高等学校建筑美术系列教材

中国美术史图说

同 济 大 学 周若兰
上海交通大学 陈 霆 编

中国建筑工业出版社

图书在版编目(CIP)数据

中国美术史图说／周若兰，陈霆编．－北京：中国建筑工业出版社，2005
（高等学校建筑美术系列教材）
ISBN 7-112-06970-X

Ⅰ.中… Ⅱ.①周…②陈… Ⅲ.美术史－中国－高等学校－教材 Ⅳ.J120.9

中国版本图书馆CIP数据核字(2005)第088523号

高等学校建筑美术系列教材
中国美术史图说

同 济 大 学 周若兰
上海交通大学 陈 霆 编

*

中国建筑工业出版社出版(北京西郊百万庄)
新华书店总店科技发行所发行
卓越非凡(北京)图文设计有限公司设计制作
北京二二〇七工厂印刷

*

开本：889×1194毫米 1/16 印张：13½ 插页：70 字数：450千字
2006年1月第一版 2006年1月第一次印刷
印数：1—3000册 定价：69.00元
ISBN 7-112-06970-X
TU・6211(12924)
版权所有 翻印必究
如有印装质量问题，可寄本社退换
(邮政编码100037)
本社网址：http://www.cabp.com.cn
网上书店：http://www.china-building.com.cn

本书主要内容包括中国美术史教学大纲、名词解释、图说(500幅)和复习思考题等四部分。其主体部分是500幅图说。通过直观的图像和浅显明了的说明，阐述中国美术发展演变的梗概，解释其基本概念和理论，分析各个时代主要作品的内容、形式、技巧、风格、流派及从中体现出来的不同时代风尚、审美特质，并对其作者作简要介绍。本书适用于大学非美术类专业学生及广大美术爱好者学习。

责任编辑：王玉容
责任校对：李志立　李志瑛

前 言

中国美术是伟大中华文明的重要组成部分，它有着悠久的历史、优良的传统和光辉的成就，在世界美术之林具有崇高地位。对于祖先留给我们的宝贵遗产，我们理应懂得欣赏，懂得珍惜，这对提高民族自尊心、爱国心，培养高尚的审美情操，都是不可或缺的。作为面向21世纪的中国大学生，除了应有现代意识、现代科学技能，学好专业和外语外，人文素养的提高可谓是当务之急。它不仅对于我们的专业学习来说，有着启迪心智、拓宽思路的潜移默化作用，它更能提高我们自身的修养和素质，提升我们理解和享用人类优秀文化遗产的能力，这是现代人类文明的重要标志之一。但要学的东西太多，而时间毕竟有限，编者根据自己在理工科类专业教授中国美术史的经验特编写本书。这是一本普及的读物，希望能帮助大家在较短的时间里，较轻松地获取相关知识。本人水平有限，不当之处，望各位专家和读者指正。

※　　　　※　　　　※

对本书编写的几点说明：

1. 本书内容以绘画为主，兼及美术其他门类。
2. 为较概括、较清晰地说明不同历史时期的美术发展概况，本书将不严格按照作者出生前后排序。
3. 每个时期的内容各有侧重。如史前时期以彩陶为主；先秦时期以青铜器为主；秦、汉时期以雕塑为主；魏、晋、南北朝时期以佛教壁画和造像为主；隋、唐时期主要是佛教美术与人物画。宋代以后则以卷轴画为主。其中，宋代山水画、人物画、花鸟画分类讲；元代主要是山水画，明、清两代画派林立，所以按画派的发展演变先后分别叙述。
4. 《图说》部分按标题、形式、尺寸、时代、作者、收藏（或出土）、作品介绍、作者简介顺序排列。有些作品的尺寸、出土或收藏地点不详，只能略去，希读者见谅。

目　录

第一部分：中国美术史教学大纲 ·· 1

第二部分：名词解释 ··· 39

第三部分：图说 ·· 53

第四部分：复习思考题 ·· 199

主要参考书目 ·· 207

编后语 ··· 208

第一部分 中国美术史教学大纲

第一章　史前美术

(距今180万年～公元前21世纪)

重点：彩陶艺术。

第一节　概述

1. 中国的史前时期指考古学上旧石器、新石器时期。
2. 社会形态：原始社会。
3. 在旧石器时期，人类在打制石器过程中，逐步培养起造型技能，萌发审美观念。而人类有意识地进行被称之为"美术"的活动,并创造出 "美"的形象,仅开始于距今约二三万年前的旧石器晚期。那时人类在制造石器时已在锐利等实用功能的前提下有了一定的形式美感，如对称、光滑、均衡、光泽等。
4. 距今约一万年前，人类进入新石器时代。此时期以磨制石器与发明陶器为标志，人类从事原始农业、畜牧业、饲养业，并开始定居生活。在社会形态上则从"母系氏族社会"进入"父系氏族社会"。陶器的发明，不仅在物质上是极大的创造，而且人类的审美智慧和创造力也得到极大发挥。
5. 新石器时期重要文化遗址，见下表：

时间＼地域	黄河上游	黄河中游	黄河下游	长江中游	长江下游	北方
早期（距今约7千年前）					河姆渡文化	
中期（距今约6千年）		仰韶文化	大汶口文化	大溪文化		红山文化
晚期（距今约5千年）	马家窑文化 齐家文化		龙山文化	屈家岭文化	良渚文化	

第二节　新石器时期的美术

一、陶器概述

1. 陶器是当时人们主要的日常生活用具，并在一定程度上反映了这一时期的生产、生活状况和文化发展程度。它也成为此时造型艺术的主要内容，并开启雕刻、绘画之先河，还为以后青铜器的出现和瓷器的发展奠定了基础。此时美术的明显特征是艺术与实用的结合。各文化遗址都有大量陶器出土，不同时期、不同地域各具不同特点。
2. 陶器分类：

　　△依用途分：饮食器（造型大多敞口）、炊煮器（造型大多为三足）、储藏器（造型大多为球形）、汲水器（造型大多为尖底，并有双耳）。

　　△依陶质分：红陶、灰陶、黑陶、白陶。

　　△依装饰分：素陶、印纹陶、彩陶、拟形陶器（实为一种陶塑，见第三节）。

3．陶坯制作方法的发展：捏塑 ⟶ 泥条盘筑 ⟶ 轮制。

二．彩陶和黑陶——原始社会美术的代表

1．彩陶以表面红色，带有彩绘为特征。它的制作方法是在打磨光滑的橙红色陶坯上，以天然矿物质颜料进行描绘，然后入窑以低温烧制。中国这一时期的绘画艺术主要就体现在这些彩陶的装饰纹样上，其中以陕西、河南一带的仰韶文化和青海、甘肃一带的马家窑文化的彩陶艺术成就最高。就纹饰内容而言，反映了当时人们生产实践和社会生活，也反映了由此产生的思想感情。其中既有写实的动植物和人形纹样，也有变化多端的几何纹样，另有一些纹饰较神秘费解，可能体现了原始人的图腾崇拜。就艺术的技法特点看，塑造形象简单质朴，色彩主要为红、黑两色，明快绚丽，线条流畅。已有鸟兽毛制的笔的使用，这是我国绘画艺术最早使用的工具。

2．黑陶是在陶器烧制结束时，从窑顶慢慢浇水，木炭熄灭后产生浓烟，使碳分子渗入陶器而成。以龙山文化的黑陶工艺水平最高。龙山文化在时间上基本与夏代相连接或吻合，因最初发现于山东历城龙山镇，故名。当时最突出的成就是出现了一种胎壁极薄，近似蛋壳，有黑、光、亮、薄之特点的黑陶，称之为蛋壳黑陶。它采用了先进的轮制技术，器形别致，工艺精良，是原始社会制陶工艺的最高水平。

图例：

△仰韶文化彩陶：《鱼纹彩陶盆》、《人面鱼纹彩陶盆》、《船形彩陶壶》、《花瓣纹彩陶盆》、《鹳、鱼、石斧彩陶缸》（图1～5）。

△马家窑文化彩陶：《圆圈波纹彩陶壶》、《涡纹彩陶壶》、《蛙纹彩陶壶》、《舞蹈纹彩陶盆》、《人形浮雕彩陶壶》（图6～10）。

△龙山文化薄胎蛋壳黑陶：《蛋壳黑陶杯》（图14）。

三．陶塑艺术

与制陶工艺同步产生。

图例：

△《人头形器口彩陶瓶》、《鹰形陶鼎》、《女神头像》（图11、12、15）。

四．玉石雕刻

新石器时期玉石工艺发展很快，使玉器工艺从石器工艺中分化出来，形成独立艺术门类，开创我国玉器工艺悠久的历史。

图例：

△《玉兽玦（jué）》、《兽面纹玉琮》、《玉雕神徽》（图16、18）。

五．岩画

我国岩画遗迹分布地域辽阔，如新疆阿尔泰山、内蒙阴山、宁夏贺兰山、广西花山、云南沧源、徐州将军岩等地均有发现。新石器时期的岩画大多是在岩石上敲凿成形，再涂上颜色。岩画题材丰富，有野生动植物、人形、狩猎、舞蹈、部落战争、天象、原始宗教崇拜等，形象古拙生动。

图例：

△《猛虎捕食图》（图17）。

第二章　先秦美术

(公元前21世纪～公元前221年)

重点：青铜器艺术。

第一节　概述

1. 先秦时期指夏、商、周（西周、春秋、战国）三代。
2. 社会形态：奴隶社会（战国进入封建社会）。
3. 此时期发明并使用铜器，青铜艺术占突出地位，称为青铜时代。青铜是红铜加锡的合金，较之红铜，具有熔点低、硬度大等优点。

第二节　奴隶社会美术的代表——青铜器艺术

中国奴隶社会青铜器艺术灿烂辉煌，不仅在中国文化史上，而且在世界文化史上都占重要地位。

一、青铜器分类

用途不同，名称和格式也极其繁多，大体归纳如下：

1. 礼器：其大部分原为生活用器，但被统治阶级用作表示地位尊卑、等级高下以及祭祀、葬礼、记功记事等用的礼器。

礼器包括炊煮器、酒器、食器、水器等。

（1）炊煮器：鼎、鬲(lì)、甗(yǎn) 等。

因生火需要，故都有较高的足。鼎有圆形三足和长方形四足两大类，都有双耳。鬲有三足，足中空。甗是两层结构，等于鬲上加个蒸锅，见下图。

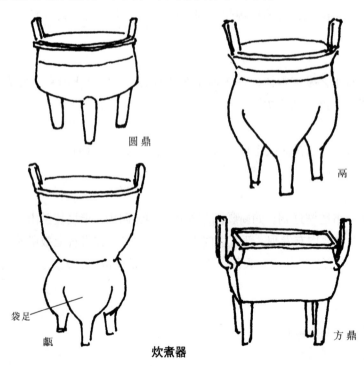

炊煮器

（圆鼎、鬲、甗、方鼎、袋足）

(2) 食器：如簋(guǐ)、簠(fǔ)、盨(xǔ)、豆等。

盛饭菜、果品用。簋是平底圆盆式，两面或四面附有把手，有的还加盖与座。簠、盨为长圆或长方形敞口盆式，底与盖相仿佛，见下图。

簋（圈足）

簠

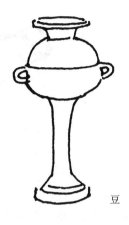
豆

食器

(3) 酒器：觯(zhì)、觥(gōng)、彝、爵、角、觚(gū)、壶、尊、卣(yǒu)、斝(jiǎ)、盉(hé)等。

其造型有三足的酒杯式，有圆或方形的瓶筒式，也有近似坛罐之类。有的为了便于提携还附有把手、双耳和提柄，见下图。

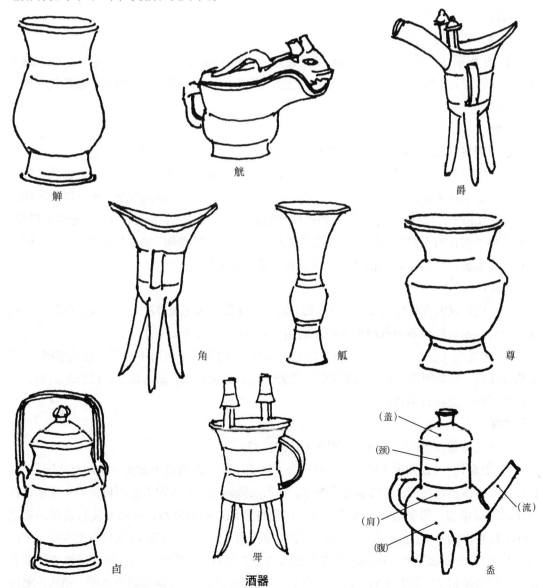

酒器

(4) 水器：如盘、匜（yí）、鉴、盂等，为盛水和盥洗用具，见下图。

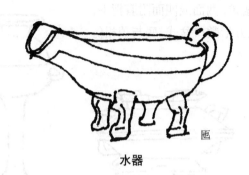

匜

水器

2. 乐器：钟、钲（zhēng）、铙(náo)、鼓等。
3. 兵器：斧、钺(yuè)、戈、矛、刀、剑等。
4. 工具及车马器。

二、青铜器的发展和演变（据上海博物馆青铜器分期）

1. 萌芽期（公元前21世纪~公元前16世纪，约相当于夏代晚期）：青铜铸造技术已初步熟练，但种类不多，器形单薄，纹饰尚不发达。

图例：

△《二里头爵》（图19）。

2. 育成期（公元前16~公元前13世纪，约相当于商代早、中期）：青铜铸造技术趋于成熟，以酒器为主的礼器体制初步建立。造型规整庄重，纹饰多采用几何纹和动物纹，较为简洁疏朗。

图例：

△《饕餮（tāotiè）纹斝》（图20）。

3. 鼎盛期（公元前13~公元前11世纪，约相当于商晚期至西周早期）：青铜艺术灿烂辉煌，礼器重酒体制完善，品种之多空前绝后，造型凝重结实，装饰夸张怪诞。器身布满纹饰，有地纹和主题纹样等丰富层次。兽面纹空前发达，显得威严、神秘、狞厉，充满威慑力，反映出那个时代的人们对自然力量的崇敬和对奴隶主权威的畏怖，富宗教巫术文化感。记事铭文在商末出现，铸记长篇铭文是西周青铜礼器的重要特点。

图例：

△《司母戊大方鼎》、《枭尊》、《人面盉》、《人面钺》、《龙虎尊》、《虎食人卣》、《人面纹方鼎》、《豕尊》、《四羊方尊》、《兽面纹铜鼓》、《折觥》（图21~31）。

4. 转变期（公元前11~公元前7世纪上半叶，约相当于西周中晚期至春秋早期）：形成重食体制、列鼎制度、编钟制度和赐命作器之习。铭文加长，器形端庄，纹饰趋简率，多为动物变形，兽面纹消失。

图例：

△《卷体夔纹罍(léi)》、《大克鼎》（图32、33）。

5. 更新期（公元前7世纪下半叶~公元前221年，约相当于春秋中晚期至战国）：青铜器艺术再次出现高潮。器物实用性加强，礼器功能渐消失；青铜工艺不再为王室垄断，各诸侯国铸器增加；形制创新，风格多样，出现许多谲奇精丽之器；纹饰上流行繁缛的蟠虺(huǐ)纹和蟠螭(chī)纹；表现人物活动的图像作为主纹出现，富生活气息与人情味，手法趋于写实；"失蜡法"和"印模块范拼合法"产生，镶嵌工艺绚丽工巧；铭文字体也注重美化，出现鸟篆铭文。战国晚期青铜艺术趋于平实。秦汉时期，青铜器朝着世俗、精巧、实用

方向发展，如铜镜和铜灯。以后则接近尾声。

图例：

△《莲鹤方壶》、《宴乐渔猎攻战壶》、《蟠螭纹铜尊盘》、《编钟》（图34、36、39、40）。

三、青铜器造型和纹饰

1. 造型：形制端庄、厚重、华丽，种类繁多（有的青铜器全器为一完整的动物形象，已成为青铜工艺雕刻）。

2. 纹饰：有各种动物纹、自然气象纹、几何纹、乳钉纹等，变化丰富，富有想像力。

3. 青铜器最有代表性的纹饰——饕餮纹（兽面纹）。饕餮为古代传说中食人凶兽，有面无身。这种纹饰一般以器物两乳钉为圆眼，器物棱线作鼻梁，又饰以嘴、角，形象如牛似虎，两边对称，合而为一兽面，分则为两个兽身或龙身。其特点为整体包含多个完整局部，而局部又完善巧妙地统一在整体中，见下图。

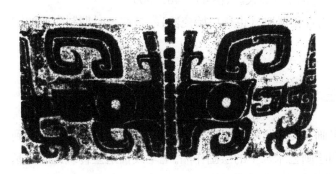

饕餮纹

四、青铜器的冶铸技术

充分体现了中国奴隶社会生产力的高度发展水平。

1. 陶范铸造（图29）。
2. 失蜡铸造（图39）。
3. 错金银工艺（图36、37）。

第三节 雕塑艺术

这一时期青铜雕刻、陶塑、玉石雕刻、木雕等也有引人注目的艺术成就，造型简洁，风格庄重威严，富神秘色彩。

一、青铜雕塑

1. 青铜铸像 四川广汉三星堆祭祀遗址出土一批人像、神像，时间相当于商代晚期。其造型奇特，艺术成就举世瞩目。

图例：

△《贴金青铜神头像》（图44）。

2. 鸟兽形青铜器 为先秦时期工艺装饰雕塑的优秀典范。

图例：

△《枭尊》、《豕尊》（图22、28）。

二、玉石雕刻

商代玉石雕刻发达，殷墟发现有专门玉石作坊，并在妇好墓有大宗玉雕出土。

图例：

△《玉凤》（图46）。

第四节　其他工艺

1．漆器　湖北随县曾侯乙墓出土了大量战国漆器，反映了当时漆器工艺和漆画的高度水平。

图例：

△《鸳鸯形漆凳盒》、《透雕彩漆座屏》、《羽人》（图47、48、50）。

2．陶器　商代的刻纹白陶和商周青釉器皿（也称原始瓷器），是这一时期制陶业的突出成就。

第五节　战国帛画

长沙战国楚墓先后出土的两幅帛画《人物龙凤帛画》、《人物御龙帛画》是今天所能见到的最具独立意义并最能代表战国时期绘画艺术水平的绘画作品。毛笔线描造型传统此时已基本体现，为探讨先秦绘画面貌提供了极为珍贵的实物资料。

图例：

△《人物龙凤帛画》（图51）。

△《人物御龙帛画》（图52）。

第三章　秦汉美术

（公元前221年～公元220年）

重点：雕塑。

第一节　概述

1. 中国封建社会二千多年，战国为封建萌芽和形成时期，秦汉为封建社会初期。

2. 秦（公元前221～公元前206年）　秦始皇统一中国，定都咸阳，建立了中国第一个中央集权的统一的封建国家。开创郡县制，实行车同轨，书同文，行同伦，统一度量衡，修造万里长城，开创伟大文明。

汉（公元前206～公元220年）　继承秦制，吸取秦王朝短命的教训，执行一系列发展经济、缓和矛盾的政策，国力强盛，并抗击了匈奴的侵扰，疆域拓展，中外文化交流。在意识形态上罢黜百家，独尊儒术，封建社会发展和巩固。东汉末年矛盾激化，黄巾起义，国家四分五裂。

3. 美术方面，秦汉统治者重视造型艺术，把它视作宣扬功业、显示王威、表彰功臣的有效方式，在宫殿建筑、大型雕塑方面成就辉煌；又因西汉晚期以后，标榜忠、孝、节、义等封建伦理道德，崇尚厚葬，使墓室壁画、画像石、画像砖、陪葬俑等大为流行，并使美术反映现实生活的广度和深度显著提高。总之，此时期的美术充满生机，对中华民族美术的艺术风格的确立和发展来说是极为重要的时期。浪漫主义与现实主义结合，艺术具沉雄博大气魄，在中国美术史上放射出夺目光彩。

第二节　绘画

汉墓帛画和墓室壁画的发现，对了解和研究这一时期绘画艺术的发展状况，提供了最重要的实物资料

一、西汉帛画

湖南长沙马王堆汉墓出土的帛画是至今所发现的最早的工笔重彩精品，显示了西汉绘画的卓越艺术水平。

图例：

△《马王堆一号汉墓T字形彩绘帛画》（图56）。

二、汉墓室壁画

内容丰富生动，涉及汉代社会生活各方面，可谓一部大百科全书，艺术水平高，技法多样。

图例：

△《君车出行》、《辟车伍佰》、《门吏》等（图57～59）。

第三节　画像石、画像砖

画像石和画像砖是一种雕刻有各种画面的建筑材料，汉代特别流行，尤以东汉为盛。它

界乎绘画和雕刻之间。题材以古圣先贤、忠臣义士、孝子节妇、历史故事、墓主生活为主，也有神话传说、奇禽异兽之类。

一、画像石

突出以线造型和黑白关系，有阴刻、阳刻、浅浮雕等不同技法。以山东嘉祥武氏祠、山东孝堂山石祠、山东沂南画像石墓和河南安阳画像石墓为代表。

图例：

△《荆轲刺秦王图》、《乐舞百戏图》等（图60、61）。

二、画像砖

有模印和刻印两种。以四川成都一带出土的东汉画像砖艺术造诣最高，题材内容多反映现实生活，富有乡土气息。

图例：

△《弋射收获图》（图62）。

第四节　雕塑

以秦始皇兵马俑、霍去病墓石刻、大量随葬陶俑为代表，是中国雕塑史上第一个高峰。

1.秦始皇兵马俑　威武雄壮、气势磅礴。1974年发现，被誉为"世界第八大奇迹"。

艺术特点：造型写实，形象生动，性格鲜明；布局严谨，以数量众多的直立、静止个体的重复，造成极具震撼力的整体气势；制作方法为模制与塑造结合。

图例：

△《秦俑军阵》、《跪射武士俑》、《秦俑头像》、《将军俑》、《牵马俑》（图63～67）。

2.霍去病墓石雕　为一组大型花岗石纪念碑性质的雕刻，共十六件，以《马踏匈奴》为主体。气魄深沉雄大，是汉代石刻的杰出代表。

艺术特点：根据石块天然形态造型，采用圆雕、浮雕、线刻结合的手法，粗轮廓地表现对象，以恰好足以表达客体特征为度，朴厚、庄重，充分突出石块的质与量的自身张力。

图例：

△《马踏匈奴》（图69）。

3.两汉陶俑　简洁生动，质朴传神。

图例：

△《舞蹈俑》、《击鼓说唱俑》（图70、72）。

4.青铜雕刻　设计巧妙，制作精良。

图例：

△《铜车马》、《马踏飞燕》（图68、73）。

第五节　建筑

一、都城、宫殿、陵园

传说或记载中秦汉的建筑规模宏大，艺术成熟。但都只存遗址，只有东汉石阙为研究汉代建筑提供了宝贵实物资料。

图例：

△《高颐阙》（图80）。

二、建筑装饰：瓦当

成为消失的曾经辉煌的建筑的见证之一。

瓦当图案：秦以动物图案为多。两汉最流行卷云纹和吉祥文字瓦当。西汉末年出现青龙、白虎、朱雀、玄武四神瓦当，形象矫健活泼，吉祥文字则变成庄重典雅的装饰艺术品。

图例：

△《四神瓦当》（图79）。

第六节　工艺美术

一、陶瓷

西汉后期低温铅釉陶出现，是汉代陶瓷工艺杰出成就之一。东汉中晚期，原始瓷已发展成真正瓷器，这是陶瓷史上划时代成就，是对世界文明的伟大贡献。

图例：

△《绿釉陶水亭》（图78）。

二、青铜工艺

秦汉时代的青铜器以铜镜和铜灯等实用工艺品为主。

图例：

△《长信宫灯》、《错银牛形铜灯》（图74、75）。

三、玉雕工艺

图例：

△《羽人骑天马》（图76）。

四、漆器

以湖南、四川一带为主，由皇家工场生产。长沙马王堆汉墓出土的漆器、漆棺上的彩画纹饰线条生动奔放，富有运动感，色彩丰富华丽。

图例：

△《云纹漆鼎》（图77）。

第四章 魏、晋、南北朝的美术

(公元220～公元581年)

重点：佛教美术。

第一节 概述

1. 魏、晋、南北朝360年，阶级和民族矛盾尖锐，战争不断，社会处于大分裂、大动乱局面。概况见下图示：

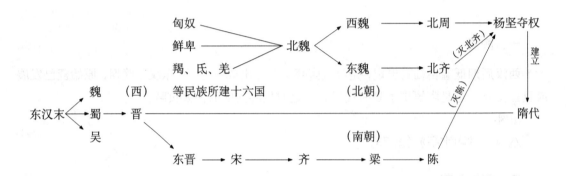

2. 在这一时期，中华各民族在社会、经济和文化各个方面大交流，大融合，促进了封建生产关系的深入发展，也丰富了中原固有的文化传统，从而形成了中华民族文化传统的新特色。

3. 社会的动乱促进了佛教、玄学、道教的发达。

4. 美术方面：

(1) 佛教美术发达。

(2) 文人参与画事，美术作品作为艺术创作已经独立，出现了第一批专业画家、第一批卷轴画、第一批画论。

(3) 在继承秦汉民族美术传统基础上对外来佛教艺术逐渐从吸收、消化到融合。

第二节 绘画

一、卷轴画

卷轴画即一般所称的中国画，因其形式多半为长卷和立轴，故名。卷轴画又有人物画、山水画、花鸟画之分。魏晋南北朝时期，人物画最先成熟，山水、花鸟画萌芽。此时绘画形式以长卷为主。

(一) 人物画

1. 顾恺之、张僧繇、陆探微，称为"六朝三杰"。他们的风格和技法各有特点，在人物的表现上有"张得其肉，陆得其骨，顾得其神"之说。而顾恺之如春蚕吐丝般的线描和陆探微创造的"秀骨清像"的形象类型，以及张僧繇创造的佛画形式"张家样"都影响深远。

2. 顾恺之的绘画：注重表现人物精神面貌，强调传神，尤其重视眼神的刻画。其线描被称为"高古游丝描"，这是人物画第一种成熟的线型。

图例：

△《女史箴图》、《洛神赋图》、《列女传.仁智图》（传）（图87、88、89）。

（二）山水画

萌芽于晋。此时山水画多作人物画背景，且尚处于稚拙阶段。群峰排列，比例不称，树皆简单，空间感不强，颜色多为青绿重彩，正如古代画史所描述的所谓"群峰之势若钿饰犀栉，或水不容泛，或人大于山，列植之状若伸臂布指"。

图例：

△《洛神赋图》（图88）。

二、出土的重要作品

此时最可靠的绘画遗迹仍来自考古发掘。这些作品继承汉代绘画传统，内容丰富，形式多样。

（一）墓室壁画

1. 嘉峪关墓室砖画　属魏晋时期。内容上真实记录了当时社会生活各方面，富有生活气息。艺术风格豪放而随意，信笔勾勒点染，自成生趣，色调明快热烈。

图例：

△《射猎图》、《牛耕图》（图84）。

2. 墓室模印砖画　发现于南朝大墓，都为竹林七贤等隐士图像。砖画充分发挥线描造型特点，形象和笔法与传世顾恺之作品极相似。

图例：

△《竹林七贤与荣启期》（图90）。

3. 娄睿墓壁画　为北齐贵族墓室壁画。规模宏大，构图完整，技艺成熟。

图例：

△《出行图》（图106）。

（二）墓室出土的纸画《墓主生活图》（图85）、石刻画《孝子图》（图91）、屏风漆画《列女古贤图》（图86）等，都为我们提供了此时期绘画发展状况的真实信息。

三、石窟壁画

遗存的北朝石窟壁画是了解此时期佛教绘画的重要资料。

（一）重要石窟壁画

1. 新疆拜城克孜尔石窟壁画　开凿时间约在公元4、5世纪，现存洞窟236个，其壁画风格融合维吾尔、汉和犍陀罗等不同文化成分，被称为西域画风或"龟兹"风，对敦煌早期壁画有一定影响。

图例：

△《兔王本生》（图92）。

2. 甘肃敦煌莫高窟壁画　敦煌莫高窟开凿于十六国前秦时（公元366年），现存洞窟492个，保存有塑像2400余身，壁画45000m^2。是我国，也是世界上现存规模最大、且保存最完好的佛教艺术宝库。

图例：

△《鹿王本生》、《萨埵那太子本生》、《尸毗王本生》、《说法图》、《东王公》、《狩猎图》、《得眼林故事》、《飞天》等（图94~103）。

（二）北朝时期壁画内容与艺术特点

内容上，以宣传轮回和因果报应的千佛、佛本生、佛传故事为主。艺术表现手法上受印度和西域佛画影响显著，常以圈染的方法表现躯体，色调强烈，风格粗犷。

四、画论

出现绘画史上最早的理论专著。

1．顾恺之（东晋）的《论画》。提出"传神"、"迁想妙得"等人物画创作重要理论。
2．谢赫（南齐）的《古画品录》。提出"六法"："一气韵生动，二骨法用笔，三应物象形，四随类敷彩，五经营位置，六传移模写"。在绘画发展史上意义重大。

第三节　雕塑

此时期是我国古代雕塑史上一个重要发展时期，尤其是佛教雕塑居主要地位，吸收和借鉴了外国的艺术风格和技法，成就突出。

一、石窟造像

1．云冈石窟造像（山西大同）　以北魏昙曜五窟最具代表性。规模宏大，主像象征北魏五世帝王，造型高大粗壮雄伟，神情威严雄健，气势不凡，有不可冒犯的神性感觉。雕像残存印度犍陀罗风格某些特征。

图例：

△《大佛坐像》（图109）。

2．龙门石窟造像（河南洛阳）　此时期的造像以宾阳洞、古阳洞等为代表。达到北魏雕刻的顶峰，呈现出浓郁的中国风格。

图例：

△《藻井浮雕》（图110）。

3．麦积山石窟造像（甘肃天水）　主要是泥塑，艺术风格秀丽、典雅。

图例：

△《胁侍菩萨》、《胁侍菩萨与弟子》、《男侍童》等（图112~114）。

二、小型金铜佛像

流行于南朝，与北朝石窟造像并行发展。

图例：

△《鎏金铜佛像》（图117）。

三、陵墓雕刻

主要发现于南朝陵墓。特别是一种称为"天禄"、"辟邪"的有翼石兽，在继承汉代石兽雕刻的基础上，又受到古代波斯雕刻影响，善于利用整体石材，气势雄伟，影响了唐代及其后墓前石狮形式的创造。

图例：

△《陵墓石兽》（图116）。

第四节　建筑

佛教在两汉之间传入我国后，佛教建筑很快发展起来，自此，寺、塔和石窟等一直是我国古代建筑的重要内容。

一、石窟寺

是佛教寺院的一种形式，多依山崖开凿，窟前原多有木构或仿木构建筑。由于地面建筑年久毁损，只保留了洞窟遗迹，故也简称石窟。著名的有新疆克孜尔石窟、敦煌莫高窟等。

图例：

△《敦煌莫高窟285窟一景》（图98）。

二、佛塔

随佛教一起传入中国后，便与传统的建筑相结合，形成木构的楼阁式塔、砖塔等多种形式。

图例：

△《嵩岳寺塔》（图120）。

第五节　工艺美术

青瓷烧造技术有很大提高。以浙江越窑质量最高。

图例：

△《青瓷莲花尊》、《黄釉瓷扁壶》（图118、119）。

第五章　隋、唐的美术

（公元581～公元907年）

重点：佛教美术和皇家美术。

第一节　概述

1. 隋文帝杨坚统一中国，结束了360年的动乱局面，但到隋炀帝时就激起瓦岗军起义，隋代历37年而亡。唐代进行一系列改革，发展了经济，巩固了政权，中外经济文化交流频繁，民族交往密切，文化艺术昌盛，成为当时世界上第一等文明强大的封建帝国。"贞观之治"、"开元盛世"120余年，达到中国封建社会繁荣富强的鼎盛时期。唐玄宗天宝年间，各类矛盾激化，经"安史之乱"，唐代元气大伤，从此一蹶不振，最后黄巢起义，唐皇朝灭亡，又进入"五代十国"大分裂局面。

2. 美术方面，在封建社会繁荣兴旺的经济基础上，在汉代及其前建立起来的传统美术的基础上，经魏、晋、南北朝，又吸收了各少数民族和外国文化艺术的新因素，创造出充满生命力的、具有新民族形式和时代风格的、辉煌壮丽的唐代美术，是中国封建社会美术发展的一个高峰时期。它的清新刚健以至富丽堂皇的艺术风格，与汉代的雄厚浑朴、气势磅礴各有千秋，被称颂为"汉唐雄风"。

第二节　绘画

一、卷轴画

走向成熟，尤其是人物画获得重大发展，是中国工笔重彩人物画辉煌时期。山水画独立成科，并出现青绿和水墨两种不同风格。花鸟画也开始独立成科，显示出绘画领域的扩大和深入。

（一）人物画

1. 阎立本（初唐）　擅肖像画和历史故事画，重形象特征和神态的刻画，设色深沉，线条的风格为劲健的铁线描。

图例：

△《历代帝王图》、《步辇图》（图126、127）。

2. 吴道子（盛唐）　是我国古代最负盛名的画家之一，被誉为画圣。他的成就主要表现在宗教绘画上，他创造的宗教图像样式，被称为"吴家样"。

他的技法特点是：线条有粗细变化，称为"兰叶描"，因其富运动感和节奏感，故被形容为"吴带当风"；敷彩简淡，又被称为"吴装"。

图例：

△《送子天王图》（传）（图134）。

3. 唐代仕女画代表画家：张萱和周昉。

张萱（盛唐）表现皇家贵族生活。

周昉（中唐）为唐代最有代表性的画家之一，他继承并发展了张萱的仕女画风格，创造出浓丽丰肥的最典型的唐代仕女形象；在宗教绘画上创造了"水月观音"形象。他的佛画风

格被称为"周家样"。

图例：

△《虢国夫人游春图》、《捣练图》（图129、130）。

△《挥扇仕女图》、《簪花仕女图》（图131、132）。

4．孙位（晚唐）。人物塑造和笔墨技巧体现了晚唐人物画的进一步发展。

图例：

△《高逸图》（图136）。

（二）山水画

1．展子虔（隋代）　开创了青绿山水画法，他的作品《游春图》为我国现存第一幅山水画。其特点为空勾无皴，青绿设色，比例合度，有咫尺千里之感。

图例：

△《游春图》（图123）。

2．李思训、李昭道父子　继承和发展了青绿山水，是唐代青绿工笔山水的代表画家。

图例：

△《江帆楼阁图》、《明皇幸蜀图》（图124、125）。

3．王维　创造水墨渲淡画法，对山水画变革作出重大贡献。

（三）花鸟画

唐代花鸟画独立成科，并走向成熟。除一般花鸟题材外，鞍马画也很受重视，出现不少以画鞍马著称的画家。

图例：

△韩干《牧马图》（图140）。

△韩滉《五牛图》（图141）。

二、墓室出土作品

此时期有记载的画家的传世真迹极少，考古发掘的墓室壁画和绢画却展现了初、盛唐之际绘画发展的真实面貌，大大丰富了我们对此一时期绘画的认识。

（一）绢画

图例：

△《乐舞图》、《牧马图》、《引路菩萨》等（图142～144）。

（二）唐乾陵三大陪葬墓壁画

表现皇家贵族生活，题材广阔，构图能力强，表现技巧趋向成熟。

1．章怀太子李贤墓壁画。

图例：

△《狩猎出行图》、《客使图》、《观鸟捕蝉图》（图146～148）。

2．懿德太子李重润墓壁画。

3．永泰公主李仙惠墓壁画。

图例：

△《宫女图》（图145）。

三、石窟壁画

以敦煌莫高窟壁画为代表。

（一）内容方面

多场面巨大、变化多彩的"经变"画。佛教艺术转向现实生活，明显地世俗化了。画面气氛欢乐、富丽庄严、气象万千，这实际上是唐代贵族豪华生活的写照，也是唐代社会时代精神的反映。

（二）艺术特点

多全景式构图，对复杂画面处理能力提高；线描运用自如，形象优美生动，色彩富丽堂皇。可见外来艺术样式已通过消化吸收，与汉民族文化传统融合，创造出了新的更为灿烂辉煌的民族风格。

（三）重要作品

图例：

△《西方净土变》（图149）。

△《维摩诘经变》（图150）。

△《涅槃经变》（图153）。

四、画论

△张彦远（唐）在《历代名画记》中阐明了绘画功能："成教化，助人伦，穷神变，测幽微，与六籍同功"。并对"六法"作进一步阐述，强调了"气韵"、"骨气"。

△张璪（唐）提出著名的中国画创作规律："外师造化，中得心源"。

第三节　雕塑

隋、唐雕塑达到古代雕塑艺术的最高峰，主要体现在佛教造像方面。

一、石窟寺造像

此时期是我国古代大规模开窟造像的最后一个高峰期。

1．龙门石窟奉先寺造像。盛唐武则天时造，为一佛、两弟子、两菩萨、两天王、两力士的群像。其巨大的规模和艺术上的完美为石窟艺术所罕见。

图例：

△《奉先寺卢舍那佛》（图164）。

2．敦煌石窟造像。莫高窟的彩塑在唐代达到高峰，无论在表现人物内心活动、性格特征，还是在反映现实社会生活方面，民间艺术匠师们都表现出他们的丰富想像力和高度技巧。在他们的作品里，佛和菩萨的形象完全褪却神性，变成现世人，并具各种思想感情和精神面貌，反映了宗教美术与现实生活之间的密切联系。造像在艺术表现上，都为泥塑加彩绘的彩塑，其与壁画相结合，达到统一的效果。

图例：

△《菩萨像》（图165）。

△《佛弟子阿难像》（图166）。

3．其他石窟造像，如天龙山石窟造像等。

图例：

△《菩萨立像残躯》、《菩萨像》、《菩萨半跏像》（图167～169）。

二、陵墓雕刻

图例：

△《顺陵石狮》、《昭陵六骏》（图162、163）。

第四节 建筑

隋、唐建筑艺术随国力强盛也呈现繁荣景象，艺术风貌恢宏雄大，寺塔和桥梁有的保留至今，成为珍贵的文物。

图例：

△ 安济桥（图176）。

△ 五台山佛光寺正殿（图177）。

第五节　工艺美术

一、唐三彩

唐代各种工艺美术都有重大发展，呈现出华丽和精致的艺术风格。其中最为突出的当数唐三彩。三彩俑是陶塑艺术和陶瓷工艺的完美结合。

图例：

△《三彩仕女俑》、《三彩骆驼载乐俑》（图170、171）。

二、金银器

品种繁多，多为宫廷和贵族所用，艺术创造和精湛的工艺技巧结合，使作品达到很高水平。尤以西安何家村发现的一批金银器最为突出。

图例：

△《舞马衔杯纹银壶》、《刻花赤金碗》（图173、175）。

第六章　五代、宋(辽、金、西夏)的美术

(公元907～公元1279年)

重点：卷轴画。

第一节　概述

一、五代十国

历五十多年，是又一次大分裂局面。黄河流域先后有梁，唐，晋，汉，周等五代；南方并存吴，南唐，前蜀，后蜀，吴越，南平，闽，楚，南汉，北汉等十国。

二、宋（辽、金、西夏）

汉族赵匡胤统一中国，建立宋朝。农业、手工业和商业发达，科学技术进步，经济、文化繁荣，但阶级矛盾与民族矛盾始终尖锐，国势微弱，只统一了大半中国，直至北宋亡，迁都临安，苟安南方，称为南宋。而此时，北方是多个少数民族政权并立或相互吞并的形势。概况如下图示：

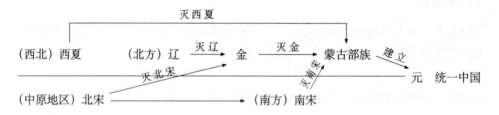

三、美术方面

在唐代高度发达的基础上继续全面发展，出现技巧的成熟和创作的繁荣。此时期美术的主要特点是世俗化和写实性。以往占主要地位的宗教美术逐渐衰落。成就最突出的是卷轴画，是中国绘画史上一个灿烂辉煌的鼎盛时期。宋代的陶瓷工艺也呈现百花争艳的繁荣局面，无论技术水平和艺术水平都有飞跃发展，名窑遍布全国。

第二节　绘画（以卷轴画为主）

一、概述

1. 宫廷对于绘画的爱好和重视，促进了宫廷画院的开办和兴盛。
2. 山水、花鸟画成熟及其地位的上升，形成人物画、山水画、花鸟画鼎足发展的局面。
3. 文人士大夫绘画及其理论的兴起，推动了水墨画的发展，并使诗、书渗入绘画。
4. 市民阶层的迅速壮大，使美术与社会、民众关系更为密切，题材大大拓展，风格更为多样，并使适应民间需要的商品性绘画兴盛。
5. 各科画家对"真"的致力与绘画"形似"能力的提高，使宋画成为中国传统绘画中写实性绘画的成熟代表。

二、五代的绘画

（一）人物画

延续唐代的传统，以描绘贵族生活的题材为多。出现中国人物画传世杰作《韩熙载夜宴图》。

主要画家和作品：

△ 周文矩 《文苑图》（图187）。

△ 顾闳中 《韩熙载夜宴图》（图188）。

（二）山水画

拥有一批大师级画家，他们深入自然，真实生动地描写大好河山，创作出一批伟大杰作，他们与其后的李成、范宽的创作，形成中国山水画第一个以写实为特征的高峰时期。由于表现的地域自然景色不同，形成两种不同面貌，北方以荆浩、关仝为代表，表现北方的崇山峻岭，气势宏伟壮观。南方以董源、巨然为代表，表现江南的秀丽风光，意境平淡天真。

主要画家和作品：

△ 荆浩：《匡庐图》（图180）。

△ 关仝：《关山行旅图》（图181）。

△ 董源：《潇湘图》、《夏山图》（图182、183）。

△ 巨然：《万壑松风图》（图197）。

（三）花鸟画

出现以黄筌与徐熙为代表的两种不同风格。黄筌为宫廷画家，所画题材多名花异禽，描写精谨，风格则细腻艳丽，画中透出富贵气息。而徐熙为士大夫，一生"布衣"，所画多乡野花竹草虫，技法上注重"落墨"，设色较为淡雅。所以有所谓"黄家富贵，徐熙野逸"、"徐黄异体"之说。

主要画家和作品：

△ 黄筌：《写生珍禽图》（图192）。

△ 徐熙：《雪竹图》（图193）。

（四）画论

荆浩《笔法记》：提出"搜妙创真"、"六要"、"气质俱盛"等有关山水画创作的重要理论。

三、宋代的绘画

（一）画院

在西蜀、南唐画院的基础上，宋朝的画院体制更趋完备，规模扩大，成为古代宫廷绘画最繁盛的时期。

（二）人物画

题材方面，风俗画与历史故事画发达，道释画衰落。艺术表现方面，则比以前有进一步的提高，不仅表现在形象结构上描绘能力的进步，更在于对人物内心刻画的深化。风格上除传统的工笔重彩外还出现轻墨淡毫的白描和水墨大写意减笔描。

主要画家和作品：

△ 武宗元《朝元仙仗图》（图209）。

△ 李公麟《五马图》、《维摩诘图》、《免胄图》（图211、212、213）。

△ 张择端《清明上河图》（图214）。

- △ 李唐《采薇图》（图231）。
- △ 李嵩《货郎图》（图243）。
- △ 梁楷《泼墨仙人图》、《六祖截竹图》（图268、270）。

（三）山水画

题材范围扩大，表现形式与技法更多样，在水墨、青绿、写意等方面都有巨大创造，取得光辉成就。北宋与南宋山水画风格迥异，特点鲜明：北宋多为五代画风延续，多大山大水全景式构图，用笔繁复；南宋多山明水秀的"一角"、"半边"构图，用笔多简笔"大斧劈"，水墨苍劲。

主要画家和作品：

- △ 李成《寒林平野图》（图198）。
- △ 范宽《溪山行旅图》（图200）。
- △ 郭熙《早春图》（图203）。
- △ 王诜《渔村小雪图》（图204）。
- △ 燕文贵《溪山楼观图》（图202）。
- △ 惠崇《溪山春晓图》（图206）。
- △ 米友仁《潇湘奇观图》（图227）。
- △ 王希孟《千里江山图》（图207）。
- △ 赵伯骕(sù)《万松金阙图》（图228）。
- △ 李唐《万壑松风图》、《清溪渔隐图》（图229、230）。
- △ 刘松年《四景山水》（图233）。
- △ 马远《踏歌图》（图235）。
- △ 夏圭《山水十二段图》（图238）。
- △ 法常《渔村夕照图》（图274）。
- △ 玉涧《山市晴岚图》（图275）。

（四）花鸟画

是古代花鸟画空前发展并取得重大成就的时期，题材丰富，画家多，作品多，风格多样。讲究理法、精密不苟的工笔花鸟画攀上新高峰，水墨写意也开始发展。士大夫文人画家倡导以画抒情寄兴，状物言志，出现以梅、兰、竹、菊为专门题材的所谓"四君子"画。此风气在明清大盛，成为传统绘画中一个特殊门类。

主要画家和作品：

- △ 黄居寀《山鹧棘雀图》（图216）。
- △ 赵昌《写生蛱蝶图》（图217）。
- △ 崔白《寒雀图》、《双喜图》（图218、219）。
- △ 赵佶《柳鸦图》（图223）。
- △ 李迪《枫鹰雉鸡图》（图258）。
- △ 马远《梅石溪凫图》（图236）。
- △ 佚名画家《豆花蜻蜓图》、《虞美人图》等（图225、264）。
- △ 文同《墨竹图》（图例220）。
- △ 苏轼《枯木怪石图》（图221）。
- △ 扬无咎《四梅图》（图276）。
- △ 赵孟坚《岁寒三友图》（图277）。
- △ 牧溪《松树八哥图》（图272）。

（五）画论

△ 郭熙、郭思父子的《林泉高致集》

书中阐明山水画要表现"林泉之意"，以满足人们的精神追求；提出画家要"饱游饫看"，要提高各方面的修养；并论述了山水春夏秋冬不同意境及其营造；还具体谈到山水的观察方法、构图、透视和笔墨技法等，如"山形步步移，山形面面看"、"远望取其势，近看取其质"、"三远"等。标志着山水画创作和理论的成熟。

△ 文人画理论

苏轼、文同、米芾等人提出的反对过分拘泥于形似描摹的"不求形似"；强调笔情墨趣、寄兴抒情的"笔墨游戏"等。这些文人画理论对元以后文人画发展起了很大作用，影响深远。

四、辽、金、西夏的绘画

在与南方汉族政权长期并存与对峙的过程中，各民族文化互相交流、吸收、融合，绘画艺术也如此。

（一）辽

主要画家和作品：

△ 胡瓌(guī)《卓歇图》（图191）。

（二）金

△ 张瑀(yǔ)《文姬归汉图》（图281）。

△ 王庭筠《幽竹枯槎图》（图280）。

△ 武元直《赤壁图》（图279）。

五、壁画与版画

从宋代开始，由于卷轴画的发展和厚葬风气的减弱，墓室壁画走向衰落；佛教壁画则由于禅宗的兴起，也渐淡出。在现存的当时壁画中，内容和艺术表现上也与以往有很大的不同，佛和菩萨的地位下降，现世人的地位进一步突出。宋代雕版印刷业空前繁荣，版画艺术领域进一步扩大，为后代的版画和年画的发展奠定了基础。

（一）壁画

△ 《五台山图》（图284）。

△ 《普贤变》（图285）。

△ 《佛传图》（图282）。

（二）版画

△ 《四美图》（图283）。

第三节　雕塑

宗教雕塑进一步世俗化，现实性和生活气息大大增强。在艺术表现上，精雕细刻的写实手法有所发展。石窟开凿已趋衰微，寺观雕塑遗迹渐多。（雕塑在元明以后走下坡路，倾向形式主义，陈陈相因，创意之作已少见。以下几章雕塑部分略）

重要雕塑作品：

△ 山东长清灵岩寺彩塑《罗汉像》（图287）。

△ 苏州甪直保圣寺彩塑《罗汉像》（图288）。

△ 山西晋祠圣母殿彩塑《侍女像》（图289）。

- △ 四川大足石刻 《养鸡女》（图290）。
- △ 杭州灵隐飞来峰石刻 《大肚弥勒像》（图291）。
- △ 甘肃天水麦积山彩塑 《佛与罗睺(hóu)罗》（图286）。

第四节　建筑

1. 保存下来的建筑遗迹以寺塔为多，形式多样。
- △ 山西应县佛宫寺释迦塔（图303）。
- △ 河北正定开元寺塔（图304）。

2. 李明仲所著《营造法式》是我国现存古代最完整的一部建筑科学和建筑艺术专著。

第五节　工艺美术

这一时期，由于皇室贵族及社会不同阶层的需要和商品经济的活跃，以及海上交通的发达，大量出口的需要，工艺美术全面发展，尤以陶瓷工艺成就最为突出，名窑遍布全国，产品各具特色。

一、五大官窑

汝窑、定窑、钧窑、官窑、哥窑。这些由官方直接控制经营的窑场，专门烧制宫廷贵族用的高档瓷器。

- △ 汝窑《青釉瓷盘》（图293）。
- △ 定窑《印花云龙纹瓷盘》、《白瓷孩儿枕》（图294、295）。
- △ 钧窑《青釉红斑纹瓶》（图296）。
- △ 官窑《贯耳瓶》（图297）。
- △ 哥窑《鱼纹耳香炉》（图298）。

二、七大民窑

耀州窑、龙泉窑、磁州窑、景德镇窑、建窑、吉州窑、德化窑。这些窑以烧造民用瓷为主，但一些技艺精良之作也成为贡品。

- △ 耀州窑《缠枝牡丹刻花瓶》（图299）。
- △ 龙泉窑《青瓷香炉》（图300）。
- △ 磁州窑《白瓷黑花牡丹纹枕》（图301）。

第七章　元代的美术

(公元1271~公元1368年)

重点：文人画。

第一节　概述

1. 元代90多年，民族矛盾、阶级矛盾尖锐，农民起义接二连三，整个封建社会走下坡路。
2. 由于元代统治者实行民族歧视政策，使大部分汉族文人处于失意境地，只能寄情书画，自鸣清高，因此形成元代绘画方面的显著特点：文人画发达。

主要表现为：

（1）文人画理论和思潮影响大。
（2）题材方面：人物画衰落；山水画最发达，重主观意趣和笔墨风格的表现，是抒情写意高峰；花鸟画以墨花墨禽为特点，尤其是四君子画兴盛。
（3）艺术风格上：水墨写意成主导画风。
（4）诗、书、画结合。
（5）纸本普遍使用，发展了干笔皴擦技法。

第二节　绘画

一、卷轴画

（一）山水画

元代前期，以赵孟頫为画坛中心。他从文人审美情趣出发，摈弃南宋院体风格，提倡继承晋、唐和北宋绘画传统，重视神韵，提出"画贵有古意"的观点，并强调"书法入画"。他的绘画实践和艺术主张集中体现了元代文人画的新发展，对当时和后代绘画影响巨大。元代中期，主要画家有黄公望、吴镇、倪瓒、王蒙等，被称为"元四家"，他们的作品成为元画成熟的代表，对后世有重大影响。

主要画家和作品：

△ 赵孟頫《鹊华秋色图》（图314）。

△ 高克恭《云横秀岭图》（图313）。

△ 钱选《山居图》（图308）。

△ 黄公望《富春山居图》（图317）。

△ 王蒙《青卞隐居图》（图336）。

△ 倪瓒《六君子图》（图334）。

△ 吴镇《渔父图》（图319）。

（二）花鸟画

工笔花鸟画由艳丽的重彩转向墨花墨禽，文人水墨写意和梅、兰、竹、菊"四君子"画盛行。

主要画家和作品：

- △ 赵孟頫《秀石疏林图》（图315）。
- △ 钱选《八花图》（图306）。
- △ 王渊《桃竹锦鸡图》（图327）。
- △ 李衎《四清图》（图312）。
- △ 柯九思《清閟(bì)阁墨竹图》（图323）。
- △ 王冕《墨梅图》（图324）。
- △ 吴镇《枯木竹石图》（图320）。

（三）人物画

衰落。少有反映社会生活的作品，肖像画较为突出。

主要画家和作品：

- △ 赵孟頫《浴马图》（图316）。
- △ 王振鹏《伯牙鼓琴图》（图330）。
- △ 王绎、倪瓒《杨竹西小像》（图338）。

二、道释壁画

元代统治者重视宗教，故道释壁画仍遗存不少精品。

1. 永乐宫壁画

以三清殿《朝元图》为代表。

图例：

- △ 《朝元图》、《玉女》、《钟离权度吕洞宾》（图340、341、342）。

2. 敦煌莫高窟元代壁画

是元代喇嘛教壁画的重要作品。

图例：

- △ 《千手千眼观音》、《密宗曼荼罗》（图343、344）。

第三节 工艺美术

陶瓷方面，景德镇窑烧制成功青花和釉里红。这种具有笔情墨趣的绘瓷，对明清陶瓷发展影响深远。

图例：

- △ 《青花鸳鸯莲纹瓷盘》（图346）。

第八章 明代的美术

(公元1368～公元1644年)

重点：卷轴画。

第一节 概述

1. 朱元璋建立的明朝，成为中国历史上又一个统一的多民族的中央集权制国家。

2. 经济发展，手工业、商业发达，城市和市民阶层迅速扩大，货币、商品流通，资本主义萌芽；科技进步，出现《农政全书》、《天工开物》、《本草纲目》等一大批经典性的科技著作；对外交流广泛，郑和七下西洋，外国传教士东来；通俗文学发达，《水浒传》、《三国演义》、《西游记》等中国古典名著都成于此时。

3. 在美术各门类中，绘画方面，人物画继续衰微，文人画占主导地位，山水画派系林立，水墨大写意花鸟画成熟，"南北宗"论点的提出影响深远；版画繁盛；年画崛起。建筑方面，明代与其后的清代是中国古代建筑史上最后一个高峰，其成就主要体现在都城、宫殿和私家园林上。雕塑艺术衰落。工艺美术品种丰富，技艺精湛，尤其在瓷器和家具工艺上有很高成就。

第二节 绘画

一、卷轴画

明代画坛画家众多，派系林立，而画家一般都兼擅各科，且往往具有多种面貌，故这里以不同时期不同派别加以介绍。

（一）明代前期

宫廷绘画与浙派，主要继承南宋院画风格。

主要画家和作品：

△ 戴进《春山积翠图》（图361）。

△ 吴伟《渔乐图》（图363）。

△ 王履《华山图》（不属浙派，自成体系）（图350）。

△ 边景昭《竹鹤图》（图351）。

△ 吕纪《桂菊山禽图》、《残荷鹰鹭图》（图352、353）。

△ 林良《山茶白羽图》（图354）。

△ 孙隆《花鸟草虫图》（图357）。

（二）明代中期

吴派文人画和吴门四家。这是上承元代文人画传统的、活跃于吴门（苏州）一带的文人画派，在明中期，取代院体和浙派而成为画坛主流。吴派文人画以沈周、文征明为代表，还有一批文征明的子侄与学生。而吴门四家指的是吴门四位著名画家，除沈周和文征明外，还有唐寅和仇英。唐、仇的绘画与南宋院体有渊源关系，所以在他们的风格中，文人画和院体画的特点兼而有之，也有被称为院体别派的。

主要画家与作品：

△ 沈周《庐山高图》、《辛夷墨菜图》、《京江送别图》（图369、370、371）。

△ 文征明《真赏斋图》、《湘君湘夫人图》（图377、376）。
△ 唐寅《秋风纨扇图》、《落霞孤鹜图》、《枯槎鸲鹆图》、《孟蜀宫妓图》（图372~375）。
△ 仇英《桃源仙境图》、《人物故事图》（图378、379）。

（三）明代后期至明末

"青藤白阳"（徐渭、陈淳）把水墨大写意花鸟画推向新阶段；以"南陈（洪绶）、北崔（子忠）"为代表的一批画家别树一帜，开创出一种夸张变形的、尚拙尚"丑"的新画风；肖像画有很大发展，形成以曾鲸为代表的精到传神的肖像画派（波臣派）；在上海地区出现多个力倡文人画，强调笔墨表现力的山水画派，其中尤以董其昌为首的华亭派为代表。

主要画家和作品：

△ 陈淳《葵石图》、《松石萱花图》（图380、381）。
△ 徐渭《墨葡萄图》、《杂花图》（图382、383）。
△ 陈洪绶《蕉林酌酒图》、《杂画图》、《荷石图》（图396、398、399）。
△ 崔子忠《藏云图》（图392）。
△ 曾鲸《王时敏像》（图387）。
△ 董其昌《秋兴八景图》、《昼锦堂图》（图385、386）。

（四）画论

董其昌等人的"南北宗"理论，在对中国画发展历史进行了概括总结的同时，并提出了自己的褒贬取向，他们所倡导的美学观念对后世画坛影响极其深远。

二、版画、年画和壁画

版画繁盛，年画崛起，壁画衰微

（一）陈洪绶的版画作品

△《水浒叶子》、《西厢记插图》（图400、401）。

（二）徽派及各地版画

△《环翠堂园景图》、《天工开物插图》等（图402、404）。

（三）画谱、笺纸等

△《十竹斋书画谱》、《历代名公画谱》等（图403、405）。

（四）木版年画

明代后期已出现印制年画的作坊。

△《秦叔宝与尉迟恭》（图406）。

（五）壁画

△ 北京法海寺壁画《帝释梵天图》（图407）。
△ 石家庄毗卢寺壁画《三界诸神图》（图408）。

第三节　建筑、工艺美术

一、建筑

△ 长城（图415）。
△ 故宫、私家园林等（图493、499）。

二、工艺美术

（一）陶瓷

明代在景德镇建立了御器厂，专门烧造宫廷用器，景德镇从此成为全国制瓷业中心。明代的瓷器无论在造型、纹饰还是烧制技艺上都有很多创造，呈现出丰富多彩的景象，如单色釉瓷器出现新品种，青花瓷的进一步发展，斗彩和五彩的新创造等。

图例：

△《五彩莲藻纹瓷罐》（图411）。

△《斗彩鸡缸杯》（图412）。

△《牙白釉达摩立像》（图413）。

（二）明式家具

是中国家具发展史上的一个高峰，以其造型简洁、线条挺拔、装饰适度、讲究材质美，以及实用性和艺术性的完美统一而闻名于世。

图例：

△ 明清家具(a)（图489）。

第九章 清代的美术

(1644~1911年)

重点：卷轴画。

第一节 概述

1. 清代继承明代制度，稳定封建秩序，自然经济得到空前发展，但资本主义萌芽却受到阻碍；民族矛盾尖锐，清统治者采取镇压和笼络两种手段；思想方面，保守与革新斗争尖锐；西方文化传入；鸦片战争后中国沦为半封建、半殖民地社会。

2. 美术方面：在封建制度日趋崩溃的社会大变动的历史条件下，在美术方面也出现不平衡的现象，某些部分走向衰微，而有些部分又生机勃勃。绘画以文人画为主流，派系林立，"南北宗"之说影响深，文人画家职业化，其作品则趋于商品化；题材以山水、花鸟画为主，人物画衰微；以集古人之大成为追求的所谓正统画家和独抒个性的一派画家互相对立与交融；市民文化与市民审美意识的发展促使民间年画兴旺发达，其盛况为历史上空前；建筑艺术成就巨大，是中国古代建筑史上最后一个高峰，在殿堂、园林、民居方面都为我们留下一批宝贵的遗迹；雕塑愈加工艺装饰化，与往古比较，大多相形失色。而工艺美术各门类由于商品经济的发展呈现百花齐放局面，在技艺上则更加精益求精。

第二节 卷轴画（以不同时期不同画派介绍）

一、清前期

有"四王"、"四僧"、"金陵八家"等众多画派，各派虽同属文人画，都以传统为基础，但对传统态度不一，创作理念不同，摹古与创新两派对立交融，从继承与拓展两方面推进传统绘画演化发展。

（一）以"四王"为代表的山水画

他们把董其昌的创作实践和"南北宗"理论奉为金科玉律，崇拜元四家，精研传统，集古人之大成。讲究笔墨，而不重"丘壑"，强调所谓"士气"，在审美趣味上趋于精致。

主要画家和作品：

△ 王时敏《仿古山水图册之一》（图416）。

△ 王鉴《仿古山水图册之一》（图417）。

△ 王翚《仿古山水图册之一》（图418）。

△ 王原祁《溪山深秀图》（图419）。

（二）吴历和恽寿平的艺术

他们虽与"四王"同属所谓"正统"派，但在艺术上较强调创造性，成就显著，尤其是恽寿平在花鸟画方面创没骨画法，被称为"常州"派，影响巨大。

主要画家和作品：

△ 吴历《湖天春色图》（图420）。

△ 恽寿平《秋塘冷艳图》、《牡丹图》（图433、434）。

（三）以"四僧"为代表的明遗民画家

他们既不弃传统,又独抒个性,大胆创造,是所谓"革新"派画家。

主要画家和作品:

△ 弘仁《黄海松石图》(图423)。

△ 髡残《苍翠凌天图》(图424)。

△ 朱耷《荷石水禽图》、《孔雀图》(图431、432)。

△ 石涛《淮扬洁秋图》、《山水清音图》、《搜尽奇峰图》、《山水花卉册之一》(图425~428)。

(四)以龚贤为首的"金陵八家"

这是清初活动于南京一带的一批画家,他们大多是有文人修养的职业画家。虽然各人风格不同,但主要是师承北宋和明代吴派文人山水画传统。金陵八家以龚贤为首,其它还有樊圻、高岑、邹喆、吴宏、叶欣、胡慥、谢荪等。

主要画家和作品:

△ 龚贤《溪山无尽图》、《木叶丹黄图》(图421、422)。

(五)以梅清为代表的安徽诸派

具遗民思想,师法黄山,风格多受元代倪瓒影响,宁静淡逸。

主要画家和作品:

△ 梅清《九龙潭》、《为泽翁仿各家山水》(图429、430)。

二、清中期

(一)扬州画派兴起并繁盛

乾隆年间,扬州商品经济发达,城市繁华,富商云集,市民阶层扩大,思想活跃,绘画市场形成,因此吸引了一批画家在当地活动。其共同特点:皆为失意落拓文人,卖画为生,对社会与画坛现状不满,追求个性解放,富创造精神。由于画风新奇,个性强烈,被称之为"扬州八怪"。主要画家有李鱓、郑燮、李方膺、金农、高凤翰、华嵒、黄慎、高翔、罗聘、汪士慎及闵贞等。作品大多为写意花鸟画。

主要画家和作品:

△ 李鱓《德禽图》(图440)。

△ 李方膺《风松图》(图441)。

△ 华嵒《山雀爱梅图》(图442)。

△ 汪士慎《墨梅图》(图443)。

△ 金农《自画像》、《采菱图》(图444、445)。

△ 罗聘《醉钟馗图》(图446)。

△ 闵贞《仕女图》(图447)。

△ 郑燮《兰石图》(图448)。

△ 黄慎《钟馗图》(图449)。

△ 高凤翰《蕉月图》(图450)。

(二)宫廷绘画

清中期,宫廷绘画较发达。一方面宫廷绘画受文人画影响而文人化,另外因西方画家进入宫廷而兼受西画影响。

主要画家和作品:

△ 焦秉贞《梧桐双兔图》(图436)。

△ 郎世宁《竹荫良犬图》(图435)。

△ 袁江、袁耀的院体青绿山水画《蓬莱仙境图》（图453）。

三、清晚期

山水画日渐衰落，不少画家一味因袭模仿，缺乏生气；花鸟画也较冷落；人物画中，仕女画、肖像画较盛。

1．"二居"（居巢、居廉）　强调色彩和"撞水"、"撞粉"技法，直接催生了岭南画派。

△ 居廉《富贵白头图》（图456）。

2．改绮、费丹旭等的仕女画　风格皆清丽、柔弱、带病态美。

△ 费丹旭《纨扇倚秋图》（图454）。

3．金石书画家黄易、奚冈等　他们的绘画作品从金石书法中吸收营养，对海上画派中的一些画家影响深刻。

四、清末（兼及近代）

1．岭南画派

吸收东洋、西洋画风、画法，不受传统束缚，注重写生，注重色彩，在"二居"基础上发展起来，主要画家有高剑父、高奇峰、陈树人等。

△ 高剑父《红叶苍鹰图》（图457）。

2．海上画派

上海开埠后迅速形成新的绘画市场，人才荟萃，文人画与民间美术结合，又从刚健雄强的金石艺术中吸收营养，描绘民众喜闻乐见题材，大写意与强烈色彩结合。海纳百川，雅俗共赏成为"海派"特色。

主要画家和作品：

△ 赵之谦《五色牡丹图》（图458）。

△ 任熊《瑶宫秋扇图》（图461）。

△ 任薰《花鸟四屏》（图462）。

△ 任颐《酸寒尉像》、《女娲炼石》、《牧牛图》、《蔬果》（图463～466）。

△ 吴昌硕《墨荷图》、《桃实图》、《葫芦图》（图470～472）。

△ 虚谷《松鹤延年图》、《金鱼图》（图467、468）。

△ 蒲华《墨竹图》（图469）。

五、画论

石涛《苦瓜和尚画语录》提出"借古以开今"、"搜尽奇峰打草稿"等著名论点。

第三节　版画和年画

一、版画

△《芥子园画传》（图475）。

△《点石斋画报》之《修街机器》（石印）（图476）。

二、年画

明末发展起来的民间木版年画到清代发展至高峰。全国形成多个年画产地，主要有天津杨柳青、苏州桃花坞、山东潍坊杨家埠等地。

图例：
- △《福寿康宁》（图478）。
- △《上海火车站》（图483）。
- △《女十忙》（图479）。

第四节　建筑

清代建筑的成就主要体现在皇家建筑、园林和民居方面。

一、皇家建筑

- △《故宫太和殿》（图493）。
- △《天坛祈年殿》（图494）。
- △《保和殿御道》（图495）。
- △《颐和园》（图496）。

二、私家园林

- △ 苏州园林（图499）。

三、民居

- △ 徽派民居（图500）。

第五节　工艺美术

品种繁多，工艺精巧，但流于琐碎奢靡。

一、陶瓷

以康熙、雍正、乾隆三代最为发达。粉彩和珐琅彩烧制成功，并达到很高水平，色釉品类更加丰富。景德镇成举世公认的"瓷都"，而江苏宜兴则被称为"陶都"。

图例：
- △《八桃过枝纹粉彩瓷盘》、《珐琅彩人物图瓶》（图484、485）。

二、染织

- △《凤穿牡丹纹织金锦》（图492）。

三、家具

与明式家具风格截然不同，造型渐趋笨重，并以繁缛的装饰（如雕刻、镶嵌等）见长。

图例：
- △ 明清家具(b)（图489）。

四、玉雕

图例：
- △《白菜式翡翠花插》、《大禹治水》（图486、488）。

中国绘画发展概况（主要作者与作品）　　　　　　　　　　　　　表一

类别 时代	壁画（附岩画、帛画、画像石、砖）		卷轴画		
	墓室壁画（附岩画、帛画、画像石、砖）	石窟、寺观壁画	人物画	山水画	花鸟画
史前时期	彩陶纹样 岩画《猛虎捕食图》				
先秦时期	战国帛画：《人物龙凤图》、《人物御龙图》				
秦、汉时期	汉墓室壁画、《马王堆一号汉墓T形帛画》、画像石《荆轲刺秦王》、画像砖《弋射收获图》等				
魏、晋、南北朝时期	嘉峪关壁画墓砖画：《射猎图》、《牛耕图》等	敦煌莫高窟壁画：《鹿王本生》、《萨埵那太子本生》等	顾恺之《女史箴图》、《洛神赋图》、《列女传.仁智图》		
隋、唐时期	永泰公主、章怀太子、懿德太子墓室壁画：《宫女图》、《狩猎出行图》、《礼宾图》等	敦煌莫高窟壁画：《西方净土变》、《维摩诘经变》等	阎立本《历代帝王图》、《步辇图》，吴道子《送子天王图》，张萱《虢国夫人游春图》、《捣练图》，周昉《挥扇仕女图》、《簪花仕女图》，孙位《高逸图》	展子虔《游春图》，李思训《江帆楼阁图》，李昭道《明皇幸蜀图》，王维《雪溪图》	韩干《牧马图》，韩滉《五牛图》
五代、宋（辽、金、西夏）时期		敦煌莫高窟壁画《五台山图》，山西繁峙岩上寺壁画：《佛传图》	五代：顾闳中《韩熙载夜宴图》，周文矩《文苑图》 宋：武宗元《朝元仙仗图》，李公麟《五马图》，张择端《清明上河图》，李唐《采薇图》，李嵩《货郎图》，梁楷《六祖截竹图》 辽：胡瓌《卓歇图》 金：张瑀《文姬归汉图》等	五代：荆浩《匡庐图》，关仝《关山行旅图》，董源《潇湘图》，巨然《万壑松风图》 宋：李成《寒林平野图》，范宽《溪山行旅图》，郭熙《早春图》，王诜《渔村小雪图》，惠崇《溪山春晓图》，王希孟《千里江山图》，米友仁《潇湘奇观图》，李唐《万壑松风图》，刘松年《四景山水》，马远《踏歌图》，夏圭《山水十二段图》	五代：黄筌《写生珍禽图》，徐熙《雪竹图》 宋：黄居寀《山鹧棘雀图》，赵昌《写生蛱蝶图》，崔白《双喜图》，赵佶《柳鸦图》，李迪《鹰逐雉鸡图》，文同《墨竹图》，苏轼《枯木怪石图》，扬无咎《四梅图》，赵孟坚《岁寒三友图》，法常《松树八哥图》 金：王庭筠《幽竹枯槎图》

续表

时代 \ 类别	壁画（附岩画、帛画、画像石、砖）		卷轴画		
	墓室壁画（附岩画、帛画、画像石、砖）	石窟、寺观壁画	人物画	山水画	花鸟画
元代		永乐宫壁画：《三清图》、《钟离权度吕洞宾》 敦煌莫高窟壁画：《千手千眼观音》、《密宗曼荼罗》	赵孟頫《浴马图》，王绎《杨竹西小像》	赵孟頫《鹊华秋色图》，高克恭《云横秀岭图》，钱选《山居图》，黄公望《富春山居图》，吴镇《渔父图》，倪瓒《六君子图》，王蒙《青卞隐居图》等	赵孟頫《秀石疏林图》，王渊《山桃锦鸡图》，李衎《四清图》，吴镇《枯木竹石图》，王冕《墨梅图》
明代		法海寺壁画：《帝释梵天图》 毗卢寺壁画：《三界诸神图》	唐寅《秋风纨扇图》，仇英《人物故事图》，曾鲸《王时敏像》，陈洪绶《蕉林酌酒图》，崔子忠《藏云图》	王履《华山图》，戴进《春山积翠图》，吴伟《渔乐图》，沈周《京江送别图》，文征明《真赏斋图》，唐寅《落霞孤鹜图》，仇英《桃源仙境图》，董其昌《秋兴八景图》，蓝瑛《白云红树图》	边景昭《竹鹤图》，吕纪《桂菊山禽图》，林良《河塘集禽图》，孙隆《花鸟草虫图》，陈淳《葵石图》，徐渭《墨葡萄图》，周之冕《牡丹玉兰鹊石图》
清代			黄慎《钟馗图》，金农《自画像》，费丹旭《纨扇倚秋图》，任熊《瑶宫秋扇图》，任颐《酸寒尉像》	王时敏《仿古山水图》，王鉴《仿古山水图》，王翚《仿古山水图》，王原祁《溪山深秀图》，吴历《湖天春色图》，弘仁《黄海松石图》，髡残《苍翠凌天图》，石涛《山水清音图》，龚贤《溪山无尽图》，梅清《九龙潭》，袁耀《蓬莱仙境图》	朱耷《孔雀图》，石涛《墨竹》，恽寿平《秋塘冷艳图》，郎世宁《竹荫良犬图》，李鱓《德禽图》，郑燮《兰石图》，华喦《山雀爱梅图》，汪士慎《墨梅图》，李方膺《风松图》，高凤翰《蕉月图》，高其佩指墨画《满眼秋成图》，赵之谦《五色牡丹图》，任颐《蔬果图》，吴昌硕《墨荷图》，虚谷《松鹤延年图》，蒲华《墨竹图》，居廉《富贵白头图》，高剑父《红叶苍鹰图》

中国雕塑发展概况（各时期主要作品） 表二

时代 \ 类别	陶塑	玉石雕刻	青铜雕刻	陵墓雕刻	佛教雕塑
史前时期	仰韶文化《人头形器口彩陶瓶》 红山文化《女神像》	红山文化《玉兽玦》 良渚文化《玉雕神徽》			
先秦时期			青铜器《枭尊》、《虎食人卣》，铜俑《玩鸟俑》，四川三星堆出土《青铜神头像》、《神面具》		
秦、汉时期	秦始皇兵马俑；汉俑《舞蹈俑》、《击鼓说唱俑》	玉雕《羽人骑天马》	铜雕《马踏飞燕》	霍去病墓大型纪念性石雕《马踏匈奴》等	
魏、晋、南北朝	北齐娄睿墓陶俑			南朝陵墓石兽	云冈"昙曜五窟"造像 龙门石窟古阳洞、宾阳洞、莲花洞等造像 敦煌莫高窟彩塑《交脚弥勒》 麦积山石窟彩塑《胁侍菩萨与弟子》等 小型鎏金铜佛像 山东青州窖藏佛像
隋、唐时期	唐三彩《仕女俑》、《骆驼载乐俑》			《昭陵六骏》《顺陵石狮》	龙门石窟《奉先寺卢舍那佛》 敦煌莫高窟彩塑《菩萨像》、《佛弟子阿难像》 天龙山窟石雕《菩萨半跏像》
宋代					山西晋祠圣母殿《侍女像》 山东长清灵岩寺《罗汉像》 苏州甪直保圣寺《罗汉像》 四川大足摩崖石刻
元明以后（略）	雕塑总的说来是走下坡路，倾向形式主义，陈陈相因，创意之作已少见。				

中国古代陶瓷发展概况　　　　　　　　　　表三

时代	概况
新石器时期	发明并广泛使用陶器，尤以彩陶和黑陶为代表
商周	在制陶工艺基础上，发明了瓷器，称为"原始瓷"
汉	东汉时，原始瓷发展为真正意义上的瓷器
魏、晋、南北朝	青瓷有很大发展，走向成熟
隋、唐、五代	陶器：唐三彩 瓷器：白瓷以北方邢窑为代表，青瓷以南方越窑为代表
宋代	制瓷业进入全盛，名窑遍布全国。五大官窑：汝窑、定窑、官窑、钧窑、哥窑 七大民窑：磁州窑、耀州窑、龙泉窑、景德镇窑、吉州窑、德化窑、建窑
元代	青花瓷开创瓷上绘彩。大批成熟青花瓷烧造，并有大量出口，景德镇地位迅速上升
明、清	明代，在景德镇兴建御器厂并长期烧造；至清代，景德镇众多官窑和民窑在传统基础上不断推陈出新，名品迭出，成举世公认的"瓷都"。而江苏宜兴则以生产"紫砂陶"而著称，被誉为"陶都" 明代制瓷工艺主要成就：青花瓷在永乐和成化年间达到高峰，并创烧出斗彩和五彩瓷器 清代，瓷器工艺在康熙、雍正、乾隆三代达到顶峰。康熙年间，各种单色釉相继问世，五彩、斗彩等釉上彩愈益精进，并创制出珐琅彩和粉彩瓷器；雍正年间，清官窑达最高水平；乾隆年间，集古代制瓷业之大成，古代名瓷无所不仿，工艺瓷达历史最高水平。嘉庆、道光后走下坡路

第二部分 名词解释

目录

(按绘画、书法篆刻、建筑、雕塑、工艺美术顺序排列)

1. 美术 …………………………………… 41
2. 造型艺术 ……………………………… 41
3. 绘画 …………………………………… 41
4. 中国画 ………………………………… 41
5. 丹青 …………………………………… 41
6. 水墨画 ………………………………… 41
7. 文人画 ………………………………… 41
8. 院体画 ………………………………… 41
9. 四君子 ………………………………… 41
10. 笔墨 ………………………………… 41
11. 五笔七墨 …………………………… 42
12. 十八描 ……………………………… 42
13. 皴法 ………………………………… 42
14. 三远 ………………………………… 42
15. 七观法 ……………………………… 42
16. 三品 ………………………………… 42
17. 六法 ………………………………… 42
18. 南北宗 ……………………………… 42
19. 南宋四家 …………………………… 43
20. 元四家 ……………………………… 43
21. 浙派 ………………………………… 43
22. 吴门派 ……………………………… 43
23. 青藤白阳 …………………………… 43
24. 清六家 ……………………………… 43
25. 四僧 ………………………………… 43
26. 金陵八家 …………………………… 43
27. 扬州八怪 …………………………… 43
28. 海上画派 …………………………… 43
29. 岭南画派 …………………………… 44
30. 款识 ………………………………… 44
31. 题跋 ………………………………… 44
32. 粉本 ………………………………… 44
33. 装裱 ………………………………… 44
34. 文房四宝 …………………………… 45
35. 书法 ………………………………… 45
36. 法书 ………………………………… 45
37. 金石 ………………………………… 45
38. 甲骨文 ……………………………… 45
39. 金文 ………………………………… 45
40. 篆书 ………………………………… 45
41. 隶书 ………………………………… 45
42. 楷书 ………………………………… 45
43. 行书 ………………………………… 46
44. 草书 ………………………………… 46
45. 永字八法 …………………………… 46
46. 篆刻 ………………………………… 46
47. 白文 ………………………………… 46
48. 朱文 ………………………………… 46
49. 建筑艺术 …………………………… 46
50. 园林 ………………………………… 46
51. 阙 …………………………………… 47
52. 屋顶 ………………………………… 47
53. 斗栱 ………………………………… 48
54. 瓦当 ………………………………… 48
55. 藻井 ………………………………… 48
56. 建筑彩画 …………………………… 48
57. 太湖石 ……………………………… 48
58. 石窟寺 ……………………………… 48
59. 雕塑 ………………………………… 48
60. 浮雕 ………………………………… 48
61. 影塑 ………………………………… 48
62. 石像生 ……………………………… 48
63. 俑 …………………………………… 48
64. 摩崖雕刻 …………………………… 49
65. 犍陀罗风格 ………………………… 49
66. 彩塑 ………………………………… 49
67. 画像石、砖 ………………………… 49
68. 工艺美术 …………………………… 49
69. 缂丝 ………………………………… 49
70. 景泰蓝 ……………………………… 49
71. 琉璃 ………………………………… 49
72. 陶器 ………………………………… 50
73. 瓷器 ………………………………… 50
74. 原始瓷 ……………………………… 50
75. 泥条盘筑法 ………………………… 50
76. 轮制法 ……………………………… 50
77. 印花 ………………………………… 50
78. 刻花 ………………………………… 50
79. 贴花 ………………………………… 50
80. 釉下彩 ……………………………… 50
81. 釉上彩 ……………………………… 50
82. 青花 ………………………………… 50
83. 窑变 ………………………………… 50
84. 五彩 ………………………………… 50
85. 斗彩 ………………………………… 50
86. 粉彩 ………………………………… 51
87. 珐琅彩 ……………………………… 51
88. 白瓷 ………………………………… 51
89. 青瓷 ………………………………… 51
90. 青白瓷 ……………………………… 51
91. 紫砂 ………………………………… 51
92. 鎏金 ………………………………… 51
93. 错金银 ……………………………… 51
94. 漆器 ………………………………… 51
95. 绳纹 ………………………………… 51
96. 云雷纹 ……………………………… 51
97. 饕餮纹 ……………………………… 52
98. 夔龙纹 ……………………………… 52
99. 蟠螭纹 ……………………………… 52
100. 开片 ……………………………… 52

名词解释

1. **美术** 社会意识形态之一，亦称"造型艺术"，包含绘画、雕塑、建筑、工艺美术等门类，在我国还涉及书法和篆刻艺术等。这一名词起源于17世纪欧洲，中国自"五四"前后开始普遍使用此词。

2. **造型艺术** 亦称"美术"、"视觉艺术"。18世纪德国莱辛开始用这名词。指用一定的物质材料制作占据二度空间或三度空间的形象，使之与视觉发生密切关系，从而影响人的精神和思想的一种艺术。一般指绘画、雕塑、建筑与工艺美术。

3. **绘画** 造型艺术之一，用一定的物质材料在平面上经构图、造型、线条、色彩、明暗等表现手段制作可视形象，并藉以表情达意。就使用材料和制作技术之不同，大致可分为壁画、水墨画、油画、水彩画、版画等。

4. **中国画** 简称国画，专指我国民族传统绘画。它以其悠久历史和优良传统在世界美术之林自成独特体系。中国画就题材内容来分，有人物、山水、花鸟三大画科；就形式技法来说，又有工笔、写意、设色、水墨等等之分。中国画在长期发展过程中形成其显著的艺术特征：以笔、墨、纸、砚为主要工具；以线造型；以用笔用墨为主要表现技法；以散点透视来经营位置，取景布局；强调外师造化，中得心源，以形写神，形神兼备，气韵生动；强调书画同源；在其发展后期又与诗文、书法、篆刻互相影响，日益结合，形成显著的综合艺术特征。中国画以特有的装潢工艺装潢画幅，形成卷、轴、屏幛、册页、扇面等特殊画面形式。

5. **丹青** 泛指绘画艺术。因中国古代绘画常用朱红色和青色，故称画为丹青。

6. **水墨画** 广义指纯用水墨所作之画。狭义特指中国画的一种形式，约始于唐代，成于五代，盛于宋元，明清以来有很大发展，以至在中国画坛占统治地位。水墨画以用笔为主导，充分发挥墨法功能，强调墨即是色，墨分五彩。

7. **文人画** 又称士夫画。泛指中国封建社会中文人士大夫的绘画，以别于民间画工和宫廷画院画家的绘画。北宋苏轼提出士夫画的概念，元代因特殊的社会文化背景，使文人画占主导地位，明代董其昌等人更把文人画抬高，并贬低画工和画院画家之画，提出"南北宗"之说，其影响深远。文人画取材多山水、花鸟、梅兰竹菊、木石等，藉以抒发性灵或个人抱负。文人画标榜士气，崇尚逸品，脱略形似，讲究笔墨情趣、神韵，重视文学修养，重视诗、书、画、印的结合及画中意趣的营造。近代陈衡恪认为"文人画有四大要素：人品、学问、才情和思想，具此四者乃能完善"。历代文人画对中国画的美学思想以及水墨技法的发展，有很大影响。

8. **院体画** 简称院画、院体。一般指宋代画院及其后宫廷画家的绘画，也有专指南宋画院作品，或泛指效法南宋画院画风之作。这类作品重视形神兼备，作画讲究法度，周密不苟。画风虽不尽相同，各具特点，或华丽细腻，或水墨苍劲，但这类作品审美趣味多要迎合宫廷口味，题材也多为宫廷所需，如花鸟、山水、宫廷生活及宗教题材等。

9. **四君子** 中国画中对梅、兰、竹、菊四种花卉题材的总称。这类题材象征高洁的品格和正直、坚强、不畏强暴、坚忍不拔等高尚情操，为历代画家和群众所喜爱，久画不衰。另外，宋元一些文人画家爱画竹、梅，加上松树，称"岁寒三友"；也有在三友外加上兰花，名"四友图"；又有人加上奇石（或水仙），合称"五清"或"五友"。

10. **笔墨** 中国书画技法与理论术语，有时也用以统称中国画技法。"笔"通常指钩、勒、皴、擦、点等用笔法；"墨"则指烘、染、破、泼、积等用墨法。中国画强调笔为主导，墨随笔出，有笔有墨，相辅相成，以达到完美描绘物象，表达意境，取得形神兼备、气韵生

动的艺术效果。唐张彦远在《历代名画记》中说"骨气形似本于立意而归乎用笔","运墨而五色具,是为得意",指出了立意与笔墨的主从关系。现代黄宾虹说"论用笔法,必兼用墨,墨法之妙,全以笔出",道出了笔墨之间的辨证关系。

11. 五笔七墨 现代画家黄宾虹精于笔墨,晚年总结作画经验,提出"五笔七墨"之说。所谓五笔:一曰平(如锥划沙),二曰圆(如折叉股),三曰留(如屋漏痕),四曰重(如高山坠石),五曰变。七墨:浓墨法、淡墨法、焦墨法、宿墨法、破墨法、泼墨法和积墨法。

12. 十八描 中国古代人物画衣纹的各种描法。明代邹德中《绘事指蒙》载有"描法古今一十八等:一、高古游丝描,二、琴弦描,三、铁线描,四、行云流水描,五、蚂蝗描,六、钉头鼠尾描,七、混描,八、撅头描,九、曹衣描,十、折芦描,十一、橄榄描,十二、枣核描,十三、柳叶描,十四、竹叶描,十五、战笔水纹描,十六、减笔描,十七、枯柴描,十八、蚯蚓描"。这是按其笔迹形状而起的名称,《芥子园画传》有示范稿本。在人物画发展过程中,陆续出现各家各派不同线描程式,十八描是在此基础上所作的归纳和扩展,但不免有形式主义之嫌。这些线描程式实则可归纳为三类:一类为用笔快慢与压力变化较小的一种描法,如高古游丝描、琴弦描、铁线描、行云流水描等;一类为用笔快慢与压力变化大的一种描法,如兰叶描、柳叶描等;另一类如减笔描、枯柴描等,则多在写意与兼工带写等一类画中出现。

13. 皴法 中国画技法名,用以表现山石树皮的凹凸、阴阳、纹理。皴法有多种,归纳之,以线条形式表现的,主要有披麻皴和由此衍生出来的卷云皴、解索皴、牛毛皴、荷叶皴、折带皴等;以面的形式表现的有各种不同长短大小的斧劈皴等;以点的形式表现的有雨点皴、马牙皴、米点皴等;表现不同树皮的有鳞皴、绳皴、横皴、交叉麻皮皴等。这些皴法本是历代画家根据不同山石的地质构造及外形特点和树皮状态创造出来的笔墨技法,后人加以归纳,并以形状命名,成为程式。这是中国传统山水画的宝贵财富。

14. 三远 是山水画表现三度空间的透视法、取景法。北宋郭思编撰的《林泉高致》中记载其父郭熙所说"山有三远,自山下而仰山巅,谓之高远;自山前而窥山后,谓之深远;自近山而望远山,谓之平远"。后韩拙在《山水纯全集》中又增三远,所谓"近岸广水,旷阔远山,为阔远;烟雾溟漠,野水隔而仿佛不见,为迷远;景物至绝而微茫飘渺,为幽远"。后人合之为六远。

15. 七观法 山水画技法名,指观察大自然山水的方法。其分为步步观、面面观、推远观、拉近观、专一深入观、取移视、合"六远"。七观之法相互联系。

16. 三品 中国古代用以品评书画艺术的三个等级。所谓三品即神品、妙品、能品。南朝梁《书品》把书评为上中下三等(每等又分为上中下,共为九例);唐张怀瓘《书断》评书法,立神、妙、能三品;唐朱景玄《唐朝名画录》又在三等九品之外立逸品;北宋刘道醇《圣朝名画评》以此评画,以后即因袭之,只是次序略有不同而已,如宋徽宗把神品放在第一位,而董其昌则以逸品为最上。

17. 六法 中国古代品评人物画的六项标准。出自南齐谢赫《古画品录》,所举六法:一曰气韵生动,二曰骨法用笔,三曰应物象形,四曰随类赋彩,五曰经营位置,六曰传移模写。其后论者众多,且渐成为品评中国画和指导创作的标准。

18. 南北宗 明代董其昌等人提出的关于中国山水画家南北两大派系之说。在他的《容台别集·画旨》中说:"禅家有南北两宗,唐时始分;画之南北两宗亦唐时分也,但其人非南北耳。北宗则李思训父子着色山水,流传而为宋之赵干、赵伯驹、伯骕,以至马夏辈;南宗则王摩诘始用渲淡,一变钩斫之法,其传为张璪、荆关、董巨、郭忠恕、米家父子,以至元之四家"。又云:"文人之画自王右丞始,其后董源、巨然、李成、范宽为嫡子,若马夏及

李唐、刘松年又是大李将军之派，非吾曹当学也"。董其昌认为南宗出于"顿悟"，因而高超有士气，北宗来自"苦修"，有匠气而受贬低。此说与中国山水画家师承演变和风格的史实不尽相合，且有宗派之嫌。但其后，画坛群起附和，形成以南宗为正统之见，影响深远。

19. 南宋四家 指南宋院体山水画家李唐、刘松年、马远、夏圭。属水墨苍劲、豪纵简约的一种画风，构图喜取特写视角，有"马一角"、"夏半边"之谓。其画风对明初宫廷画风和浙派有巨大影响。

20. 元四家 元代山水画四位代表画家黄公望、王蒙、倪瓒、吴镇之合称。各人画风虽各有特点，但主要都师承五代董源、北宋巨然，重笔墨、尚意趣，并结合书法诗文，成为此后文人山水画之主流，对后世影响极大。也有人将赵孟頫、高克恭加于四家之前，合称元六家。

21. 浙派 明代中国画流派之一，开创者为浙江钱塘画家戴进，取法南宋院体画风，风行一时，学者颇多，如吴伟、蒋嵩、张路、李在等，成为明初统治画坛之主流。浙派之末流，作风粗糙，剑拔弩张，渐趋没落。

22. 吴门派 明代中国画流派之一。吴门为苏州别名。明代中期，以沈周及其学生文征明为代表的一大批画家都活跃于这一带，他们的画法继承北宋董（源）、巨（然）诸家和元四家，与其前的浙派风格迥异，被称为吴门画派，并成为明代中期的代表画派。

23. 青藤白阳 明代画家徐渭与陈淳的合称。陈淳字道复，号白阳山人，擅画写意花卉，淡墨浅色，一花半叶而疏斜历乱，具疏爽松秀之致。徐渭字文长，号青藤道士、天池山人等，特长花鸟，用笔放纵，水墨淋漓，气势旺畅。两人在中国写意花鸟画方面造诣高超，代表了明代中期水墨写意花鸟画新风格，影响巨大，后世把他们并称"青藤白阳"。

24. 清六家 指清初画家王时敏、王鉴、王翚、王原祁、吴历、恽南田。又王时敏、王鉴、王翚、王原祁合称"四王"，因此也称"四王吴恽"。他们继董其昌之后享有盛名，领导画坛，左右画风，当时被视为正统。其中，四王之间或亲属或师友，在绘画风尚和艺术思想上深受董其昌影响，技法功力深厚，崇尚摹古，对清代和近代山水画有深远影响。但其末流如"小四王"、"后四王"等只一味因循守旧，终使山水画走向衰落。

25. 四僧 指清初四大画僧：弘仁（渐江）、髡残（石溪）、八大（朱耷）、石涛（朱若极）。他们皆为明末遗民，其中，八大、石涛系明宗室。四人均深通禅学，寄情书画，各有独特风格和精深造诣。

26. 金陵八家 明末清初南京地区的八个画家龚贤、樊圻、高岑、邹喆、吴宏、叶欣、胡慥、胡造之合称，因聚居南京，并有一定声誉，故名。他们的绘画题材和画风各有不同，八人中以龚贤最为著名。他善于积墨，画风沉郁浑厚，意境神秘。

27. 扬州八怪 清乾隆年间，活动于江苏扬州一带的几个代表画家的总称，主要有李鱓、李方膺、郑燮、金农、黄慎、罗聘、高凤翰、汪士慎等。当时扬州工商业发达，经济繁荣，吸引各地画家寓居此间，卖画为生。他们不满当时画坛的现状，追求个性解放，强调个人风格面貌，推崇青藤白阳八大石涛等前代有创造性的画家，因他们与当时画坛崇尚摹古之风格格不入，被时人目为怪物，遂有"八怪"之称。此派的艺术意趣和技法对后世画家影响颇大，直至近现代如齐白石、潘天寿等都从中汲取营养。

28. 海上画派 中国画流派之一，亦称"海派"、"上海画派"。鸦片战争后，上海开为商埠，各阶层市民激增，对绘画需求也日旺，各地画家纷纷流寓上海，使之成为绘画活动中心，形成"海派"。其特点是在传统基础上勇于创新，博采众长，海纳百川，中西结合，雅俗共赏。画家们流派自由，个性鲜明，并形成各种画会，互相切磋。前期代表画家有赵之谦、任伯年等，后期代表画家有吴昌硕、虚谷等，此外尚有任熊、任薰、张熊、蒲华、吴友如、

王一亭等。"海上墨林"所记达七百余人之众。

29.岭南画派　中国画流派之一，简称"岭南派"。广东地处五岭以南，明清以来，画家众多。明代林良擅水墨写意花鸟画，开岭南一带画风；清乾隆年间又有苏六朋、苏长春等；清末有居巢、居廉。现代番禺高剑父、高奇峰兄弟与陈树人等在师事居廉的基础上都曾留学日本，引进东洋及西洋技法，作品题材多为中国南方风物，技法上融合中西，注重写生，创立色彩鲜丽，水分淋漓饱满，晕染柔和匀净的现代岭南画派新风格，影响至今。

30.款识　古代钟鼎彝器上铸刻的文字。"款"是刻的意思，"识"是记的意思。后世在书画上标题姓名，也称款识，或称"题款"、"落款"。

31.题跋　写在书籍、字画、碑帖前面的文字称"题"，后面的文字称"跋"。一般指书、画、书籍上的题识之辞，内容为标题、品评、考订、记事之类，体裁有散文、诗词等。元代以前多不用款，或隐之于石树缝隙。元代以后，随文人画发展，在画上题书诗文已成为中国画增添诗情画意的一种艺术手段。

32.粉本　古代中国绘画施粉上样的稿本，后引伸为对一般画稿的称谓。元夏文彦《图绘宝鉴》："古人画稿谓之粉本"。其法有二：一是用针按画稿墨线密刺小孔，把粉扑入纸绢或壁上，然后依粉点作画；二是在画稿反面涂以白粉，用簪钗之类，按正面墨线描传于纸绢或壁上，然后以粉痕落墨。

33.装裱　也称"装潢"、"装池"、"裱褙"等，是一门裱背和装饰中国书画的特殊技艺。书画经装裱不仅增益艺术效果，且便于观赏和收藏。装裱的形式有立轴、屏条、通屏、横披、手卷、册页、斗方等。大抵所裱之件都需先用纸覆托背面，挂轴加镶绫、绢或纸的天地头和边框，上下各安轴杆和轴头；手卷则外有包皮，前有引首，中有隔水，后有拖尾，两边安轴杆；册页需镶边框，前后布副页，上下加板面等，见下图。

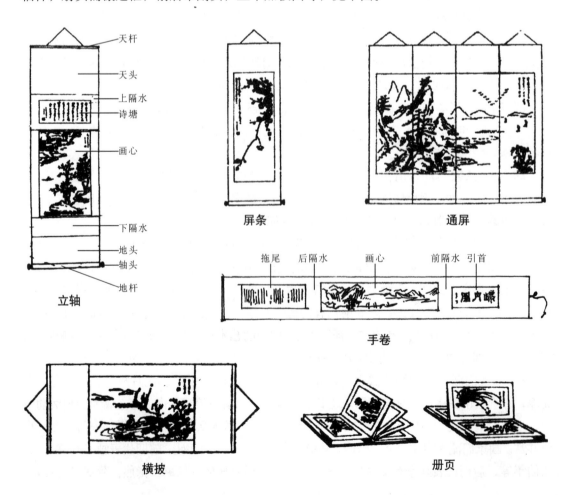

34. 文房四宝 中国古代书房所用文具笔、墨、纸、砚的统称。这些文具制作历史悠久，品类繁多，并形成诸多著名产地、制品和制作艺人。以下简单分述之：笔，种类和名称繁多，大致有大小、软硬和笔锋长短之分。羊毫以山羊毛为之，笔性柔和。狼毫笔性坚挺，富弹性；兼毫笔则由软硬两种动物毛制成，刚柔适中。古称笔有四德：尖（笔锋尖）、齐（笔毛齐）、圆（笔肚圆）、健（富弹性）。墨，有油烟、松烟两大类。一般书画用皆为油烟，以桐油燃烧取烟和胶制成，色泽鲜亮。油烟墨以磨面泛紫光，齐正细洁，发墨快为佳；松烟墨以松木为原料取烟制成，墨色乌黑沉着，不泛光泽。我国早期墨都为松烟。纸，有宣纸、麻纸、皮纸、元书纸、毛边纸、高丽纸等，以宣纸最为著名。宣纸原产于安徽泾县，因在宣城集散，故名。它以檀树皮为主要原料制成，质地莹净绵密，宜于书画。未经特殊加工的称生纸，有渗化性能，适于写意或兼工带写；经煮捶加矾，称熟纸，宜画工笔重彩。砚为磨墨工具，有石质、泥质、陶质等不同。端砚、歙砚、澄砚、洮砚历来被称为四大名砚。

35. 书法 我国传统造型艺术之一，指用毛笔书写汉字的法则。历来有所谓"书画同源"之说，指其笔墨美感要求相通，但书法仅凭抽象性的点、线运转体现出审美价值，因此更须讲究笔法、笔势、笔意，在技法上更重视执笔、运笔、用墨、点画结构、布局、行气、章法、风格等。我国书法艺术已有三千余年历史，从先秦时期的甲骨文、金文，到秦篆、汉隶、魏碑，唐楷、宋行、明小楷等，丰富多彩。字体由繁到简，而书法艺术的内涵却由简到繁。在书法发展的历史长河中，大家辈出，如东晋王羲之、王献之父子，唐代欧（阳询）、褚（遂良）、颜（真卿）、柳（公权）四大家，以及以狂草著称的怀素、张旭，宋代苏（轼）、黄（庭坚）、米（芾）、蔡（襄）四大家等。

36. 法书 指有一定艺术成就的书法作品。今通称书法作品为法书，含对别人书法的敬称。

37. 金石 古铜器、石刻的总称。金指钟鼎彝器之类，石指碑碣石刻之类。钟鼎彝器始于殷商，石刻始于秦代，两汉金石并存，汉以后金少石多，南北朝造像勃兴，唐代碑碣尤盛，明代以后，金石考古之风特盛，成为新兴的专门学科。

38. 甲骨文 为我国现存最古老文字，因多镌刻或书写于龟甲、兽骨之上，故名。甲骨文于1898年最初出土于河南安阳小屯村的殷墟，后经多次考古发掘，先后出土达十余万片，单字总数约4500个。文字结构已由独体趋向合体，并有大批形声字，但多数字的笔画尚未定型。文字象形简古，劲健挺秀，具很高艺术性。其内容则多为卜辞及与占卜有关的记事文字，时间为盘庚迁殷至纣亡273年间的事物，有极高的历史文物价值。近年在陕西扶风歧山一带曾发现一些西周时代的甲骨文。

39. 金文 亦称钟鼎文，即古代刻或铸于青铜器上的文字。书体由甲骨文演变而成，圆浑古朴，字体齐正而又富于变化。殷商时铭文字数少，周代则有长达数百字者，内容多为祀典、赐命、征伐、契约等有关记事，成为研究古代史的重要资料。

40. 篆书 大篆与小篆的统称。大篆狭义指籀(zhòu)文，是战国时期通行于秦国的文字，字体多重叠，今存石鼓文即其代表；广义指甲骨文、金文、籀文及战国时通行于六国的文字。小篆则为秦始皇统一文字后通行于秦代的文字，字体偏长，匀圆齐正，由大篆演变而成，今存琅琊山刻石、泰山刻石即为小篆代表作。

41. 隶书 字体名，由篆书简化演变而成。把篆书圆转的笔画变成方折，在结构上把象形笔画化。隶书始于秦代，通用于汉、魏。在通用过程中不断发展完善，成为笔势、结构与秦篆完全不同的字体，并冲破六书的造字原则，奠定楷书基础，标志着汉字演进史和书法发展史上的转折。

42. 楷书 字体名，亦称"真书"、"正楷"、"正书"。由隶书发展演变而成，始于汉末，

为自魏、晋通用至今的一种字体，笔画平整，形体方正，有可作楷模之意，故名。

43. 行书 书体名，一般在楷书形体的基础上，作流畅便捷的书写，是社会上广泛使用的手写书体。

44. 草书 书体名，指笔画连绵、书写便捷的字体。汉初流行的手写体是草隶，后渐发展成"章草"，仍保留隶书笔法的形迹，上下字独立而不连写，至汉末，渐脱去章草中带有隶书波磔(zhé)的笔画和字形不相联缀的形迹，成为偏旁相互假借，笔画连绵便捷，上下牵连贯通的"今草"，即后世所称的草书。草书至东晋王羲之而臻于完善，唐代张旭、怀素将今草书写得更为放纵奇崛，笔势连绵回绕，字形变化多端，笔走龙蛇，被称为"狂草"。

45. 永字八法 以"永"字八画为例，阐述正楷点画用笔的一种方法。八法以笔画顺序称点为"侧"，横划为"勒"，直竖为"努"，勾为"趯(tì)"，仰横为"策"，长撇为"掠"，短撇为"啄"，捺笔为"磔"。书写时，"点"须侧锋峻落，铺毫行笔，势足收锋，如高山坠石；"勒"要逆锋直下，旋即翻笔转锋，卷毫向右力行；"努"宜横入笔锋，笔势须直中见曲；"趯"要沉着，下笔须蹲锋为之，得势则出；"策"起笔近于横画，用力在发笔，蓄劲于收笔；"掠"要轻快和缓，随手遣锋，但又要笔力送到，如一往不收，则易犯漂浮不稳之病；"啄"，书写宜迅疾，如鸟喙之啄物；"磔"，写时应虚势向左，逆锋落笔，着纸折锋翻笔，有控制地尽力铺毫下行，等到长度合适时捺出，重在含蓄。

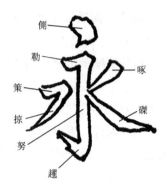

"永"字八法图

46. 篆刻 镌刻印章的通称，因印章字体大多采用篆书，先书后刻，故名。篆刻是我国传统艺术之一，是书法艺术通过刀刻以后的再现，是书法、章法、刀法三者综合的艺术。先秦、秦、汉及魏、晋时期，印章由印工镌刻；至元代王冕，相传其始用花乳石刻印，因镌刻方便，遂广为流传；明清以来，出土文物中印章渐多，研讨篆刻之风日盛，涌现很多篆刻名家，并形成各种流派，如以何震为代表的皖派、以丁敬为代表的浙派、以邓石如为代表的邓派、以赵之谦为代表的赵派、以吴昌硕为代表的吴派、以齐白石为代表的齐派等。

47. 白文 指镌刻成凹状的印文，用这种印章钤（qián）出的印文为红地白字，也称阴文。

48. 朱文 指镌刻成凸状的印文，用这种印章钤出的印文为白地朱字，也称阳文。

49. 建筑艺术 用土、砖、石、水泥、金属、玻璃等各种材质建造的供人们在其中进行各种活动的立体物，称为建筑。建筑具功能与审美两重属性，建筑艺术为造型艺术之一，其内容包括建筑组群规划、建筑形体组合、平面布局、立面处理、结构方式、内外空间组织及材料、装修、色彩、绿化考虑等。它与所处时代、地理气候、民族文化传统和生活习俗等密切相关，同时受材料、结构、施工技术等制约。它是一定时期社会生活、经济基础、时代精神的体现。就世界范围而言，有五大建筑体系：欧洲体系、拜占庭与伊斯兰体系、印度体系、中国体系、玛雅印加体系。其风格多样，各有千秋。

50. 园林 由人工营造或加工的林木、山水、建筑群体，供人们游憩观赏的场地。早期有秦始皇筑秦宫，汉武帝营造上林苑等，后贵族富人也群起仿效，于屋后宅旁，模仿自然，巧妙布局，造成富于诗情画意的环境，达到虽居宫室，而有山林之趣的效果。古典园林分两大类，一为皇家园林，宏大豪华，以颐和园为代表。另一类为私家花园，小巧富情趣，以苏州园林为代表。中国园林是山水规划、建筑、园艺、雕刻、书法、绘画等多种艺术的综合体，融建筑美、文学书画美、自然美于一体，形成独具风格的园林艺术。

51. 阙 古时建于城门、宫殿、祠庙、陵墓前的一种具象征性和装饰性的建筑物，通常左右各一，以两阙之间有空缺，故名。最早起于西周前，汉代崇尚厚葬，帝王显贵墓前常设双阙，成一定制。如今存四川雅安的高颐阙，即为此时石阙范例。

52. 屋顶 古代单体建筑以木结构为主，建筑物大体以台基、梁架、屋身和屋顶几部分组成。外观上有着醒目的大屋顶是古代中国建筑独特的传统和鲜明的特征。屋顶有多种形式，如悬山顶、硬山顶、庑殿顶、歇山顶、卷棚顶、攒尖顶等。分别简介如下：

悬山顶为人字屋顶之一种，山墙两际屋面出挑，屋面两坡交界处常以片瓦垒砌，或砖砌作脊。这种屋顶大量用于我国南方各地民居。

硬山顶也为人字屋顶之一，两侧山墙与屋面齐平或略高于屋面，屋顶两坡交界处常用片瓦垒砌或砖砌屋脊，普遍用于北方民居。

庑殿顶为我国古代建筑中等级最尊贵的屋顶形式，一般用于殿宇、寺庙、陵寝等大型建筑，形象庄严宏伟，屋面作四坡式，略呈凹曲面，至四翼角及檐口处复向上起翘，屋顶有一正脊及四垂脊。

歇山顶在古代建筑中尊卑等级仅次于庑殿顶，由正脊、四垂脊、四戗（qiàng）脊（垂脊下端岔向四隅之脊）及四个坡面组成，其上半呈两坡式，下半转成四坡式，形象雍容华贵。

卷棚顶为一种圆脊的屋顶，两坡式，其正脊作成圆弧形曲线，多用于北方民居或园林等建筑。

攒尖顶为一种尖锥形的屋顶，随建筑平面形状不同而有方、圆或正多边形等样式，大小也不拘一格，屋面一般皆用筒板瓦铺盖，顶端置金色宝珠等饰物，大型攒尖顶高耸轩昂，用于殿宇、楼阁、寺塔，如天坛祈年殿等，小者玲珑精致，常用于园林建筑等，见下图。

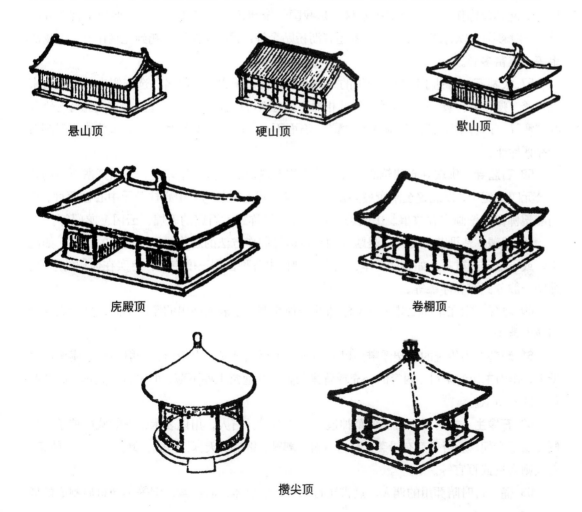

悬山顶　　硬山顶　　歇山顶

庑殿顶　　卷棚顶

攒尖顶

53. 斗栱　木构建筑上特有的支承构件，为中国传统建筑造型主要特征之一。斗栱位于柱头、额枋与屋顶之间。"斗"即上凿有槽口的方木垫块；"栱"为置于斗上的横木。斗与栱纵横交错，层叠架构，逐层向外挑出，形成上大下小的托座，其功能除加强柱子与梁枋檩的结合并使之多样化外，还能使屋面出檐深远。早期斗栱风格古拙简朴，至唐宋，形制成熟，且硕大雄健，明清时期转向纤弱，但彩绘考究，其结构功能减弱而装饰功能跃居首位，见下图。

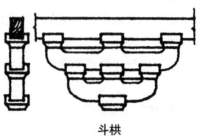

斗栱

54. 瓦当　通指半圆或圆形之瓦头，即筒瓦之顶端下垂部分。始见于周代，秦汉已流行，上有各种动植物、文字等图案纹样。在传统建筑中，瓦当常与滴水瓦相间并列于檐口，一凸一凹，搭配使用，不仅具蔽护屋檐保护椽头之功能，且富装饰美。瓦当历来出土颇多，成为当时建筑之辉煌的见证，深受学术界注意，瓦当学也成一个专门研究的领域。

55. 藻井　中国传统建筑中顶棚形式之一，指局部天花板升高的部分，或结构本身所形成的穹隆，在其上作装饰处理，如雕刻或彩画，使室内上部空间具华丽缤纷的艺术效果。藻井一般做成方形、多边形或圆形。

56. 建筑彩画　运用浓艳色彩在梁、枋、椽、天花、斗栱、柱头等部位描绘的各种图案纹样。既具装饰作用，又可保护木材，是我国传统建筑艺术特征之一，主要用于宫廷寺庙等。一般彩画常以青绿为主，高档者还有沥粉贴金等；题材从龙凤云鹤到花鸟山水、人物故事等，丰富多彩。

57. 太湖石　常见于园林假山中的一种石料，因产于太湖，故名。选作假山的湖石历来以"透、瘦、漏、皱"四者为美。彼此相通，如有路可行者为"透"；壁立当空，孤峙无倚者为"瘦"；石上有眼，四面玲珑者为"漏"；石面不平，起伏多姿者为"皱"；成为古人对湖石的品评标准。

58. 石窟寺　佛教寺庙建筑的一种，就山崖开凿而成，起源于印度。中国开凿石窟约始于公元四世纪中，以北魏至隋唐最兴盛。在建筑形式上可分为有中心柱及无中心柱两种。窟内雕塑佛像和壁画佛教故事。中国著名石窟寺有号称三大石窟的敦煌、云冈、龙门等。

59. 雕塑　造型艺术之一，是雕、刻与塑造等制作方法的总称。是以可塑的材料，如泥土，或可雕刻的材料，如金属、木、石等，制作出各种占据三度空间、有实在体积的形象。雕塑一般分圆雕和浮雕等。

60. 浮雕　指在平面上雕出形象浮凸的一种雕塑。依表面凸出的厚度不同，分为高浮雕与浅浮雕等。

61. 影塑　为传统的彩塑浮雕。以泥塑成，干后，磨光，上粉彩，一般附着于崖壁或墙壁上，作为主像的陪衬、内容的补充或背景装饰。其通常上厚下薄，但多自由处理，高低起伏，随心所欲。

62. 石像生　古时置于帝王陵墓神道两侧的石兽、石人，用以表示帝王的威严神圣。其制度始于秦朝，后历代都有沿袭。石兽有狮、麒麟、辟邪、天禄、骆驼、象、虎、牛、马等；石人则有文武百官等。

63. 俑　古时陪葬用的偶人。远古实行人殉，后以木、石、陶、铜等不同材质制成的俑

代之。东周墓中俑出现渐多，汉至唐代盛行，宋以后因薄葬风，纸冥器流行，俑渐少。俑内容丰富，有男女奴仆、家禽家畜、仪仗出行等等，从中可考见当时社会生活、习俗、服饰等。俑在艺术上又是我国雕塑艺术的重要代表之一，历年来出土有大量优秀作品，如秦始皇兵马俑、东汉击鼓说唱俑、唐代三彩俑等。

64. 摩崖雕刻 指以山崖壁面为材料所作的雕刻。它是古代宗教雕刻艺术的一个重要类别，多以高浮雕或半圆雕为主体，依山造型。有代表性的如龙门奉先寺唐代摩崖石刻、四川大足宝顶山摩崖造像等。

65. 犍陀罗风格 古代佛教雕刻艺术的一种风格。犍陀罗是古印度的一个王国，地域相当于今巴基斯坦西北部之白沙瓦和阿富汗东部一带。公元前4世纪末，马其顿王亚历山大带兵入侵印度，给这一地区带来希腊化艺术影响；公元前3世纪，印度孔雀王朝阿育王遣僧人在此传播佛法；公元2世纪，这里成为贵霜王国的统治中心，白沙瓦作为首都就建于此时，其强盛时期的国王迦腻色迦大力倡佛，犍陀罗成为佛教中心。这里的佛教艺术在汲取古希腊、罗马的艺术精华的基础上创造出释迦的各种形象，形成新风格，称犍陀罗风格，公元1～6世纪最为盛行。这种风格的佛像形像写实，体态生动，高鼻深目，富西方人特点，着通肩或右袒式大衣，衣褶平行，具重量感，而眉间白毫，两耳垂肩，头部后有圆形光圈，又具佛陀形象特征。此风格由中亚传至我国，在我国早期佛教雕刻及开凿的石窟形制上能见到一定的犍陀罗风格影响，如新疆克孜尔及敦煌、云冈等早期开凿的窟龛上。

66. 彩塑 中国传统泥塑，是绘和塑相结合的一种综合艺术。制作时，先在黏土里掺入少许棉花纤维，捣匀后，塑成各种形象的泥坯，经阴干，再上粉底，然后施以彩绘。作品如著名的敦煌彩塑菩萨、山西晋祠宫女、无锡惠山大阿福、天津泥人张等，各具风格。

67. 画像石、砖 以石与砖为材料的，介乎绘与刻之间的艺术形式。始于西汉初，鼎盛于东汉中晚期，消失于南北朝时期。是当时的建筑如阙、碑、墓室、祠堂等壁面的装饰性建材。其造型与构图都是绘画式的，画像石雕刻技法主要是浅浮雕与线刻相结合，有铲地阳面阴线刻，有全部线刻，也有纯浮雕式的；画像砖则有实心与空心之分，或模印，或直接刻于砖上，有的还施加颜色。题材内容极为广泛，从农耕、纺织、捕鱼、烹饪到出行、宴享、狩猎、歌舞百戏、历史故事、神话传说、社会生产、日常生活、无所不包，是研究汉时社会、生活、经济、文化等诸多方面的大百科全书。又因为它是汉代美术十分重要的一种形式，且作品集中，数量众多，所以对研究汉代美术发展状况也有很大的参考价值。画像石主要分布于山东武氏祠、孝堂山、沂南、河南南阳、洛阳、江苏徐州等地，画像砖主要分布于四川等地。

68. 工艺美术 造型艺术门类之一，工艺品是美学与生活的结合，具精神生产与物质生产双重属性。从工艺美术的种类分，可分为生活日用品和装饰欣赏品两大类。我国工艺美术制作较早，种类繁多，技艺精湛，放射出耀眼的光彩，如新石器时代的彩陶、商周的青铜器、唐代的三彩釉陶、宋元明清的瓷器等等。工艺品的生产因不同历史时期、地理环境、经济条件、文化、技术水平、民族习尚和审美观点的不同而表现出不同的风格特色。

69. 缂丝 亦称刻丝，一种传统丝织工艺品，盛于宋代。织造时，经丝纵贯织品，而纬丝则仅于图案花纹需要处与经丝交织，其成品的花纹，正反面如一。缂丝的题材，明清以来多仿制古代绘画作品，技艺极高，主要产地为苏州。

70. 景泰蓝 亦称"铜胎掐丝珐琅"，是一种特种工艺品，广泛流行于明景泰年间。用铜胎制成，当时以蓝釉最出色，故习惯称为景泰蓝，产于北京。制作工序分打胎、掐丝、点蓝、烧蓝、磨光、镀金等。品种有碗、盘、瓶、烟具等，清代以后远销国外，广受欢迎。

71. 琉璃 以陶为胎，施以琉璃釉，再入窑烧制成的一种工艺品。据历年出土实物证明，在战国时期已出现琉璃工艺，但质料不纯，至宋代，出现真正的琉璃工艺，明清以来，烧造

技术更有发展，釉色及品种均有增加，北京北海的九龙壁等都是琉璃工艺代表作。

72. 陶器 指用黏土成型，经700~800℃炉温烧制而成的无釉或上釉的器物。它敲之音哑，不透明，具吸水性等特点。陶器最早出现于新石器时代，因各地黏土所含成分、烧制技术与装饰的不同，有灰、红、白、黑、彩陶等不同品种。随着制陶术的进步，后来又出现了印纹硬陶、铅釉陶、三彩陶等新的品种，至今不衰。著名者如宜兴紫砂陶器、广东石湾陈设陶等。

73. 瓷器 以黏土配以适量长石、石英等为原料制坯体，再施釉，经1200~1300℃高温烧成。瓷器具胎质坚密、胎色洁白、釉层厚、不吸水、敲之声音清脆等特点，为我国伟大发明之一。创制于东汉时期，至唐已成熟，出现南方越窑青瓷、北方邢窑白瓷两大瓷系。宋代制瓷业发展蓬勃，名窑众多，各具特色，如汝窑、定窑、哥窑、官窑、钧窑等五大官窑；磁州窑、耀州窑、龙泉窑、景德镇窑、吉州窑、建窑、德化窑等七大民窑。元代出现成熟的彩绘青花瓷。明清以后，景德镇成为瓷都，烧制成各种色釉瓷以及青花、釉里红、斗彩、五彩、粉彩、珐琅彩等装饰彩瓷。

74. 原始瓷 以高岭土为原料，施青色石灰釉，经1200℃窑温烧成。该瓷器具备瓷器基本特征，但又不具备瓷器薄胎、半透明的特点，创烧于商周时代。

75. 泥条盘筑法 我国最早制作陶器的成型方法。制作方法是先将和好的泥揉成泥条，然后由下向上盘筑叠起成型，再把里外修饰抹平。

76. 轮制法 用轮车制作陶瓷器形体的方法。始于新石器时期末期。轮车为一木制圆盘，盘下有立轴，轴上下有枢纽，便于圆盘旋转。操作时，利用轮车的旋转力，用手将泥捏成所需器形。制作的器物胎体厚薄一致，器形弧度规矩，器表光洁，比之泥条盘筑法是一很大进步。龙山文化的蛋壳黑陶即用此法。

77. 印花 陶瓷器传统装饰技法之一。用刻有装饰纹样的印模在尚未干透的胎体上打印出花纹。战国时期，印纹硬陶已在江南一带普遍出现，经后代发展，至宋代，印花装饰达到成熟阶段，定窑印花瓷为宋代最高水平的代表。

78. 刻花 瓷器的传统装饰技法之一。在瓷坯上用刀刻出花纹。宋代最盛行，尤以南方龙泉窑和北方耀州窑最具代表性。

79. 贴花 陶瓷器传统装饰技法之一。使用印模制出纹饰后，贴于器物上，再施釉烧成。

80. 釉下彩 在生坯上彩绘，再施釉入窑高温烧成。彩色花纹在釉下，永不脱落，故名。如元、明、清时期景德镇烧制的青花瓷、釉里红等。

81. 釉上彩 在烧好的素色瓷器上彩绘，再经低温烘烤而成。因彩附着于釉面上，故名。明清时期，景德镇釉上彩蓬勃发展，出现五彩、斗彩、粉彩、珐琅彩、墨彩等许多名贵品种。

82. 青花 釉下彩品种之一。指以氧化钴为呈色剂，在坯胎上绘画，罩以透明釉，经1300℃高温烧制而成。蓝白相映，色彩恬静素雅，给人以清新明快之美感。元代景德镇青花瓷已烧制成熟，并已出口世界各地，明、清两代青花瓷已成瓷器生产主流。因原料不同，制品色彩也各具特色。

83. 窑变 指在釉中加入适当的铜、铁、钴、锰等金属呈色元素，在坯体上二次或多次施釉后，经1300℃高温烧制。釉色呈自然流垂融合，色彩灿烂瑰丽，光彩夺目的效果。宋代钧窑首创，清代景德镇窑有仿宋代钧窑窑变品种。

84. 五彩 釉上彩品种之一。在烧好的白瓷上施用红、绿、黄、紫等多种彩料绘画，经炉火二次烧制而成。系明、清两代景德镇烧制的新品种，题材多样，画笔生动，色彩浓艳，加上金彩更显富丽堂皇，别称"硬彩"。

85. 斗彩 釉下青花与釉上彩相结合的一个瓷器装饰品种。指在坯体上以青花勾绘花纹轮廓线，施透明釉烧成后，于轮廓线内填以红、黄、绿、紫等多种色彩，再经二次烧成。画

面呈现釉下青花与釉上色彩斗奇媲美，故名。创烧于明成化年间，制品胎薄釉莹，彩色鲜艳，画面清雅。

86. 粉彩　釉上彩品种之一。在素器上以玻璃白打底，彩料晕染作画，再经炉火烧制而成。系借鉴了国画中的用粉和渲染之法，色调丰富，淡雅柔和，故又称"软彩"。粉彩瓷器胎薄釉白，画面工整秀丽，创烧于清康熙晚期，雍正时盛行，作品精致。

87. 珐琅彩　釉上彩品种之一，由清宫廷画师用自己炼制或西洋的珐琅料，按指定样稿，在烧成的白瓷上作画，再入炉烘烤而成。珐琅彩瓷器胎质轻、薄、细、洁、白，画面精致，彩色瑰丽。始烧于清康熙年间，雍正时在白地彩绘之外，并题诗两句，加印图章，接近传统工笔重彩绘画。乾隆时又创珐琅彩、粉彩并用于一件器物上的新技法。

88. 白瓷　一种釉色白润光亮的瓷器。由于坯土、釉料和烧窑工艺的差别，白瓷有多种色调。唐代河北境内的邢窑盛产白瓷，与同代浙江越窑产的青瓷齐名，有"邢瓷类银类雪"的记载，被选为贡瓷。宋时定窑盛产白瓷，风格典雅。

89. 青瓷　瓷器表面呈现青色，故名。商周时原始瓷的青黄釉色是青瓷的初期阶段；汉代青瓷釉色较纯正；六朝时呈色青绿，匀净光润；唐、五代臻于成熟。南方越窑瓷器为青瓷系，与北方邢窑白瓷齐名。宋代许多名窑以烧造青瓷器闻名，如汝窑、哥窑、官窑、龙泉窑、耀州窑等。后由于配釉、施釉、烧窑技术不断提高，青瓷中又出现了各种不同色泽的名贵品种。

90. 青白瓷　亦称"影青瓷"。它介于青、白瓷之间，胎质洁白细腻，釉色青中带白，白中显青，晶莹明澈。宋代景德镇窑首先烧制成功，后很多瓷窑也模仿烧造，形成青白瓷系。

91. 紫砂　陶器品种之一。它是用一种紫红色、质地细腻、可塑性很强、渗透性良好的细泥成型，经1000~1250℃窑温烧成，是江苏宜兴的特有产品。制品以茶壶为主，最早见于明代，制作新颖精致。

92. 鎏金　用金涂附于其他金属物上的一种方法。具体制作过程是用金和水银的合金涂在金属的表面，经烘烤或研磨，使水银挥发，而金留在器物上。我国古代铜器常用这种方法作为装饰，尤其在佛像上多用。

93. 错金银　金属镶嵌工艺之一，以金银丝或金银片嵌入器物表面，再加以磨光，作为纹饰或铭文。始于春秋时期。

94. 漆器　一种工艺品。大多以木为胎，也有夹纻胎等，外髹天然漆。有各种日用器物，也有大型家具屏风等。漆器工艺在我国有着悠久的历史，战国时期开始兴盛起来，以楚国最为发达，汉代漆器达到一个鼎盛时期。最具代表性的是湖南长沙马王堆汉墓出土的五百余件漆器。唐代漆器更向华美的装饰方向发展。其后各代漆器工艺继续发展，至清代已逐步形成多个制作中心，如北京的雕漆、扬州的螺钿、福建的脱胎等。

95. 绳纹　陶器上最早出现的也最常见的一种装饰纹样。该纹样为绳索印痕的规律性排列，是用缠绕着绳子的拍子拍印的结果，有粗细之不同。

96. 云雷纹　一种几何纹样。它常见于商周时期青铜器和陶器上，呈方形或斜方形，多半为青铜器装饰的地纹，见下图。

云雷纹

97. 饕餮纹 饕餮是古代传说中的一种贪婪的恶兽，有首无身，大目巨口。商和西周早期青铜器上多以此为装饰，造型规整、严谨、诡秘（图见第7页）。

98. 夔龙纹 夔龙是想像中的一种怪龙，头上长一只角，常见于青铜器装饰纹样上，见下图。

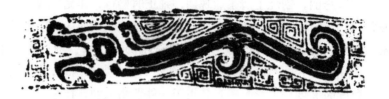

夔龙纹

99. 蟠螭纹 青铜器纹饰之一，以盘曲的龙蛇形图案组成，见下图。

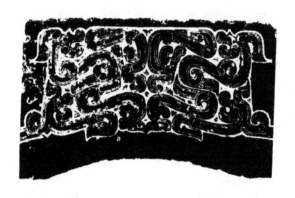

蟠螭纹

100. 开片 又称冰裂纹，是指瓷器釉层中出现的裂纹。因胎和釉经高温后膨胀系数不同，以及瓷器烧成时温度的变化而形成。本是制瓷工艺中的一个缺陷，但被智慧的古代工匠利用来装饰瓷器，形成某些瓷窑所产瓷器的主要纹饰和风格特征，如宋代的哥窑、官窑等。

第三部分　图说

目 录

一、史前时期

1. 鱼纹彩陶盆 …… 59
2. 人面鱼纹彩陶盆 …… 59
3. 船形彩陶壶 …… 59
4. 花瓣纹彩陶盆 …… 59
5. 鹳、鱼、石斧彩陶缸 …… 60
6. 圆圈波纹彩陶壶 …… 60
7. 涡纹彩陶壶 …… 60
8. 蛙纹彩陶壶 …… 60
9. 舞蹈纹彩陶盆 …… 61
10. 人形浮雕彩陶壶 …… 61
11. 人头形器口彩陶瓶 …… 61
12. 鹰形陶鼎 …… 61
13. 白陶鬶 …… 62
14. 蛋壳黑陶杯 …… 62
15. 女神头像 …… 62
16. 玉兽玦 …… 62
17. 猛虎捕食图 …… 63
18. 兽面纹玉琮、玉雕神徽 …… 63

二、先秦时期

19. 二里头爵 …… 64
20. 饕餮纹斝 …… 64
21. 司母戊大方鼎 …… 64
22. 枭尊 …… 64
23. 人面盉 …… 65
24. 人面钺 …… 65
25. 龙虎尊 …… 65
26. 虎食人卣 …… 65
27. 人面纹方鼎 …… 66
28. 豕尊 …… 66
29. 四羊方尊 …… 66
30. 兽面纹铜鼓 …… 66
31. 折觥 …… 67
32. 卷体夔纹罍 …… 67
33. 大克鼎 …… 67
34. 莲鹤方壶 …… 67
35. 越王勾践剑 …… 68
36. 宴乐渔猎攻战壶 …… 68
37. 嵌银双翼兽 …… 68
38. 十五连盏铜灯 …… 68
39. 蟠虺纹铜尊盘 …… 69
40. 编钟 …… 69
41. 玩鸟俑（铜俑）…… 69
42. 虎噬牛案 …… 69
43. 动物贮贝器 …… 70
44. 贴金青铜神头像 …… 70
45. 象牙雕夔鋬杯 …… 70
46. 玉凤 …… 70
47. 鸳鸯形漆凳盒 …… 71
48. 透雕彩漆座屏 …… 71
49. 二虎噬猪铜扣饰 …… 71
50. 羽人 …… 71
51. 人物龙凤帛画 …… 72
52. 人物御龙帛画 …… 72
53. 甲骨文 …… 72
54. 金文 …… 72
55. 石鼓文 …… 72

三、秦汉时期

56. 马王堆一号汉墓T字形彩绘帛画 …… 73
57. 君车出行 …… 73
58. 辟车伍佰 …… 73
59. 门吏 …… 73
60. 荆轲刺秦王图 …… 74
61. 乐舞百戏图之局部——龙戏 …… 74
62. 弋射收获图 …… 74
63. 秦俑军阵 …… 74
64. 跪射武士俑 …… 75
65. 秦俑头像 …… 75
66. 将军俑 …… 75
67. 牵马俑 …… 75
68. 铜车马 …… 75
69. 马踏匈奴 …… 76
70. 舞蹈俑 …… 76
71. 彩绘木俑 …… 76
72. 击鼓说唱俑 …… 77
73. 马踏飞燕 …… 77
74. 长信宫灯 …… 77
75. 错银牛形铜灯 …… 77
76. 羽人骑天马 …… 78
77. 云纹漆鼎 …… 78
78. 绿釉陶水亭 …… 78
79. 四神瓦当 …… 78
80. 高颐阙 …… 79
81. 秦权 …… 79
82. 战国玺，秦、汉印 …… 79
83. 汉简 …… 79

四、魏晋南北朝时期

84. 射猎图、牛耕图 …… 80
85. 墓主生活图 …… 80
86. 列女古贤图 …… 80
87. 女史箴图 …… 81
88. 洛神赋图 …… 81
89. 列女传·仁智图 …… 82
90. 竹林七贤与荣启期 …… 82
91. 孝子图 …… 82
92. 兔王本生 …… 83
93. 占梦 …… 83
94. 鹿王本生 …… 83
95. 萨埵那太子本生 …… 84
96. 尸毗王本生 …… 84
97. 说法图 …… 84

98.敦煌莫高窟285窟一景 …… 85	148.观鸟捕蝉图 …… 100
99.东王公 …… 85	149.西方净土变 …… 101
100.狩猎图 …… 85	150.维摩诘经变 …… 101
101.得眼林故事 …… 86	151.女剃度 …… 101
102.萨埵那太子本生 …… 86	152.马夫与马 …… 102
103.飞天 …… 86	153.涅槃经变 …… 102
104.说法图 …… 87	154.劳度叉斗圣变 …… 102
105.校书图 …… 87	155.乐舞 …… 103
106.出行图 …… 87	156.飞天 …… 103
107.狩猎图 …… 88	157.张义潮出行图 …… 104
108.交脚弥勒 …… 88	158.藻井图案 …… 104
109.大佛坐像 …… 88	159.吉祥天女 …… 104
110.藻井 …… 88	160.龟兹国王托提卡及王后像 …… 105
111.礼佛行列 …… 89	161.金刚经卷首图 …… 105
112.胁侍菩萨 …… 89	162.顺陵石狮 …… 105
113.胁侍菩萨与弟子 …… 89	163.昭陵六骏之一 …… 105
114.男侍童 …… 89	164.奉先寺卢舍那佛 …… 106
115.菩萨像 …… 90	165.菩萨像 …… 106
116.陵墓石兽 …… 90	166.佛弟子阿难像 …… 106
117.鎏金铜佛像 …… 90	167.菩萨立像残躯 …… 106
118.青瓷莲花尊 …… 90	168.菩萨像 …… 107
119.黄釉瓷扁壶 …… 91	169.菩萨半跏像 …… 107
120.嵩岳寺塔 …… 91	170.三彩仕女俑 …… 107
121.比丘慧成为始平公造像记 …… 91	171.三彩骆驼载乐俑 …… 107
122.(a)兰亭序 (b)鸭头丸帖 …… 91	172.青釉凤首龙柄壶 …… 108

五、隋唐时期

123.游春图 …… 92	173.舞马衔杯纹银壶 …… 108
124.江帆楼阁图 …… 92	174.人物螺钿铜镜 …… 108
125.明皇幸蜀图 …… 92	175.刻花赤金碗 …… 108
126.历代帝王图 …… 93	176.安济桥 …… 109
127.步辇图 …… 93	177.佛光寺正殿 …… 109
128.五星二十八宿神形图 …… 93	178.怀素"苦笋帖" …… 109
129.虢国夫人游春图 …… 94	179.颜真卿"勤礼碑" …… 109

六、五代、宋(辽、金、西夏)时期

130.捣练图 …… 94	180.匡庐图 …… 110
131.挥扇仕女图 …… 95	181.关山行旅图 …… 110
132.簪花仕女图 …… 95	182.潇湘图 …… 110
133.听琴啜茗图 …… 96	183.夏山图 …… 111
134.送子天王图 …… 96	184.江行初雪图 …… 111
135.六尊者像 …… 96	185.高士图 …… 111
136.高逸图 …… 97	186.罗汉像 …… 112
137.宫乐图 …… 97	187.文苑图 …… 112
138.游骑图 …… 98	188.韩熙载夜宴图 …… 112
139.照夜白图 …… 98	189.神骏图 …… 113
140.牧马图 …… 98	190.天王像 …… 113
141.五牛图 …… 99	191.卓歇图 …… 113
142.乐舞图 …… 99	192.写生珍禽图 …… 114
143.牧马图 …… 99	193.雪竹图 …… 114
144.引路菩萨 …… 99	194.丹枫呦鹿图 …… 114
145.宫女图 …… 100	195.闸口盘车图 …… 115
146.狩猎出行图 …… 100	196.雪霁江行图 …… 115
147.客使图 …… 100	197.万壑松风图 …… 115

55

198. 寒林平野图 …… 116	249. 得医图 …… 131
199. 秋江渔艇图 …… 116	250. 静听松风图 …… 132
200. 溪山行旅图 …… 116	251. 牧牛图 …… 132
201. 雪景寒林图 …… 117	252. 深堂琴趣图 …… 132
202. 溪山楼观图 …… 117	253. 江村图 …… 132
203. 早春图 …… 117	254. 雪江卖鱼图 …… 133
204. 渔村小雪图 …… 118	255. 风雨归舟图 …… 133
205. 芦汀密雪图 …… 118	256. 风雨归牧图 …… 133
206. 溪山春晓图 …… 118	257. 渔村归钓图 …… 133
207. 千里江山图 …… 118	258. 枫鹰雉鸡图 …… 134
208. 二祖调心图 …… 119	259. 松涧山禽图 …… 134
209. 朝元仙仗图 …… 119	260. 四羊图 …… 134
210. 纺车图 …… 119	261. 云龙图 …… 134
211. 维摩诘图 …… 120	262. 寒鸦图 …… 134
212. 五马图 …… 120	263. 晚荷郭索图 …… 135
213. 免胄图 …… 120	264. 虞美人图 …… 135
214. 清明上河图 …… 121	265. 出水芙蓉图 …… 135
215. 听琴图 …… 121	266. 果熟来禽图 …… 135
216. 山鹧棘雀图 …… 122	267. 雪中梅竹图 …… 135
217. 写生蛱蝶图 …… 122	268. 泼墨仙人图 …… 136
218. 寒雀图 …… 122	269. 八高僧故事图 …… 136
219. 双喜图 …… 122	270. 六祖截竹图 …… 136
220. 墨竹图 …… 123	271. 秋柳双鸦图 …… 136
221. 枯木怪石图 …… 123	272. 松树八哥图 …… 137
222. 珊瑚笔架 …… 123	273. 水月观音 …… 137
223. 柳鸦图 …… 123	274. 渔村夕照图 …… 137
224. 猿猴摘果图 …… 124	275. 山市晴岚图 …… 137
225. 豆花蜻蜓图 …… 124	276. 四梅图 …… 138
226. 群鱼戏藻图 …… 124	277. 岁寒三友图 …… 138
227. 潇湘奇观图 …… 124	278. 元夜出游图 …… 138
228. 万松金阙图 …… 124	279. 赤壁图 …… 138
229. 万壑松风图 …… 125	280. 幽竹枯槎图 …… 138
230. 清溪渔隐图 …… 125	281. 文姬归汉图 …… 139
231. 采薇图 …… 125	282. 佛传图 …… 139
232. 山腰楼阁图 …… 126	283. 四美图 …… 139
233. 四景山水图 …… 126	284. 五台山图 …… 139
234. 罗汉图 …… 126	285. 普贤变 …… 140
235. 踏歌图 …… 127	286. 佛与罗睺罗 …… 140
236. 梅石溪凫图 …… 127	287. 罗汉像 …… 140
237. 水图 …… 127	288. 罗汉像 …… 140
238. 山水十二段图 …… 128	289. 侍女像 …… 141
239. 西湖柳艇图 …… 128	290. 养鸡女 …… 141
240. 烟岫林居图 …… 128	291. 大肚弥勒像 …… 141
241. 杜甫诗意图 …… 129	292. 越窑青瓷莲花纹碗、托 …… 141
242. 鹿鸣之什图 …… 129	293. 青釉瓷盘 …… 142
243. 货郎图 …… 129	294. 印花云龙纹瓷盘 …… 142
244. 骷髅幻戏图 …… 130	295. 白瓷孩儿枕 …… 142
245. 秋庭婴戏图 …… 130	296. 青釉红斑纹瓶 …… 142
246. 折槛图 …… 130	297. 贯耳瓶 …… 143
247. 番骑猎归图 …… 131	298. 鱼纹耳香炉 …… 143
248. 大傩图 …… 131	299. 缠枝牡丹刻花瓶 …… 143

300. 青瓷香炉	143		八、明代
301. 白瓷黑花牡丹纹枕	143	350. 华山图	158
302. 缂丝莲塘乳鸭图	144	351. 竹鹤图	158
303. 佛宫寺释迦塔	144	352. 桂菊山禽图	158
304. 开元寺塔	144	353. 残荷鹰鹭图	159
305. 黄庭坚书法	144	354. 山茶白羽图	159

七、元代

		355. 河塘集禽图	159
306. 八花图	145	356. 杂画册（之一）	160
307. 浮玉山居图	145	357. 花鸟草虫图	160
308. 山居图	145	358. 芙蓉游鹅图	160
309. 消夏图	145	359. 鹰击天鹅图	161
310. 铁拐图	146	360. 关羽擒将图	161
311. 双勾竹图	146	361. 春山积翠图	161
312. 四清图	146	362. 达摩六祖图	162
313. 云横秀岭图	146	363. 渔乐图	162
314. 鹊华秋色图	147	364. 醉樵图	162
315. 秀石疏林图	147	365. 起蛟图	163
316. 浴马图	147	366. 江阁远眺图	163
317. 富春山居图	148	367. 淇水清风图	163
318. 九峰雪霁图	148	368. 柴门送客图	163
319. 渔父图	149	369. 庐山高图	164
320. 枯木竹石图	149	370. 辛夷墨菜图	164
321. 秋舸清啸图	149	371. 京江送别图	164
322. 幽篁秀石图	150	372. 秋风纨扇图	165
323. 清閟阁墨竹图	150	373. 落霞孤鹜图	165
324. 墨梅图	150	374. 枯槎鸲鹆图	165
325. 二马图	151	375. 孟蜀宫妓图	165
326. 溪凫图	151	376. 湘君湘夫人	166
327. 桃竹锦鸡图	151	377. 真赏斋图	166
328. 鹰桧图	151	378. 桃源仙境图	166
329. 搜山图	152	379. 人物故事图	166
330. 伯牙鼓琴图	152	380. 葵石图	167
331. 挟弹游骑图	152	381. 松石萱花图	167
332. 浑沦图	153	382. 墨葡萄图	167
333. 九歌图	153	383. 杂花图	167
334. 六君子图	153	384. 牡丹玉兰鹊石图	168
335. 具区林屋图	153	385. 秋兴八景图	168
336. 青卞隐居图	154	386. 昼锦堂图	168
337. 武夷放棹图	154	387. 王时敏像	169
338. 杨竹西小像	154	388. 画像一组	169
339. 戏剧人物	155	389. 白云红树图	169
340. 朝元图	155	390. 渊明漉酒图	169
341. 玉女	155	391. 长林徒倚图	170
342. 钟离权度吕洞宾	155	392. 藏云图	170
343. 千手千眼观音	156	393. 烟笼玉树图	170
344. 密宗曼荼罗	156	394. 山阴道上图	170
345. 供养天女	156	395. 风号大树图	170
346. 青花鸳鸯莲纹瓷盘	157	396. 蕉林酌酒图	171
347. 银槎	157	397. 仕女图	171
348. 栀子花纹剔红漆盘	157	398. 杂画图	171
349. 妙应寺白塔	157	399. 荷石图	171

400. 水浒叶子 …… 172	450. 蕉月图 …… 185
401. 西厢记插图 …… 172	451. 满眼秋成图 …… 185
402. 环翠堂园景图 …… 172	452. 芦雁图 …… 185
403. 十竹斋书画谱 …… 172	453. 蓬莱仙境图 …… 185
404. 天工开物插图 …… 173	454. 纨扇倚秋图 …… 186
405. 历代名公画谱 …… 173	455. 五羊仙迹图 …… 186
406. 秦叔宝与尉迟恭 …… 173	456. 富贵白头图 …… 186
407. 帝释梵天图 …… 174	457. 红叶苍鹰图 …… 186
408. 三界诸神图 …… 174	458. 五色牡丹图 …… 187
409. 韦驮像 …… 174	459. 积书岩图 …… 187
410. 明孝陵石驼 …… 174	460. 剑侠传 …… 187
411. 五彩莲藻纹瓷罐 …… 175	461. 瑶宫秋扇图 …… 187
412. 斗彩鸡缸杯 …… 175	462. 花鸟四屏 …… 188
413. 牙白釉达摩立像 …… 175	463. 酸寒尉像 …… 188
414. 掐丝珐琅蒜头瓶 …… 175	464. 女娲炼石 …… 188
415. 长城 …… 175	465. 牧牛图 …… 188

九．清代

416. 仿古山水图册之一 …… 176	466. 蔬果 …… 189
417. 仿古山水图册之一 …… 176	467. 松鹤延年图 …… 189
418. 仿古山水图册之一 …… 176	468. 金鱼图 …… 189
419. 溪山深秀图 …… 176	469. 墨竹图 …… 189
420. 湖天春色图 …… 177	470. 墨荷图 …… 190
421. 溪山无尽图 …… 177	471. 桃实图 …… 190
422. 木叶丹黄图 …… 177	472. 葫芦图 …… 190
423. 黄海松石图 …… 178	473. 丁敬、邓石如篆刻 …… 190
424. 苍翠凌天图 …… 178	474. 赵之谦、吴昌硕篆刻 …… 190
425. 淮扬洁秋图 …… 178	475. 芥子园画传 …… 191
426. 山水清音图 …… 178	476. 修街机器 …… 191
427. 搜尽奇峰图 …… 179	477. 唐卡 …… 191
428. 山水花卉册之一 …… 179	478. 福寿康宁 …… 192
429. 九龙潭 …… 179	479. 女十忙 …… 192
430. 为泽翁仿各家山水 …… 179	480. 长阪坡 …… 192
431. 荷石水禽图 …… 180	481. 春牛图 …… 193
432. 孔雀图 …… 180	482. 灶君 …… 193
433. 秋塘冷艳图 …… 180	483. 上海火车站 …… 193
434. 牡丹图 …… 180	484. 八桃过枝纹粉彩瓷盘 …… 194
435. 竹荫良犬图 …… 181	485. 珐琅彩人物图瓶 …… 194
436. 梧桐双兔图 …… 181	486. 白菜式翡翠花插 …… 194
437. 万寿圣典图 …… 181	487. 大阿福 …… 194
438. 仕女图 …… 181	488. 大禹治水 …… 195
439. 乾隆朝服像 …… 182	489. 明清家具 …… 195
440. 德禽图 …… 182	490. 将军 …… 195
441. 风松图 …… 182	491. 蝶恋花 …… 196
442. 山雀爱梅图 …… 183	492. 凤穿牡丹纹织金锦 …… 196
443. 墨梅图 …… 183	493. 故宫太和殿 …… 196
444. 自画像 …… 183	494. 天坛祈年殿 …… 196
445. 采菱图 …… 183	495. 保和殿御道 …… 197
446. 醉钟馗图 …… 184	496. 颐和园 …… 197
447. 仕女图 …… 184	497. 布达拉宫 …… 197
448. 兰石图 …… 184	498. 九龙壁 …… 198
449. 钟馗图 …… 184	499. 苏州园林 …… 198
	500. 徽派民居 …… 198

一、史前时期

1. 鱼纹彩陶盆　高17cm　新石器时期　陕西西安半坡出土　中国历史博物馆藏

彩陶的写实纹样以动物为多，尤以鱼纹为代表。此陶盆口沿微卷，通体施以红色，外壁绘有首尾相追的游鱼三尾，姿态活泼生动。

2. 人面鱼纹彩陶盆　高16.5cm　新石器时期　陕西西安半坡出土　半坡博物馆藏

盆的内壁以黑彩描绘两组相对的人面鱼纹，人面圆形，双目眯成一线，眉以上涂黑，头上有三角形高髻，鱼衔着双耳，与人面复合。有的认为这形象有点像深入水中捕鱼的人，头露出水面，小鱼在其边上游过。也有一种解释认为这种人与鱼的奇特结合反映了原始社会人们的图腾崇拜。所谓图腾是以艺术形象表现出来的氏族的始祖神，作为氏族共同体的表像，其形象一般都为动物、植物或某种怪异的神灵。

3. 船形彩陶壶　高15.6cm　新石器时期　陕西宝鸡出土　中国历史博物馆藏

古代先民从事采集渔猎等活动，在劳动中发明了舟船网桨等捕鱼工具。这件彩陶壶在整体造型和纹饰上是当时驾船张网捕鱼情景的真实反映。从纹样描绘方法和笔意痕迹上可以看出当时已有类似毛笔的工具，且用笔流畅，绘画技法已相当熟练。

4. 花瓣纹彩陶盆　高18cm　新石器时期　山西洪洞出土　故宫博物院藏

此盆卷沿曲腹，在红色底上，以黑彩绘叶和圆点，组成连续纹样，纹饰黑白双关，互为主纹与地纹，这是庙底沟类型彩陶纹样的典型风格。

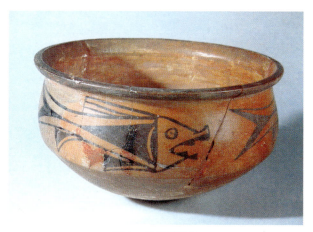

图1　鱼纹彩陶盆

图2　人面鱼纹彩陶盆

图3　船形彩陶壶

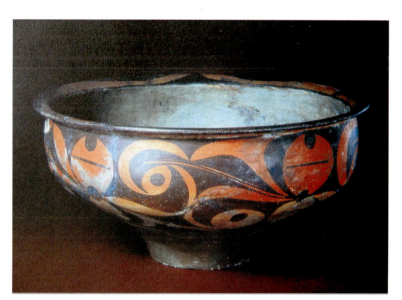

图4　花瓣纹彩陶盆

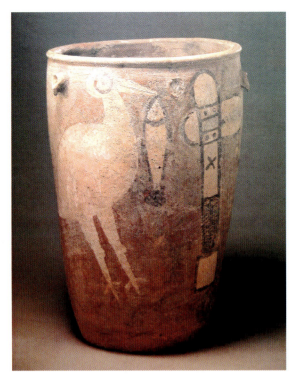

图5 鹳、鱼、石斧彩陶缸

5.鹳、鱼、石斧彩陶缸　高47cm　新石器时期　河南临汝阎村出土　河南省博物馆藏

此缸器形大,出土时内盛骨骸,似作瓮棺用。缸的外壁画有造型简洁的鹳、鱼和石斧的图像,为史前时期面积最大的彩陶画,是史前时期绘画代表之一。有考证认为是反映了原始社会晚期,以鱼、鹳为族徽的部族相互吞并、互相交融的情况。

6.圆圈波纹彩陶壶　高36cm　新石器时期　青海民和出土

马家窑文化分布于黄河流域上游,由仰韶文化发展而来,根据时间先后可分为半山、马家窑、马厂等类型,各有特点。马家窑类型彩陶纹样以几何纹为主,常见有旋纹、波纹、弦纹等,其中涡旋纹最具特色,图案盘旋交驰,变幻莫测,笔锋流利生动,产生奔腾不息的律动感。这件彩陶壶橙黄色,表面光滑发亮,通体以黑彩彩绘弦纹、双圈纹、波纹与旋纹,构图严谨,纹彩流畅夺目。

图6 圆圈波纹彩陶壶

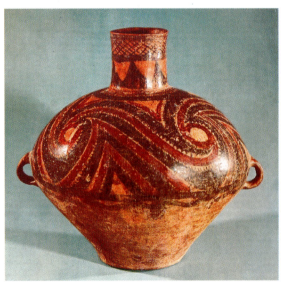

图7 涡纹彩陶壶

7.涡纹彩陶壶　高34.2cm　新石器时期　青海民和出土

半山类型彩陶以壶类为多,彩绘以红黑两色拼镶为主;纹饰以锯齿纹、涡纹、四大圈连续纹等最常见,尤以锯齿纹最具特色,涡纹最具代表性。纹饰多施于腹部,且常布满腹部。此壶黑、红两彩,颈部绘有网纹、锯齿纹,腹部饰有二方连续涡纹,其中黑彩都带锯齿。器壁精工打磨,平正光亮,红、黄、黑三彩交织,图案绚丽夺目,是难得的精品。

8.蛙纹彩陶壶　高47cm　新石器时期　青海民和出土

该壶属于马厂类型彩陶,此类型彩陶纹饰以四大圆圈、蛙纹、波折纹、菱纹、回纹等最为流行。此壶陶色金黄,黑红两彩;主体纹饰为蛙纹与两大圈纹;蛙体红彩为地,黑线勾形,线条略带弧度。

图8 蛙纹彩陶壶

图9 舞蹈纹彩陶盆

9. 舞蹈纹彩陶盆 高12.7cm 新石器时期 青海大通上孙家寨出土 中国历史博物馆藏

此陶盆在内壁绘有三组人物,一组五人。他们腰系兽皮,头上和身后都有饰物,手牵手,欢快起舞,质朴生动,明快奔放,似在把野兽赶入陷阱,又似在庆贺狩猎的丰收,从中几乎能听到激越的吆喝和感到强烈的节奏。我们在延续至今的一些原始部落中,还能看到类似场面,并从中产生对远古生活的实在的联想。从纹样流畅的笔触看,似能证明当时已使用兽毛制成的笔。

图10 人形浮雕彩陶壶

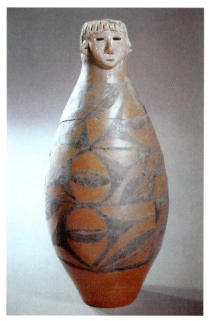

图11 人头形器口彩陶瓶

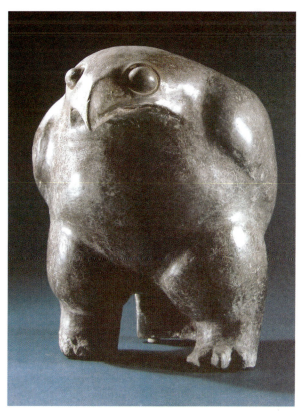

图12 鹰形陶鼎

10. 人形浮雕彩陶壶 高33.4cm 新石器时期 青海乐都出土 中国历史博物馆藏

此壶为鼓腹双耳壶,两耳上方彩绘有两大圆圈纹,前后为蛙纹,唯正面中间蛙纹略去,在空档处堆塑彩绘男人体,神情威严,风格粗犷质朴。

11. 人头形器口彩陶瓶 高32.8cm 新石器时期 甘肃秦安出土

该瓶的瓶口塑成人头形,五官匀称,发式清晰,形象端好,器身轮廓线条优美。瓶腹用黑彩绘出三列具庙底沟类型彩陶纹样特征的图案装饰。全器宛如一位伫立的可爱的穿花袄的女童,充满稚气。

12. 鹰形陶鼎 高36cm 新石器时期 陕西华县出土 中国历史博物馆藏

这件陶鼎用黑陶制成。造型为鹰状,身体作器腹,双腿和尾巴成为鼎的三个足。鹰首突出,鹰喙尖利,双目炯炯,神态威猛,是原始陶塑艺术的杰作。这种动物造型与实用相结合的风格对后代器皿的造型产生极其深远的影响。

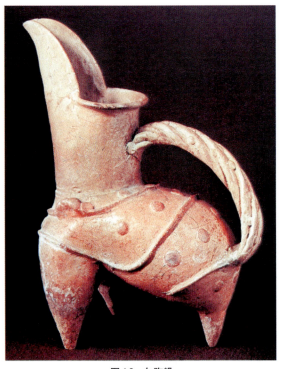

图13 白陶鬶

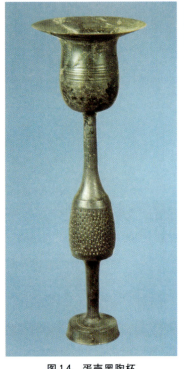

图14 蛋壳黑陶杯

13. 白陶鬶(guī) 高30cm 新石器时期 山东潍坊出土 山东博物馆藏

白陶胎质较细腻，色白，最早出现于新石器时代大汶口文化时期，制品以陶鬶为多。此陶鬶颈长而粗壮，口前部有冲天长流（"流"：水得以流出的通道），腹下有三袋足，背上有索形鋬(pàn)，腹部饰乳钉纹，造型颇富特色，虽非具体动物，但酷似一尾巴上翘引颈吠叫的狗，给人以雄健昂扬之感。

14. 蛋壳黑陶杯 高20cm 新石器时期 山东交县出土

所谓蛋壳黑陶，是一种胎壁极薄，近似蛋壳，有黑、光、亮、薄之特点的黑陶。它的装饰以素面为多，其纹样受编织纹影响大，多用印、刻、划、堆等手法，出现镂空纹饰，别具艺术特色。此杯高20cm，仅重40g。

15. 女神头像 泥塑 高16.5cm 新石器时期 辽宁建平牛河梁出土

这是一个与真人等大的泥塑女神头像，出土于红山文化一个女神庙遗址。造型逼真，五官清晰，目光炯炯，嘴角微微掀动，颇具神秘色彩，研究者认为是丰收女神或地母神形象。

16. 玉兽玦 新石器时期 高15cm 辽宁建平出土 辽宁博物馆藏

此兽形玦的兽头肥大，圆目突吻，口微张，外露一对獠牙；兽身扁圆光洁，首尾相连，缺而不断，中有一大圆孔，背部靠颈际又有一小圆孔，皆由两面对钻而成，可佩系。至于所雕兽形，有人认为是龙，有人称之为猪，这种玉制兽玦仅红山文化发现，有明显的地域特点。

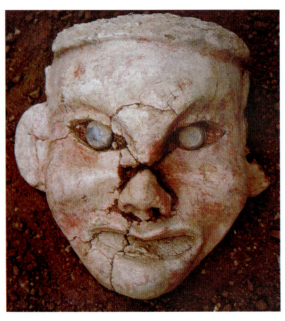

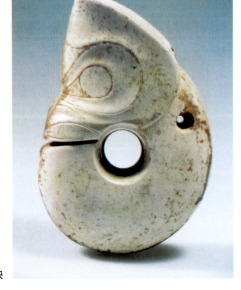

图15 女神头像　图16 玉兽玦

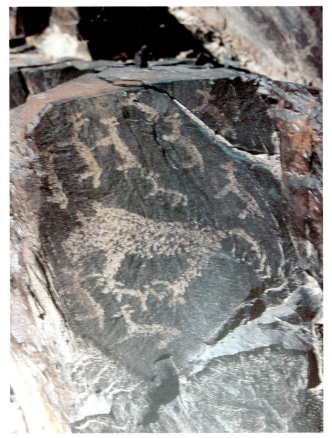

图17 猛虎捕食图

17. 猛虎捕食图 岩画 新石器时期 甘肃嘉峪关黑山崖壁

我国古代岩画遗迹极为丰富,图形有人物、动物、树木、太阳及一些表意符号,反映了先民生活观念诸方面。画面或粗犷雄浑,或朴拙神秘,幼稚夸张,充满力度之美。本图为发现于甘肃嘉峪关黑山崖壁属史前时期的岩画,形象古拙生动,为敲凿而成的岩刻画,阴面造型,并涂有黑色。

18. 兽面纹玉琮、玉雕神徽 新石器时期 浙江余杭出土

良渚文化位于太湖流域的江浙沪地区。在良渚大墓中出土了很多玉琮。琮的造型为柱体,内圆外方,中有圆孔,为祭祀所用。图(b)所示之琮的玉料为黄白色,器形扁矮,此琮重约6500g,形体硕大,纹饰繁缛,为良渚玉琮之首,堪称琮王。

图(c)是琮体表面装饰的一种神徽图案,似为神人与兽面的复合形象,用浮雕和线刻的技法刻出。夸张的双目,粗短的鼻子,有角和胡子,形象威严而神秘,可能是为良渚人所崇拜的神。作品体现出新石器晚期工匠们的出色的艺术创造才能。

(a)

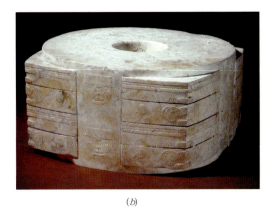

(b)

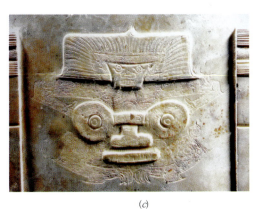

(c)

图18 兽面纹玉琮、玉雕神徽

(a)兽面纹玉琮;(b)兽面纹玉琮;(c)玉雕神徽

二、先秦时期

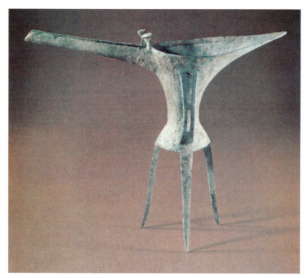

图19 二里头爵

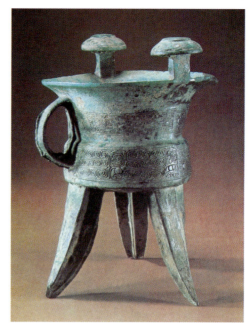

图20 饕餮纹斝

19. 二里头爵 高22.5cm 商早期 河南偃师二里头出土 偃师县文化馆藏

二里头爵是迄今所见最早且完整的青铜容器，器形较小，较单薄，束腰，平底，细三足，流和尾较长，纹饰较简单，它代表了青铜器萌芽时期的造型样式。

20. 饕餮纹斝(jiǎ) 高22.3cm 商 陕西岐山出土 岐山县博物图书馆藏

此斝沿口的立柱和覆盆状帽上装饰涡纹，腹下部外膨，成双层腹壁，平底三足，腹部饰饕餮纹。此斝出自周原，该地系周朝发祥地，对研究周人早期艺术有重要价值。

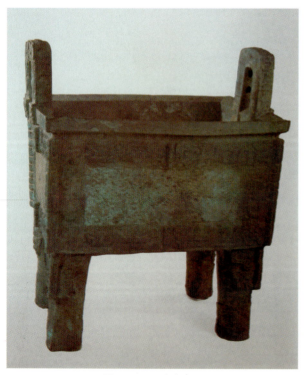

图21 司母戊大方鼎

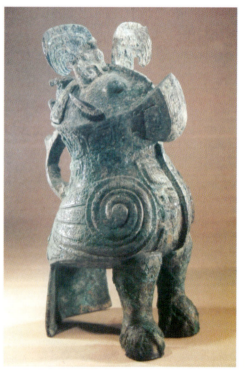

图22 枭尊

21. 司母戊大方鼎 高133cm 商 河南安阳出土

此鼎为王室祭祀用的礼器，是商王文丁为其母戊所作。当时正是青铜艺术和青铜冶炼技术的鼎盛时期，出现很多大器重器，此鼎为我国已发现的最大青铜器，通高133cm，器口长110cm，宽78cm，重875kg，立耳，柱足，腹部饰兽面纹，腹内壁铸有铭文"司母戊"三字。

22. 枭尊 高45.9cm 商 河南安阳妇好墓出土

这是一件动物形状的器皿，形似站立的枭，高冠圆眼，喙部突出，双腿粗壮有力，利爪着地，尾巴下垂，构成三足，造型稳定，挺胸敛翅昂然屹立。尊通体布满鸟兽纹：体侧的双翼饰有蟠龙纹，鸟喙饰蝉纹，前胸饰兽面纹，颈部饰鸟兽合体纹，盖上的提手为立体的鸟龙雕塑，枭背部有一兽形大把手，上饰大兽面，把手下还浮雕一枭首。全器集各种纹饰于一体，统一协调，豪华威严。口内侧有铭文"妇好"二字，是当时商王武丁妃妇好用以祭祀的礼器。

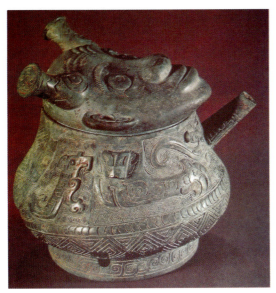

图 23　人面盉

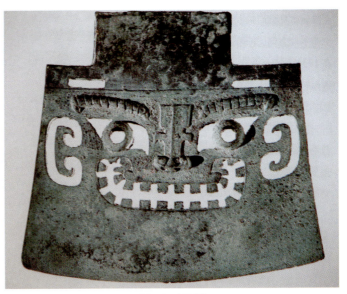

图 24　人面钺

23. 人面盉(hé)　高18.5cm　商　河南安阳出土　美国弗里尔美术馆藏

这是一件青铜盛水器，大口、宽腹、圈足（为圆圈状围合而成的足），肩前有一管状斜流。其造型和纹饰都极诡异。盉盖是一个浮雕的长有龙角的人首，双耳正好成为盖的把手，器身纹饰龙身，与盖上的龙角相连属。人首龙身的形象与器形复合，达到实用与审美的统一。造型上把人的形象变异，使之怪诞，反映了那个时代的人们由于对不可抗拒的自然力量的畏怖而产生的神怪崇拜。

24. 人面钺(yuè)　高58.3cm　刃宽35.8cm　商　山东益都出土　山东省博物馆藏

此钺（一种大斧）器形很大，纹饰为一怒目圆瞪、呲牙咧嘴的人面，采用镂空加浮雕的手法。形象威严而可怖，纹饰与器用十分吻合。从该墓中出土的还有众多杀殉的人骸骨，由此推断，墓主人很可能是地位很高的贵族或族长，大钺可能为仪仗所用，象征权力和炫耀武功，从中反映了奴隶制时代的野蛮暴力与血腥。

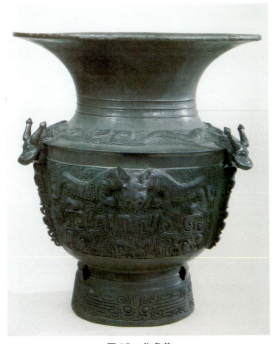

图 25　龙虎尊

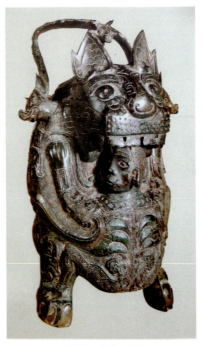

图 26　虎食人卣

25. 龙虎尊　高50.5cm　商　安徽阜南出土　中国历史博物馆藏

此尊体量较大，重达20kg，显然是祭祀用的礼器。冶铸和装饰都十分精良华美，器形大侈口、宽肩、圆腹、高圈足。肩部有近乎圆雕的三条蜿蜒状的龙，腹部铸有三组一首双身虎噬人纹，虎头突出，食人未咽，虎身下方以两夔龙相对组成兽面纹，圈足上还雕镂十字纹饰。虎食人未咽的纹样每每出现于这一时期的青铜器上，既反映了远古奴隶社会人们的某种神秘的观念，又似乎折射出奴隶主统治的野蛮和暴力。

26. 虎食人卣　高32.5cm　商　湖南宁乡出土　日本博物馆藏

整件器皿是一踞坐式的猛虎圆雕。猛虎前爪抓一人，作张口欲吞噬状，虎身上满布蛇、方格、乳钉等纹样，表面粗糙，造型狞厉怪诞神秘可怖。殷商时期，人们尊神，对宗教鬼神持狂热态度，社会生活中无事不与神怪有关。这一时期的青铜器上充斥着幻想的造型和怪诞的纹样，从中正反映出当时的那种时代精神。

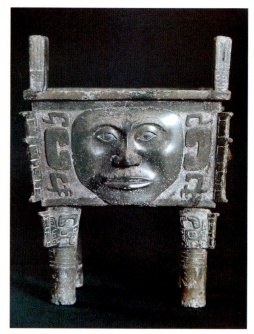

图 27 人面纹方鼎

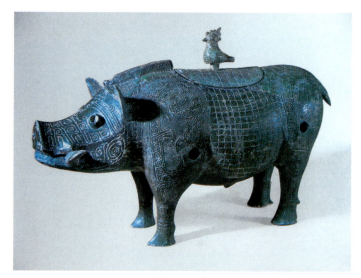

图 28 豕尊

27.人面纹方鼎 高38.5cm 商 湖南宁乡出土 湖南省博物馆藏

此方鼎直耳，柱足，长方形，腹部四面各浮雕一人面，方脸，高鼻，宽嘴，高颧骨，神态肃穆；器足上有兽面纹，鼎四边有扉棱，器腹内有"禾大"二字，是目前发现唯一以人面为主题纹样的青铜器。对人面含义有不同解释，有人认为是黄帝的写照，因古代有"黄帝四面"之说，也有人认为头像是敌人首领的形象，用以纪念战功。

28.豕尊 长72cm 商 湖南湘潭出土 湖南省博物馆藏

兽类尊又称牺尊，为盛酒的祭器。兽形有多种，如牛、羊、豕、象等，同种用途的还有各种鸟形尊。鸟兽尊造型实际上就是一件完整的青铜圆雕。以猪为艺术表现对象，始于原始社会，那时人类已把猪作为饲养动物。该豕尊为兽类尊中较大者，状似野猪，獠牙突出，腹部浑圆，腿壮尾短，强悍有力，形象毕肖，背穴置一小鸟形盖钮，更显活泼有情趣。四足各有一管，以便祭祀时抬举之用。

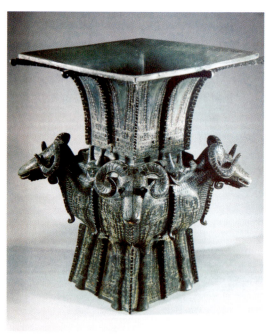

图 29 四羊方尊

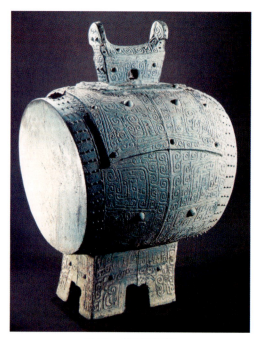

图 30 兽面纹铜鼓

29.四羊方尊 高58.3cm 商 湖南宁乡出土 中国历史博物馆藏

此尊是目前所见商代方尊中最大的一件。尊肩四角以圆雕形式各铸一卷角羊的头腹部，形象逼真，侧面则以浮雕手法铸出前肢，羊身上有华丽的纹饰，器颈饰有雕刻精细的夔纹、兽面纹和云雷纹，肩部浮雕缠绕的四龙。器型浑厚，花纹细腻，铸造精良，圆雕、浮雕、线刻并用，器形与雕塑结合完美。龙与羊头均采用分铸法，然后合成，但全器浑然一体，反映出青铜器文化鼎盛时期高超的设计水平与冶炼技术。

30.兽面纹铜鼓 商

商周时期，鼓大部分是木质的，至今只留下遗痕；也有陶质的，一般均以革为面。这是商周时期为数不多的遗存的青铜鼓之一，形似横置的筒形，两侧为鼓面，制成蒙革状，周缘有钉纹三排，鼓匡饰以大兽面纹，上有一枕形座，中有孔，用以插杆，以便搬动，下为长方形圈足，由于每边中央穿空，形成四个方足。

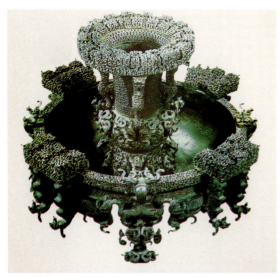

图39 蟠虺纹铜尊盘

39.蟠虺(huī)纹铜尊盘 尊高33.1cm 盘高24cm 战国 湖北随县曾侯乙墓出土 湖北省博物馆藏

这是一件尊、盘合一的青铜器物，样式精巧新奇，纹饰极为繁缛诡丽，犹如这一地区发现的漆器、帛画上的奇谲的花纹和图像、楚辞中华美绮丽的词藻、浪漫的想像和幽远的意境，充分体现了楚文化的美学特征。尊盘口沿繁复细微的镂空附饰是用"失蜡法"熔模铸造，反映了当时青铜铸造技术的高超精湛。

40.编钟 高273cm 长1079cm 战国 湖北随县曾侯乙墓出土 湖北省博物馆藏

这是战国时期一组青铜敲击乐器，于1978年在湖北随县曾侯乙墓出土。编钟大小共65件，总重量达2500kg，分三层八组悬挂在呈曲尺形的钟架上。钟架木制，两端有带雕刻的铜套。每层均有三个佩剑的武士形象的铜人用头和手承顶着梁架。每个编钟都有错金铭文，标明音阶音律名称。编钟与梁架整体气势宏伟壮观，钟体铸造精良。经试验，主奏的中层甬钟声音悠扬嘹亮，和声的下层甬钟音色深沉有力，证明其音乐性能至今良好，可以想见当时王宫里钟鼓齐鸣时的壮观场面。

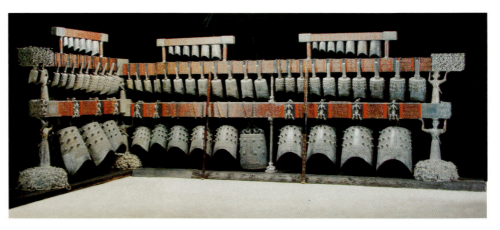

图40 编钟

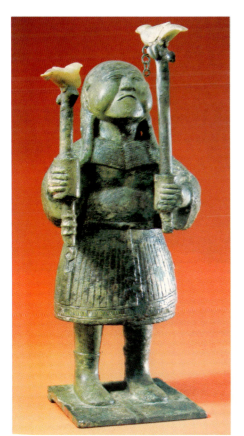

图41 玩鸟俑（铜俑）

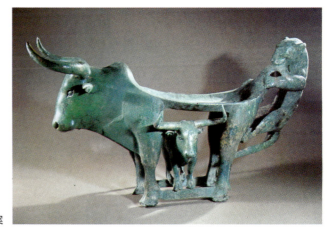

图42 虎噬牛案

41.玩鸟俑（铜俑） 战国 河南洛阳出土

这是一件小型的铜俑，一个梳着辫子穿着短裙的小孩，双手各执一根长棍，顶端各立一玉雕的小鸟，小孩举头专注地看着小鸟，表现了儿童的性格与情趣，富有生活气息，很有特色。

42.虎噬牛案 长76cm 战国 云南江川出土 云南省博物馆藏

云南地处西南边陲，是西南各族人民居住的地区，这些边远部族铸造的青铜器有着浓郁的地方色彩和独特的民族风格，同时也体现了与华夏族之间的文化交融，是我国青铜文化的重要组成部分。此案供放食物所用，然又是一件完整的青铜圆雕。其主体为一头健壮的牛，直立的四肢支撑着背上的案面，为使案身平衡，在牛尾巧妙地铸一攀咬的虎，牛腹下又立一小牛，使中心部位更丰富充实与稳定。外形的曲线与直线之间动静结合，刚柔相济。整体设计新颖别致，不愧为古代滇族青铜艺术品中的杰作。

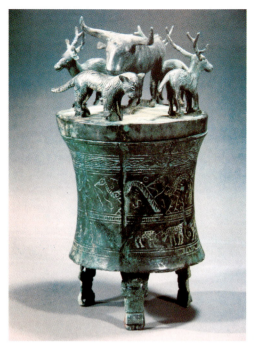

图43 动物贮贝器

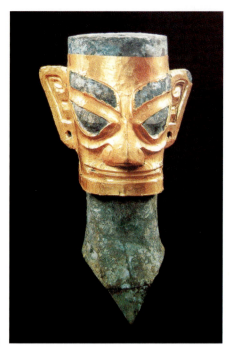

图44 贴金青铜神头像

43.动物贮贝器 战国 云南江川出土

贮贝器这是云南滇族奴隶主贮藏货币海贝的铜鼓状器物,盖上铸有人和动物等立体造型,也有反映祭祀、战争和生产生活的,内容丰富,有浓厚的地方色彩。这个贮贝器盖上铸着牛、虎、鹿等动物,形态逼真,生动写实,器身则刻有各种动物纹样和几何纹样。

44.贴金青铜神头像 高41cm 商 四川广汉三星堆祭祀遗址出土 四川省文物考古研究所藏

三星堆是古蜀国文化遗址,自1929年发现起,70多年来经十余次发掘,尤其是1986年发掘的一号二号祭祀坑,出土了1200件高度文明的青铜器、玉器,其中绝大多数为祭祀用品,这一发现令世界震惊。三星堆遗址是早商至殷末古蜀王国都城废址,有蜀王鱼凫与蚕丛的传说流传至今。出土的青铜制品有鲜明的地域特点,但又受中原商文化深刻影响,是中国青铜文明的重要组成部分。此像由铜头像和金面罩两部分组成,头像平顶、长耳、阔口、闭唇、粗颈,眉眼皆镂空,神态威严肃穆。面罩用金箔制,粘贴于铜头像上。

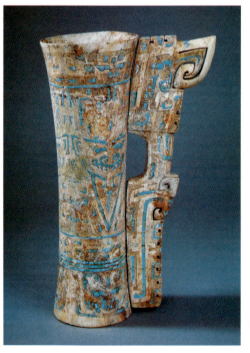

图45 象牙雕夔鋬杯

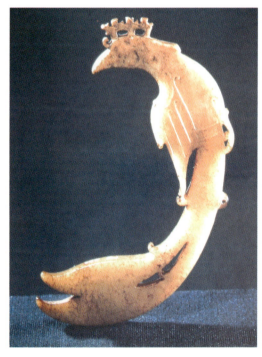

图46 玉凤

45.象牙雕夔鋬杯 高30.5cm 商 河南安阳妇好墓出土 中国历史博物馆藏

杯由象牙根部制成。杯身似觚,鋬作夔形,头向上,尾下垂,由上下对称的小圆榫插入杯身小孔。通体刻饕餮纹,眉、眼、鼻镶以绿松石,并饰有绿松石的细带纹、三角形纹、夔纹等,装饰精美。

46.玉凤 高13.6cm 商 河南安阳妇好墓出土 中国社科院考古所藏

新石器时期,玉雕工艺就很发达,至商代,玉器愈来愈多地作为贵族佩挂之物,以显示他们的身分,玉器造型也愈加丰富。这件玉凤用黄褐色玉石雕成,凤冠顶部相连,短翅微展,长尾自然弯曲,尾翎分开,体扁,成"c"形,腰间两侧各有一凸圆钮,上有小孔,可供佩挂。妇好墓出土的玉器有近600件之多,除玉凤外还有玉人和各种动物,皆制作精美,神态生动。

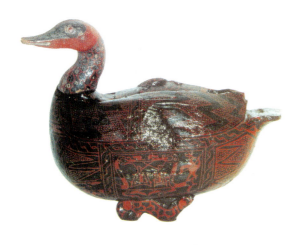

图47 鸳鸯形漆奁盒

47.鸳鸯形漆奁盒　长20.1cm　战国　湖北随县曾侯乙墓出土　湖北省博物馆藏

漆盒外观为美丽的鸳鸯，木质，空腹，全身黑漆为地，以金、朱两色漆彩绘鸳鸯羽毛纹，并在腹两侧绘画乐舞图两幅，左侧为撞钟和击磬，右侧为敲鼓和跳舞。此盒造型逼真，彩绘细腻，是一件难得的艺术珍品。就实用而言，背有带钮小盖，可开启注水，头与身体榫接，可转动拔出，榫眼可作出水口，设计很是巧妙。

48.透雕彩漆座屏　长51.8cm　战国　湖北江陵出土　湖北省博物馆藏

座屏为木质，两端着地，中部悬空。底座雕有盘曲的蟒、蛇，座上长方形外框内雕有各种动物，总计达50余种之多，动态逼真生动，构图活泼巧妙。座屏周身髹黑漆，又以朱、灰、绿及金银色漆彩绘图案，金碧辉煌，髹饰精美，堪称战国漆器中的精品。

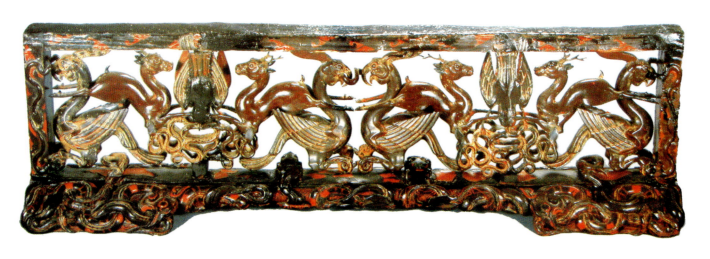

图48 透雕彩漆座屏

图50 羽人

图49 二虎噬猪铜扣饰

49.二虎噬猪铜扣饰　云南晋宁出土

雕刻表现两只猛虎扑噬巨猪。一虎扑在猪身上，前足猛抓猪背，后足按猪的后腿，昂首张口作吞噬之状；另一虎于猪腹下口噬猪胯，前后足抓住猪腹及猪腿，巨猪虽已反抗乏力，但仍紧咬虎尾作拼命挣扎。作者巧妙地将三巨兽组织在一起，造成搏斗的异常紧张气氛，很好地表达了动物的各自习性。造型真实生动，只有尚狩猎生活的民族才能对野兽有如此深入的观察和了解。

50.羽人　漆棺彩绘　战国　湖北随县曾侯乙墓出土

商代漆器的生产水平已相当高，从遗物中可见彩绘纹饰图案优美，色彩鲜艳，至春秋战国时期，漆器种类繁多，纹饰更加精美，曾侯乙墓的发掘犹如打开一座战国漆器的宝库。在曾侯彩漆内棺的两帮，描绘了方相氏率领众神兽执戈驱疫的傩仪图，朱地黑纹，色彩明快醒目，造型奇特，充满诡异的想像，代表了战国漆画的卓越水平。这幅图案即为彩绘的一部分，描绘了亦人亦兽的动物，人首鸟身，有鳞片和羽翼，形象生动，想像丰富，构思巧妙，笔意流畅。

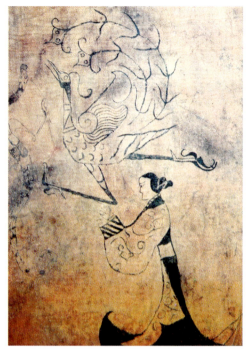

图51 人物龙凤帛画

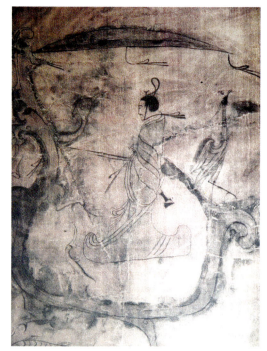

图52 人物御龙帛画

51. 人物龙凤帛画 纵31.2cm 横23.2cm 战国 湖南长沙出土 湖南省博物馆藏

这件1949年发现于长沙楚墓的帛画是我国现存最古老的绘画作品，也是世界上最早的丝织物绘画之一。画中右下方侧立一女子，宽袖细腰，长裙曳地，双手合十，前上方有一向上升腾的夔龙和一展翅飞翔的凤，寓祈求龙凤引导墓主人灵魂升天之意，表达了楚文化中简朴的道家思想。该画用毛笔在帛（一种丝织物）上描画，线条虽尚稚拙，但却简练流畅，人物衣袖与唇口施少许朱色，使画面更添生机。从此画可见中国绘画以线造型的基本观念和民族传统风格在二千多年前已基本确立。

52. 人物御龙帛画 纵37.5cm 横28cm 战国 湖南长沙出土 湖南省博物馆藏

画正中是一位蓄须男子，高冠嵯峨，侧面而立，腰佩长剑，手执缰绳，驾御着一条似舟巨龙奔腾向前，衣衫、冠带与华盖上的三条飘带随风拂动，使人感受到飞龙的速度。龙尾立着一只白鹭，龙身下面有一尾鲤鱼，这既是吉祥的象征，也是江河的标志。作品主题仍是灵魂升天的意思。这幅帛画可说是"人物龙凤帛画"的姊妹篇，但比之前幅线描更显得流畅和成熟，由此更加深我们对战国时期绘画水平的了解。

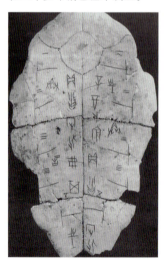

图53 甲骨文

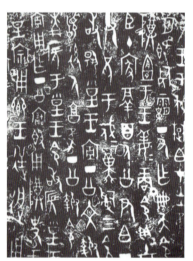

图54 金文

图55 石鼓文

53. 甲骨文

甲骨文与金文并存于商代，主要发现于河南安阳殷墟。这是目前所知我国最早文字。甲骨文是按照牛骨、龟甲上墨书的卜辞笔划契刻的，多作单刀，形成独特的契刻艺术效果。

54. 金文

商和西周的书体一脉相承，称大篆、籀书或古籀，表现为金文形式，遗传至今，主要见于先秦的青铜器铭文。西周金文数量十分可观，数十字以上的有六七百篇之多，有瑰丽凝重、雄奇姿肆、质朴平实等不同风格。此图为《令簋》的铭文，字划瘦肥结合，遒劲流畅，有些偏旁用肥笔重笔，突出其点划形态。

55. 石鼓文 战国 故宫博物院藏

因是在如鼓状的石上镌刻的诗文，故称石鼓文，为大篆，系国时秦国的遗物，共十鼓，原文应650字，现存300余字。石鼓文书法继承周代书体特点，雄强浑厚，朴茂自然，用笔起止均为藏锋，圆融含蓄，结体平正中有错落，总体上趋严整古拙，被书学称为集大篆之大成、开小篆之先河的承前启后之佳作，受到历代书家器重，如吴昌硕就写有大量石鼓文书法。

三、秦汉时期

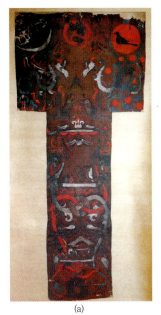
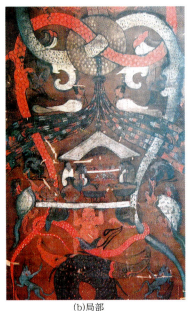

(a)　　　　　　　(b)局部

图56　马王堆一号汉墓T字形彩绘帛画

56.马王堆一号汉墓T字形彩绘帛画　纵205cm　西汉　湖南长沙马王堆一号汉墓出土　马王堆博物馆藏

这是迄今已发现的我国上古时期最精美最完整的一件帛画。它又称"非衣",在当时葬仪中为张举的旌幡,入墓后覆盖在内棺表面。全画主题为引魂升天。画面自上而下分天上、人间、地下三部分。"天国"描绘有日月并辉,天门南开,后羿射日,嫦娥奔月,还有人首蛇身的伏羲等等,充满自远古而来的种种美丽的神话传说。"人间"则是对墓主人生前生活场景的描绘,华盖之下,有一拄杖老妇侧面而立,从形象特点到衣着打扮都与该墓出土时尚保存完好的墓主人干尸一致。接下来在巨大玉璧与蛇龙下悬挂着带图案的帷帐以及缀有玉璜的飘带,长案上盆盘排列,是对墓主人死后祭祀场面的描绘。从小巨人双手擎地至末端为"地冥",有青色大鱼和赤蛇等怪物。整幅画内容丰富,想像浪漫,展示了当时人们的现实生活和精神世界。构图复杂而饱满,既对称又有变化,设色绚丽和谐,勾勒精细流畅,具有很高的艺术成就。

57.君车出行　墓室壁画　东汉　河北安平逯家庄汉墓

车马是古代主要交通工具,也是财富的体现,车马的多少与配置的豪华程度,成为汉代衡量王公贵族身份的标志。车马出行是汉代美术作品的主要题材之一。这铺壁画整体以多层横列的构图形式

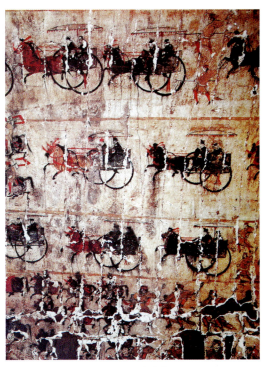

图57　君车出行

表现了君车出行浩浩荡荡的场面,显示了墓主生前的至尊地位和豪华排场。在二度空间里通过疏密安排表现出车马队列的运动感与节奏感。具体造型概括而夸张:马的腿部细却强健有力,马的躯干肥却充满弹性和力度,既表现了车马奔驰的快速,又表现了马的气度之雄浑。壁画线条简洁而生动,色彩单纯而明快,这一切都体现了匠师们技法的熟练与高妙。

58.辟车伍百　墓室壁画　东汉　河北望都一号墓

这是一些身份低微的为贵族出行时在前开道的人物。造型为拱手屈身,显示出他们的恭谨和惟命是从。壁画有榜题"辟车伍百"。望都东汉墓是一个高级官僚的墓,壁画中绘有墓主人生前下属的官吏像,以显示其权力。绘画比例准确,仪态生动,线条流畅,疏密得当。可以说汉代的墓室壁画奠定了后来人物画的基本样式。

59.门吏　墓室壁画　东汉　辽宁金县营城子汉墓

在墓室壁画中出现门卒属吏,始于东汉。这二位门吏绘于墓室内门洞两侧,一门吏持刀,一门吏持戟。持刀者须发怒张,形貌威武,持戟者则显得温顺而内向,形成一动一静、一文一武的对比,使画面生动而富变化。线条笔法豪放写意,磊落有力,似能感受到匠师们绘画时的豪兴与激情。从中可领略到两千多年前名不见经传的民间匠师们所达到的高超的艺术水准。

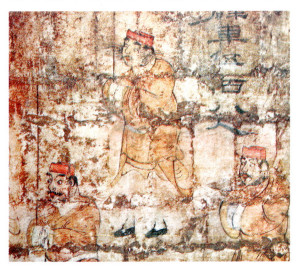

图58　辟车伍百

图59　门吏

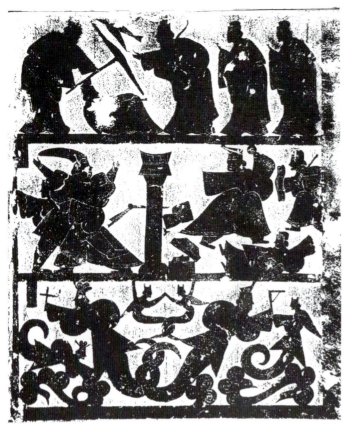

图60 荆轲刺秦王图

图61 乐舞百戏图之局部——龙戏

60.荆轲刺秦王图 画像石 纵73cm 横63cm 东汉 山东嘉祥武氏祠

武氏祠是国内保存最完好的一座东汉祠堂，四壁上下布满画像石，内容极为丰富：社会生活、历史故事、神话传说无所不包。形式上采用减地平雕，加阴线刻画的技法，善抓大体大势，并加以艺术夸张，简洁醒目。家喻户晓的"荆轲刺秦王"的故事被安排在这块画像石中段。这是一个极为惊险的场面：荆轲图穷现匕首，匕首飞刺到柱上，其穗尚未垂下，秦王大惊躲避，大臣们吓得瘫倒在地，荆轲被武士抓住仍气概轩昂，威武不屈。这一历史故事的矛盾冲突高潮被紧紧抓住，对环境的交代清楚简洁，人物之间的呼应关系也处理得非常出色。

61.乐舞百戏图之局部——龙戏 画像石 东汉 山东沂南

东汉画像石表现内容丰富，生活气息浓郁，可说是一部形象的东汉社会生活的百科全书。乐舞百戏是汉代社会生活的一个重要内容，百戏内容丰富，形式多样，戏龙是其中之一，延续至今的舞龙可能就始于当时或更早吧。

62.弋射收获图 画像砖 纵40cm 横40cm 东汉 四川大邑出土

东汉是画像砖艺术的鼎盛时期，尤以四川一带出土的艺术造诣最高。题材内容绝大部分为现实生活，构图生动完整，风格清新隽永，刻画细致精巧，乡土气息浓厚。"弋射收获"是其代表作之一，在实心方砖上由模印制成。构图分成上下两部分，上面2/3描写弋射活动，水里鱼儿平静地游着，天上飞雁则四散逃命，骚动而不安，树下两猎者张弓欲射，作者善抓动态特征，尤其是一欲射头顶飞雁者几卧于地，极为生动；下1/3处为收获场面，人物的疏密安排，俯仰变化，优美而富节奏感，作物的竖线条和镰刀的斜线条把两组人物有机的联系在一起。

63.秦俑军阵 陶俑 秦 陕西临潼

1974~1976年在陕西临潼秦始皇陵东侧发掘出1~3号秦俑坑，出土了大批武士俑、马俑、战车等，据其密度推测，1号坑约有6千余件，2号坑约有1千余件，3号坑有68件。武士俑与真人等高而略大，一般身高在180cm左右，结构严谨，作风写实，形象多样，雕塑技艺高超。全部陶俑成军阵排列，象征保卫秦始皇陵园的部队，又象征秦始皇横扫六国，统一天下的浩荡军威，有排山倒海之势，极富震撼力，被誉为世界第八大奇迹。

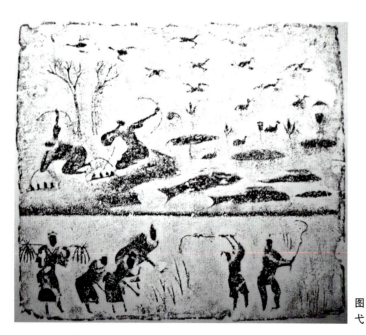

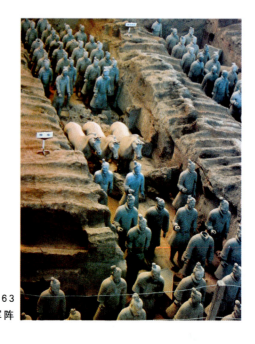

图62 弋射收获图　　图63 秦俑军阵

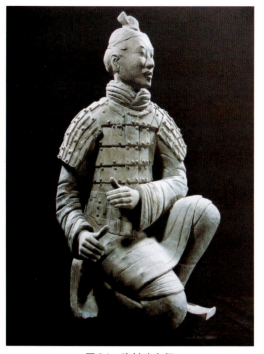
图64 跪射武士俑

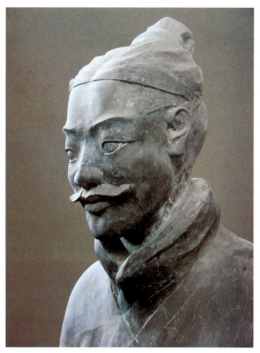
图65 秦俑头像

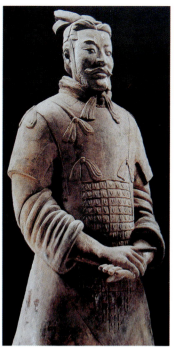
图66 将军俑

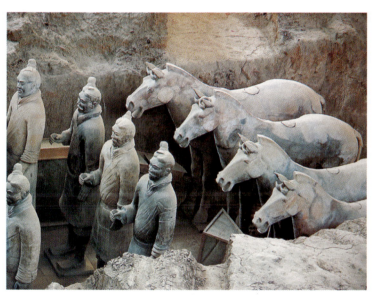
图67 牵马俑

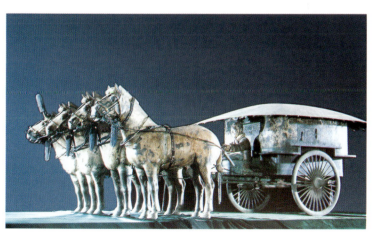
图68 铜车马

64. 跪射武士俑 陶俑 高130cm 秦 陕西临潼

这件跪射俑为秦二号兵马俑坑阵前百余名射手之一。俑身着战褐，外披铠甲，右膝着地，左腿蹲曲，头和身微向左转，双目平视左前方，两手在身的右侧作操弓待发状。此俑出土时，身边尚有腐朽的木弓遗迹和铜的箭簇。从形象动态的严谨写实和塑像与实物的配合上，均体现了秦俑力图与真实接近的艺术设计思想。

65. 秦俑头像 陶俑 秦 陕西临潼

秦俑虽多为直立静止姿态，如一个模子印出，但头部却在模制的基础上加以精工塑造，形象丰富生动，富有个性，神态刻画细致入微，有相当程度的肖像感，雕塑手法达到很高水平。就头部基本形分，大致有"国"、"由"、"申"、"甲"、"风"字形等几个大类，在五官上又有眼、眉、须、颔、嘴等各不相同的塑造，从中能看出其不同年龄、不同经历甚至可以感到这些兵士来自不同地域。

66. 将军俑 陶俑 秦 陕西临潼

此俑头戴燕尾长冠，身穿长襦，前胸披甲，巍然挺立，目光坚毅，神态勇武，充满必胜信念，显然是位久经沙场的军吏。

67. 牵马俑 陶俑 秦 陕西临潼

秦俑战马与真马等大，造型矫健雄伟，风格严谨、写实、洗练、概括，具很高的艺术与技术水平，是古代陶马雕塑中形体最大的精品。

68. 铜车马 高106.2cm 秦 陕西临潼秦始皇陵出土 秦俑博物馆藏

这是在秦陵西侧陪葬坑出土的两乘彩绘铜车马之一。车双轮单辕，驾四马，车上有一御官俑，手执辔索；车有门窗，顶上有椭圆形车盖；车内外及人马均有彩绘，并写或刻有文字。车、马、人的大小约相当于真车、真马、真人的1/2，据研究，其功用是供秦始皇的灵魂出游使用，可见是仿其生前乘舆式样制造。此铜车马制作极为精细，经修复后，门窗仍能启闭自如，轮轴犹能转动，可见其制造技艺之精湛。这不仅是件卓绝的艺术品，而且对研究古代车制有非常重要的价值。

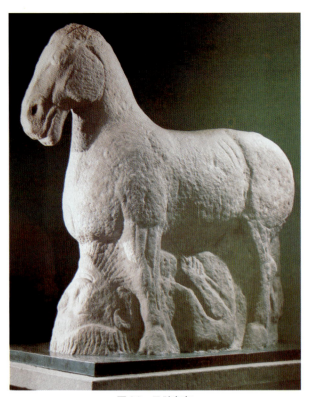

图69 马踏匈奴

69. 马踏匈奴 石雕 高168cm 汉 陕西兴平县 茂陵博物馆藏

霍去病为汉武帝时名将,曾六次受命出击匈奴,立下赫赫战功,不幸英年早逝,年仅24岁。汉武帝为悼念其功劳,特命随葬自己陵旁,筑坟象征祁连山战场,并令名匠雕出祁连山中多见的野兽牲畜,置于墓冢乱石中,计有立马、跃马、卧马、卧牛、伏虎、野猪等共14件(另有题铭2件),与真体等大,均为花岗岩。每件作品都以天然石块形状为基础,以圆雕、浮雕、线刻等技法相结合,略事凿,以恰好表现对象特征和精神为度,省略逼真细节的自然主义描摹,充分体现了对传神原则的重视。整组雕刻风格简练粗犷,质朴浑厚,充满豪放不羁、大气磅礴的气势和内在的力度,真实地反映了当时的强盛国力和雄大的时代精神风貌。其中立马又名"马踏匈奴",为这组纪念碑式雕刻的主体,作品以战马代表胜利的将军,把敌人踏翻于马下,一个从容自若,一个垂死挣扎,一个立,一个倒,一个静,一个动,形成鲜明对照,富强烈的艺术感染力。而且在浑然整体中又不忽略细节的刻画,倒在地上的敌人依然手握短刀,寓意深刻。

70. 舞蹈俑 陶俑 西汉 陕西西安出土

西汉雕塑大至纪念性石雕,小到陶俑,造型都特别概括,显得浑厚朴拙大气,充满内在力量。这件舞俑身着长裙,长袖低垂,舞姿婀娜,而脸部及其他细部都较省略。西汉贵族大多来自楚国,因此所雕宫女陶俑都有"好细腰"的遗风,袅袅婷婷,十分优美。

71. 彩绘木俑 高50cm 西汉 湖南长沙马王堆出土 湖南博物馆藏

长沙汉墓出土了大量木俑,其中大部分为彩绘俑,其制作方法极为概括,只是大致削刻出头部和躯体大的体感后,即加以五彩描绘,表现出不同身份和特点。这一组俑面孔丰腴,衣着华丽,图案精致,色彩鲜艳,反映出当时丝织技术和装饰艺术的高度水平。

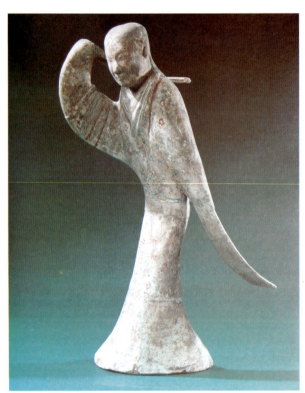

图70 舞蹈俑

图71 彩绘木俑

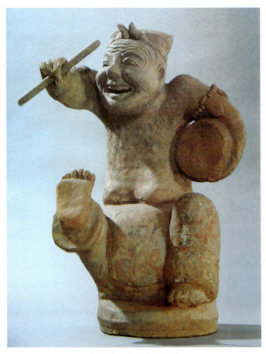

图 72 击鼓说唱俑

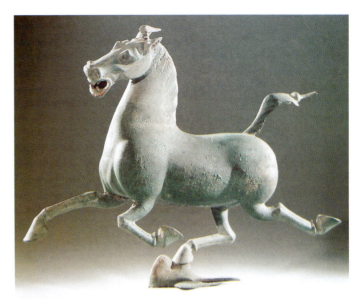

图 73 马踏飞燕

72.击鼓说唱俑 陶俑 高55cm 东汉 四川成都出土 中国历史博物馆藏

东汉陶俑比之前代，题材更加扩大，内容涉及社会生活的方方面面，形象也愈加生动传神。这件陶俑把民间艺人说唱时兴高采烈，自我陶醉的神情刻画得惟妙惟肖。说到妙处，禁不住手舞足蹈，尤其面部五官眉飞色舞，活泼诙谐，极富艺术感染力，使人情不自禁随之同乐，堪称中国雕塑史上之陶塑杰作。

73.马踏飞燕 铜雕 高34.5cm 东汉 甘肃武威出土 甘肃省博物馆藏

1969年在武威擂台的一座东汉将军墓发掘出一批青铜车马仪仗俑，在前面带头的就是本图铜奔马，又名马踏飞燕。它昂首扬尾，三足腾空，一足踏在一只正展翅翱翔的飞鸟上，体态矫健，制作精美，被赞为青铜雕塑的奇葩，并成为中国旅游的图形标志。作品构思巧妙，运用了浪漫主义的艺术手法，以飞鸟之疾速，反衬出马的奔腾飞跃速度之超常，想像力丰富。整体造型侧视呈倒三角形，重心集中一足，因充分掌握了力的平衡原理，所以既有强烈的运动感，生动活泼，又感平衡稳定。古代艺术家的高度智慧和精湛技艺令人叹为观止。

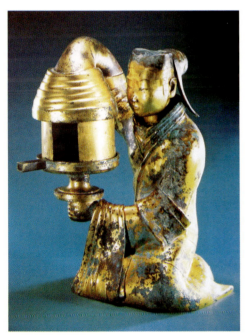

图 74 长信宫灯

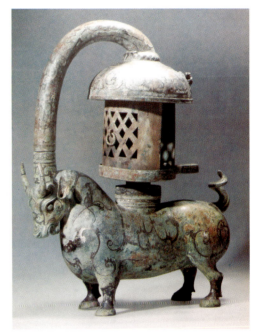

图 75 错银牛形铜灯

74.长信宫灯 高48cm 西汉 河北满城出土 河北省博物馆藏

1986年在河北满城中山靖王刘胜及其妻窦绾墓发掘出大批珍贵文物，如著名的金缕玉衣等。此灯系窦绾墓出土，长信宫是中山靖王祖母居住的宫名。灯的外形是宫女捧灯。宫女头部造型准确，神态含蓄安详；宽大的衣袖巧妙地起着烟道的作用；烟经衣袖进入体内而看不见。灯盘可转动，以改变灯光照射的角度，可见灯具设计者的巧思。灯具在战国时造型就丰富多彩，汉代形式更显朴茂大方。

75.错银牛形铜灯 高46.2cm 东汉 江苏邗江出土 南京博物院藏

灯底座为一壮实的牛形。牛俯首，似欲抵角；尾翘起作螺形；牛背设灯座，上为短柄的灯盘，灯罩可转动，顶有烟道，与牛首相连；烟可通入牛身而看不见。其设计与长信宫灯有异曲同工之妙。此灯通体饰错银云气纹。

77

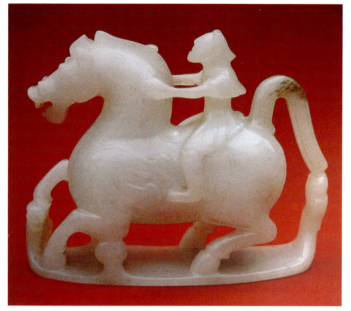

图76 羽人骑天马

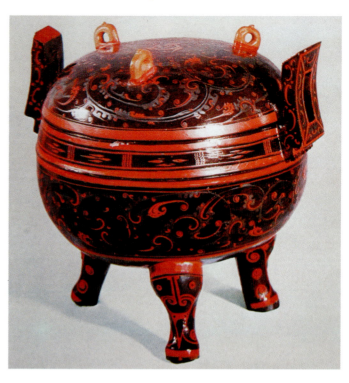

图77 云纹漆鼎

76.羽人骑天马 玉雕 高7cm 西汉 陕西咸阳出土 咸阳市博物馆藏

一位高鼻尖颌,肩臀生翼的仙人左手握缰绳,右手执芝草,骑在马上;天马张嘴露齿,双目注视前方,作曲颈昂首向前奔腾状。作品既有"天马行空"之意,又与汉人祈求长生不老,死后不朽,永恒成仙的思想观念相联系。艺术处理上既庄重简洁,又小巧精美,玉质晶莹洁白,玲珑剔透,为西汉玉雕精品。

77.云纹漆鼎 高28cm 西汉 湖南长沙马王堆出土 湖南省博物馆藏

汉代,漆器已取代青铜器成为新的工艺美术品种。它们既有实用价值,又因华丽的色彩图案满足了贵族崇尚富丽的审美需求。当时的漆器业发达,南方的四川、湖南等地为其中心。此漆鼎彩绘云气回旋,复杂多变,充满运动感和独特的艺术神韵,突显出楚文化强烈的浪漫主义色彩。

78.绿釉陶水亭 高54.5cm 东汉 西安出土 中国历史博物馆藏

四坡顶的水亭位于圆形水池中,屋顶脊端和檐角皆饰禽鸟,池周则环绕人物、马、鹅等;亭身高两层,上层平座栏杆之内,四角有张弩控弦的武士,亭中有人舞蹈、抚琴、拍手伴唱。整个水亭结构细密,充满现实生活气息,耐人寻味。

79.四神瓦当 汉 陕西汉城遗址出土

瓦当是中国秦汉时代建筑装饰的重要部分之一。当时的建筑因历代战火或各种自然原因毁坏而荡然无存,从遗址残留的瓦当中尚可窥见一点当时的辉煌。瓦当是筒瓦顶端的下垂部分,装饰有各种纹样,瓦当纹样以动物为主,战国时与青铜器上的夔龙兽面纹类似,秦汉时动物纹样丰富,并出现吉祥文字瓦当,西汉末年到新莽时期出现象征四方天地神灵的独特的青龙、白虎、朱雀、玄武四神瓦当,形象矫健活泼,构图饱满,富装饰性。并饰以白、朱等色,与灿烂辉煌的建筑和谐统一。

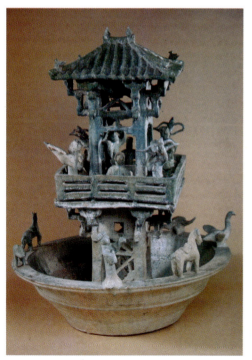

图78 绿釉陶水亭

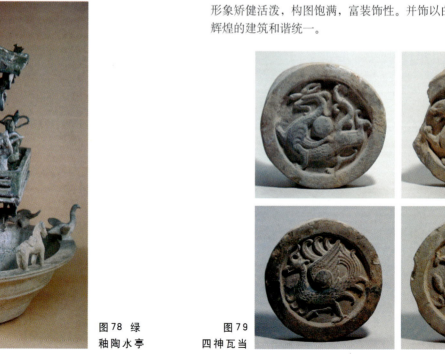

图79 四神瓦当

80. 高颐阙　高930cm　东汉　四川雅安

这是现存最精美的汉阙。建于东汉时期。由石材仿木结构砌筑雕饰而成。阙有台基、阙身、檐部、顶盖四部分组成，阙身刻有柱子、梁、枋和斗拱等，檐壁刻有人物、车马、飞禽、走兽浮雕。从中可看出汉代木构建筑的端庄秀美。

81. 秦权

古代称重量的器物称为"权"，类似后世的砝码，用铜或铁制成，秦权多作馒头状。此权为八棱柱体，底略大，腹空，上有横梁，侧面有秦始皇和秦二世诏书，字间有竖线分界。诏书文字为小篆，风格较质朴，笔划结构方折，线条瘦硬。

82. 战国玺(xǐ)，秦、汉印

秦统一六国前的印章称玺。图中(a)为战国玺，使用的文字是当时的诸国异文，笔法刚劲有力，对笔画悬殊的文字的安排，匠心独运，能在不平衡中取得整体的和谐，为秦汉印章风格奠定了坚实基础，也是历代篆刻家从事创作的重要依据。此章为"十四年十一月平绍"。

秦统一六国后即进行"书同文"的工作，统一后的文字称为小篆，虽使用时间不长，但却是我国第一种最完整的字体，对我国文字发展意义深远。图中(b)为秦印，所刻的文字即为小篆。秦印书体结构疏密关系处理恰当，章法险峻得势，字体细而雄劲，刀法犀利而不失笔意。发现的多为白文印，有不同形式的格，字居格中。此印为"辅惊"。

汉印遗留至今多达数万枚，是研究当时社会政治、军事、文化、地理等情况的重要资料。汉承秦制，除"玺"与"印"名称外，又增"章"的名称，自此印章名称沿用至今。汉印基本书体是缪篆，其特点是方正平直，为适应此需要，往往对笔划有所增损，屈曲缠绕，构成端庄厚朴、独具一格的缪篆书体，影响深远。缪篆富于变化，丰富多彩，字体方中有圆，圆中见方，工而不板。汉印是明清篆刻家探讨取法的重要源泉。图中(c)为汉印"骑部曲将"。

83. 汉简

汉简是汉代隶书墨迹最丰富的宝库，出土地方多，数量大。简与碑刻比，前者简率随意，千奇百态，其书或工整、或狂放、或谨严、或恣肆、或草率，极为丰富；而后者则庄严慎重，用笔技法变化多。无论简与碑，作为汉隶，比之圆转方正的小篆，风格截然不同。它讲求取势，笔划开张，加以波跳的变化，显得多姿多态。从书法艺术发展来说，是一种突破，使之进入更为丰富的隶书时代。

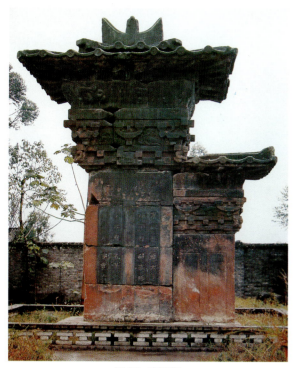

图80　高颐阙

图81　秦权

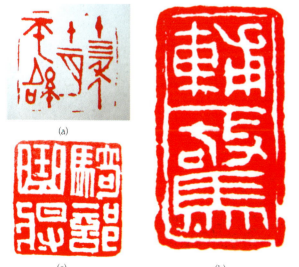

图82　战国玺，秦、汉印

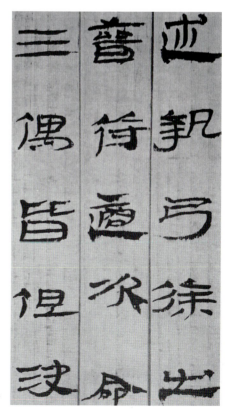

图83　汉简

四、魏晋南北朝时期

84. 射猎图、牛耕图 墓室砖画 每幅纵17cm 横36cm 魏晋 甘肃嘉峪关古墓群

甘肃嘉峪关一带戈壁滩上出土了一批魏晋时期的古墓葬,其中有六座墓中绘有壁画,多达六百余幅。壁画表现墓主生前生活场景,包括农耕、牧猎、出行、宴乐、庖厨等,内容丰富,极具生活气息。壁画多为一砖一画,白粉底,周围有红线圈出的边框,墨线勾勒,略加红、赭色,单纯明快而强烈,用笔粗放,信手挥洒,似大写意风格,朴实雄健,与东汉壁画传统一脉相承。本图为其中两幅,其一为射猎图:一人骑马张弓回射,鹿中箭逃窜,动态极为生动;其二为牛耕图:画一人驾御二牛拉的犁在地里劳作,此农具在两千多年前当是多么先进。

85. 墓主生活图 纸本设色 纵47cm 横105.5cm 晋 新疆阿斯塔那古墓出土 新疆维吾尔族自治区博物馆藏

这是现存第一幅画在纸上的画,由六张纸拼接而成。画面表现墓主人生前生活情景。中间画墓主执扇坐于帐下榻上,后一侍女,拱手而立,旁有大树,一凤鸟栖于上。右侧立一门楼,内为厨房,有炉灶、鼎壶、木案、肉食等物,一侍女于内为主人备餐。左下画一马,昂首挺立,上有曲柄华盖,鞍具皆备,仆人侍立于旁,正等主人出行。上方天空,右侧为日,内绘金乌,左侧为月,蟾蜍居中,并画有北斗七星及小熊星座。日下画有树林、农田、农具等,表示田野。画中人物、环境、道具造型稚拙,带平面性和符号性,但都反映了真实生活,且生动而传神。色彩仅简单的赭、蓝两种,线条随意,信手拈来,画风古朴粗犷,与嘉峪关砖画接近,说明当时高昌地区与内地绘画的密切关系。

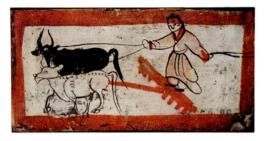

图84 射猎图、牛耕图

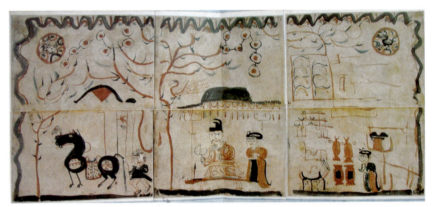

图85 墓主生活图

86. 列女古贤图 漆板屏风画 纵80cm 北魏 山西大同司马金龙墓出土 大同市博物馆藏

屏风画始于周,兴于汉魏六朝,是我国传统绘画的一种重要形式。此墓出土的漆画屏风共五扇,以墨色画在朱地上,黄色榜题,书写黑字。内容有班婕妤、孙叔敖母、卫灵夫人等列女和舜、李充等孝子故事。此扇屏风最下一幅是描写汉成帝妃子班婕妤为维护封建礼教的等级观念而拒绝与成帝一同乘辇的邀请。画中,成帝坐在辇上转身向步行的班婕妤招手,班婕妤拱手款款而行,清秀苗条,长裙拽地,衣带飘举,线描连绵不断,富节奏感。这是六朝绘画中的典型形象,与所传顾恺之作品中的形象极为相似。另外,这幅画的构图也与顾画同一题材的构图几乎一样。由此可见,当时南北文化交流已使画风趋于一致,同时,也可印证顾恺之传世作品的成画年代。

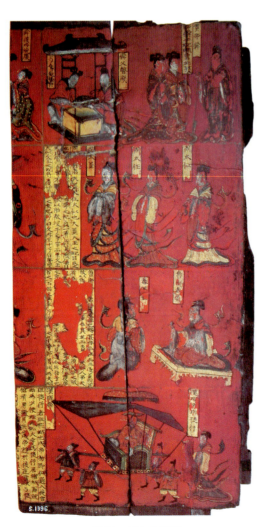

图86 列女古贤图

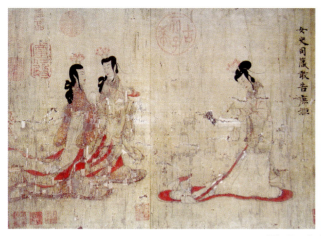 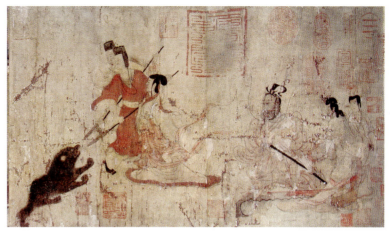

图87　女史箴图（部分）

87.女史箴图　卷　绢本设色　纵25cm　横349cm　东晋　顾恺之　英国伦敦不列颠博物馆藏

一位外貌端庄秀丽的女官，云髻高耸，长裙拽地，正奋笔直书，准备上书进谏；另一位随君王游园的女子奋不顾身挡住扑向君王的黑熊，表现了自我牺牲的精神……这些情节就是顾恺之根据西晋张华为讽谏当朝贾皇后专权而撰写的《女史箴》所作的长卷的片断。全卷十二段，现剩冯媛当熊、班姬辞辇、修容饰性、同衾以疑、微言荣辱、专宠渎欢、女史司箴等九段。每段后抄有箴文，是插图性的绘画，具很强的教化意味。画面没有背景，集中描绘人物，尤其重视人物的动态和双目的传神作用。本卷为唐摹本，是顾恺之传世作品中最接近其风格特征的作品。全卷以"紧劲联绵，循环超忽"的"高古游丝描"塑造形象，格调古雅。

顾恺之（约348～409年）字长康，小字虎头，今无锡人。是我国古代杰出的画家和绘画理论家。

88.洛神赋图　卷　绢本设色　纵27.1cm　横572.8cm　东晋　顾恺之　故宫博物院藏

这是顾恺之根据三国曹植名篇《洛神赋》所画的一幅长卷。画面以连环画形式展开，林木掩映的构图中，曹植与侍从行于洛水之滨，忽见一丽人浮现于水面，"翩若惊鸿，婉若游龙"，似来又去，若即若离，表现了诗人"悦其淑美兮，心振荡而不怡"的心情，洛神最后被六龙文鱼车载驰而去，消失于洛水之上；曹植乘舟苦苦追寻，通宵达旦终不得，"怅盘桓而不能去"。画面气氛缠绵悱恻，很好地体现了赋中描写的人神恋爱，无从结合，终于含恨分离的梦幻境界，充满美丽的浪漫主义色彩和抒情气息。作者通过清秀的造型及行云流水、春蚕吐丝般的线描，把洛神的美丽和含情脉脉表现得超凡脱俗。山水作为配景虽尚处于稚拙状态：人大于山，水不容泛，树木如伸臂布指，带很强的平面装饰性。但对意境的表现起了重要的渲染烘托作用。

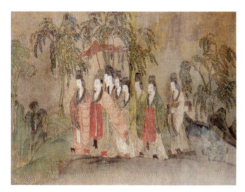 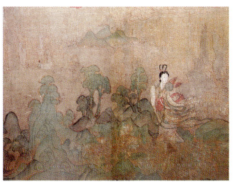 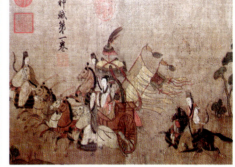

图88　洛神赋图（部分）

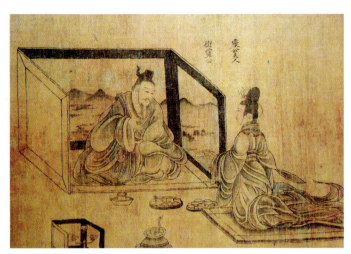 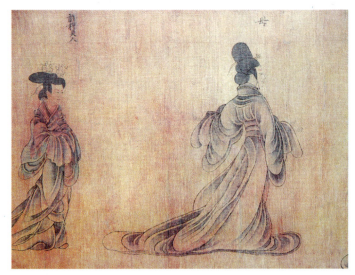

图89 列女传·仁智图（部分）

89.列女传·仁智图 卷 绢本设色 纵25.8cm 横470.3cm 东晋 顾恺之（宋摹本）故宫博物院藏

此图是根据《古列女传》中之《仁智传》所画，是汉以来的传统题材。内容为标榜"明智"的妇女，树立楷模，以宣传封建伦理道德。全卷共八段，二十八人，上方有名字，每段有说明，与《女史箴》图一样也是插图性质的绘画。在情节的表现上主要通过人物动态来处理相互之间的关系。用笔比其他两幅顾画更接近"铁线描"，线条刚健凝炼，人物衣服与马匹都用晕染法，且染在与线条有一定距离的位置，形成一种特殊的装饰趣味。

90.竹林七贤与荣启期 砖印壁画 纵80cm 横240cm 南朝 南京出土 南京博物馆藏

此砖画为对称的两幅，一幅画嵇康、阮籍、山涛、王戎，另一幅画向秀、刘伶、阮咸和荣启期。除荣启期是春秋时代隐士外，其余皆为魏晋名士。他们不满朝政，藐视礼教，崇尚老庄；狂放不羁；嗜酒谈玄，玩世不恭。他们个性旷达、孤傲，历来被文人奉为理想人格的楷模。画面为平列构图，八人皆席地而坐，旁各有同根双枝形树一株，既交代了环境，又作了分割。人物形象皆当时典型的"秀骨清像"、"褒衣博带"式，而各人的不同性格与气质则主要通过其最有特点的姿态和道具来体现。如王戎仰首曲膝，赤足而坐，一手靠几，一手玩弄如意，前置瓢尊，似有醉态。刘伶一手持耳杯，一手作蘸酒状，双目盯着杯中，生动而有趣地画出了他的嗜酒如命。其他如抚琴的嵇康、弹琵琶的阮咸等都各有特色。线条简朴而流畅，树木变化丰富，带很强的平面装饰性。

图90 竹林七贤与荣启期（部分）

91.孝子图 石棺线刻 纵62.5cm 横223.5cm 北魏 洛阳邙山出土 美国纳尔逊美术馆藏

洛阳邙山为北魏皇室贵戚丧葬之地，此石棺即出土于此。两侧有线刻孝子故事画，每侧三个故事，构图横列，以树木山石作分割，又将画面巧妙地组织在统一环境中。孝子董永的故事在左侧第一组，中间为一株树叶随风飘起的并蒂树，树左边，短打装束的董永正在林中锄地，身后为坐车的债主，点明董永已卖身为奴；右侧，董永正荷锄休息，一绝色女子，衣带飘举，似从天而降，此即下凡的七仙女；身后梧桐摇曳，柳条轻拂，浮云飘飘，溪水潺潺；地上花草似锦，双鹿嬉戏。孝子卖身的凄苦故事顿时充满诗情画意。在技法上，通过由铲地而形成的空白与线条的疏密变化造成丰富的色调，使景物复杂而精致，并加强了空间感，线条精细绵密，边框图案、衣纹、流云、树石等线和谐地组合在一起，形成华丽的装饰效果。

图91 孝子图

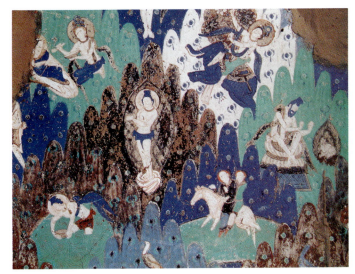

图92 兔王本生

92. 兔王本生 石窟壁画 北朝 新疆克孜尔石窟17窟

新疆克孜尔石窟位于新疆拜城县境内，此地古代为龟兹国所管辖。它是古丝绸之路南路必经之地，政治、经济和佛教中心。石窟开凿于十六国时期，此后经几百年开凿，现有洞窟236个。克孜尔石窟壁画中最富西域地区民族特点的当为画于圆拱顶的菱形方格画面的本生故事。每个菱格涂着蓝、绿、土红等强烈浓重的颜色，中间各画一独幅画形式的本生故事，菱格周围饰以花纹图案。故事中还穿插了草原民族放牧、狩猎等内容，甚至还有人神相爱等充满浪漫想像色彩的情节。本图右边菱格所画为兔王本生故事，一苦行者一心苦修，废寝忘食，以至濒临饿死。为释迦前生的兔王闻讯跳入火中，以期烤熟给他充饥。荒诞不经的故事情节充满了佛教以自我牺牲来行善的说教。粗犷的线条，平涂的色彩，是典型的"龟兹风格"。苦行者长满络腮胡子的形象则是当地民族形象的活生生写照。

93. 占梦 寺观壁画 魏晋 新疆鄯善若羌县寺院废址 现藏印度

鄯善在今楼兰一带，在公元3~4世纪是佛教盛行的小国。这是我国现存最早的寺院壁画，相当于魏晋时期。在壁画残片上，前坐一人，红帽黑裤，赤足，似向中间的王者解说某事。表现的应是释迦之母净饭王之妻摩耶夫人感梦，王召相师占其所梦的情节。此图与犍陀罗同类题材石刻相似。人物用色线勾勒，重点部位兼用墨线，色彩鲜艳。此壁画反映了佛教艺术传入初期的面貌及其传播的途径。

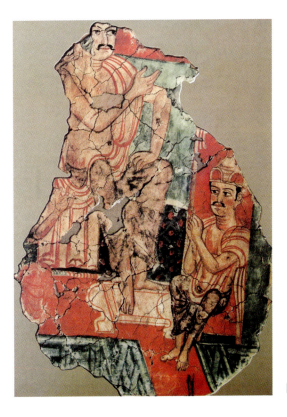

图93 占梦

94. 鹿王本生 石窟壁画 纵96cm 横385cm 北魏 敦煌莫高窟257窟

故事出自《佛说九色鹿经》。内容讲一溺水人被九色鹿救起，溺人感恩不尽，发誓不向外人泄露其行踪；另一方面，王后梦见美丽的九色鹿，欲取其皮角做饰品，撺促国王下令捕捉；溺人告密，国王带兵捕鹿；九色鹿在国王面前义正词严谴责溺人忘恩负义，最后，溺人周身长疮，倒地而亡。构图别出心裁地采取从两头向中间发展的格局，在画面中心，九色鹿、国王、溺人当面交锋，形成高潮，善恶因果报应得到充分体现。在横卷形式里，人物平列，山水穿插其中。人物动态与形象的刻画细致生动，如鹿王的昂首挺胸、理直气壮，溺人的委琐卑鄙等。而山水尚处于稚拙状态：人大于山，水不容泛。色彩以土红与青绿造成强烈对比，效果华丽，很好地体现了这一美丽传说的氛围。脸部和躯体、四肢具强烈的凹凸立体效果，带有佛教传入之初的明显的外来影响。

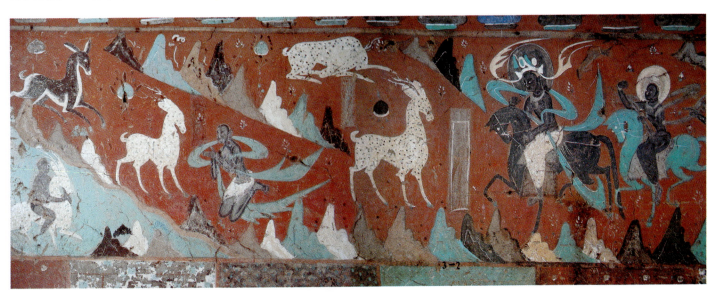

图94 鹿王本生（部分）

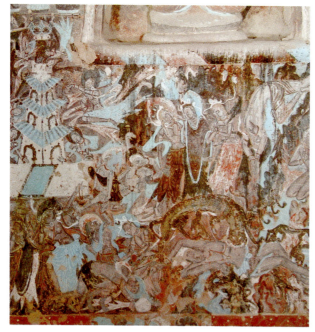
图95 萨埵那太子本生

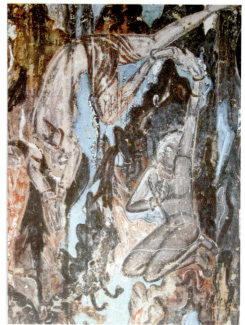
局部

95.萨埵那太子本生 石窟壁画 高165cm 横172cm 北魏 敦煌莫高窟254窟

佛的前生萨埵那与二位兄长出游,途见一母虎和7只小虎饿得奄奄一息,顿生恻隐之心,决定以身饲虎,于是,以尖物刺破胸膛,纵身跳下崖去,躺在群虎之中,任其啖肉舔血,瞬间只剩狼藉的骨殖和遍地血污。二兄见状告诉父母,父母赶来后抚尸痛哭,最后造塔将其埋葬。此即著名的"舍身饲虎"的故事。作者巧妙地把故事情节交互组织在一个方形画面中,主角反复出现,构图复杂紧凑。作品并不描写萨埵那被虎撕咬时的极端苦痛的表情,而是着意刻画他的安祥和泰然,既表现了主人公为行善而不惜牺牲的崇高精神,同时也充分宣扬了佛教以今生受苦换取来世好生活的说教。画面以深棕色为底,与灰、黑、白、青绿诸色组成阴冷的色调,使惨烈可怖的场面更具摄人魂魄的力量。北朝时期,佛教壁画盛行本生故事,如"割肉贸鸽"、"月光王施头"等,内容都极其阴惨酷烈,折射出当时战乱频繁,人民生活朝不保夕的现状。

96.尸毗王本生 石窟壁画 十六国 敦煌莫高窟275窟

为佛教本生故事之一。谓古代有国王尸毗,性仁慈,帝释闻其善名,乃与手下化作鹰鸽往试之,鸽被鹰追逐,逃至尸毗王胁下,王为救鸽命,自割身上肉来贸鸽;但一称量肉,肉至割尽犹不及鸽重,遂整个人坐上称,立誓成佛,此时大地震动,鹰鸽俱逝,王身则平复如故。壁画表现尸毗王割股肉和举身上称等主要情节,尸毗王神态自若,上有四飞天翔空。整幅壁画以土红为底色,配以石绿、土红、黑、白等色,色彩强烈;人体用晕染法,富体积感;因年代久远,有些颜色氧化而变成粗黑线条,使壁画更显粗犷强烈。

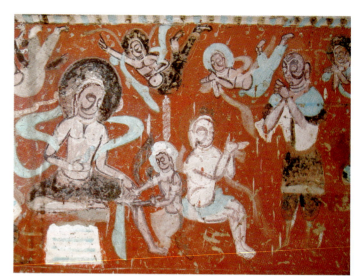
图96 尸毗王本生

97.说法图 石窟壁画 北魏 敦煌莫高窟249窟

这是敦煌壁画中的常见题材,一般都为释迦居中说法,或坐或立,两侧画菩萨、弟子,上有飞天。此图为立像,佛一足立于莲花座上,一足向侧前略伸,这本于释迦游行说法的姿势。双手一作"施无畏印",一作"施愿印",表示佛普济众生的大慈悲心怀,和给予众生愿望以满足的决心。佛下穿裙衣,披肩右袒,后有头光和背光,背光外圈画火焰纹,上有华盖。画面构图基本对称,下方左右各两菩萨,动态优美,绰约多姿,上有两组飞天,一组白衣黑带,一组红衣蓝带,衣裙飘带的曲线强劲而奔放,使画面有动有静,变化丰富,充满生气。造型健硕,富有力度,赋色凹凸感分明,线描自由而流畅,呈现佛教绘画东西交融初期的形态。

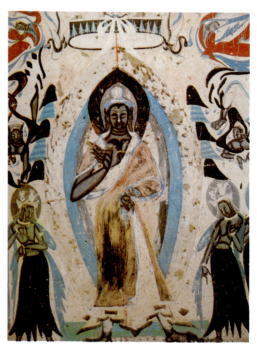
图97 说法图

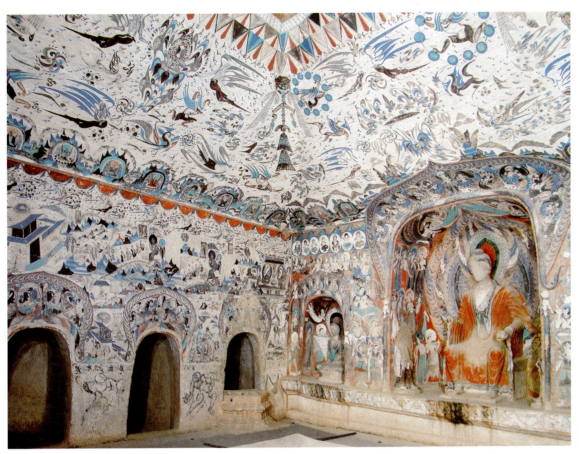

图98
敦煌莫高窟285窟一景

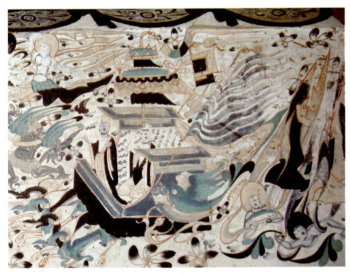

图99 东王公

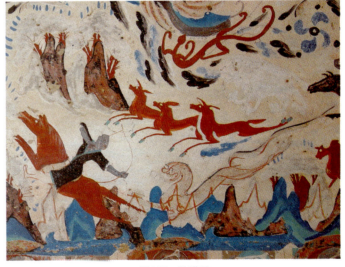

图100 狩猎图

98.敦煌莫高窟285窟一景 石窟壁画 西魏 敦煌莫高窟

此窟为敦煌莫高窟中最瑰丽杰出的石窟之一。全窟方形，有覆斗形窟顶，两侧有八神龛，正面开三龛。主龛佛像，两侧菩萨。南壁绘500强盗成佛故事，北壁绘供养人像，顶部平棋四坡顶绘藻井、天界。全窟涂暖赭黄浅底色，其上分别以粉绿、紫红等色绘满神、佛、人、兽、图案等，构成富丽堂皇美妙无比的艺术殿堂。

99.东王公 石窟壁画 纵125cm 横200cm 西魏 敦煌莫高窟296窟

这是绘于296窟顶的坐四龙驾车的东王公形象，旁还有乘三凤驾车的西王母，二神前有引导，后有随从，行进队伍浩浩荡荡，其势如风起云涌。东王公和西王母都是中华民族民间传说中的神话形象，通过画工之手进入了佛教石窟，从中可见中外文化的交融。

100.狩猎图 石窟壁画 纵232cm 横570cm 西魏 敦煌莫高窟249窟

这是绘于249窟覆斗形四坡顶之一坡的壁画。以流畅而奔放的线条、和谐而绮丽的色彩，画出充满运动感的人物和野兽，给人以振奋之感。图中有些部分没有画完，可看出赭红色线勾画的底稿，使我们知道古代画工作画步骤和方法。

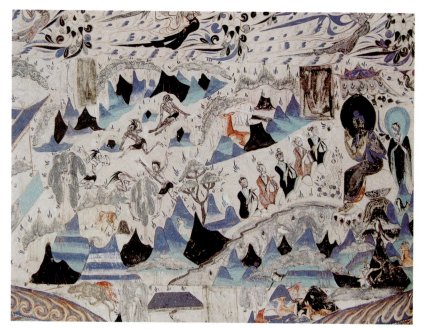

图101 得眼林故事（部分）

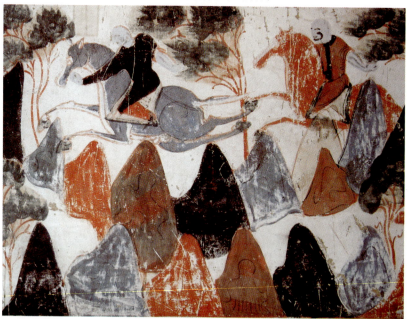

图102 萨埵那太子本生（部分）

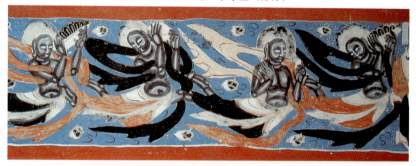
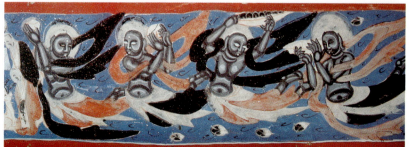

图103 飞天

101. 得眼林故事 石窟壁画 西魏 敦煌莫高窟285窟

这是一幅劝人改邪归善的宗教宣传画。据《大唐西域记》载《得眼林》故事说，过去有500强盗因横行劫掠被官兵追杀俘掳，并施以挖眼酷刑，放逐山林，哭天号地。佛用法力将药吹入诸盗眼中，双目顿时复明，于是诸盗改恶向善，皈依佛法。故事的主要情节按自左至右的次序布置于整幅壁上，采用带连环画性质的全景式构图，浅赭色底上，有石青石绿等色，画面明亮。

102. 萨埵那太子本生 石窟壁画 纵190cm 横420cm 北周 敦煌莫高窟428窟

此题材在敦煌有多幅，与前面介绍的一幅全景独幅画不同，此画为三层连环画形式，上层右起画三王子辞别国王出游，林中射猎游玩。中层左起画三王子入深山，见饿虎，萨埵那饲虎。下层右起为二兄见遗骨悲痛，驰马飞奔还宫，报告国王，一起收拾遗骨，起塔安葬。这种形式在中国传统绘画中被经常使用。三层间以山石自然分隔，与画面中的山石连成贯穿全图的波形线，有波澜起伏之感。

103. 飞天 石窟壁画 纵30cm 横255cm 北周 敦煌莫高窟290窟

飞天分两组，以说法为中心，相向飞行。莫高窟此时的壁画作风既承袭汉魏优秀民族传统，又有着印度和西域的艺术风采。人物画法用晕染法，肌肉立体感强，脸与肢体有高光，造型粗壮有力，色彩浓重，风格粗犷强烈。此壁飞天绘于石青地上，如在湛蓝的天空翱翔。

104. 说法图 石窟壁画 北周 麦积山石窟26窟

北周虽然时间短暂，但经济文化都有发展，佛教艺术也方兴未艾，现存国内各石窟中都有为数不少的北周造像和壁画。其人物造型已渐变化北魏时期飘逸俊美的"秀骨清像"而趋于比较丰腴的造型，绘画技法也基本上民族化了，技巧更细腻精致，构图更多变化，配景也较自然真实。总之，比之前代有很大突破，可以说是上承魏晋以来的精华，下启隋唐之新风，在佛教美术民族化的进程中是一个重要的时期。从此幅说法图中即可以看到这种变化和特点。

105. 校书图 卷 绢本设色 北齐 杨子华（传）（宋摹本）美国波士敦美术馆藏

此画描写北齐皇帝命人刊校五经诸史的故事。图中画三组人物，此图为中间一组，几位士大夫坐榻上，居中者正执笔书写，侧坐一人展卷提笔沉思，一人因故欲离坐榻，正扶小童帮助穿鞋，而背面一人挽其衣带想强留，推拉之间，不小心撞倒了盘盏。细节描写极为精微，倍添情趣。榻旁侍女，各司其事，顾盼多姿。榻上：果盘、砚台、古琴、酒杯等杂陈。画中人物形象特点鲜明，面型较长，发际较高，脸呈鹅卵形，用笔细劲流畅，设色简洁，这些都与北齐娄睿墓壁画风格近似，也与记载中北齐大画家杨子华的画风相符。虽为宋代摹本，犹可窥见北齐绘画的高水平。

杨子华（生卒年不详），北齐宫廷画家。

106. 出行图 墓室壁画 纵130cm 北齐 山西太原娄睿墓

画面前一段画主骑8人，中间主人红袍红马，仪态端庄，目不暇顾，悠然而行。从者数骑簇拥紧跟，前导一人勒马回顾，坐骑引颈长嘶，二随从也紧张回首，似觉其后出现异常。后一段画有二人，其一策马扬鞭，快跑向前，旁边坐骑猛然受惊，马头高扬，眼神惊骇，前蹄跃起，后腿下蹲，骑者俯身下顾。至此，前段数人回首的悬念大白。丰富而生动的细节描绘，既使画面充满生活气息，又使画面前后呼应，富有内在联系。人物动态富有变化，脸型长而呈鹅卵状，额头高且圆，很有特点。线条豪放，色彩谐调。对马的刻画尤为精彩，特别是马的眼睛和姿态，技术水平高超，据研究可能出自北朝大画家杨子华之手。娄睿为北齐王亲外戚，其墓葬规模宏伟，壁画精美，是北朝绘画艺术的卓越代表。

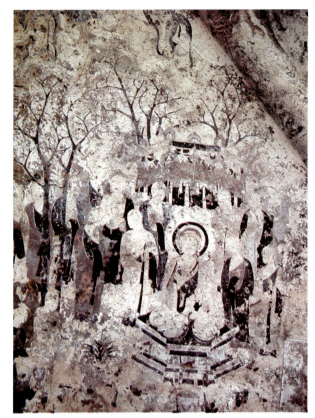

图104 说法图

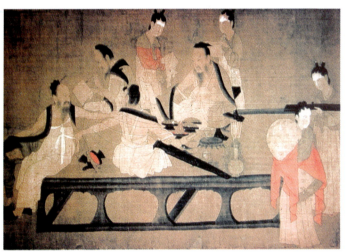

图105 校书图（部分）

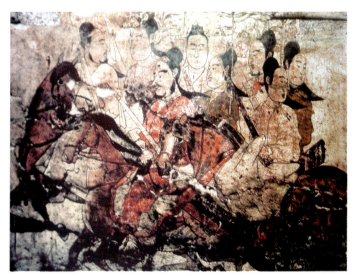 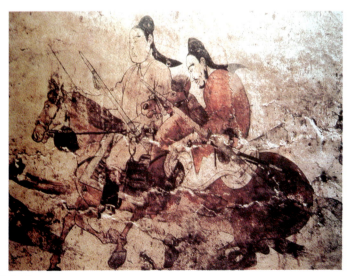

图106 出行图

107. 狩猎图　墓室壁画　高句丽　吉林集安

高句丽是古代鸭绿江流域少数民族建立的政权，两晋时强大起来，国都建于吉林集安一带。公元427年，迁都至现在的朝鲜平壤附近。其文化遗址多分布于集安与平壤两地。高句丽墓均石砌，内绘有精美的壁画，内容有墓主人生前活动及风俗、动植物、山水、神话等。本图是其代表作之一，为骑马狩猎者在山林中射杀驯鹿、老虎的场面。以墨线勾勒，设有淡彩，人、马、兽都极为生动精确而富有变化，穿插其间的波浪状的群山与树呈图案形，构图安排形成强烈的运动感与节奏感。整个画面与魏晋时期中原的画迹极为相似，并处于同一发展水平，同时，又具高丽民族色彩。从中可见当时各民族之间的文化交流。

108. 交脚弥勒　彩塑　高334cm　十六国时期　敦煌莫高窟275窟

275窟是莫高窟现存开凿年代最早的几个窟之一，约在十六国之北凉时期。佛像造型与色彩粗犷古朴，顶有圆光、戴冠、面型圆满，裸上身，佩璎珞，下着裙，座旁有三角翼，并有双狮。这种样式的交脚弥勒像具有鲜明的北凉时代特征。

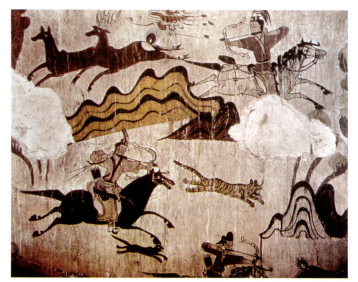

图107　狩猎图

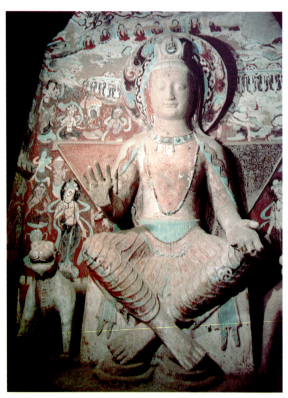

图108　交脚弥勒

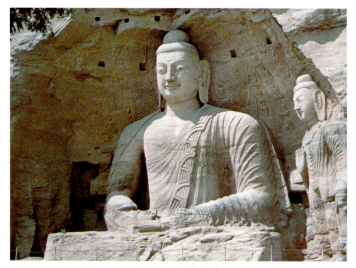

图109　大佛坐像

109. 大佛坐像　石雕　北魏　山西大同云冈石窟20窟

云冈石窟位于大同市城西16km处的武周山南麓，现有石窟53个，是我国三大石窟之一，也是世界闻名的艺术宝库。它建于北魏建都平城（今大同）时期。大部分石窟为魏孝文帝迁都洛阳前开凿。所谓"昙曜五窟"在中部16～20窟，乃皇帝命高僧昙曜主持开凿的早期石窟。窟室为穹隆式，窟内各雕一躯顶天立地大像，为太祖拓跋珪及其以下四帝祈福而雕，大像也即象征五位帝王，因此均体躯魁伟，颜面酷似广额丰颐的拓跋族人。这尊大佛为盘膝而坐的释迦佛，象征太祖拓跋珪，像高14m，窟顶早于大地震中塌陷，所以该大佛成为云冈最突出的露天大坐佛，脸型丰满圆润，两耳垂肩，双目有神，背光有浮雕火焰飞天，雕饰精美，充分体现了云冈石窟的刚健雄浑气派。

110. 藻井　浮雕　北魏　河南洛阳龙门石窟莲花洞

龙门石窟位于距河南洛阳市13公里的南郊东西两山的阙口龙门口，现存石窟龛约2100多个，造像10万余躯，为我国三大石窟之一。自北魏孝文帝由大同迁都洛阳时开始开凿。莲花洞位于龙门西山中部，北魏孝明帝时期（516～528年）建造。莲花是佛教的象征物，在佛教诞生之初尚无偶像崇拜时，莲花即象征佛的诞生。故在佛教艺术中莲花出现很多，石窟顶部的藻井也多以莲花为饰。而如莲花洞藻井以硕大的高浮雕莲花作为装饰则较为罕见，中央莲花周围浮雕6个飞天，有的拈花，有的手捧果盘，飞舞翱翔。一动一静，相辅相成，使整个藻井显得生机盎然。

图110　藻井

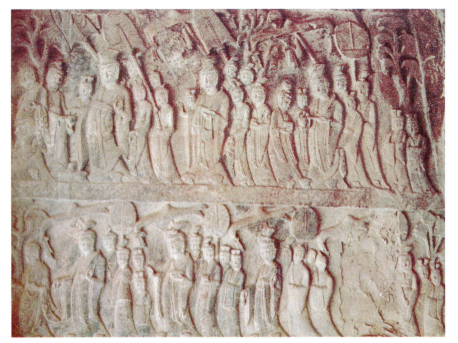

图 111 礼佛行列

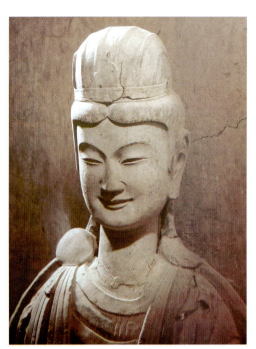

图 112 胁侍菩萨（局部）

111. 礼佛行列 浮雕 北魏 河南巩县石窟

巩县石窟开凿于北魏晚期，规模虽不大，但题材完备，雕刻精致，是我国重要的一处石窟寺，尤其是大量出现的礼佛图与神王怪兽等浮雕为他处石窟所少见。此幅为帝后礼佛图，雕刻精美，上施彩绘。全图分三层排列，人物高约70cm，队列长约2m余，各以比丘和比丘尼为前导，帝王后妃为主体，主像体格高伟，仪态庄重，在主像之间穿插一群童男童女，前呼后拥，错落有致，是一个构图严谨章法分明的浮雕范例。

112. 胁侍菩萨 彩塑 甘肃天水麦积山石窟

麦积山石窟位于甘肃天水东南3.5km处秦岭西端群山中，开窟后可能因遭地震，使崖壁坍塌，以至形成东西分离的两处窟群。十六国前秦时开凿，历千余年，直至明代，其彩塑规模和遗迹仅次于敦煌，且因地处偏僻山区，至今塑像仍多保留原来面貌，所以麦积山石窟堪称我国最优秀的佛教彩塑宝藏。其北朝时期造像的样式，除少数北魏以前的作品带有一定的犍陀罗风格，其余皆北魏孝文帝实行汉化政策后的风貌：人物形象秀美飘逸，面形清瘦，身材颀长，嘴角微微上翘，带一丝亲切而又神秘的微笑，神情恬淡静谧，穿着多褒衣博带。这种所谓"秀骨清像"的风格是以魏晋南朝士大夫阶层的形象、生活和审美标准为基础的。塑造手法写实，技术细腻。

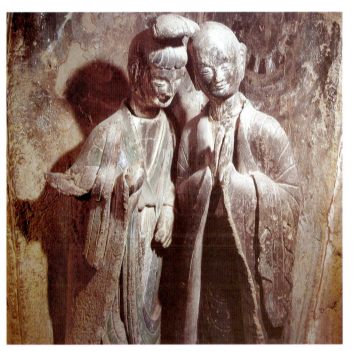

图 113 胁侍菩萨与弟子（局部）

113. 胁侍菩萨与弟子 彩塑 菩萨高123cm 弟子高122cm 北魏 甘肃天水麦积山石窟

这是麦积山北魏代表作之一。塑像具典型的"秀骨清像"时代风格。菩萨身材修长，面相清秀，显得亲昵而温柔。弟子头部向菩萨微倾，双眼似开似闭，双手合拢于胸前，露出专心倾听并凝神遐想的神态。这两者的巧妙组合，给原本的纯宗教题材增添了浓厚的人间气息和生活情趣。

114. 男侍童 彩塑 高114cm 西魏 甘肃天水麦积山石窟

这是一位着胡装的笼袖而立的汉族少年形象。面型浑厚，相貌英俊，体态健美，天真聪慧，憨厚淳朴。形象特点由北魏的"秀骨清象"趋向浑厚，雕塑技法则更趋于写实。

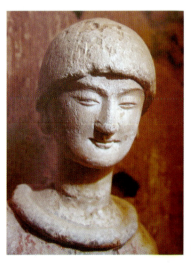

图 114 男侍童（局部）

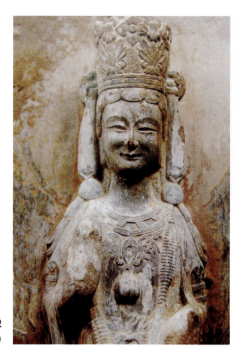

图115 菩萨像（局部）

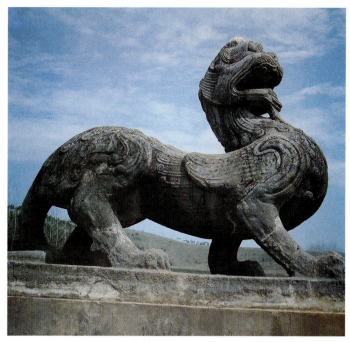

图116 陵墓石兽

115. 菩萨像　石雕　山东青州隆兴寺

隆兴寺窖藏佛教造像于1996年被发掘。窖东西近9m，南北近7m，距地表3.5m。计有佛头像144尊，菩萨头像46尊，带残身头像36尊，其他头像10尊，还有一批被砸毁的造像残身200尊以上，以石灰石造像居多。年代包括北魏、东魏、北齐、隋、唐、北宋，共500余年。大约埋藏于北宋徽宗后或金朝初。毁坏与埋藏原因尚在研究中。这批造像雕刻技法高超，线条流畅，面部刻画细腻，贴金和彩绘保存完好，艺术形式丰富多彩。为佛教雕刻的珍贵宝藏。

116. 陵墓石兽　南朝　江苏南京

在南京丹阳一带，发现很多南朝诸帝的陵墓，墓前多有灵异瑞兽，由整块巨石雕成，形体硕大，气势恢宏，风格多继承东汉传统。这是齐景帝修安陵前麒麟，体态颀长，胸部突出，全身作"S"形扭动，挺胸昂首，阔步向前，显得俊迈豪爽，落落大度。身上并有莲花纹，反映了死者生前的宗教思想。

117. 鎏金铜佛像　高79cm　北魏　河北正定　美国纽约大都会美术馆藏

释迦，宽衣博带，面露笑容，立于二层四足方形莲花座上，作施无畏印，神情温和。主尊两侧置菩萨8尊，座前有力士、双狮、博山炉等。背光为舟形，内透雕火焰纹，两侧外缘各饰以四身飞天。飞天与背光以花朵相接，背光顶端也饰以飞舞欲升的飞天，给整座佛像以轻巧空灵之感。佛的慈祥，菩萨的肃穆，飞天的飘逸，力士的威武，各得其所。全像复杂而精致，艺术圆熟而精练，达到登峰造极的水平，是北魏背光飞天式金铜佛像的代表作品。

118. 青瓷莲花尊　高79cm　南朝　江苏南朝墓葬出土　南京市博物馆藏

这类器物形体高大，为南北朝时期特有造型。此尊青釉灰胎，饰有多层重叠的仰覆莲瓣，并饰有繁复的璎珞，颈肩部辅以飞天宝相花等纹饰，显然是受了佛教艺术的影响。尊的釉色晶莹，比例协调，整体显得雄浑肃穆而优美，是我国陶瓷史上的重要代表作品。

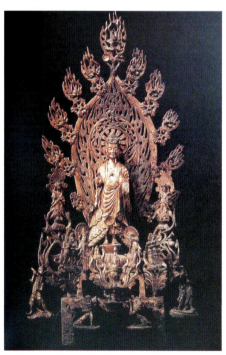

图117 鎏金铜佛像

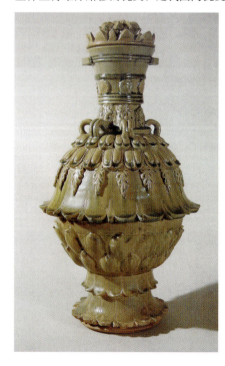

图118 青瓷莲花尊

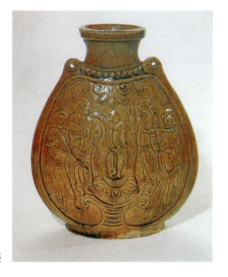

图119 黄釉瓷扁壶

119.黄釉瓷扁壶 高19.5cm 北齐 河南安阳出土 河南博物馆藏

壶的形体扁圆,全身施黄色釉,两面为5人一组的乐舞场面。中央一人婆娑起舞;左边一人持笛吹奏,另一人双手作打拍状;右边一人击铍,一人弹琵琶。5人均高鼻深目,着胡装。图中生动地反映出龟兹等西域音乐舞蹈在中原流行的情景,也给音乐文化的交流史提供了形象的材料。

120.嵩岳寺塔 高39.5m 北魏 河南登封

塔是梵文"浮图"的音译,为埋葬佛的舍利和遗物的建筑物。塔随佛教传入中国后,就完全中国化了,并成为中国建筑中最具特点的形式之一。中国古塔大致可分为木结构或砖石结构的楼阁式和密檐式等几种。嵩岳寺塔是我国现存年代最早的砖塔,密檐砖塔的代表。平面为正十二边形。塔身分两部分,下面部分又分两层,在四个正面有贯通上下两层的门,有半圆形券拱和装饰,转角处有12根角柱,上层还有狮子等精美纹饰,呈现北朝时期佛教艺术装饰的特点。上面部分分15层,檐距短。塔顶的刹由覆莲、仰莲、七重相轮和宝珠组成,高约3.5m,全为石造,形制雄健。整座塔下大上小,逐层递减,呈饱满而优美的抛物线状,庄重而秀美。上下两部分形成丰富和单纯的鲜明对比,富艺术感染力。塔内空心筒体结构,虽经1500年风雨剥蚀,沧桑变化,而依然巍然挺立。

121.比丘慧成为始平公造像记 碑 北魏 洛阳龙门

此碑阳文正书,计10行,每行20字,书法精美,是龙门造像20品之代表。碑用棋子界格阳文凸起镌刻,这一形式在历代碑刻中罕见,碑文书法笔画厚重,结体尤为缜密,在端严中显出飘逸。

122.(a)兰亭序 行书法帖 东晋 王羲之

东晋永和九年,王羲之、谢安等41人在山阴(今浙江绍兴)兰亭聚会,饮酒赋诗,

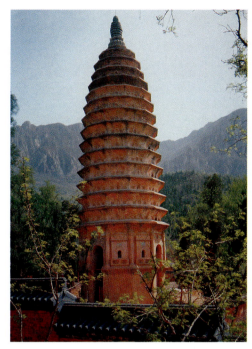

图120 嵩岳寺塔

图121 比丘慧成为始平公造像记

王羲之为之作序,并乘兴书此。全篇共28行,324字,书法之妙历来有"天下第一行书"之称。唐代太宗获此帖,曾命冯承素等人勾摹数本,分赐亲贵近臣,而真迹则相传殉葬入昭陵。现存世有冯承素、虞世南和褚遂良等摹本。但也有人提出异议,认为兰亭序文和帖皆伪,疑出自隋唐人手。

(b)鸭头丸帖 绢本墨迹 纵26cm 横27cm 东晋 王献之 上海博物馆藏

全文共二行15字,因起首"鸭头丸"得名。

图122(a) 兰亭序

图122(b) 鸭头丸帖

五、隋唐时期

123. 游春图 卷 绢本设色 纵43cm 横80.5cm 隋 展子虔 故宫博物院藏

这是迄今能见到的最早一幅独立的山水卷轴画。作品描绘在风和日丽的春天，达官贵人游春的情景。画面取鸟瞰式构图，湖面碧波荡漾，山径蜿蜒通向幽谷茂林，漫山遍野花红柳绿，人们或荡舟湖中，或策马纵游，或驻足观赏，陶醉于美好春色之中。山水画自东晋萌芽以来，经过作为人物画的背景，和"人大于山，水不容泛"的稚拙阶段，至此已完全独立，且基本成熟。首先，空间比例问题得到了解决，画面有了咫尺千里之感，其次，对意境气氛的表现也已有了"画外有情"的艺术追求。就技法而言，借用工笔人物的画法，轮廓用细线勾出，再加以填彩和渲染，色彩以青绿为主，间以红、白，水用网纹法，人物和花树由粉直接点出，画面丰富而和谐。可以说，《游春图》奠定了青绿山水风格的基础。

展子虔，渤海（今山东阳信）人，一生经历北齐、北周、隋三朝，擅长画道释人物、鞍马、楼阁和山水。

124. 江帆楼阁图 轴 绢本设色 纵101.9cm 横54.7cm 唐 李思训（传） 台北故宫博物院藏

江天宽广，烟波浩淼，几片风帆溯流而上；岸上，长松秀岭，桃竹掩映，楼阁殿廊，若隐若现；几位游人或骑马或步行，沿着曲折山路行于繁花丛树之间。作者用细线勾勒出山石轮廓，稍加简略皴法，水也用网状线条勾出，有碧波万顷的效果。全画笔法工整，刻画谨严，一丝不苟，山石着青绿重彩，复勾金线，金碧辉映，富丽堂皇，装饰意趣很浓。在继承前朝展子虔画风的基础上，无论在树石画法、赋彩染色、技法规范、意境营造上都有新的提高。

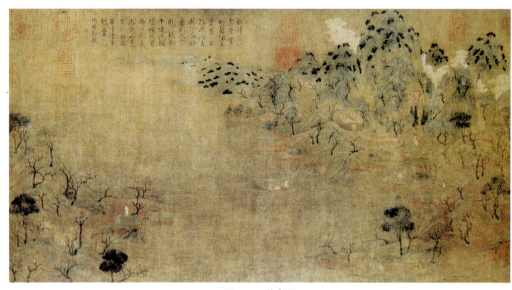

图123 游春图

李思训（651~718年），唐朝宗室，开元初被封为右武卫大将军，画史上称大李将军。他与其子李昭道并称"二李"，在美术史上被尊为青绿金碧山水之祖。擅大青绿山水。

125. 明皇幸蜀图 轴 绢本设色 纵55.9cm 横81cm 唐 李昭道（传） 台北故宫博物院藏

此画描绘安史之乱时，唐明皇率众逃离长安，去四川避难，跋涉于蜀道的情形。传有数种摹本，也有冠以"春山行旅图"之名者，以本图比较接近于唐人的原作。画上山势峭拔险峻，山间白云缭绕，峻岭之间山路迂回曲折。一队人马自右边山林中转出，过一小桥，来到一平陆。一部分人马稍事休息，另一部分继续向左边山中走去，消失在远处盘山越岭的栈道上。前右下角立于小桥边的穿红袍者应为唐明皇，他似乎有些踟蹰不前。画面以细笔精雕细琢，把复杂的景物和人物故事情节交代得清清楚楚，再施以大青绿，古雅而典丽，富装饰性，是"二李"的典型画风。

李昭道（生卒年不详），李思训之子，官至中书舍人，世称"小李将军"。

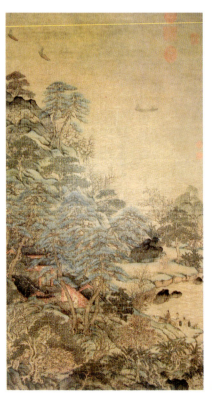

图124 江帆楼阁图

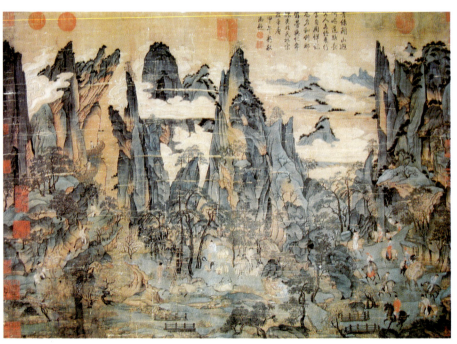

图125 明皇幸蜀图

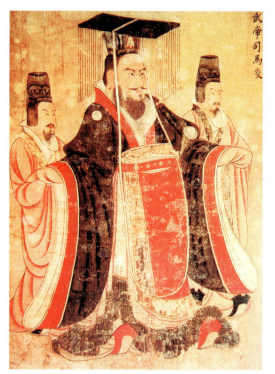

图126 历代帝王图（部分）

126. 历代帝王图 卷 绢本设色 纵51.3cm 横531cm 唐 阎立本（传） 美国波士顿美术馆藏

此画卷描绘了自汉昭帝至隋炀帝十三位帝王的形象。通过形象、表情、动态的刻画显示其性格特点和精神气质，进而表现其政治上的才能和作为，以寓褒贬之意，从而起到"见贤思齐，惩恶扬善"的教育作用。其中，以本图晋武帝司马炎的形象刻画得尤为成功，只见他方颐大耳，目光炯炯，眉间深刻，双唇紧闭，体态魁伟，气宇轩昂，一派富有雄才大略的开国之君的威严气概，其褒意不言自明。而亡国之君陈后主陈叔宝，则表现了他的委琐与鄙俗。其他如蜀主刘备的深思、吴主孙权的桀骜、魏主曹丕的咄咄逼人、隋炀帝杨广的荒淫暴虐等都各尽其貌，刻画得入木三分。由此可见，唐初肖像画达到的新高度。画上主体高大，侍从矮小，是封建制度森严的等级观念的反映。线条是坚实有力的铁线描，脸部、衣服都用了晕染法，色彩沉着稳重。

阎立本（601~673年）初唐杰出画家，曾任右相，以政治题材的历史画和肖像画最著名。

127. 步辇图 卷 绢本设色 纵38.5cm 横129cm 唐 阎立本 故宫博物院藏

这是一幅杰出的历史画，真实记录了千余年前，汉藏民族友好往来的历史。贞观年间，唐太宗将文成公主许婚吐蕃王松赞干布，画卷表现的就是吐蕃使者禄东赞到长安迎娶文成公主，受到唐太宗接见的场面。右边，唐太宗乘步辇由九个宫女簇拥着，其中，一人撑华盖，两人持扇，其余抬辇。左边3人，前为礼宾官员，后为侍从或译员，中间一人身材瘦小，穿民族服装，拱手致敬者即为禄东赞。唐太宗眉宇舒展，威严自信又显亲切，一派泱泱大国之君的风度；禄东赞机敏而睿智，恭敬而不卑不亢；都表现得恰到好处，显示作者政治与绘画上的双重功力。严肃庄重的仪式因几位宫女的婀娜多姿而显得活跃起来。

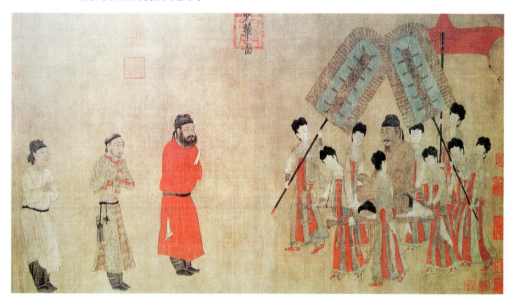

图127 步辇图

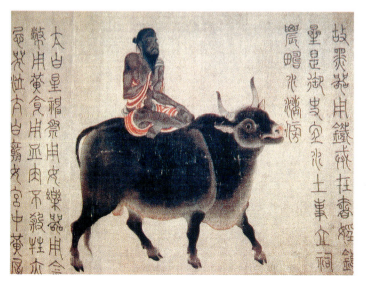

128. 五星二十八宿神形图 卷 绢本设色 纵28cm 唐 梁令瓒（传） 日本大阪市立美术馆藏

中国古代对天文有很深的研究，对星象的观察也起源很早。在古代若干天文经典中，往往将五星二十八宿比喻为人形、兽形、鸟形及器物形等，并附图说明，此图应属这一类型的图画。每星宿一图，作女像、老人像、婆罗门像及其他怪异形象不等，其后逐段以篆书题星宿名称。画风谨严，笔法圆秀，有的近乎白描，有的则以渲染为主。本图为太白星，画老子骑牛，牛略勾线，以渲染法画成，接近记载和传说中南朝张僧繇的"没骨法"、"凹凸花"画风。本卷已残缺，对于作者，说法也不一，有称张僧繇或阎立本绘者。

梁令瓒，蜀（今四川）人，活动于唐开元年间，精天文、数学，曾与僧一行合作，共同设计"浑天仪"，工篆书，擅画人物。

图128 五星二十八宿神形图（部分）

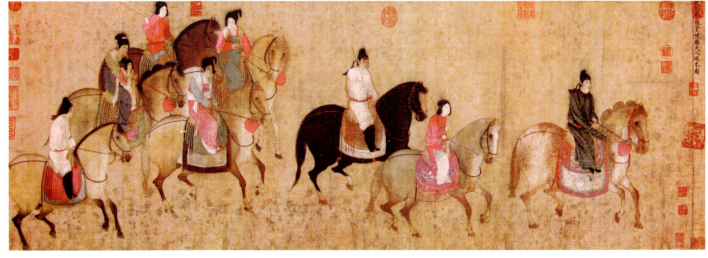

(a)

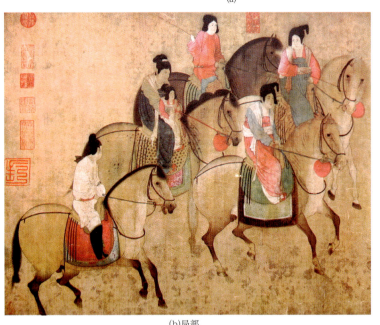

(b)局部

图129 虢国夫人游春图

129. 虢国夫人游春图 卷 绢本设色 纵51.8cm 横148cm 唐 张萱（宋摹本） 辽宁省博物馆藏

这幅画以唐天宝年间，杨贵妃的姐姐虢国夫人游春为主题，反映了安史之乱前夕唐代王公贵族的奢华生活。画面起头为一男装女官在前面开路，紧接着为前后两骑随从，这三骑构成画面舒缓的前奏。虢国夫人和秦国夫人姐妹并辔而行，高髻下垂，脸庞丰润，雍容华贵，仪态万方。紧随着为三骑后卫，其中一中年妇女似为保姆，护拥着鞍前幼女，流露出小心谨慎的表情。这一行八骑布置得疏密相宜，错落有致，富有节奏感。画面虽无背景，但通过人物的神情与服饰，以及马蹄轻快的步调，让人感受到一股融融春意。人物的神情刻画细腻，尤其是虢国夫人，画家特意在她脸上不施脂粉，这与"淡扫蛾眉朝至尊"的诗句描绘相一致，表现了她天生丽质和放荡不羁的性格。

张萱（公元八世纪）唐开元年间大画家，今西安人，擅画贵族妇女。他画的人物都是"丰颐厚体"的形象，线描简劲流动，赋色艳丽，开盛唐仕女画新风格，后为周昉继承发展，影响深远。

130. 捣练图 卷 绢本设色 纵37cm 横147cm 唐 张萱（宋摹本）美国波士顿美术馆藏

这是一幅取材较为别致的仕女画。画卷描绘了唐代宫内妇女制练的劳作场景（练为一种丝织品，织成后须经煮、漂，并用杵捣，使之柔软）。第一段捣练，第二段织修，第三段拉直熨平。人物安排高低错落，疏密有致，通过动态趋向的细微变化，使每段之间联系自然而生动。画面上12个人物都为具体劳动的姿态，但个个体形丰厚秀美，仪态雍容娴静，动作优雅生动，犹如一首节奏徐缓、旋律优美的乐曲。细节描绘也生动而饶有情趣，如煽火女孩的畏热回首，观熨小童顽皮地钻在练下仰首面视，都让人玩味。衣着描绘精致，设色浓丽，线描简劲，为张萱的典型画风。此卷传为宋徽宗赵佶所摹。

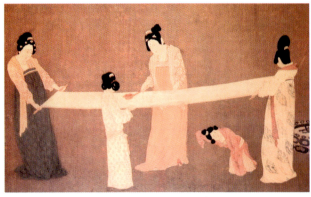

(a)

(b)局部　　　(c)局部

图130 捣练图

(a)

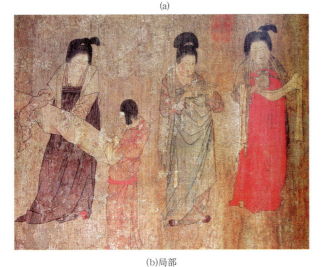

(b)局部

图131 挥扇仕女图

131. 挥扇仕女图 卷 绢本设色 纵33.7cm 横204.8cm 唐 周昉 故宫博物院藏

汉代班婕妤失宠,作哀怨诗于纨扇以自伤悼,此后"秋风纨扇"便不断于诗画中出现。这幅周昉的代表作便是这类典型的"宫怨"题材。画卷以一株梧桐点明时已入秋,嫔妃宫女手执纨扇,有的独坐,凝眸沉思;有的倚桐,忧愁对语;有的携琴却不抚;有的对镜却懒于梳妆;有的刺绣却心不在焉,虽然衣着华丽,但掩饰不了内心的惆怅与哀怨。全图没有背景,各组人物之间也没有紧密的联系,但由于内在情感的一致,又恰当安排了梧桐、纨扇、镜子等寄情之物,使画面成为完美的统一体。

周昉(约公元八世纪)字仲朗,今西安人,善画人物、佛像、尤擅绮罗人物。所画仕女,衣裳简劲,彩色柔丽,体态丰肥,是唐代最具代表性的仕女画家。

132. 簪花仕女图 卷 绢本设色 纵46cm 横180cm 唐 周昉 辽宁省博物馆藏

暮春时节,假山石旁,辛夷花盛开,后宫深院寂静而沉闷,只有翩翩起舞的白鹤和欢蹦乱跳的小狗给庭院带来一点生气。嫔妃们在院内百无聊赖,有的手里拿着刚抓到的蝴蝶,有的在逗着小狗,有的轻整罗衫,有的款款而行。他们个个体态丰盈,脸庞白皙,高耸的云髻上簪着鲜花和步摇,美丽矜持,雍容华贵。流畅而富韵律感的线条,华丽的色彩,丰富的图案纹样,精致的质感表现,营造出一派富丽堂皇的气氛,给人以赏心悦目的美感享受。

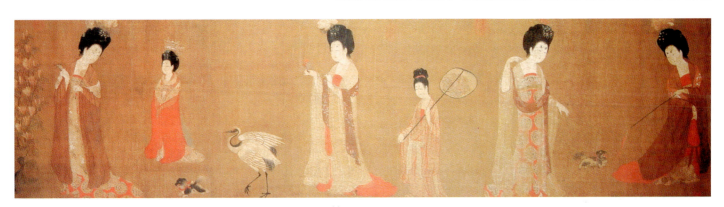

(a)

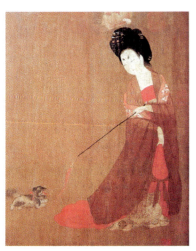

(b)局部

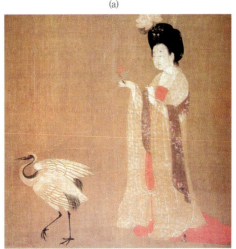

(c)局部

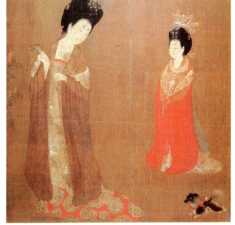

(d)局部

图132 簪花仕女图

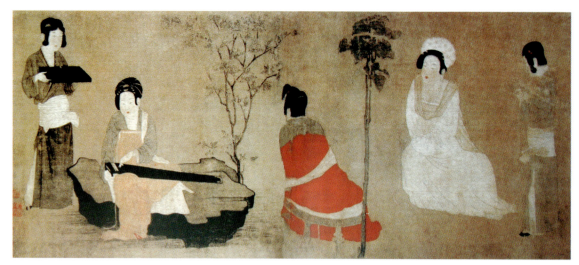

图133 听琴啜茗图

图134 送子天王图（部分）

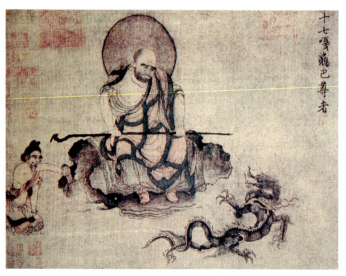

图135 六尊者像（部分）

降生时的种种奇迹。吴道子绘画风格是一种较为简练奔放的所谓"疏体"。线条用"兰叶描"，轻重快慢，变化万千，笔迹磊落，态势生动，富运动感和节奏感，达到所谓"天衣飞扬，满壁风动"的效果，有"吴带当风"之说。用色则简淡，人称"吴装"。吴道子一生致力于宗教绘画，曾画寺观壁画三百铺，惜随建筑一起消失，余下的只有关于他的画风和作画经验的记载以及种种传说。如传其所画地狱变相，虽无可怖景物，却阴气森森，令人不寒而栗；又传其丈余大佛可从脚趾画起，而仍"肤脉相连"……。可见其绘画技巧之高超，其作品艺术之动人。

吴道子（约685~758年）又名道玄，今河南禹县人，擅画道释人物。吴道子千百年来被尊为"画圣"。他的佛教绘画的风格样式被称为"吴家样"。学者众多，影响巨大。

135.六尊者像 册页 绢本设色 纵30cm 横53cm 唐 卢楞伽（传）故宫博物院藏

所谓尊者就是阿罗汉，是佛的得道弟子。像册原为18幅，画18罗汉，现仅存6幅。本图为第十七嘎沙雅巴降龙尊者，只见他身躯壮硕，骨相不凡，身披袈裟，上身半袒，光头、长眉、紧抿嘴唇，双目睥睨前下方的龙，两手握禅杖撑腿，坐于巨石上。龙蜷缩于地，虽还在张牙舞爪，却已有气无力，显然，经过较量已被降服。旁另有一信徒和一僧人。人物神情与动态均刻画细腻生动，线条精劲流畅，色彩沈着古雅。据考证，18罗汉之制始于五代后，所以认为此图成画时间可能晚于唐代，但一定程度上保存了唐代绘画风貌。

卢楞伽（公元八世纪）长安（今西安）人，曾跟吴道子学画，擅画山水、佛像，画风细致。

133.听琴啜茗图 卷 绢本设色 唐 周昉（传）美国纳尔逊美术馆藏。

周昉多写贵族妇女，容貌丰肥，雍容华贵，优游闲适，衣褶简劲，色彩富丽，风格富贵华丽。此卷传为周昉作品。

134.送子天王图 卷 纸本白描 唐 吴道子（传）

此卷是宋人摹吴道子风格的白描作品，基本上体现了吴画的风貌。本图为长卷的中后段局部，中段描写天王送子，后段描写释迦

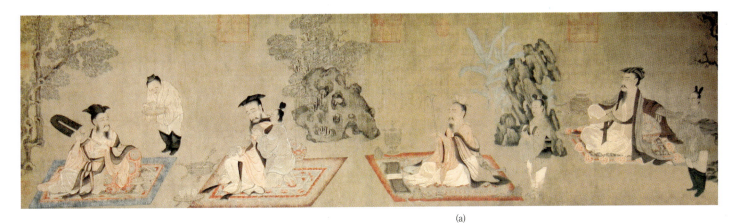

(a)

136.高逸图 卷 绢本设色 纵45.2cm 横168.7cm 唐 孙位 上海博物馆藏

此图是描写"竹林七贤"的残卷。卷首有宋徽宗题"孙位高逸图"五字,从内容到形式、布局都与南朝《竹林七贤与荣启期》似同一传统底本。画卷现存4人,大概是山涛、王戎、刘伶、阮籍。各人均平列,坐在华丽的地毯上,旁各有一小童服侍,互相之间以蕉石树木相隔,气氛闲适、宁静、超脱。右边第一个抱膝而坐者为山涛,上身袒露,披棕色宽襟大袍,旁有一精致香炉,目光前视,流露出傲慢而矜持的神气;第二人为王戎,手执如意,盘腿而坐;第三位蹙眉回首,似对童子不满,童子持壶赶紧上前侍候;第四人为阮籍,着宽袖大袍,手执麈尾,安然而坐,怡然自得。性格刻画深入,设色精致细腻,背景山石树木都有成熟周密的皴法。

孙位 会稽(今浙江绍兴)人,唐末杰出的人物画家。

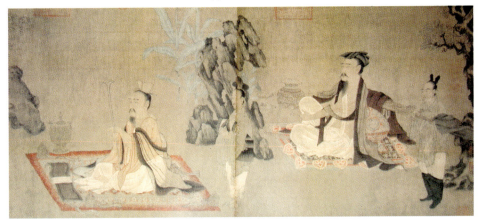

(b)局部

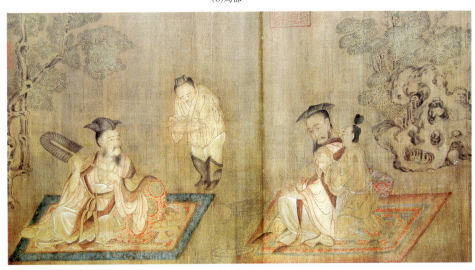

(c)局部

图136 高逸图

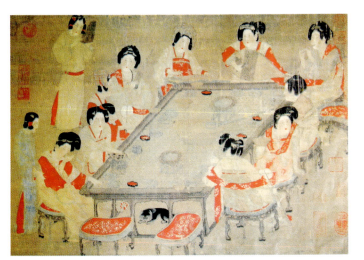

137.宫乐图 轴 绢本设色 纵48.7cm 横69.5cm 唐 佚名 台北故宫博物院藏

画面中央的大桌边围坐着10位后宫佳丽,旁立2位侍女。她们或抚琴,或弹琵琶,或吹笙笛,或打竹板。另有几位懒懒地持碗品茗、小吃,或漫不经心地轻摇纨扇,另有一位转身向画外,似与画外人物招呼,桌上盆盘碗碟排成一圈。这是宫廷贵妇们消闲生活的写照,画面上弥漫着轻柔悠扬的乐声和慵懒悠闲的情调,连桌下趴着的小狗也懒洋洋地似陶醉于乐声之中。所画形象体态丰腴,发髻、服饰、开脸以及用笔、设色皆系晚唐画风。占据重要位置的桌子画成前小后大,使在桌子那头正面而坐的主要人物甚至比前坐者更大些,从而更显突出。在画面前方桌边巧妙地空置两只绣凳,既避免过多的背面形象和遮挡主要人物,又留了画外音。

图137 宫乐图

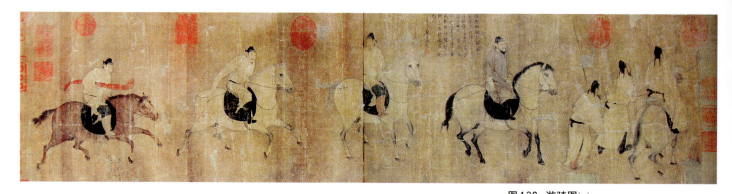

图138 游骑图(a)

138. 游骑图 卷 绢本设色 唐 佚名 故宫博物院藏

鸟语花香的春天，一行挟弹游骑踏着轻快的步调，行进在乡间小道上。人物皆戴软脚幞头，穿圆领袍衫，束带，着革靴，随意而飘逸，坐骑珠勒珊瑚鞭，骠肥体壮，一望便知是达官贵人的踏青休闲行列。第一组人物巧妙地以背面出现，既暗示了空间的纵深感，也使画面显得丰富。骑马者举首远望，似陶醉于周围美景之中，两从者身躯前倾卑躬而行，马的背面透视结构准确精到。第二、三骑为画面主角，皆立马缓行，端庄优雅。最后二骑策马紧追，充满活力；尤其是最后一匹马，头微侧，颈前伸，尾鬃扬起，四蹄蹬踏，矫健有力，奔跑的感觉刻画得非常精彩，与前面二骑一动一静、一张一弛形成鲜明对比，富艺术感染力。画家以精细圆润的线条和轻敷薄染的设色，营造出浓浓的优游的情调。丝质衣服轻柔流动的质感，马的体积重量感都有精微的表现。作者虽没留下名字，但其水平可与《虢国夫人游春图》、《牧马图》媲美。

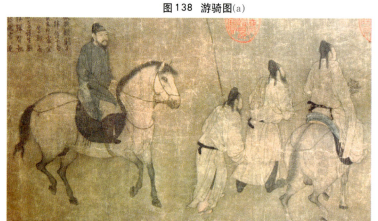

图138 游骑图(b)(局部)

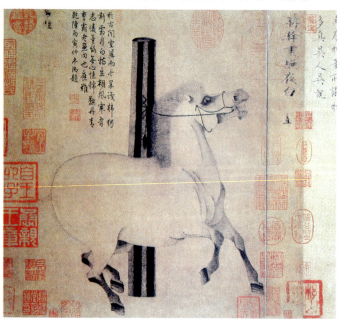

图139 照夜白图

139. 照夜白图 纸本设色 纵30.8cm 横33.5cm 唐 韩干 美国大都会博物馆藏

"照夜白"是唐玄宗李隆基的御骑。图中，这匹良马被系于木桩，它昂首嘶鸣，奋蹄踊腾，似欲挣脱羁绊，马的暴烈性格与桀骜不驯的神态被表现得淋漓尽致。同时，在解剖结构上也达到前所未有的准确。韩干少时曾得大诗人大画家王维资助学画，后被唐玄宗召入宫中为画师。此时正值开元盛世，各地进贡良马很多，被用于声色享乐之用，并常命画家摹写，而以韩干最负盛名。他曾告诉唐玄宗："陛下内厩之马，皆臣之师也"，由此可见画家重视师法自然的艺术主张。由于对马的深刻细致的观察，其笔下之马才会如此真实生动而各具特点。具体技法上，画家以挺劲而富弹性的铁线描勾勒，略加渲染，马的立体感、生命感、力度感跃然而出，艺术精湛。

韩干（约724～785年）长安（今陕西西安）人，擅画肖像人物，尤以画马著名。

140. 牧马图 绢本设色 纵27.5cm 横34.1cm 唐 韩干 台北故宫博物院藏

图绘二马，一黑一白，一前一后。前面黑马身配红地金花锦缎鞍，牧马人则手执缰绳马鞭，骑在后面白马上，缓缓而行。用笔细劲浑穆，人物、鞍马结构严谨，马身肥腴有骨，姿态雄骏，色彩上黑、白、红对比强烈，华丽而沉着。技巧表现上比之他的其他作品更显成熟。韩干所画马多肥硕，对此，历来褒贬不一。杜甫诗《丹青引》："干惟画肉不画骨，忍使骅骝气凋丧"，显然持批评态度，而有的则认为马肥实乃皇家精心饲养之故。但总的说来，韩干画马成就很高，以至对宋代李公麟、元代赵孟頫都影响巨大。

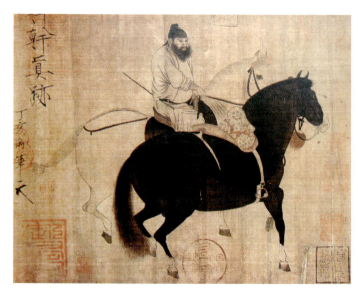

图140 牧马图

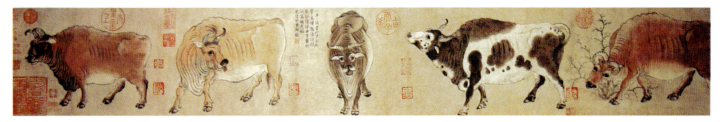

图141 五牛图(a)

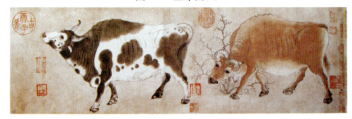

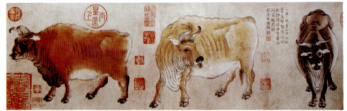

图141 五牛图(b)(局部)

图142 乐舞图(局部)

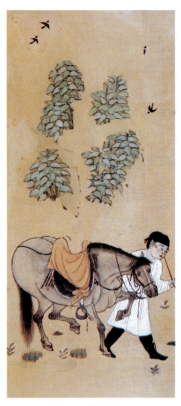

图143 牧马图

141.五牛图 卷 纸本设色 纵20.8cm 横139.8cm 唐 韩滉 故宫博物院藏

全卷画牛5头,其中4头侧面,或引颈吃草,或翘首而驰,或回顾舔舌,或缓步前行。唯居中一头正面朝向观者,这种表现纵深空间的角度在以往传统绘画中并不多见,作者在透视上把握精确,描写到位。5头牛状貌各异,动态不一,造型准确,神态生动。用笔粗重、简劲、毛,勾勒松动而有变化;设色淡丽不薄,轻丽沉着,十分精彩地表现出牛的形体结构、筋骨、皮毛质感和牛的持重、倔强、吃苦耐劳的精神气质。画风朴实、深厚,不愧为"神气磊落"的"稀世名笔"。唐代,鞍马画空前发达,作为表现田家风俗的牛的题材也受到重视,韩滉及其弟子戴嵩尤以画牛最为著名。

韩滉(723~787年)字太冲,长安(今陕西西安)人,官至右丞相。

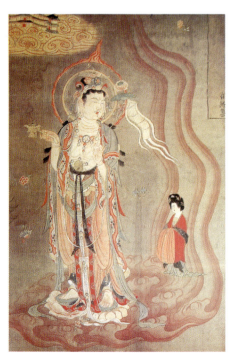

图144 引路菩萨

142.乐舞图 屏风 绢本设色 纵46cm 横22cm 唐 新疆吐鲁番阿斯塔那230号墓出土 新疆博物馆藏

图中画一女子,头挽高髻,脸施浓妆,前额贴红色菱形花钿,曲眉丰颊,身着黄蓝相间卷草纹白袄,锦袖,红裙,足穿高头青履,左手轻拈披巾,右手残损;从其动向看,仍可见其微微上举之势,似正欲挥帛起舞;画面右上角还画一凤鸟展翅飞翔,使画面更显生动活泼。女子体态婀娜轻盈,画风细腻,笔法凝炼沉着,设色浓艳,与初唐内地画风一致。由此也可窥见唐时,西域与内地各民族间文化艺术交流之密切。此墓出土同类屏风共6扇,分别画2舞伎,4乐伎,每扇一人,左右相向而立。

143.牧马图 屏风 绢本设色 纵53.5cm 横22.3cm 唐 新疆阿斯塔那188号墓出土 新疆博物馆藏

此墓出土屏风8扇,均绘牧马图,每扇画一人一马,有的在溪边,有的在树下,或伫立,或缓行,姿态各异。据传说该墓主人仙妃生前亲手所绘。此图画一着白衣、登黑靴的马夫,正牵马缓行于青青树下,地上绿草如茵,天际白云缭绕,空中莺歌燕舞,整个画面洋溢着浓浓的春天气息。画家用圆润凝炼的线条勾勒,略加渲染,准确生动地表现出骏马的膘肥体壮和它矫健的身姿、驯顺的情态。

144.引路菩萨 绢本设色 纵80.5cm 横53.8cm 唐 敦煌藏经洞发现 英国不列颠博物馆藏

唐代佛学鼎盛,有八大宗派,其中以禅宗和净土宗最为流行,尤其是净土宗,直扬快速成佛法,称信徒只须一心念佛和菩萨名号,死后,菩萨就会来接引往生西方极乐世界。因其无须深究佛理和刻苦修行,简便易行,自然深得民众欢迎而发展迅速,于是,描绘菩萨接引灵魂往生西方净土的题材也成为当时流行的佛画题材,此图即其中的杰作之一。菩萨头戴花冠,胸佩璎珞,体态优雅,容颜端丽,右手执香炉,左手持莲枝和引路小幡,足踩莲花,乘祥云自天而降,侧首回顾作接引状。画面深处瑞气缭绕,一高髻红衣盛装贵妇跟随菩萨指引的方向飘然而行。画的左上角,彩云围绕着宫殿楼阁,这就是西方净土了!祥云、瑞气和旌幡飘带的线条富流动感,与菩萨的动势相结合,形成向上升腾的趋势,很好地体现了引路升天的主题。

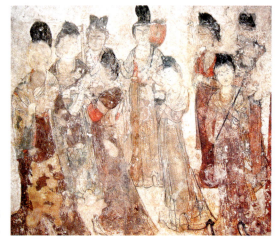

图145 宫女图

145.宫女图 墓室壁画 纵177cm 横198cm 唐 陕西乾县乾陵永泰公主李仙蕙墓

唐代重厚葬,王公贵戚竞相建造高冢大坟,内绘精美壁画,希冀死后继续享受生前奢华生活。壁画内容丰富,有仪仗、阙楼、仕女、狩猎、马球及各种社会生活等,是唐代灿烂辉煌的绘画艺术的珍贵篇章。李仙蕙是武则天的孙女,死后追谥永泰公主。此图为群像,为首一宫女双手交于身前,其余七人,手持玉盘、烛台、食盒、团扇、高足杯、如意、拂尘等物,最后一人男装,手捧包裹。画中人物脸庞清秀,体形修长苗条,姿态优美典雅,是初唐妇女的典型形象。构图富有韵律感,人物似在徐徐前行,正侧向背,顾盼呼应,疏密有致,丰富生动。线条界乎铁线、兰叶之间,挺拔流畅,不滞不涩,不飘不滑,技巧高超。第一遍的淡线与复勾的浓线,形迹或离或合,生动而洒脱。是唐墓壁画的精品。

146.狩猎出行图 墓室壁画 全长约1200cm 唐 陕西乾县乾陵章怀太子李贤墓

李贤是武则天第二子,曾被封为太子,后被废黜,死后又追封为章怀太子。在12m长的壁面上,以青山绿树为背景,画了50多个骑马人物和骆驼组成的浩浩荡荡的狩猎队伍,场面显赫,气势壮阔。画面由数骑先导,接着由一持熊旗的骑者领头,左右数十骑,簇拥着一位身穿紫灰袍服,骑高大白马,纵辔缓行的人物,当为墓主人太子李贤。后又有数十骑紧跟,其中有臂上架着猎鹰者,有身后驮着猎豹、猞猁者,还有抱箭簇和擎旗者等等,最后是驮重骆驼和数匹轻骑作后殿。如此庞杂的人物马匹处理得有条不紊,疏密有致,极富运动感与节奏感,可见作者驾驭复杂画面的高超本领。唐代统治者喜好狩猎,此画正反映了这种好尚。历来描写此类题材的绘画很多,但少见如此宏大的场面。

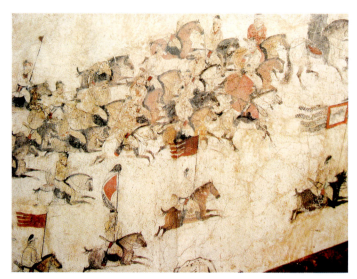

图146 狩猎出行图(局部)

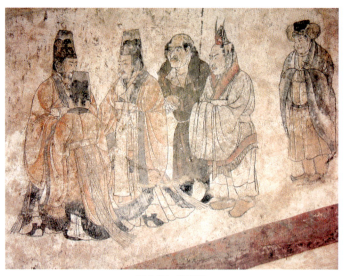

图147 客使图

147.客使图 墓室壁画 纵184cm 横242cm 唐 陕西乾县乾陵章怀太子李贤墓

此图画有3位唐朝鸿胪寺官员和3位外国使节、少数民族宾客。3位官员均头戴笼冠,身穿黑边红袍,一人持笏,围在一起似商量进见事宜。宾客中,第一位光头浓眉,高鼻深目,身穿翻领束带紫色长袍,脚蹬黑靴,双手交叠于胸前,据考证可能为东罗马帝国使者。第二位头戴束带羽冠,身穿镶红边白色长袍,腰束白带,双手笼于袖中,可能为高丽使节。另一位着皮帽、皮裤、皮带、皮靴,身披灰大衣,也双手笼于袖中者,似为北方少数民族宾客。画面生动真实地反映了当时作为国际性大都市的唐代京城长安频繁的中外友好往来与文化交流。所画人物特征鲜明,性格神态细腻入微,肃穆中带几分焦虑的氛围表现得恰到好处。

148.观鸟捕蝉图 墓室壁画 纵168cm 横175cm 唐 陕西乾县乾陵章怀太子李贤墓

树下3位妙龄宫女,一位手托披巾仰视观鸟,一位专注于树上的蝉,举右手欲捕之,另一位双手交于胸前若有所思。此图描绘的是唐代宫内生活的一个小景。这些女孩自幼入宫,狭窄的天地,单调的生活,森严的宫规,扼杀了她们青春的憧憬。然而她们稚气未脱,活泼好动,仍在生活中寻找着乐趣。而那位沉思者又在做着什么梦呢?画上人物形象秀美,体态婀娜多姿,线条流畅洒脱,色彩单纯雅致,画面生动而富有情趣。

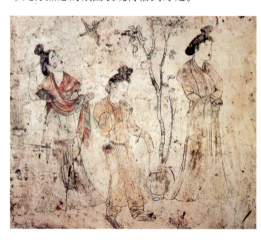

图148 观鸟捕蝉图

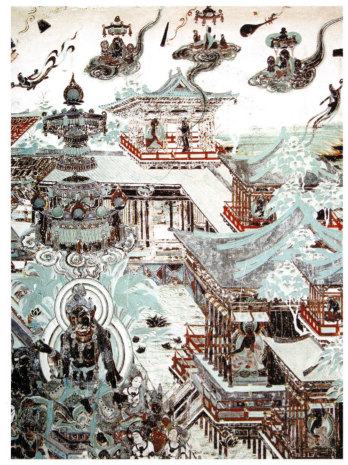

图149　西方净土变（局部）

图150　维摩诘经变（局部）

149.西方净土变　石窟壁画　纵194cm　横150cm　唐　敦煌莫高窟172窟

唐代是敦煌莫高窟的全盛时期，出现大量场面宏伟、结构严谨、变化多彩的经变画（经变即佛教经典的具像化），其中以《西方净土变》为最多。阿弥陀佛端坐在中央莲花宝座，左右为观音、大势至两菩萨，周围有罗汉、护法神、力士及众多供养菩萨，佛座前有伎乐一部，乐队分列两旁，中有舞蹈者，上有飞天散花，台前童子嬉戏；另画有七宝池、八功德水、青莲开放、华鸭戏水、亭台楼阁、曲槛回廊，金银铺地，琉璃照耀，整个画面庄严富丽、气象万千。杰出的民间匠师们充分发挥了自己的创造才华，把想像与现实结合起来，虽画的是佛国，却是现实贵族奢华生活的写照，也是普通民众心仪神往的美好来世。唐代，佛教绘画已完全民族化、世俗化了，佛、菩萨、天女都体态丰腴，容貌端丽，具有动人的丰姿，是唐代贵妇的典型形象。构图方式是中国传统的"全景式"，且驾驭复杂景物的能力已空前提高。线描运用自如，色彩富丽堂皇，界画水平高超。

150.维摩诘经变　石窟壁画　纵75cm　横74cm　唐　敦煌莫高窟103窟

根据《维摩诘经》所画。维摩诘是一位有资财，好施舍，精于佛学，在家修行的"居士"。他常作假病，待人问疾时，大讲佛法，甚至能与舍利佛和文殊菩萨相抗衡。这是最先中国化的佛教画题材，早在魏晋时代即为画家们所喜画，在东晋顾恺之笔下，维摩诘是典型的士大夫形象。此窟所画则为民间画工心目中的健谈善辩，智慧过人的中国老者形象，他须眉奋张，双眸炯炯，手持麈尾，微倾上身，正与对面的文殊展开激烈的辩论。画面上方童天女散花，下为听法众人。整幅壁画除少量土红、石绿外，基本淡彩，强调线的表现力，勾勒自由奔放，劲健有力，神完气足，与记载中唐代大画家吴道子"吴带当风"、"吴装"的风格特点颇为接近。

151.女剃度（弥勒净土变相局部）　石窟壁画　纵47cm　横74cm　唐　敦煌莫高窟445窟

此画面表现一组贵族妇女接受剃度，削发为尼的情景，反映了当时佛教之兴盛。人物神态动作刻画生动，关系微妙，如女侍注视女主人剃下的青丝，流露出为之惋惜的神情，周围人物相互顾盼、窃窃私语，表达出一种恋世和疑惧的复杂心情，都极为传神。

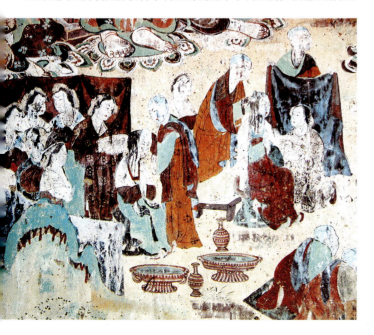

图151　女剃度（弥勒净土变相局部）

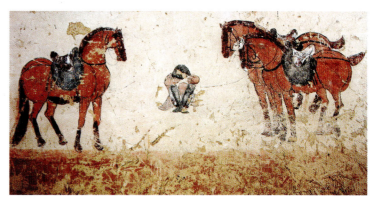

图152 马夫与马

152.马夫与马（经变画局部） 石窟壁画 纵33cm 横77cm 唐 敦煌莫高窟431窟

经变故事内容极为广泛，举凡狩猎、比武、乐舞、百戏、宴享、耕田、收割、饲养、屠宰、舟车、行医、战争等等社会生活，无所不包，从中可以窥见当时各阶层的种种生活状态。这是经变画全景中的一个局部，困倦的马夫，紧握缰绳，俯首抱膝，坐在地上，似已进入梦乡，马也显得疲乏地站在主人身旁。环境荒寞空寂，渲染出西北大漠的气氛。人的姿态真实生动，马的造型健壮肥硕，线条遒劲洗练，赋色单纯，整幅画富生活气息。

图153 涅槃经变（局部）

153.涅槃经变 石窟壁画 唐 敦煌莫高窟158窟

此洞窟内，在长达15m的象征释迦涅槃的彩塑大卧佛周围，画满了佛弟子和各国王子举哀的场景。有的号啕大哭，泪如雨下；有的吞声饮泣，悲不自胜；有的痛不欲生，捶胸顿足，甚至剖腹割耳，做出种种极端的举动。想像丰富，描写夸张，极为生动传神。与此形成鲜明对比的是释迦牟尼因入灭圆寂而达到最高精神境界的安祥与静谧，具强烈的艺术感染力。所画人物来自不同国度、不同种族，男女老少，王子众生，衣冠各别，肤色相异，画师们运用勾勒渲染、白描、重彩等技法，表现得异常丰富，令人目不暇接。从而也宣扬了佛教的广被四海，深入人心。

154.劳度叉斗圣变 石窟壁画 唐 敦煌莫高窟196窟

故事说的是国王派遣以劳度叉为首的6师外道与释迦指派的舍利佛6次斗法，魔高一尺，道高一丈，劳度叉最终只得承认失败，剃发出家皈依佛法。画中狂风大作，飞沙走石，这是劳度叉与舍利佛的第六次激烈斗法的场面。劳度叉一方被狂飙席卷，惊恐万状，狼狈不堪，连宝座也被舍利佛遣使的风神吹得摇摇欲坠，门徒们手忙脚乱地急扶长梯，欲挽将倾，座前4魔女被风吹得失去方向，原地打转，长袖飘举，侧身挡风，犹如跳起了风之舞，描写极为生动，妙趣横生；与之形成强烈对比的是舍利佛稳坐莲花宝座，胸有成竹，神态安祥。激烈冲突中的各种人物内心的不同情绪得到了充分的刻画。画面宏大，动人心魄。经变中的另一些故事情节错落地点缀于画面空间，细节丰富而耐看。

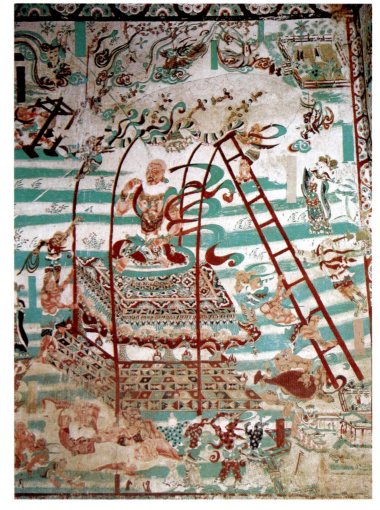

图154 劳度叉斗圣变（部分）

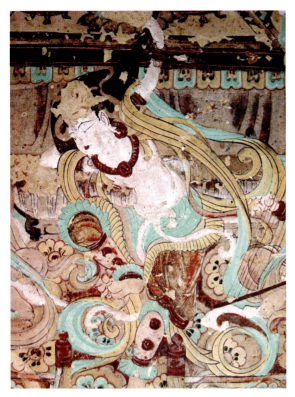

155. 乐舞（观无量寿经变局部）　石窟壁画　唐　敦煌莫高窟112窟

这是《观无量寿经变》乐舞场面中的一个舞蹈形象。她右腿曲向胸前，单足着地，翩翩起舞，身体侧弯，手持琵琶，举于项后，反手而弹，身上绸带随风翻转飘举，舞姿优美、别致、新颖。脚趾等细节动作也着意刻画，特富表情和趣味。此即著名的"反弹琵琶"伎乐天形象，后来成为大型舞剧《丝路花雨》的主题舞蹈，并因之而家喻户晓。敦煌不仅是佛教美术宝库，而且为文化艺术诸方面，包括舞蹈、音乐、民俗等提供了取之不尽的丰富素材。

156. 飞天　石窟壁画　唐　敦煌莫高窟

飞天又称香神、乐神。她们手持各种乐器和鲜花凌空飞舞，礼赞佛，供养佛。飞天是敦煌壁画中最富创造性、最有特色、也最具代表性的形象之一。她们不同于西方宗教画中的"天使"依靠真实的翅膀飞翔，也区别于中国传统神话里的仙人，乘龙跨鹤升天，其飞舞全靠自身动态造型的轻盈生动和衣裙飘带的随风飘举。优美动人的飞天在莫高窟有四、五千身之多，出现于各种场合。图中（b）双飞天位于320窟《说法图》左上方，一位曲腿伸臂，向上升腾；一位扭躯回身，向下散花。她们上下腾跃，顾盼呼应，活泼而欢快。鼓足风的飘带线条流畅，曲直变化豪放有力，造成强劲的运动感和优美的旋律感。

图155　乐舞（观无量寿经变局部）

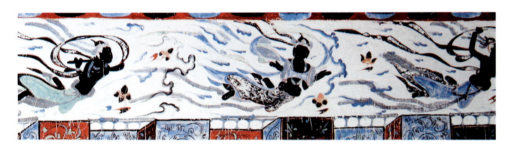

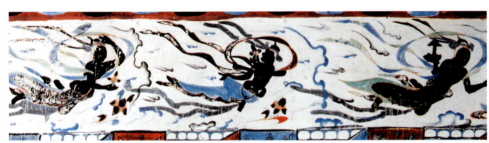

图156　飞天(a)

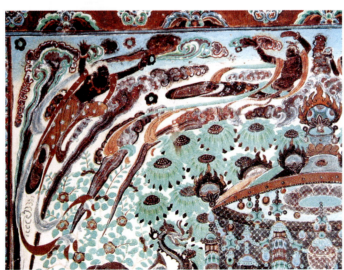

图156　飞天(b)

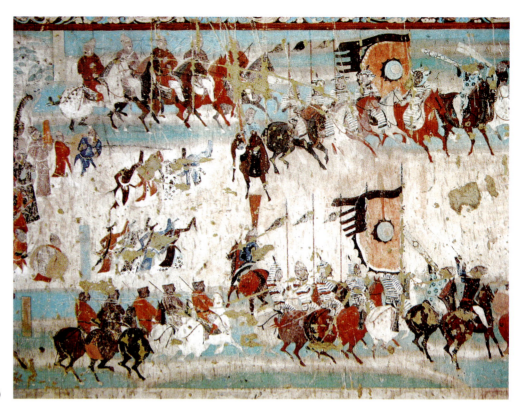

图157 张义潮出行图（部分）

图158 藻井图案

157.张义潮出行图　石窟壁画　纵130cm　横830cm　唐　敦煌莫高窟156窟

这是敦煌壁画中规模最大的供养人（指出资修造佛窟寺院、宣扬佛教的人）画面之一，也是以当代人物为主题的历史画杰作。张义潮是晚唐时期因收复河西有功，被唐朝封为镇守瓜、沙等十一州的节度使，是当时西北地区的实际统治者。张氏家族为颂扬功绩和炫耀权势而开凿本窟，在四壁经变画的下方，画有长卷式的巨幅张义潮及其夫人宋氏的出行图。图中，张义潮着红袍，骑在高大的白马上，前面有一排排骑兵，中间有乐舞，后有军队骑从以及狩猎马骑，还有飞奔的猎犬与黄羊，场面宏大，气势壮阔，充分显示了这位英雄人物的威仪。如此复杂的场景安排得有条不紊，疏密徐缓富有节奏感，情节与动态都描绘细腻。几条宽窄、长短不等的绿色与土黄色疏密相间，稀疏的几棵树木穿插其间，准确地表达出西北大漠绿洲的环境氛围。

158.藻井图案　石窟壁画　唐　敦煌莫高窟

藻井是我国古代宫殿建筑中象征"天井"的装饰。莫高窟自北魏到宋元，极大部分洞窟顶部都是覆斗形。藻井图案一般以莲花为中心，围绕着忍冬纹样等装饰，十分精美，每个洞窟都有独特风格，丰富多彩。唐代藻井富丽堂皇，图案回旋活泼。

159.吉祥天女　寺观壁画　唐　新疆和田县废寺

一位赤身露体的美丽女子低首俯视着依偎其身旁的小儿，羞怯地用纤巧的右手抚摩乳房。画面表现的是有关于阗国的开国传说。据《大唐西域记》记载：于阗国王无子，向天神祈祷，神像额上剖出婴儿，并从地上涌出地乳，哺育婴儿，因此于阗国王自称天神后代。天才的艺术家把这一复杂而难以描绘的情节表现得如此明确，又如此温馨而美丽。天女身姿呈优美的"S"形曲线，显然运用了印度古代艺术家塑造女人体常用的"三屈法"程式，铁线勾勒，略施色彩晕染，令人想到于阗著名画家尉迟乙僧的风格。

图159 吉祥天女

160. 龟兹国王托提卡及王后像　石窟壁画　唐　新疆克孜尔石窟

克孜尔石窟保存着大量非汉族佛教壁画，其中，除主要的有关佛的内容外，还有许多供养人像，颇具特色。这些供养人应是当时龟兹人的真实写照，有些还近于肖像画，并有龟兹文书写的姓氏身分等。此像为国王托提卡出资修造，画中，国王托提卡居中，他右手举香炉，左手握短剑，身着长大衣，头后有项光；其右侧王后头戴长毛圆皮帽，留披肩长发，下穿拖地花长裙，双手持长花带，头后也有项光；左侧为两个引荐僧。画中人体各部分比例恰当，动态准确，以线造型，线条流畅，脸部用渲染画法，有一定立体感。

161. 金刚经卷首图　纸本版画　纵24.4cm　横28cm　唐　敦煌藏经洞发现　英国不列颠博物馆藏

图中央，释迦牟尼结跏趺坐（佛的一种坐姿，以左右两脚的脚背置于左右两腿上，足心朝天）在菩提树下的法坛上，为前方跪坐者说法。前置供桌，旁立2护法天王；左右有金狮一对；周围为菩萨、僧众和信徒；上有飞天供养，右下侧有帝王、侍从等听法行列；地铺花砖，满绘花草纹样。全图构图十分饱满严谨，人物形象各具特征，线条繁复，然而组织得疏密有致，条理清楚，一丝不苟，勾划挺拔流畅，刀法遒劲自如。这是唐代绘画艺术中新出现的一个门类——版画。它是秦汉以来画像石、砖的演进，同时也给以后日益发展的版画、年画开了路。此图卷后的题记有刊印的确切时间，据考证，此图刊印于公元868年为世界上有准确记年的最早一幅版画作品，因此更显其珍贵。

图160　龟兹国王托提卡及王后像

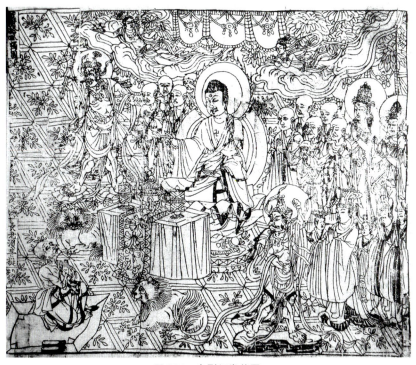

图161　金刚经卷首图

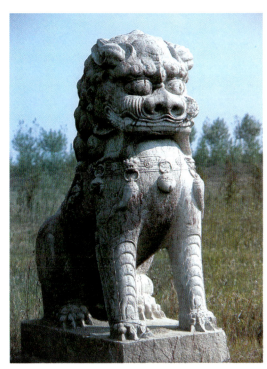

图162　顺陵石狮

162. 顺陵石狮　石雕　唐　陕西咸阳

为武则天母杨氏陵墓前石雕。石狮有一对，张嘴挺胸，粗脚利爪，似发出雷鸣般吼声，形象鲜明而强烈，有顶天立地的雄伟气魄。于写实中带装饰性，有很强的建筑感。

163. 昭陵六骏之一　浮雕　高176cm　唐　陕西昭陵

唐代帝王自太宗起以真山为陵，在长安九嵕山营建昭陵，命大画家阎立本将随其征战开创帝业的六匹战马画成图像，并命雕工依样雕出，分列山陵两旁，作为仪卫，此即我国古代杰出浮雕"昭陵六骏"。六骏为：特勒骠、飒露紫、什伐赤、拳毛䯂、青骓、白蹄乌。六匹战马大小接近真马，三立三跑，每匹马皆骠肥体壮，神态生动，精力充沛，体现了兴盛时期的大唐帝国雄风。其浮雕技法高超，整体比例结构和谐，厚薄深浅适称，可谓我国古代浮雕完美顶峰。其中尤以"飒露紫"更为出色。

图163　昭陵六骏（之一）

105

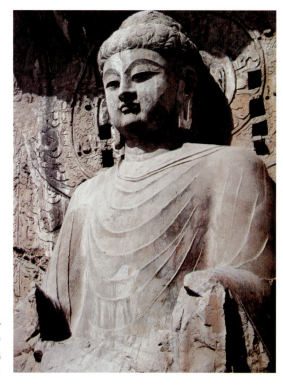

图164 奉先寺卢舍那佛（局部）

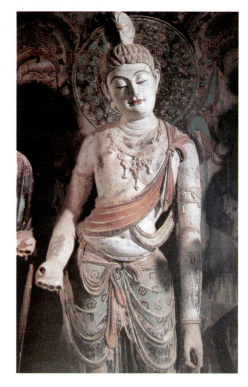

图165 菩萨像（局部）

164. 奉先寺卢舍那佛 石雕 高17.14m 唐 河南洛阳龙门石窟

奉先寺在龙门石窟西山南部，原有大廊覆盖，现则已成一露天大龛。龛宽30m，深35m，高40m，内雕唐代佛教造像中典型的九尊群像：中央大佛，左右迦叶、阿难两弟子，两胁持菩萨，两护法天王，两驱邪力士，形成一气氛庄严的佛界天国。中央大佛为卢舍那佛，着通肩古衣，结跏趺坐在双重莲瓣的须弥座上，两手现已残破。像高17.14m，头高4m，面相丰满端丽，双眼微俯，眉略上扬，口唇轻抿，含蓄多情，既令人觉得温静亲切，又感到佛正以其慈悲宽大的胸怀俯瞰着人生，精神内涵丰富。肌肤和衣服的质感表现细腻，技法精湛。唐代雕刻艺术较为写实，虽为佛国天界，却按现实人间形象雕刻，据说面容很像武则天。这尊雕像无疑是唐代最优秀的佛像作品之一，代表了唐代雕刻艺术的高度成就。

165. 菩萨像 彩塑 高185cm 唐 敦煌莫高窟45窟

敦煌莫高窟彩塑数量众多，内容丰富，造型优美，彩绘富丽，制作精良。此菩萨像为莫高窟45窟彩塑群像之一，为盛唐时代代表作。菩萨像比例匀称，面容丰满，姿态婀娜，裙服贴体，神态生动，极富艺术感染力。佛教艺术传入中国后，菩萨渐变女性，唐代的匠师们以生活中的美女为模特儿，反映了世俗的审美观念，然而在这些端庄秀美的脸上又以石绿画出蝌蚪状的胡子，巧妙地提示人们这不是人间的女性，而是神界的菩萨。

166. 佛弟子阿难像 彩塑 高176cm 唐 敦煌莫高窟

这躯与真人等高的塑像为莫高窟唐代彩塑的优秀作品之一。塑像躯体稍向后倾，胯部向左扭摆，双手随意抄在腹前，衣裙宽绰而华丽，现出这位聪颖敏慧的佛的年轻弟子的一种潇洒闲逸的优游风致。彩塑技巧高超，无论在造型、彩绘还是神态的刻画上都达到尽善尽美的境地。

167. 菩萨立像残躯 石雕 唐

这件雕塑虽是失去头部和双臂的残躯，但形体饱满，比例适度，身体呈微妙的"S"形，姿态优美，上身半裸，衣纹贴身透体，石质晶莹如玉，更使肌肤质感细腻丰盈柔软，充满生气和活力。

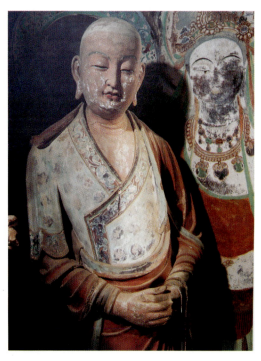

图166 佛弟子阿难像（局部）

图167 菩萨立像残躯

168.菩萨像 石雕 高90cm 唐 甘肃永靖炳灵寺

菩萨高髻长发,面形饱满,婷婷玉立。袒右肩的袈裟紧贴身躯,袒露的胸部和臂膀的肌肤结实丰腴,充满青春活力。她双手合十于胸前,似在祈祷,显得温柔而虔诚。雕刻技巧写实,是晚唐较有代表性的作品之一。

169.菩萨半跏像 石雕 唐 山西天龙山石窟

天龙山石窟共21窟,最初开凿于北齐,但大部分窟龛皆为隋唐时期所凿。本图菩萨像为唐代最精美的石刻造像之一。姿态已突破佛教造像程式的束缚,如真实的人体悠然闲坐,在轻薄如纱的裙裾和彩带衬托下,肌肤的丰润和弹性被充分地表现出来,令人不得不佩服匠师们高超的技艺和精微的写实手法。作品不愧为唐代写实风格的杰出代表。

170.三彩仕女俑 唐 陕西西安出土

"唐三彩"盛行于唐玄宗开元、天宝年间,在陶瓷史上独具特色。三彩主要是黄、白、绿三色,釉色厚,在烧制过程中,由于流动而形成混合、晕开、垂滴等现象,使釉陶表面呈现出色彩灿烂斑驳浑然天成的效果。唐三彩陶俑题材多样,造型丰富,尤以仕女、骏马、骆驼等艺术水平最为突出。这件女俑为坐姿,体态丰腴,雍容华贵,是盛唐时期宫廷美女的典型形象。

171.三彩骆驼载乐俑 驼高58.4cm 立俑高25cm 唐 陕西西安出土 中国历史博物馆藏

盛唐时期,国力强大,域内外交流频繁,作为一个泱泱大国,有着兼容并蓄,博采众长的广阔胸襟,这件陶俑就是当时文化交流的生动反映。一群胡人和汉人组成的乐舞队骑着骆驼,经由丝绸之路,来到长安,正巡街演出,其中,4个乐工分坐两侧,弹奏着琵琶、拍鼓、铜钹等胡乐器,中间一胡人在音乐声中起舞。这种情景在当时大概是司空见惯的。

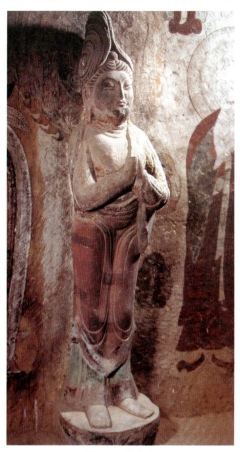

图168 菩萨像

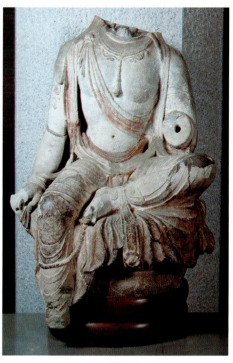

图169 菩萨半跏像

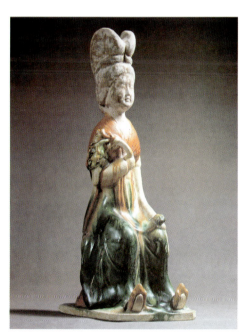

图170 三彩仕女俑

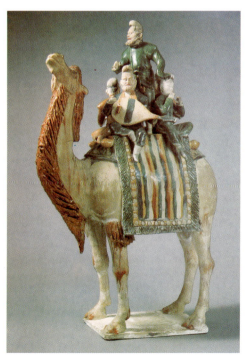

图171 三彩骆驼载乐俑

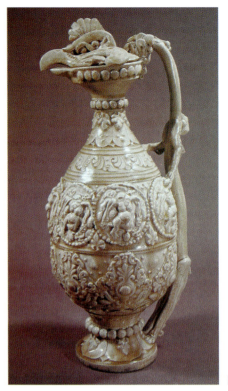

图172 青釉凤首龙柄壶

图173 舞马衔杯纹银壶

172. 青釉凤首龙柄壶 高41.3cm 唐 故宫博物院藏

凤首由口沿与盖的结合构成，凤冠高耸，凤眼微睁，盖的一端与流结合成为上下喙，壶柄成龙形，头伸向壶口，前肢抚壶肩，后肢抓住喇叭形底座。口沿、颈、腹、胫部由数组弦纹隔成不同装饰区域，分别饰以联珠、忍冬、莲瓣、流云、人物、葡萄、宝相花等。整个壶造型端庄，装饰华贵，是唐初青瓷优秀作品。

173. 舞马衔杯纹银壶 高18.5cm 唐 陕西西安何家村窖藏出土 陕西博物馆藏

唐代艺术品中马的形象丰富多彩，生动活泼，有战马、御马等，而这件却是非常少见的舞马。据载当年唐玄宗曾在宫中观看骏马口中衔酒杯而舞以取乐。此壶造型仿同时期北方草原民族的皮囊壶，体扁圆，壶口上有鎏金覆莲形盖和弓形提梁，平底圈足。腹两面各锤出舞马衔杯纹，马鬃尾梳理整齐，身束彩带，口中衔杯，后腿跪坐，前腿直立，作舞蹈之姿。纹饰皆鎏金。

174. 人物螺钿铜镜 直径23.4cm 唐 河南洛阳出土 中国历史博物馆藏

在铜镜上镶嵌螺钿是当时铜镜制作的一种创造。此镜装饰精工，镶嵌考究，如一幅绘画，是一件宝贵的艺术品。镜背螺钿图像为2老人坐在花下，饮酒作乐，花间有鸟飞翔，荫下有一猫，右侧立一女侍，前方中间有鹤翩跹起舞。

175. 刻花赤金碗 高5.5cm 唐 陕西西安何家村窖藏出土 陕西博物馆藏

碗圆唇、侈口、圆腹、平底、外展圈足。碗壁有两层锤出的莲瓣，上层莲瓣内阴刻折枝花和鸳鸯、鹿等珍禽异兽，下层刻宝相花，另外部位还刻有其他花纹。纹饰皆以鱼子纹作地。此碗制作精细，纹饰富丽，堪称稀世珍品。

图174 人物螺钿铜镜

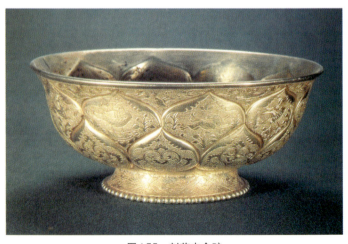

图175 刻花赤金碗

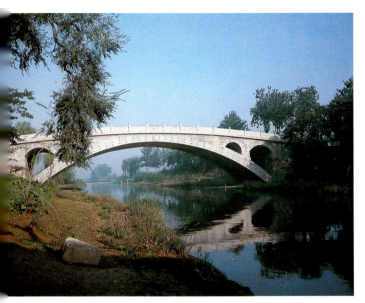

图176 安济桥

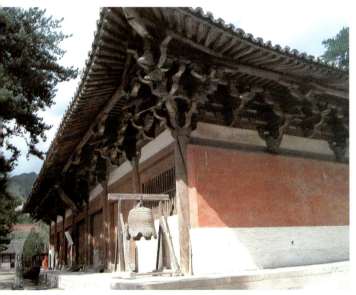

图177 佛光寺正殿

176. 安济桥　隋　河北赵州

安济桥位于河北赵州，由著名匠师李春主持建造。桥净跨度37.37m，高7.23m，为一大弧形石券桥，两肩又各有两个小石券，是世界上现存最古的"敞肩拱桥"。这种结构既能"杀怒水之荡突"，又可减轻自身重量，并节约工料。另外，李春在工程技术上也多有重大创造，使该桥在近1400年的漫长岁月里始终发挥着它的交通功能。从建筑艺术角度看，它也不愧为一件优秀作品：桥的整体形象轻盈秀美，桥面坡度缓和舒展，桥面、桥洞和4个小券的6条弧线相互关系处理得恰到好处。桥上原有的栏板上有精美的雕刻，是隋代雕刻中的优秀作品。

177. 佛光寺正殿　唐　山西五台山

这是我国留存至今最早的木构建筑之一。五台山是唐代佛教华严宗重要基地，佛光寺则是当时五台山十大寺院之一，在敦煌壁画"五台山图"中可见其貌。1937年梁思诚夫妇正是按图索骥，在五台山终于发现这一唐代木构殿堂的绝世孤本。寺庙依山而筑，大殿面宽7间，进深4间，单檐庑殿顶，总面积677m²。大殿由22根檐柱和14根内柱围成"回"字形，梁柱用材粗硕，斗栱雄大，层层挑出，甚至高达2m，几乎有柱身高度的一半，使大殿屋檐伸出墙体达4m之远。大殿整体比例匀称，造型浑朴，建筑风格简洁庄重雄健，充分体现了唐代建筑的时代精神。殿内还存有唐代彩塑、壁画和墨迹。

178. 怀素"苦笋帖"　草书　唐

怀素（725～785年）字藏真，俗姓刘，长沙人，幼时家贫，以蕉叶代纸发愤学书，以草书名世。好饮酒，每兴至，运笔如急风骤雨，多变化而饶法度。

179. 颜真卿"勤礼碑"　楷书　唐

颜真卿（709～785年）字清臣，今陕西人，官至吏部尚书、太子太师，封鲁郡公，是维护国家统一、抗击安禄山叛乱的忠烈之士。颜真卿书法初学褚遂良，后得法于张旭，以雄秀端庄、天骨开张的真书，纵笔豪放、一泻千里的行草，一变古法，创造时代新书风，其书法具盛唐气派，也透露出他为人正直、质朴、忠义的个性特征。

图178 怀素"苦笋帖"

图179 颜真卿"勤礼碑"

六、五代、宋（辽、金、西夏）时期

180. 匡庐图 轴 绢本水墨 纵185.8cm 横106.8cm 五代 荆浩 台北故宫博物院藏

此图描绘了庐山及附近一带的壮美景色。峻秀挺拔的山峰耸峙在朦朦云气之中，飞瀑飘摇而落，树林、亭屋、小桥相互掩映，画面结构严密，气势宏大。画家在构图上以"高远"和"平远"二法相结合，画法勾、皴、染兼备。荆浩是北方山水画派主要创始者之一，对他的画，人称"云中山顶，四面峻厚"。他不仅是一位优秀的山水画家，还是一位杰出的山水画理论家，在其所著《笔法记》中比较系统地提出了中国山水创作的一些理论问题，如提出画山水要"气质俱盛"，创导"图真"、"搜妙创真"、"六要"等，具有相当重要的美学价值。

荆浩（约889~923年），字浩然，号洪谷子，沁水（今山西）人。

181. 关山行旅图 轴 绢本设色 纵144.4cm 横56.8cm 五代 关仝 台北故宫博物院藏

图中峰峦峻厚，石体坚凝，气势雄伟，壮观无比。在深邃的山谷和茂密的树林间，仿佛能听到古刹的钟声，看见缭绕的香烟。山路上，两三行旅骑毛驴，过小桥，正匆匆赶路，近处几家茅店似有旅客往来，店主正忙着张罗招呼。关仝擅画秋山寒林、村落茅舍、行旅，图中树木均无树叶，有一种北方深山特有的幽僻荒寒气氛，人称"关家山水"。关仝师从荆浩，而比其师气更壮，景更简。

关仝（生卒不详），长安（今陕西西安）人。

182. 潇湘图 卷 绢本水墨 纵50cm 横141cm 五代 董源 故宫博物院藏

这幅画描绘的是一片令人心旷神怡的江南美景，没有奇峰怪石，只有葱郁的长山复岭和平林洲渚。画家用短披麻皴与墨点表现山峦连绵，云雾显晦的景象，显得平淡天真，浑厚华滋。近处人物则赋予艳色，十分醒目。开卷处有三女伫立，滩头有乐者5人，似在等候贵客的到来；江中一叶小舟徐徐近岸而来；画卷后段有渔者数人，在芦苇水汀间还隐隐约约可以看见藏于其中的渔村。

董源（公元10世纪），字叔达，钟陵（今江西）人。

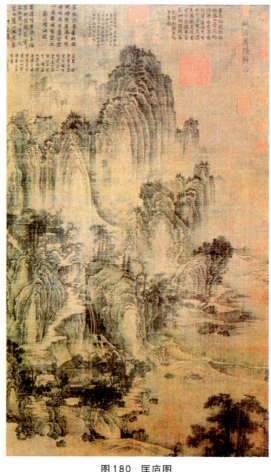

图180 匡庐图

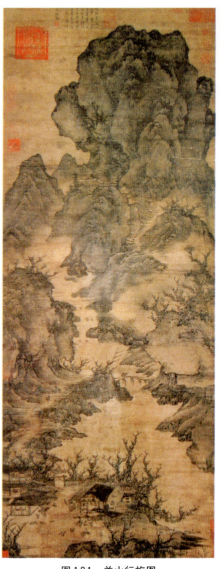

图181 关山行旅图

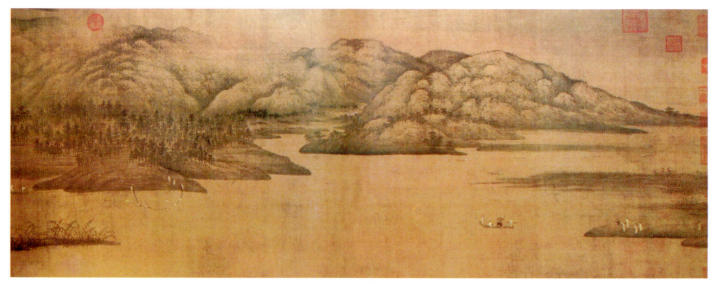

图182 潇湘图

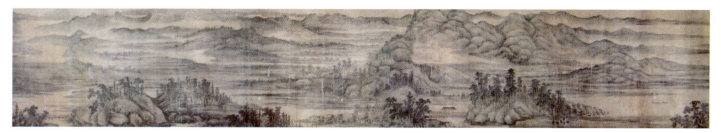

图183 夏山图

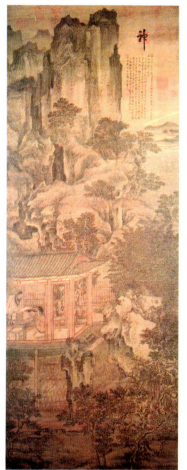

图185 高士图

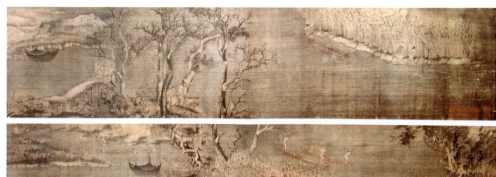
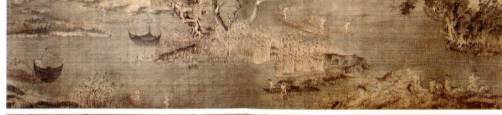
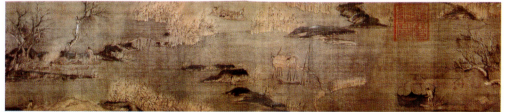

图184 江行初雪图(a)

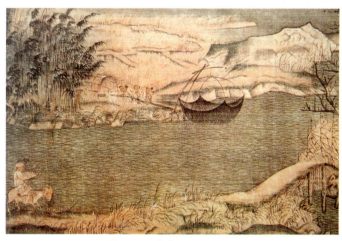

图184 江行初雪图(b)局部

183.夏山图 卷 绢本设色 纵49.2cm 横311.7cm 五代 董源 上海博物馆藏

此图在布局上十分繁密，重峦叠岗，洲渚烟汀，树木华滋，水草丰美，牛群点点，一派生机勃勃的江南景象。用笔用墨粗壮浓重，树木、山石均用墨点点簇而成，浓淡相参，造成群山如岚，树木葱茏之感，在平淡天真中涌动着波澜壮阔的生命感。北宋沈括在《梦溪笔谈》中提到："董源善画，尤工秋岚远景，多写江南真山，不为奇峭之笔"，"其用笔甚草草，近视之几不类物象，远观则景物粲然"。此画正充分体现了这一特点。

184.江行初雪图 卷 绢本设色 纵25.9cm 横376.5cm 五代 赵干 故宫博物院藏

全卷描写长江沿岸渔村初雪时的情景。天色清冷，寒风瑟瑟，树叶凋零，苇草枯折，江岸渚洲、小桥扁舟，皆披上银装。风夹着零星的雪花掠过江面，吹起细密的波纹。衣着单薄的渔人们，在寒风中驾舟，布网捕鱼，江岸上有骑驴者笼着衣袖缩瑟而行。画面上人物生动传神，树石笔法老硬，水纹用笔劲练流利，天空用白粉弹出小雪，给人以雪花飘扬之感。赵干擅画山村树木，营造画面气氛，一般多画江南景致及渔人的生活。

赵干（生卒年不详）江宁（今南京）人。

185.高士图 轴 绢本设色 纵134.5cm 横52.5cm 五代 卫贤 故宫博物院藏

此图描写汉代隐士梁鸿和他的妻子孟光"相敬如宾，举案齐眉"的故事。画上高山峻岭，密林丛竹，竹篱瓦屋，堂上梁鸿端坐案头，孟光齐眉举案跪进。整幅画以大面积的山石树竹作背景，烘托出梁鸿闲云野鹤的隐士个性和高士的志趣及孟光的贤淑品性。画面布局严谨，笔法坚实，山石树木苍茫厚重，形象刻画精细入微，设色清雅。卫贤擅画楼台殿宇，据说这是他的传世孤作。

卫贤（公元10世纪）京兆（今陕西）人。

图186 罗汉像（之一）

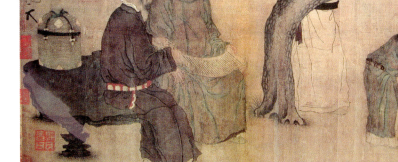

图187 文苑图

186.罗汉像 绢本设色 五代 贯休（传） 日本宫内厅藏

此图为贯休所作16罗汉像之一。16罗汉通常是指释迦的16弟子。画家将这16罗汉都画成胡貌梵相，有的长眉大目，有的垂耳隆鼻；他们或倚于古松山石之傍，或坐于山岩洞穴之间。画家对罗汉进行大幅度的变形，使之产生威慑力，这种怪诞、夸张的形象，表现出禅宗僧人顿悟前一刹那的痛苦、扭曲、压抑的心理状态。画中罗汉衣纹极富装饰意味，圆劲少顿挫，而山石则多勾斫；画面渲染也相当古朴，造成浓厚的宗教神秘感。据贯休自称，这种夸张的形象，得于梦中，其实这些形象正是生活于社会下层的芸芸众生的写照。

贯休（832～912年），字德隐，婺州（今浙江金华）兰溪人。

187.文苑图 卷 绢本设色 纵37cm 横58.5cm 五代 周文矩 故宫博物院藏

此图描绘了4位文人逸士相聚吟诗作赋的场景。卷首一文士伏案舒纸，支颐苦思，似在寻觅佳句，一小童研墨侍候；卷中一株苍劲古松，盘曲向上，一人笼袖倚松而立，蹙眉沉思；卷尾两人并坐石凳上，展卷共赏，一人顾盼回望，似有所悟。整幅画设色清丽，格调高雅，笔墨精致，衣纹略作颤笔。人物动态自然，面目表情传神，内心情感刻划细腻。周文矩的人物画继承了唐代周昉的传统，注重刻划人物的动态表情和内在精神，形象自然秀美，独具一格❶。

周文矩（公元10世纪），建康句容（今南京）人。

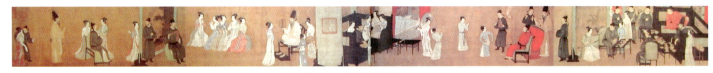

图188 韩熙载夜宴图(a)

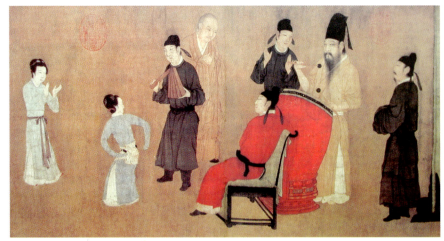

图188 韩熙载夜宴图(b)局部

188.韩熙载夜宴图 卷 绢本设色 纵28.7cm 横335.5cm 五代 顾闳中 故宫博物院藏

韩熙载为南唐大臣，因政治抱负得不到施展而抑郁寡欢，整日沉缅于声色宴乐，过着放荡不羁的生活。后主李煜为了了解他的情况而派宫廷画师顾闳中潜入韩府，窥其夜宴情景，目识心记，回来后创作了这一画卷。作者通过床榻、屏风等道具巧妙地将全图分割为听乐、观舞、歇息、清吹、散宴五个场景，又自然地连成一个整体。画中人物刻画细致生动，各具情态，尤其是主人公形象，通过或紧蹙双眉、神情忧郁，或沉默不语、表情严肃，或心不在焉、若有所思等种种与纵情欢乐不和谐的矛盾表情将其复杂的内心世界揭示无遗。线条精细工整，设色绚丽清雅，均显示出其高超的艺术水平。另外，整幅画在热闹的表像下却有一种清冷的氛围，使画面弥漫着难以名状的对前途的深切而挥之不去的忧思，从而使之具有一般行乐图所不能比拟的思想深度。这是中国绘画史上杰作之一。

顾闳中（公元10世纪，生卒年不详），五代南唐画院待诏，善画人物，尤以肖像画著称。

❶ 原画上的题目《韩滉文苑图》有误——编者。

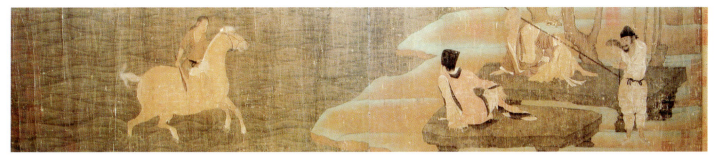

图189 神骏图

189.神骏图 卷 绢本设色 纵27.5cm 横123cm 五代 佚名 辽宁省博物馆藏

此图表现东晋名士支遁爱马的故事。一名披发的童子骑着一匹白马，踏浪嘶鸣而来。岸边，支遁持麈正与对坐者一起注视着踏水而来的白马，对于白马的伟岸壮硕而又身轻如燕，眉宇间不禁流露出惊羡的神情。画面上的几个人物，不论是僧人支遁的超凡脱俗、童子的神采奕奕、仆人的憨态可掬，还是背面而坐的朱衣人的专注神态，都刻画精到；马的形象，甚至马蹄溅起的浪花都描写得细致入微。整幅画色彩鲜艳，而又雍容典雅。

190.天王像(之一) 木函彩画 纵124cm 横42.5cm 五代 佚名 苏州博物馆藏

四天王彩画描绘在木函上，在苏州瑞光寺塔第三层塔宫发现。此画人物动态生动，弯腰转肢，足踩地鬼，神态威武，衣带飞舞，线条用莼菜条笔法，苍劲雄健，繁而不乱，着色重而不滞，都承吴道子画风。

191.卓歇图 卷 绢本设色 纵33cm 横256cm 五代 胡瓌 故宫博物院藏

此画描绘当时我国北方游牧民族契丹人在行猎途中休憩时的情景。"卓歇"是立起帐篷休息的意思。画面为我们展现了一幕塞外风光。画卷前段有番马数十匹，体格健壮，中段人物较少，让人体味出塞外不毛之地的景趣。后段是画中人物的中心：地上设一华丽毡毯，身着契丹服的可汗坐于毯上，正捧杯而饮，旁坐一华服妇人，仆人接盏捧盒侍候，侍卫腰挂弓箭立于毯后，还有一人翩翩起舞。画中人物安排错落有致，形象生动逼真，马匹精壮，器物精美，是一幅反映少数民族生活的优秀之作。

胡瓌(公元10世纪)契丹族人，定居范阳(今河北涿县)。

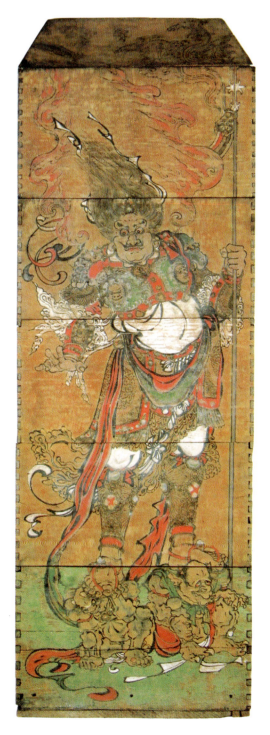

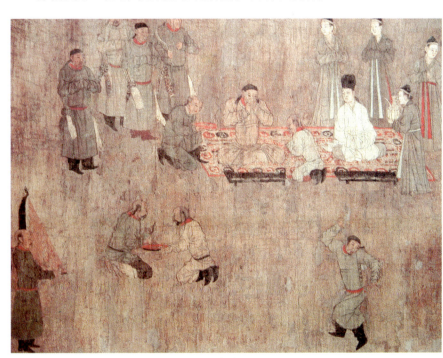

图191 卓歇图(局部)

图190 天王像(之一)

113

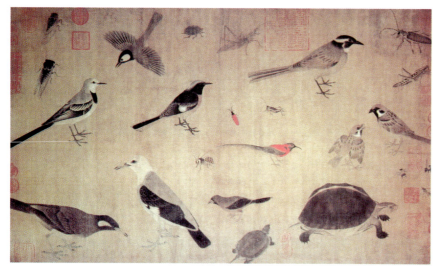

图192 写生珍禽图

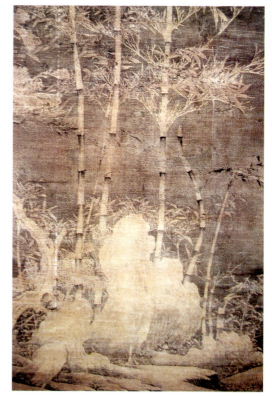

图193 雪竹图

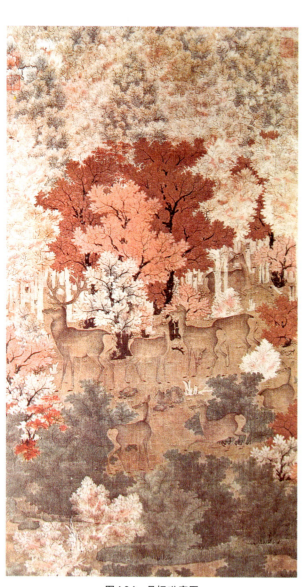

图194 丹枫呦鹿图

192.写生珍禽图 卷 绢本设色 纵41.5cm 横70cm 五代 黄筌 故宫博物院藏

此图画各类飞禽、昆虫及乌龟等共21种。各种动物平列而没有呼应关系，似为画院中之课徒画稿。所画形象准确生动，画风细腻工整，色彩艳丽协调。从画中可见黄筌精湛的写实技巧和所谓"黄家富贵"的风格特点：就题材来说，多画珍禽异兽，名花奇石，就具体画面而言，重色彩表现，"双勾赋彩"。此画是黄筌传世仅存的一幅作品。

黄筌（903～965年），字要叔，四川成都人。他一生在皇家画院50年。他的花鸟画风在当时画坛处于主导地位，而且一直影响到北宋画坛近百年。

193.雪竹图 轴 绢本水墨 五代 徐熙 上海博物馆藏

图中所描绘的是寒冬雪后的枯木竹石。几竿长竹粗壮有力，挺拔参天，另有一些小竹和折断弯曲的竹竿参差于竹石之间，使得画面生动而有变化；奇石虽已覆盖了白雪，却仍旧嶙峋怪异，傲然而立。此画构图新颖，层次井然而又富变化。画家多用烘托晕染的手法，使得画面黑白相映，更衬托出雪意。竹叶用细笔勾描，正反向背，各得其势。画面以线条墨色为主，工整雅致，是徐熙风格的代表作之一。

徐熙（公元10世纪）钟陵人。

194.丹枫呦鹿图 轴 绢本设色 纵118.5cm 横64.6cm 五代 佚名 台北故宫博物院藏

这是一个色彩斑斓的秋季，茂密的枫林由红色、黄色的叶片交织掩映，层层叠叠。群鹿栖息林中，或立、或卧、或奔，还有藏身密林的，形态各异，为首的一只雄鹿似闻声响警惕地昂首前望，神态威武不凡，群鹿也跟随着侧目注视。整个画面结构紧密，设色古雅艳丽，尤其在枫林的处理上别具一格，树冠的外形鲜明，利用色彩前后相互映衬，极富装饰趣；画鹿则采取了写实手法，生动传神。

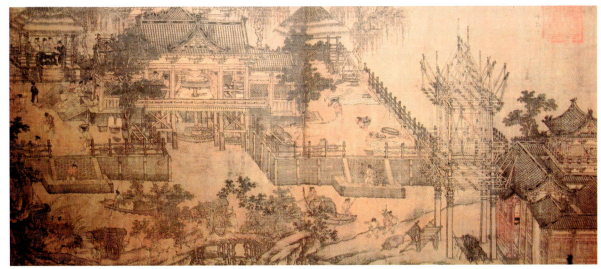

图195 闸口盘车图

195.闸口盘车图 卷 绢本设色 纵53.3 cm 横119.2cm 五代 佚名 上海博物馆藏

全图描绘了当时一座官营磨坊的生产场景。磨坊依傍河道,河中篷船往来,岸边小桥及坡道上车辆穿梭。磨坊内一巨大水磨正在运作,左边望亭里聚集着一批官吏,场院里人们正在辛勤劳作,磨坊两边的码头上一片繁忙,由此可见磨坊经营十分兴旺。河对岸有彩楼和豪华酒家,客人隐约可见。画中人物动态各异,身份明显,建筑的结构透视准确合理,楼宇、船只、车马、人物都描绘得精细入微,构图庞杂但节奏分明,把闷热的天气、嘈杂的街市、挥汗如雨的劳作表现得淋漓尽致。

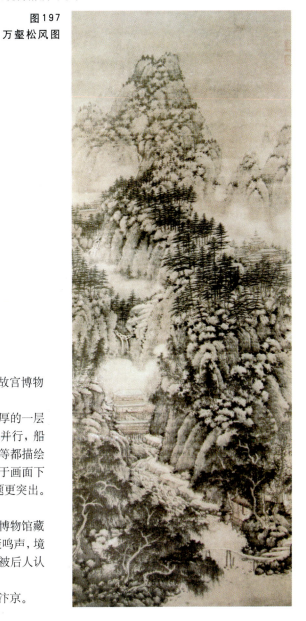

图197 万壑松风图

图196 雪霁江行图

196.雪霁江行图 轴 绢本水墨 纵74.1cm 横69.2cm 五代 郭忠恕 故宫博物院藏

此图用界画的方法画了两艘大船,旁边还有小艇、竹筏,船顶上已覆盖了厚厚的一层白雪,大色皆暗,江上一派雪霁清冷的景象。这两艘装载着货物的船在江中逆风并行,船工们各自忙碌。画家精于界画,船只比例、构造准确合度,门、窗、舵、钉、绳等都描绘得精细入微,线条流畅劲挺,并用墨色进行晕染,使得画面层次分明。两只船位于画面下方,且线条繁密,而除此之外都是混混沌沌的江水和天空,故而对比更强烈,主题更突出。

郭忠恕(公元10世纪)字恕先,河南洛阳人。

197.万壑松风图 轴 绢本设色 纵200cm 横77.6cm 五代 巨然 上海博物馆藏

画幅上千峦万壑布满松林,在高爽明洁的气氛中仿佛回荡着松涛和泉水的轰鸣声,境界超尘脱俗。山体上的长披麻皴及浓黑苔点,还有那山顶明显的"矾头"卵石,被后人认为是发展了董源笔法,成为巨然鲜明的画风特征。他师承董源,笔墨清润雄秀。

巨然(公元10世纪)钟陵(今江西)人,南唐僧人,南唐灭时随李后主入汴京。

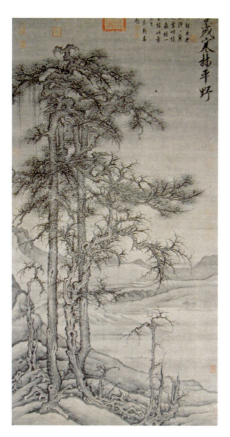

图198 寒林平野图

198.寒林平野图 轴 绢本水墨 宋 李成 故宫博物院藏

空旷的山野，荒寒的疏林，景色清旷萧瑟。最引人注目的是画中占据主要地位的几棵参天大树，枝干挺拔，直冲云霄，在寒风中傲然挺立，极富生命力。李成以善写寒林著称，在这幅画中，树木的穿插安排富于节奏，虽无树叶，却依然充满了生机。用笔潇洒、苍劲，画面层次分明，令人感到树后平远的山水有千里之遥。人评其山水"气象萧疏，烟林清旷，毫锋颖脱，墨法精微"。

李成（919~967年）字咸熙，京兆长安人，后迁至山东营丘，故人称李营丘。

199.秋江渔艇图 卷 绢本设色 纵48.9cm 横209cm 宋 许道宁 美国纳尔逊美术馆藏

画中，渔父荡舟江心，江畔峭壁直立，山石皴笔如雨淋墙头一般，用笔直刷，气势逼人。山头布满劲挺拔的林木，意境苍凉萧索，这与画家师法李成的那种烟林清旷的境界相异，在笔墨上也自创简快、洗练的风格。在此画的构图上他没有把景简单地分成近、中、远三个层次，而是峰峦重重，愈远愈淡，有一种杳渺无尽的纵深感。景象的直观感觉令人震撼。

许道宁（970~1053年）陕西西安人。

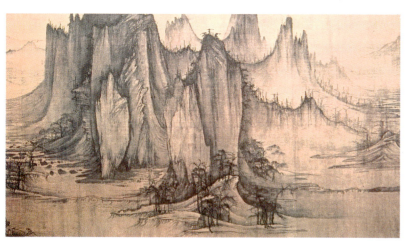

图199 秋江渔艇图（局部）

200.溪山行旅图 轴 绢本设色 纵206.3cm 横103.3cm 宋 范宽 台北故宫博物院藏

此图是中国山水画的传世杰作。展开画轴，厚实雄伟的峰峦拔地而起，直逼眼前。山顶有枯老浓密的树林，山谷有一线瀑布飞流直下，溪水从突兀坚硬的山石间流出，戛然有声，一队行旅涉溪而行，成为点题之笔。范宽的山水主峰都画正面，折落有势，造成了振人心弦、夺人魂魄的心理效应。笔墨的酣畅厚重也使画面产生了非凡的力量。画家先用坚实有力的线条勾勒出山岩的轮廓，再施以斧凿般的密密麻麻的雨点皴，这种皴法是范宽山水画的一大特色。总之，他的画给人以浓重粗壮、气象雄伟的审美享受。他长年居终南、太华山林中，深入体验研究关中山水的风神气骨，并认为画应反映现实生活，从而表现画家情思。正是在对自然有深入的观察和真切的感受的基础上，才能够创造出如此崇高伟大的艺术境界。他的艺术思想体现在他所说的"吾与其师于人者，未若师诸物也，吾与其师于物者，未若师诸心"话语中。

范宽（生卒年不详）名中正，字中立，陕西华原人。

图200 溪山行旅图

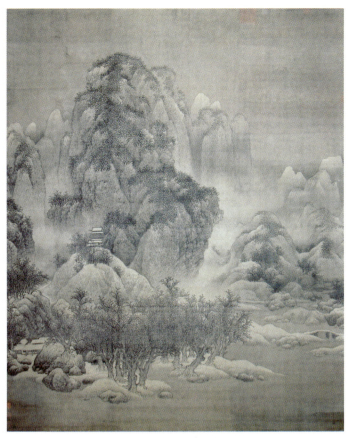

图201 雪景寒林图

201.雪景寒林图 轴 绢本水墨 纵193.5cm 横160.3cm 宋 范宽 天津艺术博物馆藏

画中展现了一片秦陇山川的苍茫雪景。只见群山高耸，峰峦屏立，在巍峨的雪岭间，古木成林，山坳里古寺掩映，山下几间茅舍静卧，山路逶迤，小桥孤立，只有冰凉的涧水悄然流淌，整幅画弥漫着几乎静止的寒气。让人即使在盛夏里观看都有森寒之感。

202.溪山楼观图 轴 绢本水墨 宋 燕文贵 台北故宫博物院藏

燕文贵在北宋画坛有："不师古人，自成一家，而景物万变，观者如真临焉"的称誉，时人称之为"燕家景"。其特色为景致繁密，气势峻拔，山石粗壮，皴笔短小，墨色浓重，树木细小，山峦间不时有寺观楼阁露出一角，也会在布局宏大的山水画中安排一些富于生活情趣的细节，使作品别有一番人情味。此画从山脚下的湖面起，层层山峦直耸云霄，画面具"燕家景"所惯有的特点。

燕文贵（生卒年不详）浙江湖州人。

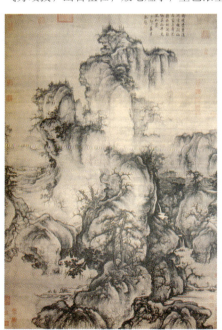

图203 早春图

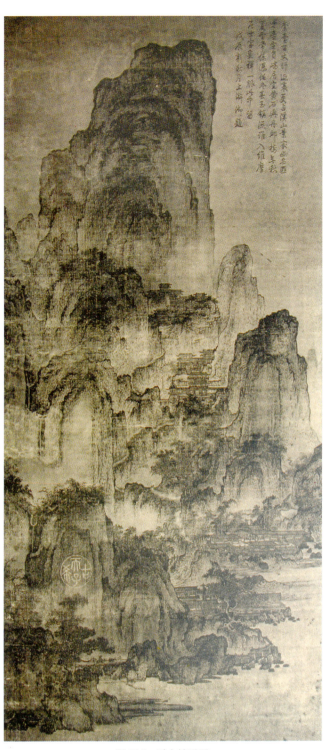

图202 溪山楼观图

203.早春图 轴 绢本水墨 纵158.3cm 横108.1cm 宋 郭熙 台北故宫博物院藏

早春时节，整个山谷蒸腾着清冽迷蒙之气，树木已萌新叶，泉水叮咚流淌，舟楫行人匆匆赶路，一切都显示出万物复苏的迹象。晨雾笼罩下，如飘渺舒卷的云朵般的山石，也似乎刚刚苏醒，朦胧而又充满了清新的精神。郭熙画山石多用卷云皴，湿勾淡染，墨色淋漓、滋润。他不仅是一位杰出的画家，也是一位优秀的山水画理论家，他在《林泉高致》一书中强调了山水画中季节、气候特征的表现，以及与人的情感的联系；并提出了"远观以取其势，近观以取其质"的观察方法，以及"三远"的透视构图法则等等，对山水画创作意义重大。《早春图》就是他体现自己理论的传世经典。

郭熙（生卒年不详）字淳夫，河南孟县人。

117

204.渔村小雪图 卷 绢本设色 纵44.4cm 横219.7cm 宋 王诜 台北故宫博物院藏

此图描写初冬雪霁时的渔村景致。群山重叠,湖水静谧,一片银装素裹,空气中弥漫着清洌的寒意。山峦间隐约见一渔村,湖中有渔舟数只,渔父们正冒寒捕鱼;群山间有一深谷,瀑布飞流直下;山路上人行匆匆……。卷尾画有数株大树,有的直冲云霄,有的鳞峋古奇。整幅画清逸超脱。作者在运用水墨的同时也采用了金碧山水的设色法,如在峰峦坡面施白粉,更在一些山头树梢略施金粉,使得画面既明润秀雅又华丽淳厚。

王诜(公元11世纪)字晋卿,山西太原人。

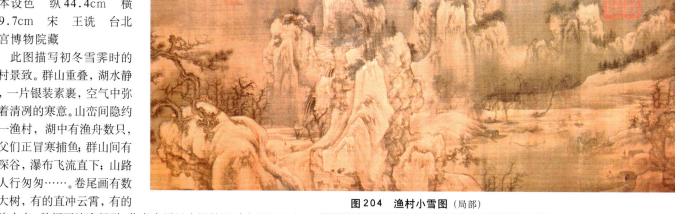

图204 渔村小雪图(局部)

205.芦汀密雪图 卷 绢本设色 纵26.6cm 横145.6cm 宋 梁师闵 故宫博物院藏

天色渐暗,湖水如镜,雪意正浓,远处汀岸上的芦草已变得稀疏模糊,使画面更增添了几分寒意。一双水禽依偎在一起,栖宿在芦丛之下,仿佛正在抵御着寒冷;而在湖中却有一对鸳鸯结伴嬉戏,意兴正浓,暂时把寒冷抛在了一边;河岸边还有一只孤独的小水雉,大概是迫于冻饿,不得不冒着风雪寻找湖中的小鱼虾。一片荒寒而又寂寞的景色在画家的笔下充满了生动的意趣。此画画风严谨,用笔纤细,构图精致,设色清润,是一幅既有意境又富情趣的的佳作。

梁思闵(公元11世纪)今河南开封人。

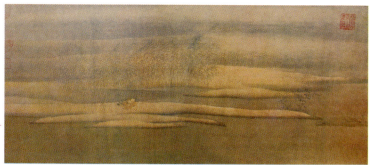

图205 芦汀密雪图(局部)

206.溪山春晓图 卷 绢本设色 纵24.5cm 横185.5cm 宋 惠崇(传)故宫博物院藏

此图描绘江南美景。画中,连绵远山,葱郁林木,丛树屋舍,红花绿树,明净水面,禽鸟野凫,营造出一种使人倍感亲切的田园诗情调,生活气息浓郁。"雨霁溪山分外浓,看来都与武陵同,沙头杨柳株株绿,谷口桃花树树红,禽鸟和鸣春色里,轮竿争钓水声中,仗藜拟欲寻仙迹,知在烟霞第几重"。这是后人朱弼对此画意境的概括。以惠崇等为代表的"小景山水",与北宋占主流地位的全景式雄伟的山水画不同,大多在卷册小幅上描写引人入胜的幽情美趣,以富有诗意见长,别开生面,深得文人骚客欣赏。苏东坡曾题诗赞美其所画"春江小景图",留下脍炙人口的名句"竹外桃花三二枝,春江水暖鸭先知"。此画笔质秀润,构

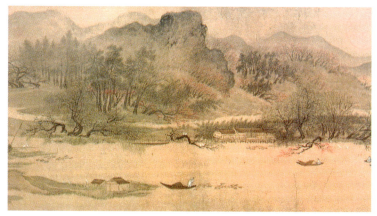

图206 溪山春晓图(局部)

图严谨,刻画细致,手法朴实,是北宋小景山水的代表作品。

惠崇(?~1017年)淮南(今江苏扬州)人,宋初九诗僧之一,善画山水,尤工小景。

207.千里江山图 卷 绢本设色 纵51.5cm 全长1195cm 宋 王希孟 故宫博物院藏

展开图卷跃入我们眼帘的是金碧辉煌、雄壮瑰丽、生机勃勃的大好河山。在青绿山水中,像《千里江山图》如此波澜壮阔的作品,的确不多见。在这幅作品中,作者刻意描写了河山中的水村野市、渔舟客船、水车桥梁、茅屋蓬阁、捕鱼争渡和行旅游赏等富生活气息的景物,抒发了对祖国山河的深厚感情。整幅画笔法精密,色彩强烈,景致开阔,内容丰富。特别是此图在青绿山水中体现光的方面有独到之处,画家通过色调的浓淡虚实,表现山水的明灭隐现、景物的高低远近,而在统一的青绿色调中透出的一些赭石色,互相对比,更加强了一种迷人的阳光扑面之感,使整个画面充满了朝气。年轻的作者花了半年时间完成了这幅远观气势壮阔,近看精工细作的巨制,不幸的是据说他18岁即夭折了。这是他留下的唯一的一幅作品。

王希孟(1095~?)宋徽宗时画院学生。

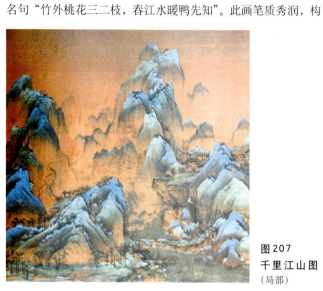

图207 千里江山图(局部)

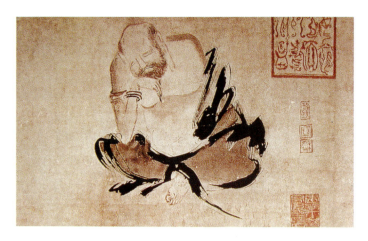

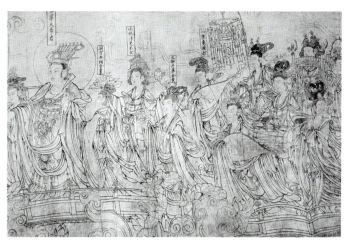

图209 朝元仙仗图（部分）

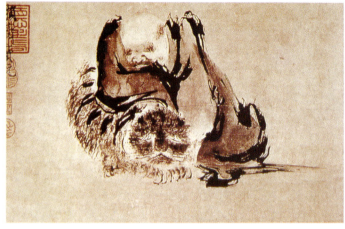

图208 二祖调心图

208.二祖调心图 卷 纸本水墨 宋 石恪 东京国立博物馆藏

此图画两位祖师闭目沉思，调适心性。其中一位络腮胡须，双眉垂挂，鼻如悬胆，右手支颐，坦胸露怀，赤足盘腿而坐，若有所思；另一位则枕于老虎身上，塌瘪圆脸，憨态可掬，就连他靠着的老虎也一扫凶猛的本性，驯服地蜷伏在主人身旁，似乎也在调其心性。画中人物面部用较精细的线条刻画，微妙且较写实，而身躯衣纹的用笔却粗犷而富气势，运用浓重的墨色自由挥洒，一气呵成。这种特别的处理手法连同画家主观的构思，打破了当时传统的画法，是水墨人物画的一大成功尝试。

石恪（公元10世纪中叶）。

209.朝元仙仗图 卷 纸本白描 纵57.8cm 横789.5cm 宋 武宗元 美国私人收藏

这是一卷道教题材的壁画的粉本，为精美的白描杰作。描绘东华、南极等帝君率众仙前往朝见天界最高神仙元始天尊的行列。人物众多，神态各异，帝君的雍容华贵，仙伯的端庄肃穆，女仙的轻盈秀美，刻画得生动传神。人物之间高低疏密，顾盼呼应，变化有致；服饰道具丰富精致，琳琅满目；然而一切都统一在行进的行列中。线条极为繁复，却井然有条，尤其是脸部，由于巧妙地运用了线条的疏密对比，而显得饱满突出。衣裙、飘带、旌旗随风轻拂，富有行进中的节奏感和韵律感。线条为吴道子兰叶描的变格，磊落而流畅。仙乐一段尤有"天衣飞舞，满壁风动"之感。徐悲鸿所藏《八十七神仙卷》与此卷几乎完全相同，只是线条略细，粗细变化较小，另外，人物旁不像《朝元仙仗图》那样有榜题。

武宗元（？～1050年）字总之，河南人，北宋画家，专长道释人物，宗法吴道子。

210.纺车图 卷 绢本设色 宋 王居正 故宫博物院藏

画卷左端画一老妪，双手引线团，右端一村妇一手抱婴孩一手摇纺车，两根细细的纱线将两端人物联系起来。老妪似因劳累而整个肩膀微微弓起，微妙的姿态使画面生动真切。一旁席地而坐的儿童玩着青蛙，脚边的黑犬不住地欢叫。整幅画面就如赵孟頫在卷后的题诗："田家苦作乐，轧轧操车鸣，母子勤纺织，不羡罗绮荣，……"。画家通过对生活的深入体察，真切地描绘了平凡而又鲜活生动的场景，展现了北宋时的风俗。

王居正（生卒年不详）山西永济人。

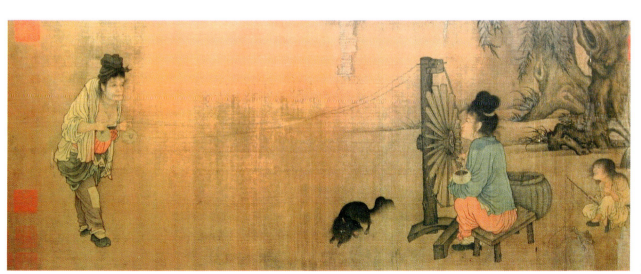

图210 纺车图

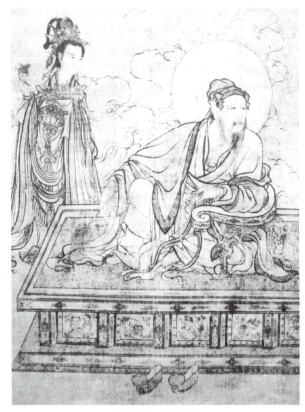

图211 维摩诘图

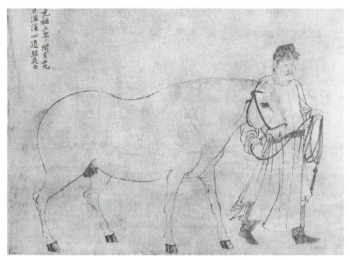

图212 五马图(a)(部分)

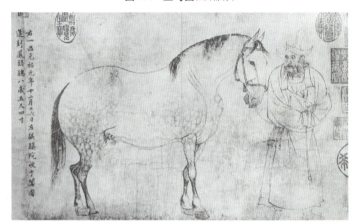

图212 五马图(b)(部分)

211. 维摩诘图 轴 宋 李公麟 纸本墨笔 日本私人藏

此图描绘的是佛教《维摩诘经》中的一段：维摩诘称病在家向释迦牟尼的使者宣扬大乘教义的场面。图中，维摩诘坐于榻上论法，面带病容但精神矍铄(juéshuò)，表现出维摩诘内向、含蓄、深沉的性格和善于辩论的特点。完全是一个沈湎于思索的哲人，一个符合宋代文人理想的士大夫形象。维摩诘身后还有一散花天女，身形纤秀。此图用白描法绘就，李公麟把白描提高成一种独立的创作形式，纯以线条的粗细、曲直、轻重、快慢、疏密、顿挫、顺逆、力度、韵律等变化来表现对象的形、神、质，给人以简洁而明快的视觉美感。

李公麟（1049~1106年）字伯时，号龙眠居士，安徽舒城人。

212. 五马图 卷 纸本墨笔 纵29.5cm 横225cm 宋 李公麟 日本私人藏

李公麟善画马，对马有深入的观察和研究。《五马图》是他根据写生创作的，这五匹马分别为凤头骢、好头赤、照夜白等，除具体名称外，还有来历、年龄和尺寸等，可说是这五匹名马的"肖像画"。每匹马前有一人牵引，各人的脸型、动态、服饰都有所不同，既反映了民族特点，又表现了不同的身份和性格。李公麟的画大部分为白描形式，是他把白描发展到可以不倚赖色彩而独立存在的创作形式，取得了极高的表现力。《五马图》是他的杰作，代表了他的风格特点和艺术水平。图中，马的结构、体积、精神，甚至皮、毛的质感都表现得栩栩如生。

213. 免胄图 卷 纸本墨笔 纵32.3cm 横223.8cm 宋 李公麟 台北故宫博物院藏

此图描写唐大将郭子仪为争取被吐蕃利诱而攻唐的回纥军，亲自不穿甲胄，到军前与回纥首领会谈，劝退回纥军，因而大破吐蕃的历史故事。图的右边是入侵关中的回纥军，左边是严阵以待的唐守军，中间是郭子仪带一随从与回纥可汗相见的情景。郭子仪宽厚中透着威严，回纥首领悍勇而又带着谦卑，都被表现得生动而真切。整幅构图紧密结合故事内容，又富动静、疏密、轻重的节奏变化。这段史实对于北方强敌压境，而又和战无方的宋朝廷有着借戒意义，也许李公麟也是抚今追昔，无限感慨吧。李为文人画家，但学习传统广泛，工力深厚，形神并重。

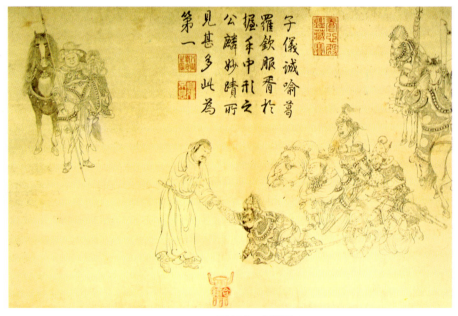

图213 免胄图（局部）

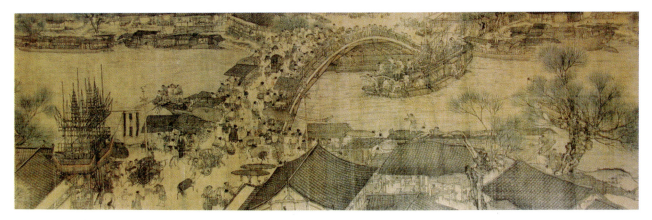

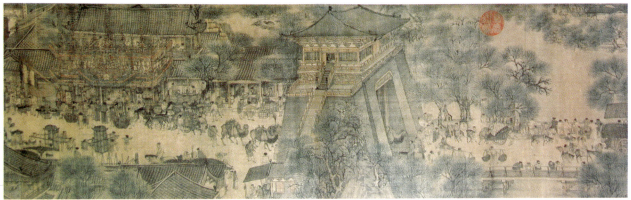

图214 清明上河图(a)(部分)

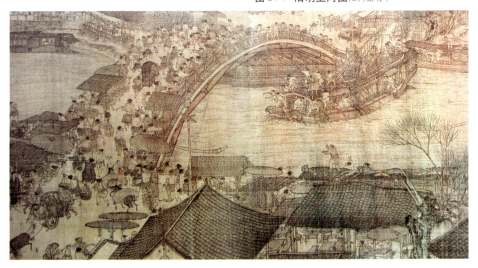

图214 清明上河图(b)(局部)

图215 听琴图

214. 清明上河图　卷　绢本设色　纵24.8cm　横528cm　宋　张择端　故宫博物院藏

这是一幅具有重要历史价值的风俗画长卷。由于其表现社会生活的广度和深度，在中国美术史上成为古代风俗画的杰出代表。画卷从郊外开始，顺着汴河展开，从乡间小道到码头，从高高的虹桥到城门口，从市中心到官宦富商的深宅大院，深入细致地描绘了北宋京城汴梁物阜民丰、兴旺繁荣的景象，生动地反映出当时社会各阶层的生活情态。作者巧妙而成功地运用了中国画特有的散点式透视方法，在仅高24.8cm的长卷里，画了550余人、50余头牲畜、30余座楼宇、20余艘船、20余乘车轿，如此丰富的内容被安排得有条不紊，波澜起伏，虚实动静，丰富多变，引人入胜。在虹桥上下和繁华的市中心形成画面两个高潮，熙攘的人流里有官员贵妇、富商小贩、工匠仆驭、僧侣道士、三教九流各色人等。闹市里有酒肆茶楼、手工作坊、各种商店。尤其是对船夫劳动场面的描绘表现了作者对普通百姓的深切关注与同情。

张择端　山东人，生卒年不详。

215. 听琴图　轴　绢本设色　纵147 cm　横51cm　宋　赵佶　故宫博物院藏

这是赵佶有名的一幅人物画。画高松下一人正坐抚琴，其旁二人侧坐静听，童子侍侧。人物形象神态各异，生动逼真，突出了一个听字，而图中占重要位置的松树则对琴声缭绕的音乐气氛的营造起了重要的作用。画法精密不苟，用笔细秀流畅，色彩浓艳华贵。

赵佶（1082～1135年），宋徽宗，政治上昏庸无能，是一个亡国之君，但富有多方面艺术才能，绘画、书法多有佳作流传，并对宋代画院的繁荣兴旺起了重要的作用。

图216 山鹧棘雀图

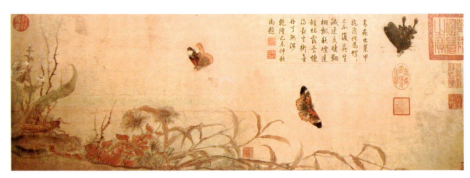

图217 写生蛱蝶图

216.山鹧棘雀图 轴 绢本设色 纵99cm 横53.6cm 宋 黄居寀 台北故宫博物院藏

深秋时节,竹叶已枯黄零落,只有清冷的岩石和带着尖刺的荆棘立于溪边,然而这荒寒冷落的景色里却活跃着一群神采各异的雀鸟。俯身而立的山鹧是画中的焦点。它红嘴黑颈,白色的翅膀和尾巴飘逸美丽。它正曲腿引颈想喝到溪水,那种跃跃欲试而又小心翼翼的神态画得逼真有趣。山石后的荆棘上还停着数只麻雀,有的展翅欲飞,有的回首鸣叫,它们给萧瑟的深秋带来一片生机勃勃的景象。此图用墨笔双勾,设色富丽典雅,风格细腻工整,是宋代花鸟画的杰作,也是黄居寀传世的唯一一幅作品。

黄居寀(933~?)字伯鸾,成都人。

217.写生蛱蝶图 卷 纸本设色 纵27.7cm 横91cm 宋 赵昌 故宫博物院藏

初秋的野外,几茎枯萎的芦草倒伏在土坡上,野花尚在微风中摇曳,一只蚱蜢借绿叶隐藏形迹,数只彩蝶翩翩起舞,画面洋溢着怡淡轻柔的意趣。花草用双勾填色,工细中透着轻松和自然,细节的描绘丝丝入扣,如蝶翅上的斑点、弯曲的触须、脚上的细毛等等,无一疏漏;轻淡的赋色,描写出蝶翅轻薄透明的质感,这一切尽显"写生赵昌"的风格精神。由于当时的画坛都以模仿"黄家富贵"为能事,创作渐流于平庸,以赵昌、易元吉、崔白为代表的一批画家对此深为不满,都重新坚持写生创作的道路,并在形式风格上革新创造,从而为当时的花鸟画创作注入了新的生机。

赵昌(生卒年不详)字昌之,四川成都人。

图219 双喜图

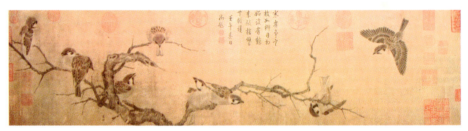

图218 寒雀图(a)

218.寒雀图 卷 绢本设色 纵25.5cm 横101.4cm 宋 崔白 故宫博物院藏

作品描绘了隆冬季节,一群麻雀在一株枯枝上活动的景象。画家没有去表现鸟儿冻饿瑟缩之态,而是精心地刻画了它们飞鸣、腾跃、憩息、窥视等不同的形态,热情地讴歌了一群小生命崛强而富于生气的精神。画卷分三部分,卷首两雀乍来枝头,中间4雀顾盼呼应,卷尾两雀恬静休憩。整幅构图疏密、聚散、动静安排得当,麻雀用勾、皴、烘、染等法描绘得生动传神。

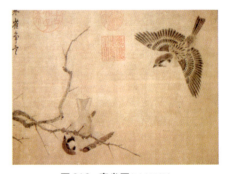

图218 寒雀图(b)(局部)

崔白(公元11世纪)字子西,今安徽凤阳人。画花鸟着重于写生,善表现运动中的花草虫鸟的神情韵致,是改变宋初以来"黄氏体制"的重要代表人物。

219.双喜图 轴 绢本设色 纵193.7cm 横103.4cm 宋 崔白 台北故宫博物院藏

秋风萧瑟,古木凄寒,霜叶飘零,两只寒鹊在荆棘上栖飞噪鸣,惊动了土坡上一只野兔,驻足回首,整个画面有一种躁动不安的气氛。从双鹊的动态、羽毛到野兔毛茸茸的身躯和惊诧的眼神,都描绘得工细而生动传神,而对枯木、衰草、荆棘则用笔灵活疏放,两者形成对比,创造出感人的艺术力量。

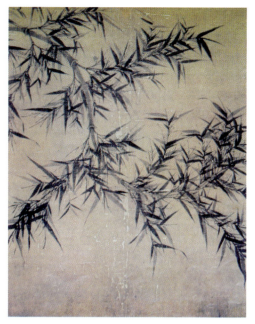

220. 墨竹图 轴 绢本水墨 纵131.6 cm 横105.4cm 宋 文同 台北故宫博物院藏

此画写垂竹一枝,细枝繁密,以浓墨写正叶,以淡墨写反叶,变化丰富自然,笔法谨严又不失潇洒。文同画竹虽称之为"戏",实则并非随意消遣之意,而是由爱竹到写出竹之真性情而得到快乐的"戏"。他爱竹的虚心、劲节、遇寒不凋的品格,在赞颂同时也抒发了自己的胸臆。为了真切表现竹的风骨,文同在竹林中建亭,日夕游处其间,观察揣摩,进而提出"画竹必先得成竹于胸中",强调意在笔先,神在法外的创作方法。他的这个观点对后世影响极大。

文同(1018~1079年)字与可,自号石室先生,四川梓潼人。

221. 枯木怪石图 卷 纸本水墨 宋 苏轼

图中只画怪石一块,枯树一株,矮竹几枝,草数茎。石块的皴法犹如河蚌壳的纹理,枯树则绻曲生长,枝端好似雄鹿之角,造型怪异。画中用笔不求工细,干练爽利,一气呵成,虽然寥寥数笔,却是将绘画中的勾、皴、点、染等笔墨技法都充分运用。画家不苟形似,直抒胸怀,这正是画家所谓"论画以形似,见与儿童邻"观点的充分体现。

苏轼(1036~1101年)字子瞻,号东坡居士,四川眉山人。宋代著名诗人、文学家,善书画,为宋四大书法家之一,他倡导的文人画及其理论对以后的文人画发展影响巨大。

图220 墨竹图

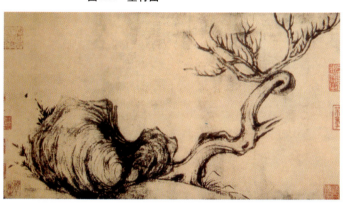

图221 枯木怪石图

图222 珊瑚笔架

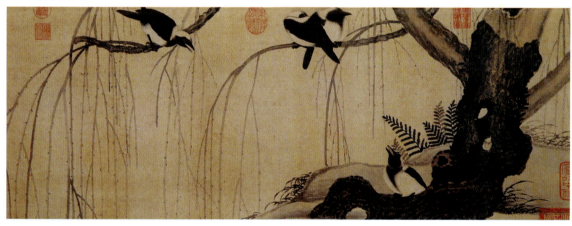

图223 柳鸦图

222. 珊瑚笔架 纸本墨笔 纵27cm 横24.8cm 宋 米芾 故宫博物院藏

米芾为宋代书法四大家之一,又擅绘画,并精于古器物鉴赏,书画皆不拘于规矩而尚天真。本图附于其致友人谈古玩收藏的信札《珊瑚帖》之后,为行文之余信笔所及,介乎书与画之间,具象与抽象之间,真所谓文人词翰之余的"墨戏",超尘脱俗。此图中间直柱露锋起笔,自上而下;横梁则顿笔藏锋,蓄力后挑笔出锋,缓缓而行;画档又用颤笔;下边底座运笔肆意飘逸,错落有致。寥寥几笔,笔架之形状被生动地勾画出来。而用笔之轻重疾徐,顿挫提按,笔锋之藏露、顺逆、裹散等书法意韵表露无遗。

米芾(1051~1107年),字元章,祖籍太原。晚年定居润州(今江苏镇江)。宋徽宗时召为书画博士,其艺术实践与理论对后世文人画影响极大。

223. 柳鸦图 卷 纸本设色 宋 赵佶 上海博物馆藏

画面上着重刻画了4只树鸦在柳树间活动的一幕。鸦儿有的互相鸣叫嬉戏,有的在树枝上憩息依依。春天的到来使得万物复苏,草儿长得茁壮,柳树也抽出了新枝。画中的树鸦体貌丰腴,神采奕奕,生动鲜活;粗壮的柳根和纤细幼嫩的枝条形成鲜明的对比。画家在构图上利用黑白对比和疏密穿插,给人以美好的视觉享受;在技法上,设色浅淡清雅,并在多处采用了没骨法。整幅画的风格十分古拙朴素,是赵佶的代表作之一。

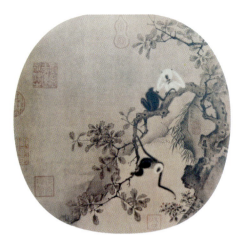
图224 猿猴摘果图

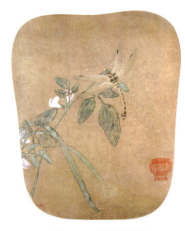
图225 豆花蜻蜓图

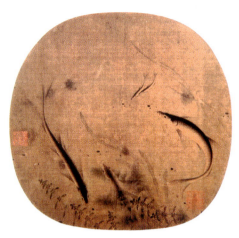
图226 群鱼戏藻图

224.猿猴摘果图 纨扇 绢本设色 宋 佚名

山林中，溪水边，几只猿猴在嬉戏，其中一只正伸长手臂想摘取远处树上的果子，姿态生动，极饶情趣。宋时花鸟画题材极大丰富，猿猴也成为许多画家特别喜爱的题材之一，易元吉即为其中佼佼者，有许多佚名画家作品多有被附会为他所作者。重视写生，讲究法度，是宋代宫廷画院创作活动中所特别提倡的。栩栩如生，精密不苟成为当时花鸟画的时代特色。图中猿猴纯以墨色渲染而成，作者在墨色精细晕染之余轻拉数线，表现了其皮毛的健康和蓬松。

225.豆花蜻蜓图 纨扇 绢本设色 纵27cm 横23cm 宋 佚名 故宫博物院藏

淡紫色的豆花开在翠叶丛中，饱满的豆荚沉沉地下垂，一只蜻蜓扑扇着翅膀，似乎刚停在豆花上，又欲起飞。它的翅翼仅用极淡的墨色晕染，再以白粉轻拉数线，绝妙地表现出其透明而轻盈的质地。在它的遮盖下，绿色的枝叶便有了若隐若现之态。整个画面显得清灵和含蓄。画上钤有一印"徐熙"，虽不甚可靠，但据整体绘画风格而论，流露出徐熙派的野逸之风。

226.群鱼戏藻图 纨扇 绢本设色 纵24.2cm 横25.1cm 宋 佚名 故宫博物院藏

此画以团扇的形式，描绘了一个生动活泼的水底世界。水草顺着水流的方向摇摆着柔细的枝叶，显得如此轻盈多姿，作者在描绘时无勾无皴，只在水渍痕的浓淡变化里展示出它们的不同。鱼儿在这宁静的环境里悠然自得，随处游动。以墨色的浓淡表现出其在水中的深浅和远近，黑色的点点则是鱼儿吐出的气泡，分散在水中各处。这一切都显出一种随意而自然的神韵。

227.潇湘奇观图 卷 纸本水墨 纵19.7cm 横286cm 宋 米友仁 故宫博物院藏

若隐若现的峰峦，飘忽浮动的云气，高下朦胧的丛树，满纸元气淋漓，一切都笼罩于迷茫幻化之中，生动展现了江南山水生意郁勃的韵致，如其自称是写出"晨晴晦雨间"的"千变万化不可名状神奇之趣"。画面清新、静谧、湿润，具浑朴、自然、含蓄之美。画法一改传统的勾、斫、皴、擦之法，删繁就简，约略着笔，注重水晕墨章的渲染效果，以泼墨法参以积墨、破墨，在墨气氤氲中表现出丰富的层次、深邃的意境，以错落有致的墨点摆布形成奇特的节奏感，他自称"墨戏"。其风格被后人称为"米氏云山"，皴法被称为"米点"，体现了北宋中期以来文人画对"神似"的艺术追求和重笔墨情趣、"平淡天真"的审美理念，丰富和拓展了传统山水画风格与技法，对后世水墨写意山水画发展影响很大。

米友仁(1086~1165年)字元晖，祖籍太原，米芾长子，人称"小米"，擅长书画，精于鉴赏，其父所创"米氏云山"经友仁努力，更臻成熟。

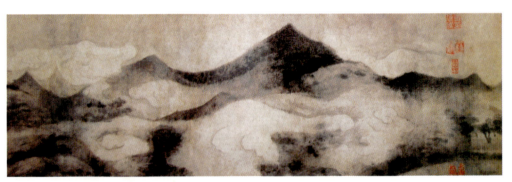
图227 潇湘奇观图（部分）

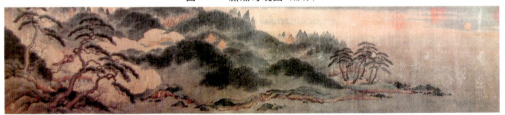
图228 万松金阙图

228.万松金阙图 卷 绢本设色 纵27.7cm 横136cm 宋 赵伯骕 故宫博物院藏

本图卷描绘临安凤凰山一带南宋宫阙外的景色。开卷为宁静的郊外，明月东升，随即逐步转入茂密的山景。山峦密点丛林，如万松盘郁，坡脚石骨以青绿金笔勾染，略显辉煌。近处苍松顶天立地，虬干龙鳞，参差相背。松林背后，白云缭绕，一行白鹭飞翔其间，使画面静中有动。云树罅隙处，微露琼楼金阙，仿佛置身于虚无缥缈的仙境。流水以网纹细描，横贯画面，与浓重的峰峦形成黑白对比。意境宁静秀丽，引人入胜。作者善将传统青绿与水墨技法，简洁单纯与精细工整，勾线填色与没骨点染巧妙结合，形成自己"敷染轻盈"、清新灵动的独特画风，为青绿山水别开生面。

赵伯骕(1124~1182年)，字希远，宋宗室，汴京（今开封）人，善画山水人物，与其兄赵伯驹皆妙于青碧山水。

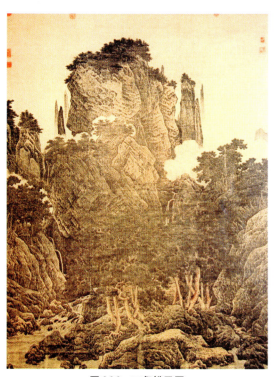

229. 万壑松风图 轴 绢本设色 纵188.7cm 横139.8cm 宋 李唐 台北故宫博物院藏

画面的近景是深幽的崖谷，巨石磊落，满谷苍松，似闻松涛呼啸于长涧之中，飞瀑自谷中奔流急转，迂回激荡，仿佛有一股湿重的空气迎面扑来。远景山峰傲然绝立，山石奇峭，真是一个雄壮而又幽秘的境界。画中山石重叠掩映，松林的组合也疏密有致。画家的笔墨豪迈粗犷，中锋夹带侧锋的坚实的小斧劈皴把山石的坚硬厚重的质感表现得淋漓尽致。用墨则浓黑深沉。这一切都充分表达了他对松风激荡、万壑回响的深切感受。

李唐（约1050～1130年）字晞古，河阳（今河南孟县）人，北宋末南宋初画院画家，南宋水墨苍劲画派的开创者，兼工人物，亦善画牛。

230. 清溪渔隐图 卷 绢本水墨 纵25.2cm 横144.1cm 宋 李唐 故宫博物院藏

盛夏雨后，岸旁绿树苍翠欲滴，山溪清流湍急。溪间一板桥通向磨房，只见水车飞转。右边坡脚浅滩处，几块石头半露于水面，有人船上垂钓。山石以恣肆的大斧劈皴画出，坡面着墨兼水，水、墨、笔交融，线、面结合，皴、染交叠，一气呵成，既有石质坚硬和雨后明净、滋润的感觉，又给人以雄阔、磊落、劲健、酣畅的美感享受。树叶以"大混点"点出，真实而浑成。这是李唐晚年所作，典型的截取式构图，平视布局，所谓"山不见巅，树不见顶，绝壁而下，不见其脚"。造型高度概括，用笔方硬，高古苍劲，意境一变早年的雄伟而转向宁静幽雅，这些特点对南宋画风的形成影响巨大。

图229 万壑松风图

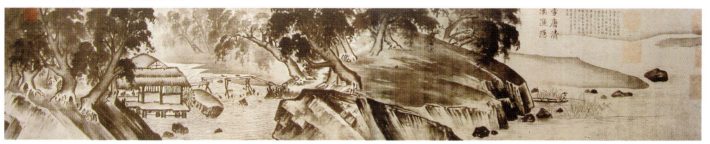

图230 清溪渔隐图

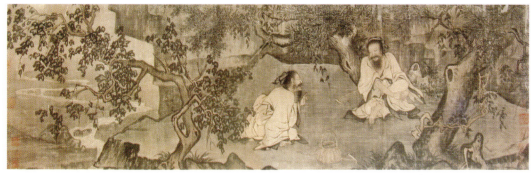

图231 采薇图(a)

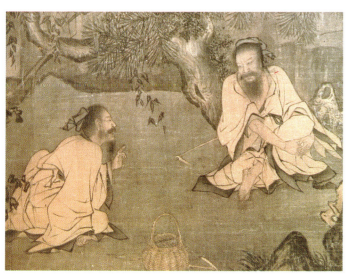

231. 采薇图 卷 绢本设色 纵27.5cm 横91cm 宋 李唐 故宫博物院藏

深山中，如斧劈般的巨石坚硬磊落，老树笔势苍浑有力，枯藤强韧不折。林中空地一正一侧坐着两位男子，这正是画卷主人公伯夷叔齐兄弟。他俩原为殷贵族，在周武王伐殷得天下后，誓不为周民，不食周粟，隐于首阳山，采薇而食，终至饿死，以身殉国。正面抱膝而坐静听讲话者为伯夷，虽蓬首垢面，形容枯槁，但双目炯炯有神，眉宇间透出一股坚毅不屈、视死如归的神情，令观者肃然起敬。这是李唐的一幅著名历史故事画，作者以此表示对南渡降臣苟安的谴责，并抒发自己的爱国热忱。画中水墨苍劲的山水为人物性格和环境气氛的表现起了很好的烘托作用，而人物的刻画则是古代人物画中极为成功的范例。

图231 采薇图(b)(局部)

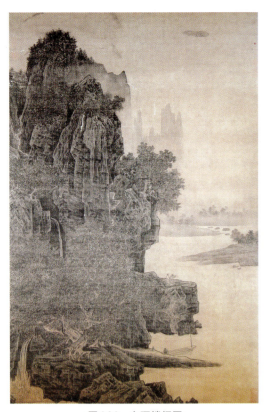

232. 山腰楼阁图 轴 绢本设色 纵179.3cm 横112.7cm 宋 萧照 台北故宫博物院藏

画中右半部一条大江呈之字形向远处流去，消失于云霭飘渺之中。江边山峰险峻陡峭而重叠。山上古木繁密葱郁，莽莽苍苍，壑间飞瀑直泻，轰然作响。山道曲折盘桓，直通向远处近山顶的楼观。山坡临水的平台上有二高士正指点江山。岸边渡口有一船停靠。画面虚实对比强烈，虚处仅轻轻水色一抹，虚幻而空灵，实处皴如斧劈，笔若刮铁，繁密而凝重，画树则柯铁枝铜，刚劲而有力。其技法风格与李唐一脉相承。

萧照（生卒年不详）字东生，获泽（今山西阳城）人，画得李唐亲授，擅长山水、人物。

233. 四景山水图 卷 绢本设色 每段纵41cm 横69cm 宋 刘松年 故宫博物院藏

画卷描绘杭州西湖贵族庭院春夏秋冬四季的不同景色，并点缀有游春访友，荷塘纳凉，清秋闲坐，踏雪寻幽等活动。本图为冬景，白雪皑皑，青松挺立，楼阁庭院分外寂静，小桥上一人骑驴张伞，一侍从相随，似为主人踏雪归来。意境肃穆宁静，构图精致，树石笔法劲挺，界画工整，画风严谨，是刘松年的代表作。他一生都在西子湖畔度过，对西湖的自然美景非常熟悉和热爱，描绘的景物富真情实感，令人仿佛置身于诗情画意的实景之中。

刘松年（生卒年不详）钱塘（今浙江杭州）人，宫廷画家，南宋四大家之一。工山水、人物，受李唐影响，而较收敛，画风典雅、严谨，水墨青绿兼工，又精于界画。

图232 山腰楼阁图

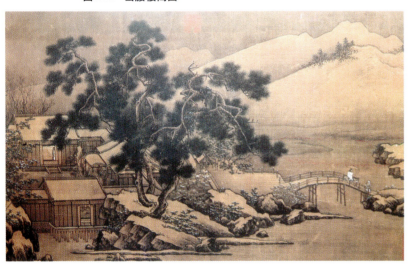

图233 四景山水图

234. 罗汉图 轴 绢本设色 纵117cm 横55.8cm 宋 刘松年 台北故宫博物院藏

一位胡貌梵相的罗汉，身披袈裟，双臂伏依枯树而立，眉间深锁，嘴唇紧闭，目光深邃，似已参透佛理。旁一持竿小僧正以衣兜接树上猿猴摘下的果实，前有双鹿相背仰视两位僧人。背景三棵树姿态各异，荣枯参差。画面构图巧妙，枯树枝条形成的圆形与罗汉的头光几成两个同心圆，使罗汉形象非常突出。宋代，市民阶层兴起，不仅风俗画盛行，就是宗教题材绘画也世俗化了，此图中的罗汉就少了些神性，而多了些世人的思想和表情，而猿、鹿和接果的小童更淡化了宗教气息。人物脸部描绘细腻，神情生动，躯体、双臂等结构准确，勾勒精当，富有表现力，树石与人物关系和谐，是刘松年不多的传世作品中的精彩之作。

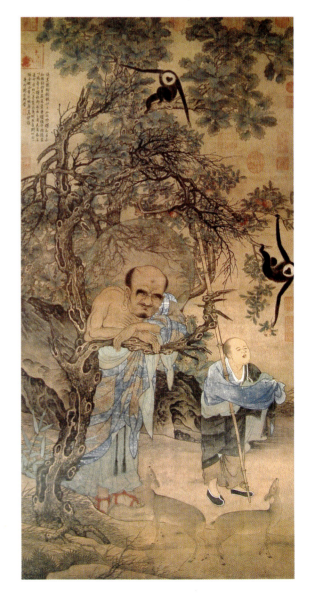

图234 罗汉图

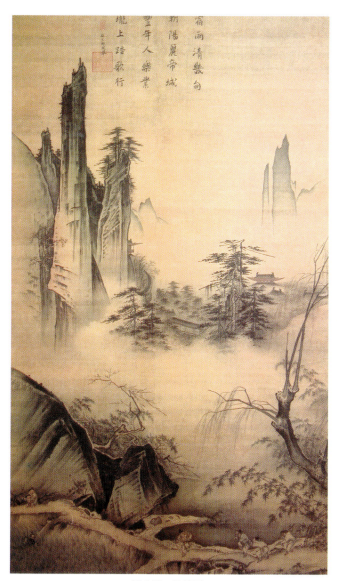

图235 踏歌图

235.踏歌图 轴 绢本设色 纵191.8cm 横104.5cm 宋 马远 故宫博物院藏

远方群峰，笔立千仞，近处山石，奇峭方硬，溪水淙淙，疏柳摇曳，梅竹掩映；中景云蒸霞蔚，隐约的丛林里楼阁略现，大片空白拉开了远远的距离，更显出空间之辽阔。在田垄溪桥之间，几个农夫微带醉意，用足蹬踏而作歌，朴野生动而充满风趣。这是马远的代表作，它既是优秀的山水画，又是杰出的风俗画。马远是最具代表性的南宋院体画家，南宋四大家之一。善以特写镜头式的一角半边表现景物，使画面留出大片空白，给人以充满诗意的遐想。山石作大斧劈皴，淋漓苍劲，风格清旷秀劲。

马远（12~13世纪）字遥父，号钦山，河中（今山西永济）人，为画院待诏。家中五代皆为宫廷画师，他承家学，并吸收李唐画法。创造出最具代表性的南宋画风，兼能人物、花鸟。

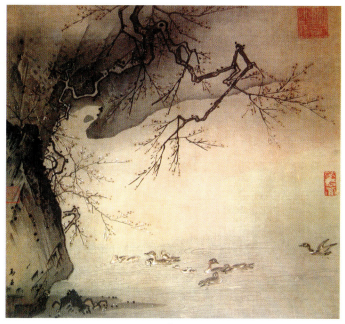

图236 梅石溪凫图

236.梅石溪凫图 册页 绢本设色 纵26.9cm 横28.8cm 宋 马远 故宫博物院藏

水墨苍劲的大斧劈皴画就的崖壁，几乎占据了画面的左上两边，其余则是大片空白，构图奇险，剪裁颇为新巧。然而由于墨气的浓淡虚实变幻，又使看似封闭的画面显得通透，与外界空间自然地联系在一起。两枝梅花自崖壁斜出，枝杆虬曲劲健，花朵疏朗，生机勃发。一群野鸭在活泼地嬉水，平静的溪水泛起阵阵涟漪，不禁令人想起苏东坡"春江水暖鸭先知"的诗境。野鸭的描绘细腻入微，有的互相追逐，有的嚅嚅细语，母鸭呵护着小鸭，小鸭顽皮地爬到母鸭背上……。聚散呼应，变化丰富，并赋予鸭子浓浓的感情色彩，极富情趣。动与静的对比，使幽僻的溪涧充满生机。山水花鸟的结合是南宋花鸟画的一大特点。画中粗阔的山石通过谨严的梅枝与细笔水纹和工细野鸭既对比又和谐地统一起来。

237.水图 卷 绢本设色 每幅纵26.8cm 横41.6cm 宋 马远 故宫博物院藏

全卷画有不同水波十二幅，分别为"黄河逆流"、"层波叠浪"、"长江万顷"、"秋水回波"、"洞庭风细"、"云生苍海"等。画家基于对不同情势的水波的细心观察和深入体会，经高度概括提炼，通过用笔的提按、疾徐、顿挫、强弱等高度技巧，和线条的粗细、曲直、转折、断连的丰富变化，对水作了淋漓尽致的描绘。既展示了客观对象的真实之美，又体现了笔墨的形式之美。完全达到了清人钱杜在"松壶画忆"中提出的"水有湖、河、江、海、溪、涧、瀑、泉之别"和"湖宜平缓，河宜苍莽，江宜空旷，海宜雄浑，溪涧宜幽曲，瀑布宜奔放"的要求，被后人誉为"活水"。这里所选"黄河逆流"运用粗重的颤笔，勾画出翻滚的浪花，充分表现了水的变幻和气势。"秋水回波"则以中锋细笔描写平波细浪，表现了水的温顺和平静。

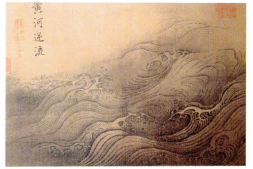

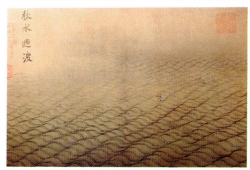

图237 水图

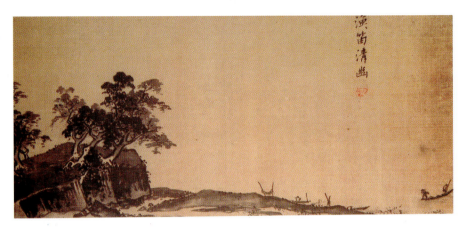

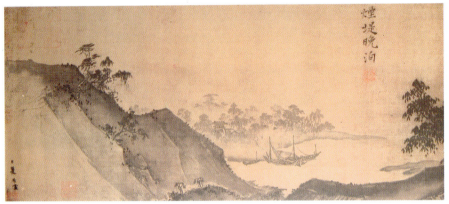

图238 山水十二段图（部分）

238. 山水十二段图（现存四段） 卷 绢本设色 纵28cm 横230.8cm 宋 夏圭 美国纳尔逊美术馆藏

本图由四段组成，每段相对独立，有遥山书雁、烟村归渡、渔笛清幽、烟堤晚泊等标题，以示空间隔断，然而整体又构成一完整画面。开卷远山仅勾一线，略以淡墨晕开，云雾迷茫，一行大雁悠然飞过。继而见几笔墨色点成的一片丛林，几户人家错落其间。随即一笔墨水带过，使之消失于寥廓无垠的空间，只见水天一色，淡荡空濛。几条渔船点缀其间，渔夫们忙着摇橹、撒网。人物虽小，但动态生动。画卷中间，近景为悬崖巨石，上有大树数棵，与远处堤岸围成港湾，有渔舟停泊静憩。结束处的山坡阻断了观者的视线，使之集中于画卷中心。画面虚实转换、黑白对比强烈，辽阔、空灵、清幽的意境，使人游目骋怀。夏圭善于在平凡的景物中，发掘无限诗意，大胆删繁就简，于极虚处引导观者产生丰富的遐想，所谓"简在笔墨，不在意境"。用笔苍老简劲，墨气明润淋漓，喜用秃笔作"拖泥带水皴"。这是最能体现其画风的代表作之一。

夏圭，字禹玉，钱塘（今浙江杭州）人，宫廷画家，南宋四大家之一，年代与马远同时而略晚，风格也大致相同，并称"马夏"。夏圭用笔更苍老，景物更简略。

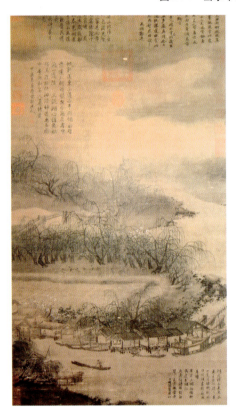

图239 西湖柳艇图

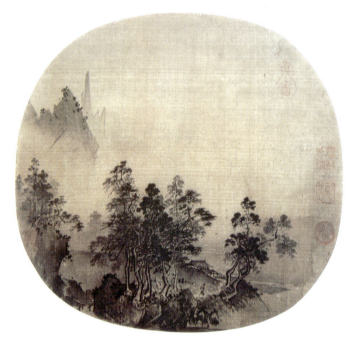

图240 烟岫林居图

239. 西湖柳艇图 轴 绢本设色 宋 夏圭

西湖堤岸曲折逶迤，杨柳青青，绰约多姿。柳荫下，楼阁水榭整齐严谨，画舫小舟来往繁忙。中景点缀有高高在上的乘轿游人，一座小桥与对面湖堤相连。远景烟云变幻，田野隐现。作者以沉着含蓄的笔调，明媚秀润的墨色，生动而真实地表现了西子湖的恬淡秀美的风貌，从中甚至依稀可辨今日苏堤的影子。此画与夏圭的典型画风不同，属于另一种所谓"淡色人物，楼阁精细"的风格。

240. 烟岫林居图 纨扇 绢本墨笔 纵25cm 横26cm 宋 夏圭 故宫博物院藏

夏圭与马远被并称马夏，是南宋绘画的代表画家，风格接近，但也有不同，夏圭比之马远更多些自然荒率的野趣。这虽然是幅很小的团扇画面，但其特点充分体现：剪裁精练，笔墨简洁，喜用秃笔，泼墨焦墨并用，水墨淋漓，苍劲豪迈。

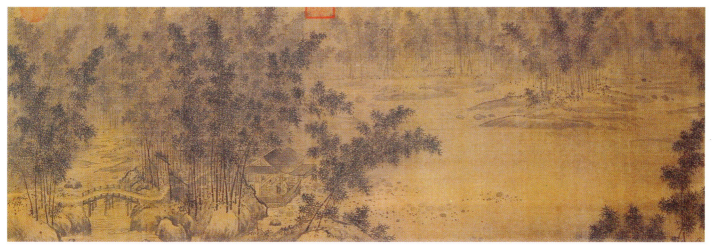

图241 杜甫诗意图（部分）

241.杜甫诗意图 卷 绢本水墨 纵24.7cm 横212.2cm 宋 赵葵 上海博物馆藏

展开画卷，只见万竿修篁，浓荫蔽日，郁勃葱茏。近处墨色浓重清晰，竹竿偃仰奇正，姿态万千，远处墨气氤氲，疏淡迷濛。在竹林掩映下，数条小溪自远处流出，汇流处水面波光潋滟，汀渚洲浦相连，一派江南水乡平远景色。小径蜿蜒，二人策驴缓行。竹林深处，露出茅舍一顶，令人遐想。画卷后段为一幽静荷塘，水阁数间，有人闲坐纳凉，屋后竹篱小桥，溪水潺潺。画面意境深远恬静，在炎夏暑热蒸腾的空气里似有阵阵凉意从竹林深处透出。此图真切地传达了唐代大诗人杜甫"竹深留客处，荷净纳凉时"的诗意，尤其切中"深"与"净"二字的意蕴。作者以精致的用笔一丝不苟地画出千竿万叶，以生动自然的墨韵表现出虚实空间，层次分明，给人以笔精墨妙的视觉享受。

赵葵（1186~1266年）字南仲，号信庵，衡山（今湖南衡山）人，南宋著名武将，生平爱好诗文，亦擅绘画。此图为他为数极少的传世珍品。

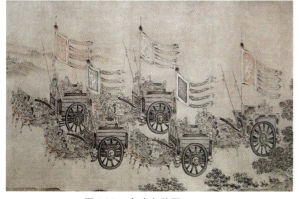

图242 鹿鸣之什图（部分）

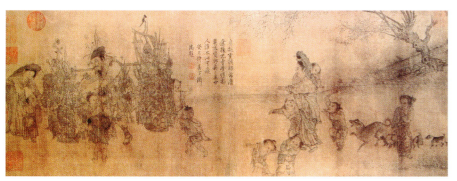

图243 货郎图(a)

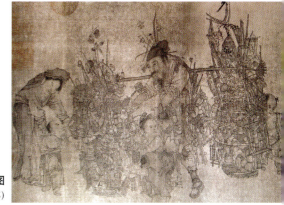

图243 货郎图(b)(局部)

242.鹿鸣之什图 卷 绢本设色 纵28cm 横864cm 宋 马和之 故宫博物院藏

画《诗经》《小雅》之《鹿鸣》全章，共十段。《小雅》是周时贵族的诗歌，《鹿鸣》为其中宴请群臣嘉宾时的乐歌。作者都是统治阶级，内容多与政治有关，如对政治危机的忧虑，周室与周边部族及诸侯各国的矛盾等。全卷山水、花鸟、人物、楼阁、鞍马，无所不备。每段诗句相传为宋高宗所写。本幅为卷八《出车》。车辚辚，马萧萧，战旗飘飘，尘埃滚滚，一队四马拉的全副铠甲的兵车正开赴边陲战场。车上的战士瑟缩着身躯，似有愤怨之情。画家以个性极强的柳叶描（或称蚂蝗描，人物画十八描之一）表现，线条皆离披脱落，笔断意连；用笔飞动飘逸，轻重、疾徐、提按清雅圆融，有特殊的韵律与节奏。设色淡雅，画风奇特，自成一家，与当时一般院体画风迥异。

马和之，钱塘（今浙江杭州）人，画院待诏，擅画人物、佛像、山水。

243.货郎图 卷 绢本设色 纵25.5cm 横70.4cm 宋 李嵩 故宫博物院藏

村头草坡上，翠柳轻拂。一位笑容可掬的老货郎头插羽毛、风车、小旗子，肩挎背包杂物，手摇拨浪鼓，挑着堆满货物的担子缓步走来。刚要搁担，就有众多孩童围上前来，有的好奇观看，有的摸玩货物，有的购买零食，有的拖着母亲，有的唤着弟妹，你拉我扯，欢呼雀跃，好不热闹。众多的人物分为两部分，左边一群围着货郎担展开，右边一组由抱着孩子的母亲和拉着母亲的孩子组成，其动态和手势与左边巧妙地连成一个整体，聚散自然，相互呼应。又有几只小狗高兴地摇着尾巴，吠叫蹦跳，更增添了热闹气氛。丰富生动的细节，生活气息浓厚，细细品味，情趣无穷，倍感亲切，令人不得不佩服画家观察生活之深入和表现技巧之高超。整幅画以勾勒为主，辅以淡彩，线条凝重有力，富有变化，衣纹略用颤笔。货物繁多，然结构缜密，交代清晰，密不通风的线条组合使其在空白的背景前显得非常整体和突出。

李嵩（1166~1243年）钱塘人，少为木工，后习画，南宋画院画家，人物山水花鸟无所不能，风俗画尤具特色。

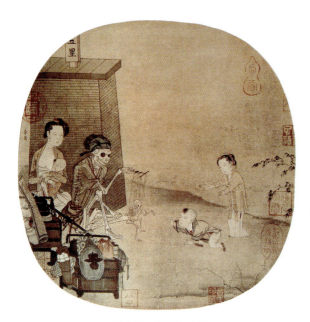

图244 骷髅幻戏图

244.骷髅幻戏图 纨扇 绢本设色 纵27cm 横26.3cm 宋 李嵩 故宫博物院藏

左上方画一砖砌墩子，上题"五里"二字，以示村口。墩下坐一大骷髅，以线提小骷髅戏之。后有妇女怀抱婴儿喂奶，旁有货郎担，零星物品杂陈。右前方有二童子，年幼者欲趋前观看，年稍长者伸手拦阻。题材内容奇特费解，画面诡谲荒诞，似现代之超现实主义绘画，但从画面能看到生与死的强烈对比，可能寓有庄子"齐生死"的观念，含意深刻。画中人体骨骼造型相当准确，由此也可见宋代绘画在写实能力上的长足进步。

245.秋庭婴戏图 轴 绢本设色 纵197.5cm 横108.7cm 宋 苏汉臣 台北故宫博物院藏

秋葵灿烂，雏菊盛开，笋状湖石耸立，秋日庭园宁静而温煦。草地上置两嵌钿花凳，两孩童围着左边花凳，玩着"推枣磨"游戏。他们头碰着头，弓着身子，聚精会神的样子，充满天真和稚气。小男孩留着"桃子发"，因太专注于游戏，甚至没注意领襟从肩上滑落，活泼好玩的天性活灵活现。右边花凳上散放着转盘等玩具和小佛像，地上丢着铙钹，显然，女孩原来正玩着自己的游戏，是小弟弟玩到高兴处把姐姐叫来一起玩，还是碰到了难题讨来姐姐作救兵？细节安排饶有兴味。宋代盛行风俗画，有很多专门画婴戏这一科目的画家，苏汉臣是其中的佼佼者。画风精丽，造型严谨，勾勒缜密，设色鲜艳，此画是他同类题材最杰出的代表。

苏汉臣 开封人，宋代画院画家，以善画货郎、婴戏著称。

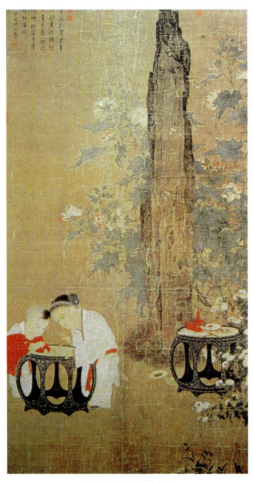

图245 秋庭婴戏图

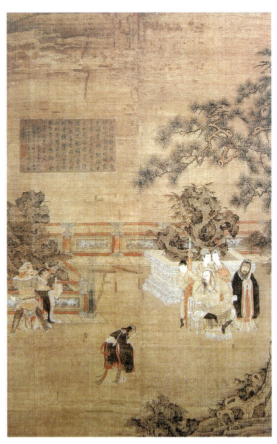

图246 折槛图

246.折槛图 绢本设色 纵173.9cm 横101.8cm 宋 佚名 台北故宫博物院藏

宋代历史故事画兴盛，此幅是描写西汉成帝时，槐里令朱云冒死进谏的故事。在深宫花园里，汉成帝怒气冲冲地坐在椅子上，身后立着宫女和侍从，一旁持笏者为丞相张禹，神情倨傲而尴尬。他仗着自己曾是皇帝的老师，又深为成帝宠信而专权误国，朱云冒死请斩的即为此人。画面左下近边缘处，朱云被两名卫兵紧紧抓住，犹倔强地紧攀栏杆高呼力争，直至把槛折断；画面中间左将军辛庆忌正以身价性命为保叩请成帝赦免朱云，后成帝终于觉悟而免斩朱云，并保留断槛以表彰直臣。画家把这高度紧张的戏剧性一幕安排在古松苍翠，湖石玲珑，池边栏杆围绕，天上祥云浮动的宁静甚至优美的环境里，通过这强烈的对比，使画面更具感染力。在构图上，两端激烈对峙的局面，通过位于中央的说情的大臣而趋于缓和。各主要人物的动态、神情都刻画得生动、准确而到位。画风工细严谨。

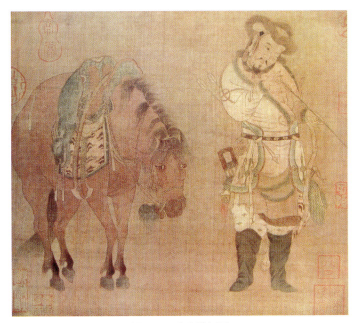

图247 番骑猎归图

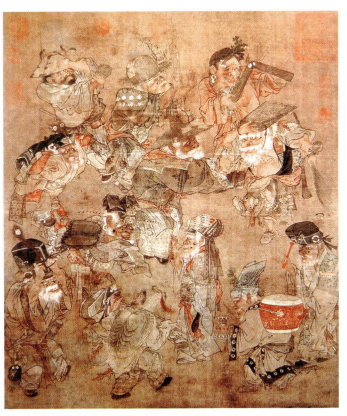

图248 大傩图

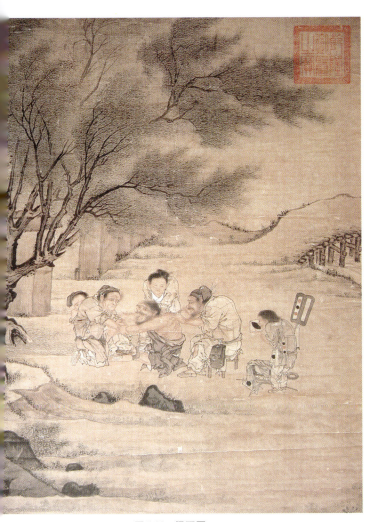

图249 得医图

247.番骑猎归图 册页 绢本设色 宋 佚名 上海博物馆藏

画打猎归来的一人一马。马驮着丰收的猎物,却丝毫没有兴高采烈和骄傲的神色,因为一天的激烈奔跑,早已精疲力竭。只见它双眼无神,低垂着头,直喘粗气。旁边站立的一位身姿矫健而敦实,身着少数民族猎装的骑士,却毫无倦意,正侧首,闭一眼,聚精会神地检验其手持的羽箭,造型准确生动,精神状态的刻画达到"绝妙参神"的境地。对比手法的自如运用,更衬托出骑士的勇武精神。线条挺健,富有弹性,设色清雅,可见宋代人物画达到的成就。

248.大傩(nuó)图 轴 绢本设色 纵67.4cm 横59.2cm 宋 佚名 故宫博物院藏

本图是一幅描写古时候民间驱逐疫鬼的仪式——"大傩"的风俗画。据记载,举行大傩时,人们戴上各种奇特的面具,持武器,鸣法器,作出与鬼神作战的种种舞蹈姿势。图中共12人,皆头戴傩具,冠上插满各种花枝,围成上下两圈跳舞,略似"s"形。构图饱满、新奇,富有运动感。其中,右下角一人手执法器背着鼓,后一人击鼓,与其左边几人构成一组,踏着鼓点手舞足蹈。右上角一人头顶簸箕,手执扫把翩然起舞,其后一人打竹板,数人又围一圈,随着竹板的节奏踏歌。仪式进行得认真而投入,反映了人们驱除疫厉的美好愿望。人物动态丰富多变,描写细腻,生活气息浓厚。宋代风俗画空前发达,社会生活的方方面面都有反映,这些作品除其艺术价值外,还有很高的社会学民俗学价值。

249.得医图 绢本设色 宋 佚名

宋代人物画的题材范围比过去更广,大量的风俗画反映了当时空前扩大的市民阶层方方面面的生活,并适应了他们的审美趣味。此图是表现一位村医在行医时的情景。村头大树下,围着一堆人,村医正全神贯注地在为患者施行手术。患者光着上身,被人按着,发出痛苦的嚎叫。一徒儿手中拿着一个硕大的膏药侍候在旁,还有焦急地等待的家人。姿态和神情都极为真实生动传神,整个场景富有生活气息。

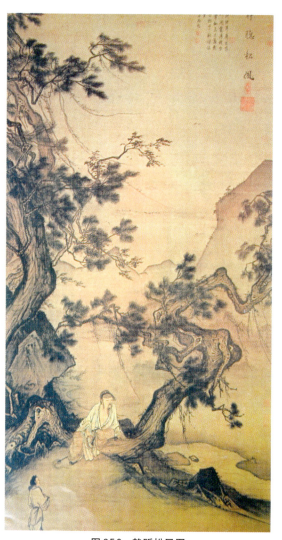

250.静听松风图 轴 绢本设色 纵226.6cm 横110cm 宋 马麟 台北故宫博物院藏

山间,一条小溪潺潺流出,溪边,两棵高松迎风伫立,一盘曲多姿,一挺直高耸,飞展的松枝,微斜的松针,和随风飘扬的藤柳,昭示了阵阵清风,仿佛能听到松涛清悠的声音在山谷回荡。一高士憩于松下溪边,身体微倾,凝神侧耳静听,萧散的神情,刻画入微。远山清旷,空间感强。整个画面洋溢着高逸悠远的情调。马麟出身于绘画世家,在艺术上受其父马远影响,但论者认为"麟的笔法圆劲,比其父秀润",有自己的特点。

马麟,钱塘(今浙江杭州)人,南宋画院画家,马远子,承家学,工画人物、山水、花鸟。

251.牧牛图(共四段) 卷 绢本水墨 每段纵35cm 横89.4cm 宋 阎次平 南京博物馆藏

本图分春夏秋冬4段。第一段春牧图,风和日丽,柳树平坡,二牛悠闲吃草,一牧童骑于牛背,左手执绳,右手持鞭,作欲策状。第二段夏牧图,林木苍郁,清流漫洄,两牧童各跨一牛先后渡水,后者身体趋前,前者手执鞭绳侧身回顾,似作童语,抑或牧歌对唱,二牛也回互呼应,情调悠闲,其乐融融。第三段秋牧(见本图),碧水疏林,满堤落叶,母子二牛卧树下,一牛闲散漫步,牧童顾自坐在地上戏蟾。第四段冬牧,枯树槎桠,风雪漫天,牧童披着蓑衣,瑟缩于牛背,驱牛暮归。树石用笔粗简,画石用斧劈皴,坡石汀渚用淡墨没骨写出,树的枝干勾线挺劲,各景树叶画法不一,有勾有点,有干有湿,尤其秋景中落叶满地,颇有趣味。牛的动态、神情都很生动,画面富有情趣。

阎次平,河东(今山西永济)人,南宋画院画家,擅画山水,亦善人物,尤工画牛。牛与树石皆学李唐。

252.深堂琴趣图 纨扇 绢本设色 纵24cm 横25cm 宋 佚名 故宫博物院藏

画面景物极简,只在左下侧画一深堂大屋,一石径通向堂前,一人临阶抚琴,两鹤闻声起舞。背后一抹远山把环境交代清楚,而屋旁的巨石高树和右方一栏杆又使深堂与远山既分隔又联系和呼应。巧妙的构思和布局极好地营造出一种高敞宁静的气氛,使人深切地领会到暮霭中深堂琴声在空山回荡的富有诗意的境界。

图250 静听松风图

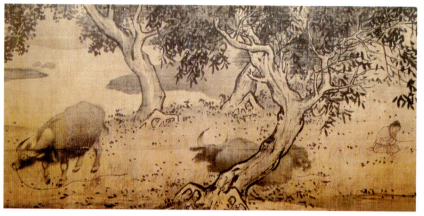

图251 牧牛图(部分)

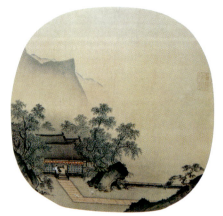

图252 深堂琴趣图

253.江村图 册页 绢本设色 纵23.5cm 横24cm 宋 佚名 上海博物馆藏

山外青山,水天一色,清江环抱下的庄园,林木掩映,柴门轻启。江边大树下,两人正聊天。波光粼粼的水面上一叶扁舟,载一客人,悠然坐观江上美景,远处天际另有一舟静泊。夏日的江村,万籁无声,阵阵江风袭来,令人心旷神怡。画面表现了隐逸之士超然烟尘外的闲适生活。空灵的构图,富有诗意的境界,简洁粗阔的树石画法,工细密布的网状勾水法是典型的南宋院画风格。

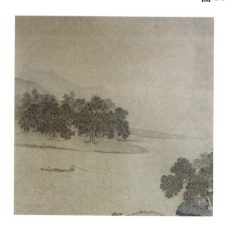

图253 江村图

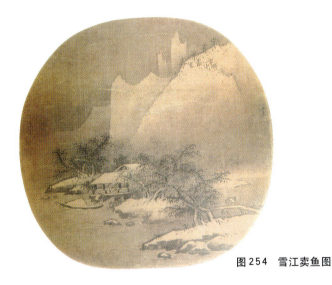

图254 雪江卖鱼图

254.雪江卖鱼图　纨扇　绢本设色　宋　李东

白雪皑皑，彤云密布，江水凝滞，空气寒冷，江边的树木只剩下枯枝，在凛冽的寒风中颤抖。一小船停在大户人家暖阁窗前，渔夫正将冒严寒捕捞到的鲜鱼出售。狭窄的小桥上，有一老者挑担拄杖艰难地在行走。本图虽为山水画小品，却真实地反映了当时的社会生活，尤其是在严寒中瑟缩的渔夫、老者与暖阁中的富人形成鲜明的对比。由于作者本身就是在街头摆摊的穷画家，因此对处于社会底层的人民有着深切的理解和同情。

李东，南宋民间职业画家，《图绘宝鉴》记述："李东，……不知何许人，常于御街卖其所画村田景致，仅可供俗眼耳"。其实，此画丝毫不比名画家的作品逊色。

255.风雨归舟图　纨扇　绢本设色　宋　佚名　故宫博物院藏

乌云密布，山那边已是风雨如盘，群峰被大雨吞没，显得虚无飘渺。竹林、老树、枯藤在狂飙席卷下，强劲地朝一个方向倾倒。山涧浊流滚滚，汹涌直下。河面反射出怪异的亮光。一叶渔舟在风浪中颠簸，艄公弯腰曲背，吃力地顶风撑篙，急欲归去。风雨压倒一切的势头与在水上孤身拼搏的艄公形成强烈的对比，既显出人在大自然中的渺小，更表现出人与自然抗争的顽强斗志。咫尺小幅，极为精彩。宋代画家重视深入观察体验自然景物，表现内容不断扩大，在山水中结合现实生活，出现渔樵耕读各种题材。画院内的一些佚名画家在册页、团扇等小品中也留下了此类题材的诸多佳作。

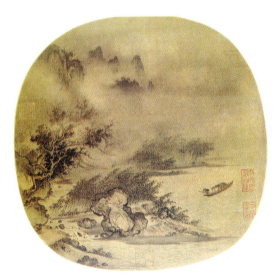

图255　风雨归舟图

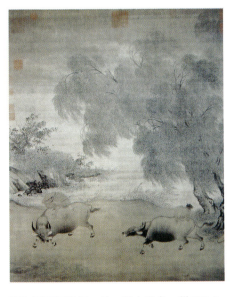

图256 风雨归牧图

256.风雨归牧图　轴　绢本设色　纵120.7cm　横102.8cm　宋　李迪　台北故宫博物院藏

夏日黄昏，狂风夹带着暴雨骤然而来，村口的两棵大柳树在风雨中满树摇撼，溪边、石旁的芦草也被吹得朝一个方向伏地倾倒。在一阵紧似一阵的风雨中，两个牧童骑在牛背上急欲归去，左边的一个身披蓑衣，手扶斗笠，瑟缩于牛背，连牛也畏于风急雨猛而掉转头去，并招呼着后面的牛，催其快走，后面的牛则加快步伐甩尾紧跟。然而，却横生枝节，牧童的斗笠被一阵狂风吹落卷走，牧童为抓住斗笠已从牛背爬到了牛尾部，却终于未能抓住，着急而笨拙的憨态可掬，风趣而幽默。如此生动传神而富有生活气息的细节如信手拈来，可见作者对生活观察之深入细致，以及平民化的思想感情。

李迪，河阳(今河南孟县)人，南宋画院画家，工画花鸟竹石。

257.渔村归钓图　纨扇　绢本设色　纵23cm　横22.5cm　宋　佚名　上海博物馆藏

危崖半壁，斜亘于画面。几乎与之平行，画一曲折小桥与相连的长堤。崖壁中间，两棵古树略经盘曲径直横向伸出，枝叶与枯藤下垂，直指水面。这二斜一横一直的空间分割，使画面在奇险中求得平衡，剪裁新巧，构图简洁而空灵。在被分割的空间里，尤以枯藤与崖壁轮廓围合处最引人注目。桥上负钓竿曲背前行者则成为视觉中心，他正通过小桥向长堤延伸处的空濛远方走去，使人顿感归钓者的孤独寂寞，画境的萧索荒凉。与构图造型的简洁相匹配，笔墨也极尽简赅之能事：数笔勾勒，几道斧劈皴再略加渲渍。这是典型的南宋截取式的布局方法，寥寥一隅，给人以意味深长的感受。

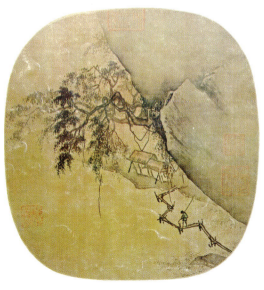

图257 渔村归钓图

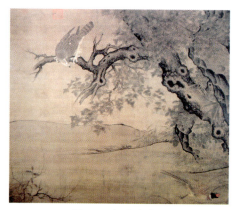

图258　枫鹰雉鸡图

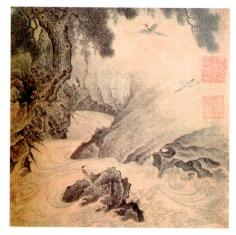

图259　松涧山禽图

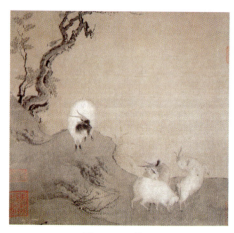

图260　四羊图

图262　寒鸦图（部分）

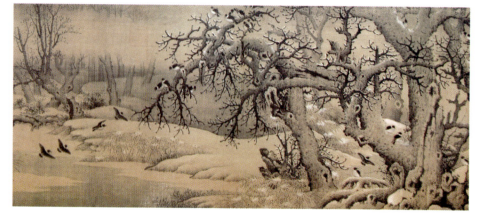

258. 枫鹰雉鸡图　轴　绢本设色　纵189cm　横209.5cm　宋　李迪　故宫博物院藏

平坡上的崖石边，一棵疤痕累累的老枫树占据了画面的右上角，红叶已经变得枯黄，一苍鹰高高地斜立于树上，双爪紧抓枯枝，侧目向下窥视，凶猛之势咄咄逼人。右下角的草丛中，一只雉鸡慌不择路，狼狈逃窜。两个主体几乎处于画面对角线的两端，通过鹰的视线和两者动态之间的呼应而紧紧联系在一起，使画面处于戏剧化的高度紧张状态，一股肃杀之气扑来，具强烈的震撼力。左下角一丛枯枝残叶既加强了秋天的气息，又平衡了画面。精细工整的翎毛与严谨而无拘束的树石相对比，把花鸟与山水和谐地组合在一起，气势宏大，格局有别于北宋，为北、南宋花鸟画转型期的画风的典型代表。

259. 松涧山禽图　册页　绢本设色　纵25.2cm　横25.5cm　宋　佚名　故宫博物院藏

松石环抱下的山涧，水流回旋，在坡脚屿石之间激起朵朵浪花，四只翠鸟上下翻飞，鸣叫歌唱。作者对四只小鸟的动势和位置作了精心的设计：第一只鸟停在近处的屿石上，扭首注视右方；顺其视线，可见第二只鸟正展翅经右边的虚空处向画外飞去；第三只鸟则乘势翻身飞向上方松针稀疏处；而在松下岩石上的第四只鸟却俯身向下鸣叫，与第一只鸟相互呼应。气势既向外拓展，又收拢圆转，而回拢之势又通过水流旋向画外，使空间既集中，又不围塞，意境也更为深邃。岩石以小斧劈皴画出，松树枝干和松针用笔刚劲有力，草叶如剑，这一切与水流线条的委婉和翎毛的精细形成鲜明的对比。左上角松石的密集衬托了右边大片岩石和下边水流的空白，使画面显得更为空灵而诗意盎然。

260. 四羊图　册页　绢本设色　纵22.5cm　横2cm　宋　陈居中　故宫博物院藏

时已入秋，树叶开始稀疏，静悄悄的山坡上，4只羊儿在自由自在地吃草嬉戏。不知怎么，二只羊争斗起来。一羊奋力以角向另一羊抵去；另一羊腾足跃起，转身抵抗；一羊站在中间，不知如何是好；而还有一只羊则远远地站在坡上，冷眼旁观。描绘细腻，神态生动，显示画家对生活观察之精微和对动物寄予的感情。拟人化的表现，极富情趣，令人倍感亲切。风格简练，色彩和谐，广阔的天空很好地衬托了画面主体，使之更为突出。

陈居中，南宋画家，宁宗时曾为画院待诏。专工人物畜兽，注重写实，富于生趣。

261. 云龙图　轴　绢本水墨　纵202cm　横130.2cm　宋　陈容　广东省博物馆藏

龙为神物，造型似蛇，但有角，有足，有鳞。它是自然力量的形象化。龙在中华民族历史上是最悠久最富生命力的至尊祥瑞之物，被大量描绘并用作装饰品。龙变化丰富，出没无踪。陈容善描龙，深得变化之意，每于醉后，"脱巾濡墨，信手涂抹，然后以笔成之"。泼墨成云，喷水成雾，或见首不见尾，或一鳞半爪，隐约不可名状。此图之龙，张牙舞爪，昂首吟鸣，似感草木震动，山谷轰鸣，龙身在墨气氤氲中若隐若现，有风起云涌之态，翻江倒海之势，气势骇人，极为神妙。

陈容　字公储，号所翁，福唐（今福建福清）人，南宋画家，善画龙。

262. 寒鸦图　卷　绢本设色　纵27.1cm　横113.2cm　宋　佚名　辽宁省博物馆藏

雪野上，林木粗壮深密，盘根错节，溪水破冰缓流，远处树林被云霭淹没，露出一点浅浅的灰色。雪后乍晴，残雪未消，一群寒鸦翻飞欢跃，鸣叫啄食，形态各异，充满生气。与寒冷凝固的环境氛围形成强烈对比，意境深远，寒而不荒，寂静而不萧索。全图以水墨为主，用色清润，描写细腻，笔法苍劲，枯树枝的用笔短促跳跃，如无数小鸟在飞跃，更增添了画面的生气。两宋画院画家笔下的山水花鸟画一般都富有生活气息，洋溢着勃勃生机，少见消极颓败之作，即使是冬雪寒霜、枯枝老叶也是如此，从此卷也可见一斑。

图261　云龙图

263. 晚荷郭索图 纨扇 绢本设色 宋 佚名 上海博物馆藏

"郭索",形容蟹的爬行及其发出的声音。秋天的荷塘,昔日光彩照人的出水芙蓉早已无踪影,田田荷叶正在秋风中萎黄凋零,几茎苇草也已枯僵断裂,唯有莲蓬饱满壮硕,昂扬着头,傲然挺立。此时也正是蟹肥之时,一只雌蟹爬上了荷叶,沉重而结实的身子压断了早已枯脆的荷梗,在将从荷叶滚落的一刹那,蟹螯紧紧抓住了荷梗。这入微的细节被画家敏锐的眼睛抓住,刻画生动精彩。蟹壳的坚硬、蟹的体积和重量以及蟹脚上的绒毛,通过坚挺的线条勾勒和恰到好处的墨色渲染,表现得栩栩如生。兴衰荣枯的鲜明对比,揭示了自然界生命的规律,意味深长。

264. 虞美人图 纨扇 绢本设色 纵25.5cm 横26.2cm 宋 佚名 上海博物馆藏

用没骨法画出深红、浅紫、松白罂粟花各一朵。红花婷婷玉立,当阳盛开,舒展而突出。紫花在绿叶簇拥和衬托下斜侧展姿,雍容而华贵。白花背向开放,婉约而含蓄。茎叶扶疏,花枝招展,构图十分精巧和完美。花瓣的正反俯仰、转折变化都给以细腻的描绘,一丝不苟,技法娴熟。如此精美的作品虽非出自名家,也肯定出自画院高手。两宋花鸟画高度发展,画家众多,题材广泛,所画花卉品种不下200余种。画家们坚持身临自然,深入观察花鸟情态,所画花鸟皆充满生机和情趣。在技法上也丰富多彩,有双勾、没骨渲染、水墨、重彩、淡彩、写意、工笔等多种风格。

265. 出水芙蓉图 纨扇 绢本设色 纵23.8cm 横25.1cm 宋 佚名 故宫博物院藏

在圆厚舒展的荷叶上,一朵娇艳清纯的荷花出水绽放。仿佛带着清晨的薄雾,又似罩着曦阳的红晕,花瓣上每一丝脉络都透着清灵之气。画家卓绝的技巧和细腻的描绘,把出水芙蓉那种艳而不俗的清容丽姿和出污泥而不染的高风亮节充分地展现出来。

266. 果熟来禽图 册页 绢本设色 纵26.9cm 横27.2cm 宋 林椿 故宫博物院藏

以折枝法画一枝苹果,果实硕大,红润诱人,叶片上的圈圈虫眼明示小虫子已捷足先登,抢先尝新。然而,螳螂捕蝉,黄雀在后。一只小鸟昂首挺胸翘尾,伫立枝头,似正兴致勃勃地呼唤其同伴,是来共享虫宴,还是一起来欢庆丰收?画面体现了自然万物的生命意义。林椿善画小尺幅画,沿习赵昌写生法,深得造化之妙,所画花鸟形态准确生动,敷色清淡。当时画院流行的几乎都是这种风格,然而,也因过于精致而流于纤细,过于讲求理法而流于琐碎,院体花鸟画越过它的极盛期而渐走下坡。

林椿,钱塘人,工花鸟翎毛,曾为画院待诏。

267. 雪中梅竹图 卷 纸本水墨 宋 徐禹功 辽宁省博物馆藏

画梅两枝,自左向右、向上伸展,铁骨嶙峋,枝清梢健,任其冰封雪积,花朵依然怒放,充满生机。画竹三竿,自下向上挺立,枝叶纷披,与梅相互映照。积雪俱以水墨烘晕,浓淡变化自然。梅、竹皆疏朗、挺劲,有傲雪凌霜之姿。徐禹功画梅师扬无咎,论者谓得其萧散之气。画后有赵孟坚题跋,对其画学不得闻于人,不胜惋惜。

徐禹功(1141~?)自号辛酉人,江西人,一生布衣,工画梅竹。

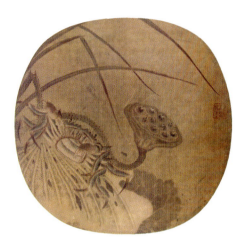

图263 晚荷郭索图

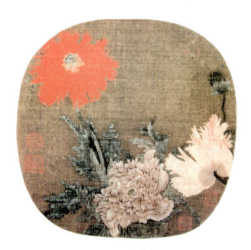

图264 虞美人图

图265 出水芙蓉图

图266 果熟来禽图

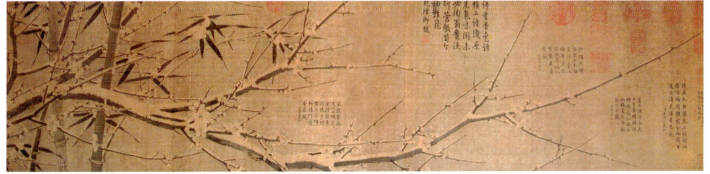

图267 雪中梅竹图

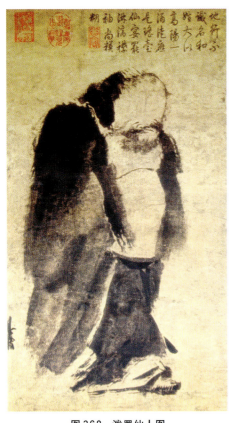

图268 泼墨仙人图

268.泼墨仙人图 轴 纸本水墨 纵48.7cm 横27.7cm 宋 梁楷 台北故宫博物院藏

画一仙人醉后蹒跚而行。衣服以大笔蘸墨画出,如墨泼纸,淋漓酣畅;随着墨水在纸上自由流淌晕化,在某种程度上仿佛进入禅宗的顿悟境界。寥寥数笔,随意勾划出令人惊异的高额和缩成一团的五官,形象奇古而有趣。真是活脱脱一位不同凡响的仙人。梁楷这种追新求变的大泼墨写意画法在人物画领域前无古人,开启了元明清写意人物画的先河。

梁楷(生卒年不详)东平(今山东东平县)人,曾为画院待诏,善作人物、山水、道释、鬼神。他秉性疏野,不受约束,连皇帝授他金带也不受,挂在院内,扬长而去,不知所向。常以饮酒自乐,人称"梁风子",爱与禅僧交往,是一位参禅的画院画家。

269.八高僧故事图 卷 绢本设色 每幅纵26.6cm 横64cm 宋 梁楷 上海博物馆藏

全卷分八段描绘佛教禅宗的八位高僧,每段都有一个故事情节,画面后均附文字说明,内容依次为:一,达摩面壁,神光参问。二,弘仁童身,道逢杖叟。三,白居易拱偈,鸟窠指说。四,智闲拥帚,回睨竹林。五,李源圆泽系舟,女子行汲。六,灌溪索饮,童子方汲。七,酒楼一角,童子拜参。八,孤蓬芦岸,僧倚钓车。此画风格与梁楷的典型画风迥异,为早年工整之作。人物形象古朴传神,用笔沉着凝炼,富有变化。构图颇为奇特,常采用半身,甚至只露头和胸,落于纸边。本图为第一、第三两幅。

270.六祖截竹图 轴 纸本水墨 纵72.2cm 横31.5cm 宋 梁楷 东京国立博物馆藏

这是表现禅宗六祖慧能砍竹的场面,与此画同组还有六祖用手猛撕经文的情形。慧能原为山野樵夫,目不识丁,因好思善悟,参透佛理,并凭着他的一偈妙语机对"菩提本无树,明镜也非台,本来无一物,何处惹尘埃",赢得五祖弘仁青睐,传禅宗衣钵于他,成为六祖。后来,他在南方倡导"顿悟"法门,成为中国佛学史上的大师。此画内容正是本于这些有关六祖的传说轶事。画家以简练豪放的笔致,抑扬顿挫富有节奏感的线条,速写式地描绘出这一生动场面。虽以宗教内容为题,实是平凡劳动生活的真实描写,人物勤劳而专注的神态表现得淋漓尽致。这种线描后来成为人物画"十八描"中的"减笔"描。梁楷在北宋石恪画风的基础上,进一步以减笔描和泼墨法画人物,成为中国写意人物画的滥觞,贡献巨大。

271.秋柳双鸦图 纨扇 绢本水墨 纵24.7cm 横25.7cm 宋 梁楷 故宫博物院藏

率意的、微带颤动的笔致画出无根无梢的枯柳枝二三条,它们交搭穿插,占据画面的中心部位,对画面作太极图式的分割,空阔处给人以寥廓万里,高处不胜寒的感觉。两只寒鸦哀号着绕枝飞翔,却无枝可依,神态凄楚。画面言简意赅,笔精墨妙。梁楷跟法常等禅画家的花鸟画风格接近,笔墨生涩恣肆,别饶意趣。而与清雅的文人画大异其趣,但两者都对后世的写意花鸟画的发展和变革产生很大影响。

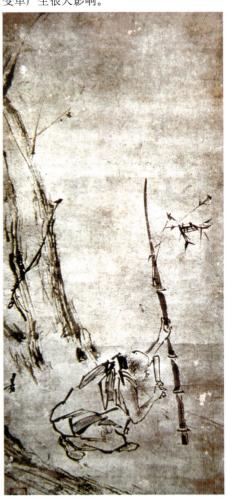

图270 六祖截竹图

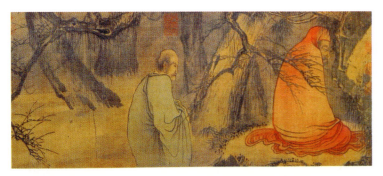

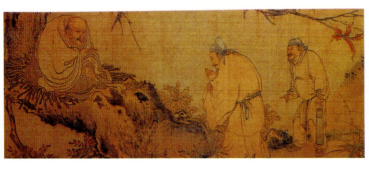

图269 八高僧故事图(部分)

图271 秋柳双鸦图

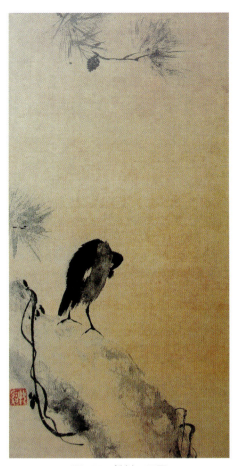

图272 松树八哥图

273.水月观音 轴 绢本设色 纵172.4cm 横98.8cm 宋 法常 日本藏

此图与猿图和鹤图三幅为一组,观音居中,是法常的力作。以淡墨画衣纹和面目,浓墨染发点睛,观音容颜端庄,衣纹简练,用笔沉着流畅,用墨色的渲染和岩穴云气衬出白衣观音。与法常一般作品的狂放恣肆不同,这是法常作品中最严谨细腻的。作为禅宗高僧,他是怀着虔敬之心,来描绘观音圣像的吧。

274.渔村夕照图 卷 纸本水墨 宋 法常 日本藏

画中,近坡远渚,连绵群山,晚风吹过,林木摇曳,林间渔村散落,江上渔舟唱晚。在夕阳余辉里,岚光浮动,山势明灭,一切都笼罩在黄昏的宁静之中。画家以粗放简洁的用笔,明快的墨韵,连勾带皴,水墨交融,揭示出丰富生动的大千世界内在的节奏和韵律。本图为法常所作潇湘八景之一,现存四图,均为日本僧人带到日本。法常是南宋禅画家的代表,他把文人水墨写意与南宋院体山水画的某些技法糅合在一起,创造出体现禅宗理想的水墨山水。当时这种风格的作品有不少传到日本,备受欢迎,被奉为至宝,影响日本的水墨南画达数百年之久。

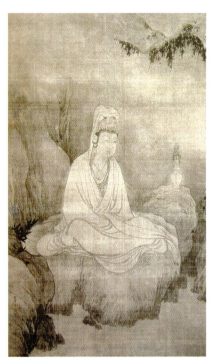

图273 水月观音

275.山市晴岚图 卷 纸本水墨 纵33.3cm 横83.3cm 宋 玉涧 日本藏

画家以饱蘸浓墨和水的大笔迅捷落纸,画出远近山峰,再在大片虚空处略点缀房屋、小桥和两个踽行于山间的人物。灵感在瞬间迸发,情绪在瞬间渲泄,在快速泼墨过程中,获得了一种心理和生理上的快感,而在笔墨轻重、浓淡、虚实的跳跃式的转换中,达到了一种神秘的不可言传的境界,一切犹如禅宗的顿悟。这是典型的"禅画",禅僧的"禅余墨戏"。其画的意义已超脱于画自身。

玉涧,名若芬,俗姓曹,字仲石,晚年号玉涧,婺州(今浙江金华)人,杭州上天竺寺主持,南宋画家。

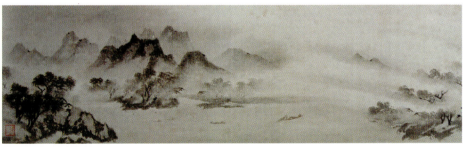

图274 渔村夕照图

272.松树八哥图 轴 绢本水墨 纵78.5cm 横39cm 宋 法常 日本藏

画面右下方,老松斜露半段,松皮、枯藤、松针以干笔、散锋、淡墨略微点虱圈勾,简洁虚灵。孤零零悬在空中的松果却稍费笔墨,画得细腻逼真,煞是有趣。鸟用浓墨点出,水墨在渗化中显出微妙的浓淡变化,一个背向站立于树上埋头理毛的八哥神态生动,栩栩如生。法常的画笔意恣肆,画风独特,并常有"出格"的创新之举,如"多用蔗渣草结"、"不具形似"、"随意点墨,不费妆缀"等。与当时精工富丽的院体花鸟和清雅文静的士大夫文人画的审美趣味格格不入,被贬为"粗恶无古法,诚非雅玩",而不被重视。但明代以降,这种画风被不少画家继承发展,产生重大影响。

法常(?~约1281年)俗姓李,号牧溪,蜀(今四川)人,南宋画家,僧人。善画龙虎猿鹤、花木禽鸟、人物山水。

图275 山市晴岚图

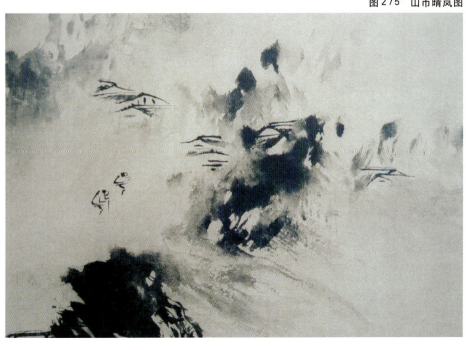

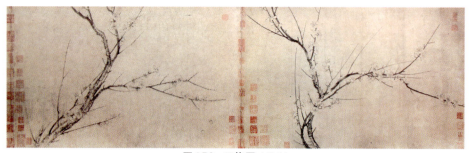

图276 四梅图（部分）

276.四梅图 卷 纸本水墨 纵37.2cm 横358.8cm 宋 扬无咎

画分四段，以折枝法构图。或含苞未开，或离披烂漫，或含笑盈枝，或干老花稀，都表现出梅花疏、瘦、清、健、妍的格调，达到超尘脱俗的艺术境界，并体现了他的刚正不阿、清操自守的人格精神，与院画的娇艳柔丽大异其趣。他以凝炼苍润的笔法写梅花枝干，墨韵恬静高寒，画花创圈法，不用墨渍，更显洁白晶莹。这是一种既工致又洒脱的文人画风格，深为当时画院内外画家所喜爱，学者众多，成为承前启后极有影响的墨梅画派。但他的画法不为当时宋徽宗赵佶所欣赏，被讥为"村梅"，后世遂有"村梅得雅俗共赏"之谓。

扬无咎（1097～1169年）字补之，号逃禅老人，又号清夷长者，江西南昌人。生平耿介，工词，善书画，尤擅画梅竹松石。他的墨梅画法对后世影响很大。

277.岁寒三友图 纨扇 纸本水墨 纵32.2cm 横53.4cm 宋 赵孟坚 上海博物馆藏

北宋中后期，在苏轼、文同、米芾等大力倡导下，文人士大夫绘画渐成独立体系，作品都为寄兴抒情、状物言志之作，偏好梅、竹、兰、松、石等题材，赋予其人的道德品格，表现自己的清雅高洁的精神。于是，梅兰、竹、菊"四君子"，松、竹、梅"岁寒三友"等画盛行，成为传统绘画的独特门类。在艺术上则以水墨写意为主，追求平淡天真、清新素雅，以书法入画，而不拘泥于形似。此图画折枝松、竹、梅。松针细劲挺拔，蓬勃舒展；梅花淡雅冷艳，一尘不染；竹叶偃卧潇洒，生机郁勃。松、竹、梅枝叶疏密相间，穿插有致。线与面、浓墨与淡墨、交相对比映衬，形成优美的交响。笔墨俊雅文秀，清逸脱俗。用笔与书法紧密结合，追求画面的象外之韵，充分体现文人画的审美特色。

赵孟坚（1199–1264年以后）字子固，号彝斋，宋宗室后裔，善水墨白描水仙梅竹。

278.元夜出游图 卷 纸本水墨 宋 龚开 美国弗里尔美术馆藏

画钟馗及其小妹元夜乘舆出游的情景。钟馗相貌奇丑，正回首注视小妹，小妹及侍女皆以墨作胭脂涂抹面孔，奇趣横生，令人忍俊不禁。形态各异的众小鬼前后左右相随。整幅画造型奇特，笔墨粗放，别开生面，俨然漫画，极尽嬉笑怒骂之能事。龚开生于宋末元初，富民族气节，誓不为元官，此画正曲折地表达了这种抑郁及反叛的心理。

龚开（1222～1307年?）字圣予，号翠岩，淮阴人。

279.赤壁图 卷 纸本水墨 纵50.8cm 横136.4cm 金 武元直 台北故宫博物院藏

赤壁千仞，雄峙于大江之中。江水经过激流险滩，至此已是风平浪静，水波不兴，苏轼与友人顺流泛舟，游于赤壁之下，山高月小，万籁俱寂，唯闻江流有声。画面生动地再现了苏轼"赤壁怀古"的意境，气势恢宏。金代山水画大多与北宋风格接近，此画构图为北宋盛行的"全景式"，山石画法基本上也是李成、郭熙一派；用圆劲坚硬的线条勾出轮廓，并用淡墨湿笔皴出山石凹凸与质感。然而，其侧锋用笔的劲利的直条子皴法近乎斧劈皴，又似受到南宋画风一定影响。这是武元直传世唯一真迹，弥足珍贵。

武元直（生卒年不详）字善夫，擅山水。

280.幽竹枯槎图 卷 纸本水墨 金 王庭筠 日本藏

以截取式构图画树与竹。枯槎老藤以飞白之法写出，挥洒自如，轻松而随意。树后幽竹，寥寥数笔，笔致潇洒，不求形似。画法全从书法中来，笔墨的干湿浓淡变化都在不经意中，如文人之"墨戏"。靖康之变，很多画家流落金朝地区，其中有不少士大夫家，他们师法苏轼、文同、米芾等人，多擅长山水墨竹，王庭筠为最有成就者。他上承北宋，影响元代，在文人画史上有重要地位。

王庭筠（1156～1202年）字子端，号黄华老人，河东（山西永济）人，米芾甥，出身仕宦之家，工诗文书法，擅画山水竹石。

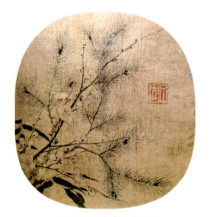

图277 岁寒三友图

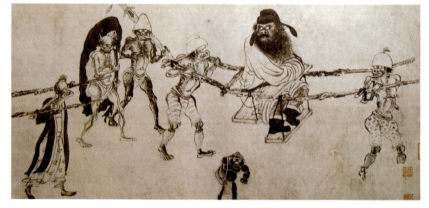

图278 元夜出游图（部分）

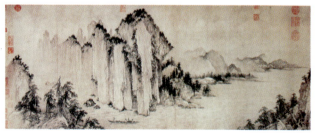

图279 赤壁图

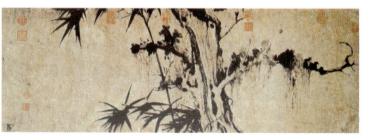

图280 幽竹枯槎图

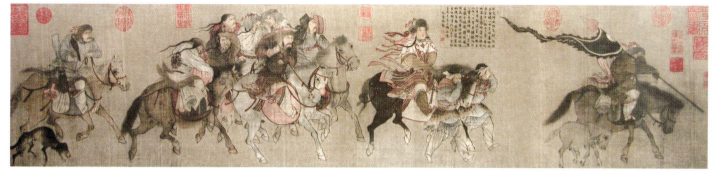

图 281　文姬归汉图

281. 文姬归汉图　卷　绢本设色　纵29cm　横129cm　金　张瑀　吉林省博物馆藏

东汉末年，女诗人蔡文姬在战乱中流落匈奴，后为曹操以金璧赎回，终得回归故国，然又面临离夫别子的悲剧，曾作悲愤诗"胡笳十八拍"记叙其事。以此诗意为本，历来画作很多，此画另辟蹊径，集中描写文姬归汉行旅于大漠风沙中的情状，使主题更鲜明突出。卷中，蔡文姬头戴貂帽，足蹬皮靴，身着华丽胡装，骑一骏马，双目凝视前方。端庄的风采，坚定的性格，复杂的内心情感跃然眼前。前后有汉胡官员十余人，皆顶朔风而行。构图错落有致，疏密得当。在朔风呼号，冻裂肤骨的大漠中顽强挺进的气氛通过缩首、遮脸、回头、捂嘴等动态以及劲飘的旗子、衣带而真切地表现出来。用笔简练劲拔，富于变化，人物刻画，神态生动，反映了作者深邃的艺术造诣。敷色简淡，衣带飘举，有吴道子遗风。

张瑀，金代画家，行状无可考。传世作品"文姬归汉图"有题款"祗应司张瑀"，可知为金章宗时人。

282. 佛传图　寺观壁画　金　王逵等　山西繁峙县岩上寺

此佛传故事画于该寺南殿西壁。佛传内容被安排在青绿山水界画之中，宫殿、佛寺巍峨壮观，市井酒肆目不暇接，各式人物穿插其间，极其丰富和喧闹。尤其所绘释迦为悉达多太子时，出游四门所见生老病死各种场面，正是当时底层老百姓生活的缩影，社会生活和民风习俗的生动反映，这一切都被画家带着巨大热情着意刻画。只见酒帘高挑，坐客满堂，街上摊贩叫卖，盲人算卜，说唱卖艺，行僧过往，推车、牵马、挑担、抬轿等形形色色，各式人等，犹如一幅壁上的《清明上河图》。构图严密精巧，界画工细准确，线描稳健流畅，人物神态生动，敷色妍丽清雅，都达到相当高超的水平，可与北宋院体画媲美。据碑刻与记载，此壁画完成于金大定七年（1167）作者为"御前承应工匠王逵"。

王逵（1100~1167年以后）金代宫廷画家。

283. 四美图　版画　金

宋代是中国封建社会商品经济上升时期，新兴市民阶层物质和精神生活显著提高，绘画艺术一部分转向市民群众活动场合中来，茶肆酒馆挂画成风，同时到处都有画市场。宋代风俗画盛行，题材丰富，广受欢迎，成为早期民间年画的雏形，而雕版刻印的年画形式则直接从宗教佛像纸马发展起来。此图画王昭君、赵飞燕、班婕妤、绿珠等四大美女，花冠绣衣，体态秾丽；背景配以雕玉栏杆，花石牡丹等物；四周刻有回文边框；上有穿花双凤；下有花蔓图案；最上方刻印"随朝窈窕呈倾国之芳容"楷书十二字；字下尚有题识"平阳姬家雕印"小字一行。此图刻印精致，线条流畅，堪称宋金年画的代表作。

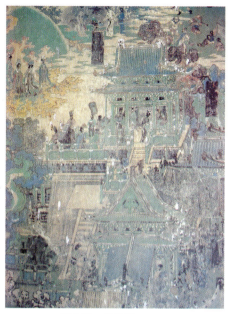

图 282　佛传图（部分）

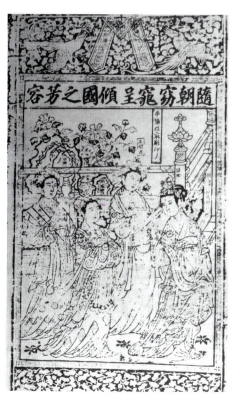

图 283　四美图

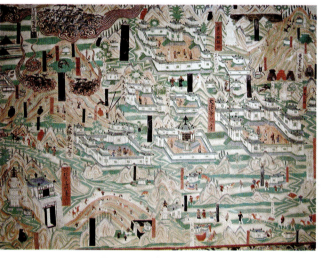

图 284　五台山图（部分）

284. 五台山图　石窟壁画　纵342cm　横1345cm　宋　敦煌莫高窟61窟

山西省五台山为佛教四大圣山之一，奉为文殊菩萨道场。此图即描绘当地佛教流传盛况。画有大小寺院、佛塔、城镇、桥梁、房舍等，还有高僧说法、信徒巡礼等内容，是一幅当时流行的全景式山水画。色调以青绿为主，壮丽灿烂。其中所绘大佛光寺至今犹存，当年梁思成夫妇曾按图索骥，找到这一唐代大型木构建筑。

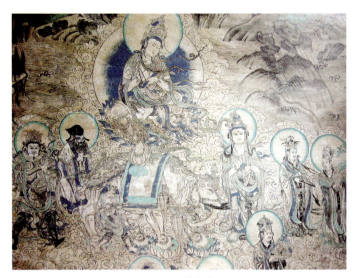

图285 普贤变

285.普贤变 石窟壁画 西夏 甘肃榆林窟

公元1038年党项政权首领元昊称帝,建立西夏王朝。敦煌成为西夏王朝最西面的一个州郡,西夏统治者也笃信佛教,建有很多佛窟,在榆林窟保存了一批极为重要的能代表西夏民族风格的壁画艺术。本图是描写普贤菩萨率领从众离开自己的灵山道场,巡游于云海之间的场面。上为巍巍峨嵋,采用典型的北宋水墨山水的画法,作为主体的人物,则用焦墨以兰叶或铁线等笔法描绘后施以淡彩、淡墨晕染而成。值得注意的是,在佛教人物外还出现了道教星官式的人物,这正反映了佛道的融合,佛教艺术进一步中国化。此图从构图到用笔、设色都给人以一种成熟的中原风格的印象。从中也可看出党项民族善于学习和吸收外族文化并加以融会贯通的襟怀和本领。

286.佛与罗睺罗 彩塑 佛高350cm 罗睺罗高143cm 宋 甘肃天水麦积山

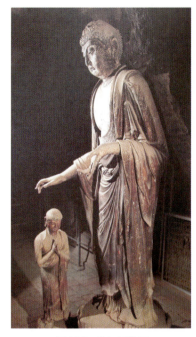

图286 佛与罗睺罗

这是一罕见的佛像题材,表现释迦出宫修行6年成佛后回城,第一次见到6岁的儿子时,情不自禁萌动了爱子之情,故事充满浓郁的人情味。一大一小两尊佛像即释迦和他儿子——十大弟子中号称"密行第一"的罗睺罗。释迦低头向下俯视,伸出因激动而颤抖的手,去触摸罗睺罗的头部,充满柔情爱意。罗睺罗则低头,双手合十,怀着激动心情,期待父亲的爱抚。两人的不同性格和感情表现得细腻而深刻。尤其是那只手被着意刻画,显得有血有肉。父爱的纯真感情和刹那间的冲动心境表现得极为成功。这是佛教造像题材的重大突破,在佛教思想中揉进了儒家的仁爱思想。

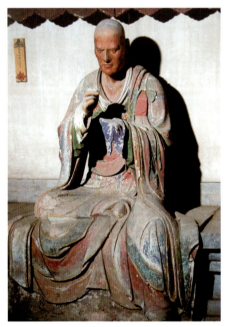

图287 罗汉像

287.罗汉像
彩塑 高153cm 宋 山东长清灵岩寺

宋代,佛教雕塑盛况虽不如前,但罗汉群像却开始大量出现。在长清灵岩寺千佛殿,围绕佛坛排列着体积大于真人的彩塑罗汉像40尊,被认为是宋代五百罗汉的遗存。但因佛殿曾经明代改建,估计罗汉像也已在明代修补过。塑像皆为坐姿,造型准确严谨,极为传神。罗汉是小乘佛教的最高果位,是有道行者,如面壁9年的祖师达摩及其他高僧。因为他们不是神而是人,所以罗汉形象不受佛教严格程式所限,任凭作者发挥聪明才智和想像力,从现实人物中摘取素材加以自由创造。又由于罗汉们身世各异,道行不同,因此被塑得相貌神态无一雷同,喜怒哀乐各尽其妙。如本图这位罗汉显然是位德高望重的修行者,只见他双眉紧锁,低头凝思,目光深邃,加之有特点的手势,似乎正在深入探寻佛法真谛。

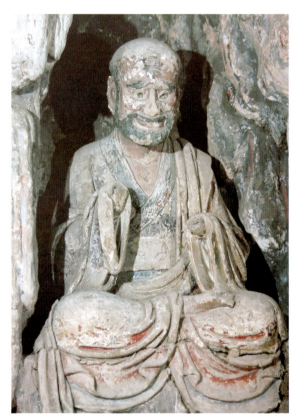

图288 罗汉像

288.罗汉像 彩塑 高120cm 宋 苏州甪直保圣寺

原寺在甪直镇南,大殿已毁,残存的8尊罗汉连同高浮雕式的山岳背景(影壁)已被移至一座新建陈列馆,因此有些部分可见重塑和修补的痕迹。这些罗汉都表现为在深山岩洞静坐修行的形象,有的胡貌梵相,有的温文尔雅,有的气宇轩昂,神态各异,栩栩如生,写实中略加夸张。影壁上奇峰异洞,气势宏伟,人物与背景和谐统一。艺术手法及衣纹处理细腻写实。因塑像以传神著称,水平不凡,曾被一般人误传为唐代雕塑大师杨惠之制作。

289. 侍女像 彩塑 高165cm 宋 山西太原晋祠

晋祠位于太原市西南25km晋水发源地。北魏时为纪念周武王次子叔虞封唐之事而建。北宋时又为其母邑姜（姜太公之女）建了规模宏丽的圣母殿。殿内除圣母邑姜像外，并塑有侍从像42身，其中33身侍女像更是宋代雕塑艺术珍品。她们年龄、性格、职司不同，神色、体形、服饰各异，一个个丰姿绰约，口目传神，色彩雅丽，亲切可人。虽经明代装銮加色，但未减当年光彩。本图为其中一年龄较小的侍女，右手拈手帕，身体微侧，目光似在流顾什么，流露出童年的稚气，分外逗人喜爱。圣母殿是国内仅存的宋代大型建筑，7开间重檐歇山式，斗栱雄大，出檐深远，四周廊柱环绕，气象宏伟。

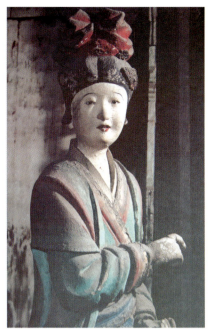

图289 侍女像（局部）

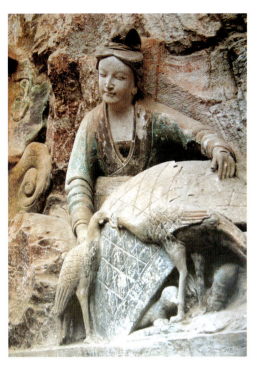

图290 养鸡女

290. 养鸡女 石雕 高125cm 宋 四川大足宝顶山

宝顶山石刻区是大足石窟造像的重要组成部分，分布在多处，以大佛湾最为集中和精美。它开凿于南宋时期，在题材内容和形式风格方面都极具特色。雕刻经整体设计，共由19部分组成，分布在500多米长上下多层的石崖上。那些佛教的经典被故事化、世俗化、生活化，人物形象真切感人，故事情节丰富生动，令人仿佛置身于当时社会生活场景和普通老百姓中间。如《父母恩重经变》中生儿、育儿、爱儿、念儿等感人情景，又如《地狱变》中各种惨酷场面，"戒杀生"、"酗酒"的动人故事及"牧牛道场"中牧童和牛群的自由天地等等，都表现得富于生活气息，耐人寻味。表现手法多样，艺术精湛。图中这位淳朴的养鸡女形象健康饱满，神态自然，富生活气息，但却是"地狱变相"中该受惩罚的杀生者。

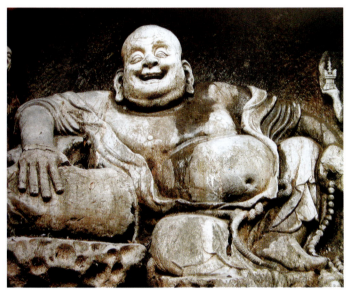

图291 大肚弥勒像

291. 大肚弥勒像 石雕 宋 杭州灵隐飞来峰

在杭州灵隐寺对面飞来峰的临溪崖壁上，雕有飞来峰造像群中最大、最引人注目的大肚弥勒像。一个手持念珠，按着布袋的大胖和尚，正袒胸露腹，恣意欢笑。精湛的技术令各部位都充满着欢乐气氛，使每位观者都忍俊不禁，为其感染。传说原形为五代僧人契此，常背布袋入市，示人以吉凶，死前留下偈语："弥勒真弥勒，分身千百亿，时时示时人，时人自不识。"当时人们以为他是弥勒显化，后来很多寺庙供奉的大肚弥勒即始于此。灵隐寺为杭州佛教胜地，据记载，早在东晋时即由印度高僧慧理募款修建，又因寺前岩峰突兀，好似印度的灵鹫山，说是从印度飞来，所以被称为"飞来峰"。自五代至宋元陆续在此开窟，以元代为盛，因元代信奉喇嘛教，故多作密宗造像。

图292 越窑青瓷莲花纹碗、托

292. 越窑青瓷莲花纹碗、托 高9cm 五代 苏州市博物馆藏

越窑在越州（今浙江余姚）境内，为唐代六大青瓷产地之一，历史悠久，产品精美。五代时，作为吴越王钱氏御用和进贡之品，"臣庶不得用"。此碗分花形托座和碗两部分，分别用印花、刻花、堆塑等装饰手法，姿态如一朵盛开的莲花。釉色青中泛黄，纯净滋润，沉着典雅，具很高的观赏价值。

141

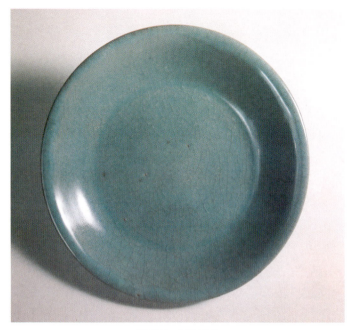

图293 青釉瓷盘

293.青釉瓷盘　高29cm　宋　汝窑　上海博物馆藏

宋代官窑瓷器在工艺上精益求精，不惜工本。因数量少，又属宫内之物，所以传世至今已为数极少，成为中华民族十分珍贵的文化遗产。汝窑以地处河南汝州而得名，北宋后期，专为宫廷烧制御器，因烧造时间短，又因宋金战乱而流失，故传世品在全世界仅存60余件，成为举世公认的稀世珍宝，在中国陶瓷史上也有"汝窑为魁"之称。汝窑瓷器胎质细腻，釉面光滑，釉色如雨过天青，温润古朴，工艺考究。器表有蝉翼般的细小开片，釉下有稀疏气泡，在光照下时隐时现，如晨星闪烁。在胎与釉的交接处微现红晕，因满釉支烧，故器底有小如芝麻的支钉痕，对其这些特色有所谓"青如天，面如玉，蝉翼纹，晨星稀，芝麻支钉釉满足"之说。汝窑瓷器古朴典雅，沉稳大气，有醇厚的文化底蕴。此盘通体施淡青釉，釉面晶莹透亮，隐露细碎的纵横交织的开片，具细腻含蓄之美。施釉过圈足，圈足内有5个细小的支钉痕。

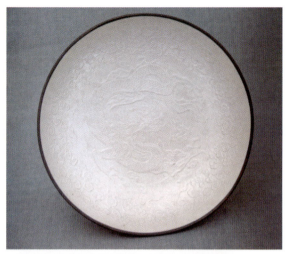

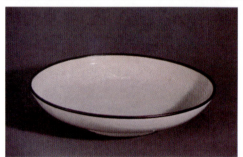

图294 印花云龙纹瓷盘

294.印花云龙纹瓷盘　宋　定窑

定窑为宋代官窑五大名窑之一，在今河北定州境内。早在唐代已烧白瓷，至宋代有较大发展，所烧瓷器有"白定"、"色定"等品种，器型有盘、碗、瓶、尊等。装饰有刻花、划花、印花诸种，各得其趣，在五大名窑中唯一以装饰见长。胎质坚密细腻，釉色柔润似玉，风格典雅秀美，并有"毛口"、"泪痕"等特征。毛口是因进窑时覆烧而口部不上釉之故。而泪痕则是由于釉的厚薄不匀有的下垂所造成。此盘为印花装饰，盘内印云龙纹，纹饰清晰精美，盘口包铜圈，为定窑制宫廷御用之物。

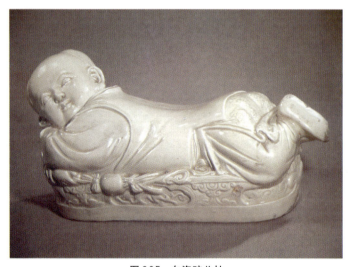

图295 白瓷孩儿枕

295.白瓷孩儿枕　长40cm　宋　定窑　故宫博物院藏

宋代盛行孩儿枕，姿态各异。但定窑孩儿枕传世仅此一件，且瓷质洁白细腻，雕塑极佳，故十分珍贵。此孩儿枕作伏卧状，头侧向一边，双目炯炯有神，头两侧有两绺孩儿发，身穿丝织长衣，下承以长圆形床榻，榻边并有精美浮雕纹饰。

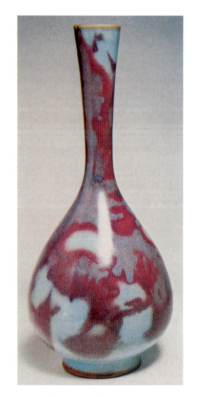

296.青釉红斑纹瓶　宋　钧窑

钧窑烧造中心在河南禹州，为宋五大官窑之一。在宋代专为宫廷烧造尊、彝、盘、洗等观赏品。钧瓷胎质敦实，造型端庄，釉色艳丽，雍容华贵。烧窑工人创造了以铜的氧化物为呈色剂，使之在烧造过程中产生窑变，让单纯的青瓷上泛出海棠红、玫瑰紫等绚丽色彩，美如晚霞。窑变无双，所以世称钧瓷无对，钧瓷又以釉彩出现景观和动物等形象为贵。

图296 青釉红斑纹瓶

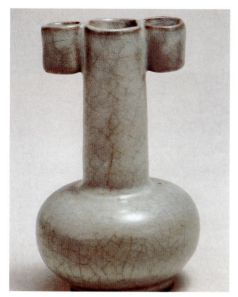

图297 贯耳瓶

297. 贯耳瓶 宋 官窑

北宋官窑在艺术上追求质朴无华、淡泊自然的情趣。造型多仿古铜、玉器，釉色一改以往青瓷颜色较晦暗的缺点，创造出"粉青"、"月下白"、"天青"、"翠青"等美丽釉色。官窑瓷器经多次施釉和烧制，表面腴润如脂，又纹片纵横，与青青的釉色混融一起，犹如微风吹皱一池春水，神韵天成。胎泥铁质丰富，经烧造，器口釉薄处呈铁红或铁褐色，这便是名贵的"紫口铁足"。北宋官窑历时短暂，产量极少，目前，传世品已成国宝，价值连城。南宋官窑又称修内司官窑，沿袭北宋官窑旧制，作品极其精致。后又设郊坛窑，较为逊色。

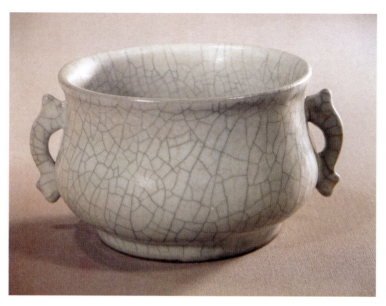

图298 鱼纹耳香炉

298. 鱼纹耳香炉 宋 哥窑

窑在浙江龙泉。传说南宋时有章姓两兄弟，各主一窑，兄所主为哥窑，弟所主为弟窑，又称龙泉窑。哥窑为宋五大官窑之一，瓷器造型挺拔大方，轮廓柔和流畅，内外披釉，浑厚滋润，尤以其釉面的冰裂纹最有特点。这是在烧造过程中利用釉面与胎的收缩率不同而形成的自然纹理，有"蟹爪纹"、"百圾碎"、"文武片"之称。又因纹片轮廓呈黑、黄二色，俗称"金丝铁线"。釉色有灰青、月白、深灰、米黄等。器物以瓶、炉、洗、碗、罐等为主，并多仿三代青铜器造型器物。此炉塑双鱼耳，通体布满大小相间的开片，大纹呈黑色，小纹呈褐色，釉色粉青，器形典雅精美。

299. 缠枝牡丹刻花瓶 宋 耀州窑 上海博物馆藏

窑在今陕西铜川黄堡镇。装饰以刻花、印花为主，刻花尤精。所谓刻花是用竹片或金属工具在未干的瓷胎上刻出花纹，再上釉烧成。刻痕外浅内深，使釉流动时产生深处厚，浅处薄的积釉效果，显示出纹饰的立体感。耀州窑的刻花刀法犀利，线条刚劲流畅，构图匀称完美。器形丰富，造型多变，外形美观。此花瓶造型修长匀称，瓶身满刻缠枝牡丹，釉色晶莹温润，是耀州窑精品之一。

300. 青瓷香炉 宋 龙泉窑

龙泉窑是继越窑后出现的南方青瓷名窑。所烧瓷器与哥窑风格各异。哥窑所烧，瓷釉表面有开片，釉色以米色与豆青色为多，（前已介绍）。龙泉窑所烧呈粉青、翠青色，无开片，所烧瓷器以香炉为多，釉色青翠，造型洗练，在起棱处往往露出胎色，称为"出筋"，更显清新典雅。

301. 白瓷黑花牡丹纹枕 宋 磁州窑

宋代瓷器除官窑外，大量为民窑烧造，所产均为满足民众生活需要，不受宫廷束缚，工匠又来自民间，所以题材丰富，形式新鲜活泼，笔法自由奔放。磁州窑为宋代七大民窑之一，在河北邯郸地区磁县、彭城一带，是我国古代北方著名民间瓷窑。生产的瓷器大部分是当时民众的日常生活用品，种类繁多，以白地黑花为主要特征。题材丰富清新，保留了不少民间喜闻乐见的纹饰；线条流畅豪放粗犷，黑白对比强烈，深受北方地区人们喜爱。

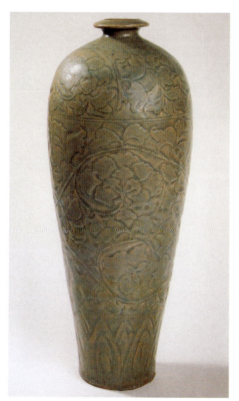

图299 缠枝牡丹刻花瓶

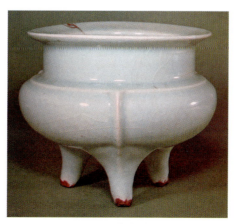

图300 青瓷香炉

图301 白瓷黑花牡丹纹枕

图302　缂丝莲塘乳鸭图

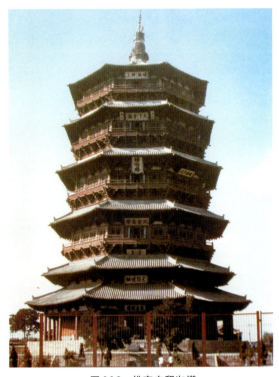

图303　佛宫寺释迦塔

302.缂丝莲塘乳鸭图　高107.5cm　宋　上海博物馆藏

宋代缂丝技术已非常高超，不仅用于佛像幡帐和贵族服饰，而且趋向织造书画名迹。此幅作品系著名缂丝艺人朱克柔所作。图中红蕖白鹭、绿萍翠鸟、蜻蜓草虫、双鸭游乐，画面生动活泼，色彩富有变化，青石上还有一隶书款和一方印。此作品幅面大，组织紧密细致，丝缕匀称，层次分明，是现存宋代缂丝中的杰作。

303.佛宫寺释迦塔　辽　山西应县

该塔又称应县木塔，是我国现存最早最高的木构建筑，也是世界现存最高的木构建筑之一，为我国楼阁式塔的代表。塔建于2层台基上，下层平面方形，上层平面正八边形，塔高67.3m，底层直径30.27m，外观5层，实则为9层，其中4层是暗层。每层塔身上都起平座，外围以木栏杆，供人凭眺。木塔体形庞大，但由于各部分比例恰当，塔檐下的部分丰富多变，加之塔顶的攒尖状以及铁刹的富于向上感，使塔不感笨重，反更显雄庄而华美。其巧妙的结构设计和技术上多种斗栱和复杂的榫卯搭接，以及使用双层套筒式的结构，大大提高了塔的强度，使古塔经900余年，历数次地震，依旧巍然矗立，实为建筑史上一大奇迹，充分体现了中国人的聪明才智。

304.开元寺塔　宋　河北定州

塔传入中国后，其概念、功能和形制随之不断变化，除宗教及纪念性意义外，还往往成为一个地方的标志性建筑，登高揽胜成了特殊功能，甚至延伸出军事用途。定州开元寺塔就是由北宋守将为观察辽方的军情动态而捐款修建的，可谓一个大型军事工程，所以又被称为料敌塔。它是我国现存最古最高的纯砖塔，共11层，高84m多。外壁与塔心均为八边形，两者之间是近2m宽的阶梯回廊，塔自底层而上逐层向内收紧，高度也随之减低，给人以稳定感。造型及装饰简洁大方，端庄秀丽。

305.黄庭坚书法

唐代书法注重间架，发展至宋代，渐倾向于韵趣，书体上则从工楷向行草发展。黄庭坚正处于这样的环境里。他与苏轼、米芾、蔡襄并称宋书法四大家。四家均受颜真卿革新书体的影响，然又自成风格。黄庭坚书法创作抱有"入古出新"的思想，字体结构上雄放恣肆，中宫敛结，长笔四展，具俊拔英杰的风神，被后人称为辐射式的新书体。运笔圆润，又奔放不羁，龙蛇飞舞，一气呵成。各不相同的字形组合在一起，左顾右盼，俯仰生情，产生特有的韵致。整体上竭力从通盘考虑，所产生的奇妙而生动的贯气法是对前代草书布局的重大发展。

黄庭坚（1045~1105年）号山谷道人，今江西修水人，除书法外善诗文，江西诗派领袖。

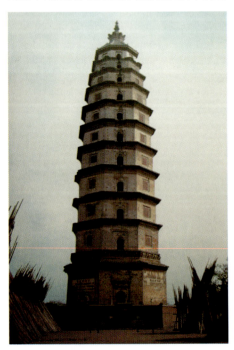

图304　开元寺塔

图305　黄庭坚书法

七、元代

图306 八花图（部分）

306.八花图 卷 纸本设色 纵29.4cm 横333.9cm 元 钱选 故宫博物院藏

此图以折枝法画杏花、海棠、桂花、水仙等八种花卉。这些花卉并列排开，互相独立，略有高低抑扬和呼应关系，形态生动逼真。花卉均以淡墨勾勒，设色清丽淡雅，如笼罩在月光的清辉中，静静开放，有缕缕幽香袭来，超尘而脱俗。钱选花卉师法赵昌，有宋院体遗风，但自有变法，别具新貌，洋溢着浓浓的书卷气。这是钱选50岁前所作，画风工丽细致，晚年转向清淡。

钱选（1239~1301年）字舜举，号玉潭，与赵孟頫等被称为吴兴八俊，南宋末进士，入元后绝意仕途，以诗画终其身，人物、山水、花鸟皆工。

307.浮玉山居图 卷 纸本设色 纵29.6cm 横98.7cm 元 钱选 上海博物馆藏

钱选画有多幅山居图，这是幽人雅士结庐隐居的理想之境。此图为他自居的浮玉山的写照。画湖中小岛，群山密林，数椽草堂半隐，石畔小舟静泊，小桥上有一高士外出。丛树以形态略有变化的小点点出，山石用细笔皴擦，笔墨的浓淡、疏密、虚实变化以恰能分辨出形象和隐约显出前后层次为度，浑然一体，形成一片灰色调，突现于水天一色的空白之中，恬淡超脱，真是人间仙境，世外桃源。画中墨山翠树的表现方法颇具新意。论者称此图是"惟甘淡泊而忘寂寞者能为"。

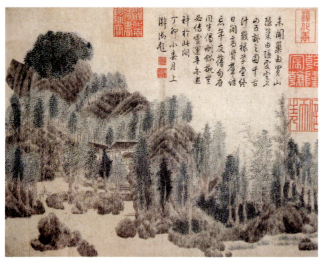

图307 浮玉山居图（部分）

308.山居图 卷 绢本设色 纵26.4cm 横114.9cm 元 钱选 故宫博物院藏

画面中央，翠岚层叠，林木青红相间，中有茅屋数楹，柴门半掩，一犬吠其旁，内有人伏案休憩。院外小桥与断岸相连，岸上立高松三棵，碧树红叶间，村落隐现。桥上一人策驴，侍童挑担紧随。周围湖面水平如镜，远景花青一抹，湖光山色，境界更显空旷浩渺。树木形态古拙，山石勾染无皴，树多夹叶，勾线填彩，山脚赭色，并勾以金线，山头薄施青绿，上以润泽的小圆点点苔，朴拙的画法全似晋唐风格，追求一种复古的意趣。此图虽为青绿山水，但一变精工的装饰风格，而表现出文人恬静、雅逸的审美特点。卷尾自题："山居唯爱静，日午掩柴门，寡合人多忌，无求道自尊，鹓鹏俱有志，兰艾不同根，安得蒙庄叟，相逢与细论"。诗画相得益彰，作者孤高自尊和淡泊隐世的思想感情得到深刻的表现。

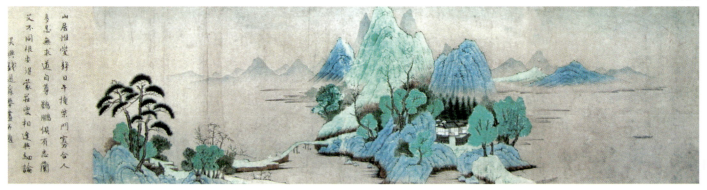

图308 山居图

309.消夏图 卷 绢本设色 元 刘贯道 故宫博物院藏

夏日午后，在翠竹梧桐与芭蕉的绿荫下，一位士人右手持麈，左手扶卷，倚枕和阮高卧于坐榻上，双腿相搁，衣服任其滑下肩膀，一副悠然闲适的神气。坐榻旁置一桌，桌上堆满书卷、古玩、花卉等物，昭示着主人的雅趣。床后立一巨大屏风，上画一文士坐榻上，三童子侍候。此画背景又为一屏风，上画山水，画中有画，较为别致。繁杂而稍感局迫的主体部分，通过两扇屏风把空间推远，顿感开阔舒展。此画接近宋院画风格，重视形象刻画和典型环境的布置，笔法严谨，一丝不苟。

刘贯道（约1258~1336年），字仲贤，中山（今河北定县）人，工画道释人物。

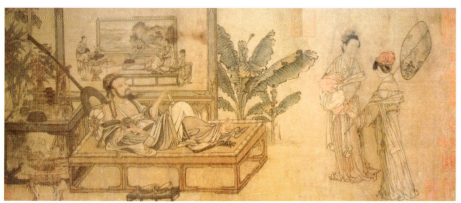

图309 消夏图

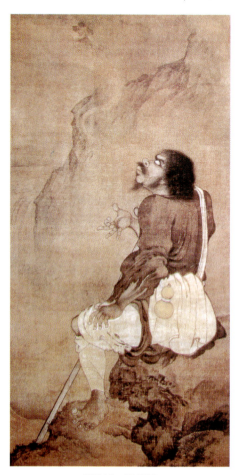

图310 铁拐图

310.铁拐图 轴 绢本水墨 纵146.5cm 横72cm 元 颜辉 日本藏

在云烟飘渺的深山里，一位须发纷乱、衣衫褴褛的仙人，赤足、盘腿、背挎布袋与葫芦，侧背面坐在岩石上，拐杖斜倚身旁，这就是传说中的八仙之一李铁拐。只见他举首拧眉，目光如炬，手指与脚趾都紧张而着力，似正处于凝神运气施法的一刹那，从其掌间有一股气旋倏忽生出，高空处，铁拐正腾云驾雾去向十万八千里外。非同凡俗的人物造型，充满神话色彩的情节描写和环境气氛的渲染都强烈地显示了铁拐的仙人气质。画上笔法奔放，笔势转折多粗细变化，墨气深厚，富有生气与力度。其风格上承贯休、法常等画风，下开明初吴伟等画法先河。作品东渡日本，颇受青睐。

颜辉（生卒年未详）字秋月，庐陵（今江西吉安）人，多画道释人物，工画鬼，亦善画猴。

311.双勾竹图 轴 绢本设色 纵163.5cm 横102.5cm 元 李衎 故宫博物院藏

画晴竹四竿，相互交错，高低参差，枝繁叶茂，神俊气爽，并配以湖石、嫩竹、枯木，与之映衬、对比，更觉生意盎然。竹子以双勾法画出，笔法严谨，一丝不苟。竹叶用墨色渲染，再略施绿色，叶面深，叶背浅，浓淡相间，层次分明。湖石全用墨色染成，玲珑多姿，又富立体感，与竹子的双勾形成面与线的对比，使画面更为丰富与和谐。李衎曾深入竹乡，对竹的生长规律和各种形状特征有仔细研究，故其所画一枝一节一梢一叶皆真实生动，既符自然生态之理，又写出了竹子清高拔俗之意。

李衎（1244～1320年）字仲宾，号息斋，大都（今北京）人，元代画家，善画墨竹，著有《息斋竹谱》七卷，为古代画竹的重要著作。

312.四清图 卷 纸本水墨 纵35.6cm 横359.8cm 元 李衎 故宫博物院藏

此图为长卷中的一段。该长卷在明代中后期被人分割成前后两段，前半段画慈竹、方竹各一丛，现藏美国纳尔逊美术馆。此图为后半段，水墨画梧桐、竹、兰、石。图右石间四竿竹子交错挺立。竹叶随风摇曳；石旁幽兰一丛，兰叶飘洒飞舞。图左梧桐与竹子杂生。梧桐叶浓淡相间，疏密有致；竹子峥嵘蓬勃，欣欣向荣。竹竿用淡墨分节画成，以浓墨画小枝，焦墨撇叶，笔墨沈着厚重，清润潇洒，既重写意，又不失法度。

313.云横秀岭图 轴 绢本设色 纵182.3cm 横106.7cm 元 高克恭 故宫博物院藏

图中，主峰巍峨，层峦叠翠，山腰云雾缭绕；近景有丛林、屋宇、流水。意境宁静、浑穆、苍茫。画法上，山头以重墨横笔积点，干湿并施，笔力粗重雄肆，墨色深厚苍润；树干双勾染色，树叶以浑点与介字点点出，再染以花青，圆浑凝重。高克恭画学二米风格，又参以董源画法，简逸闲静中有雄豪厚重之致。元初与赵孟頫齐名，称为"南赵北高"。

高克恭（1248～1310年）字彦敬，号房山，祖先西域人，擅长山水、墨竹，是元代少数民族中运用汉族传统绘画形式进行创作的杰出代表。

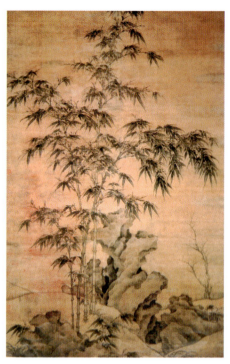

图311 双勾竹图

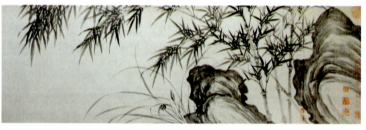

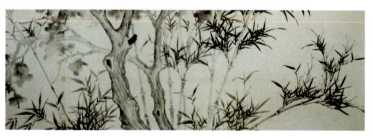

图312 四清图（部分）

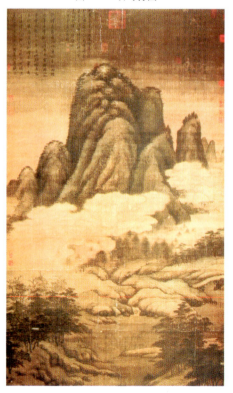

图313 云横秀岭图

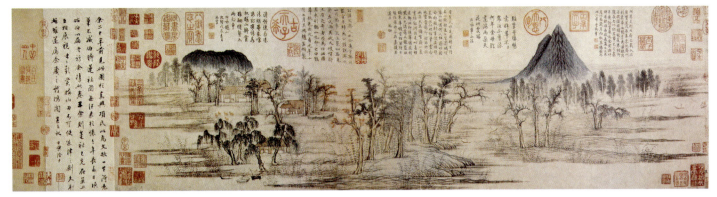

图314 鹊华秋色图

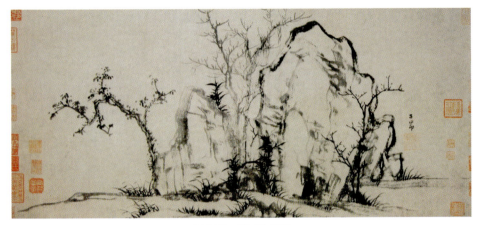

图315 秀石疏林图

继宋苏轼提出"诗画一律"之后,赵孟頫又提出了"书画同源"的观点,他在此画的题款中写道:"石如飞白木如籀,写竹还与八法通,若也有人能会此,方知书画本来同"。这种观点要求画家以书法用笔描绘形象,并化写实为写意之风。此画中的坡石用飞白法,笔锋苍劲,丝丝露白,虚实相间,充满生气;枯木笔笔中锋,以篆籀法写之,行笔凝重;竹叶为八分书,显得丰腴敦实。画中用笔讲究轻重缓急,墨色富有干湿、浓淡变化,这些都是赵孟頫理想的和提倡的文人画所必须具备的要素。

314. 鹊华秋色图 卷 纸本设色 纵28.4cm 横93.2cm 元 赵孟頫 台北故宫博物院藏

这是赵孟頫山水画中的传世名作。画中描绘的是山东济南名山华不注山和鹊山的秋天景色。峭立的华不注山用荷叶皴分出主脉,设以石绿色,平坦的鹊山用披麻皴表现出山头的起伏,施以花青色。两座山之间则为平坡浅渚,芦苇蔓生,丛林遍野。渔夫在水里撑篙撒网,而岸上的黄牛则星星点点地散落各处,好一片田园景色。作者的画风远追晋唐,并参以董源笔意,树干仅用简单的双勾,树叶则用不同的点叶法,整幅画的意境幽雅疏朗,画风古朴文秀,细节处可见浓郁的书法笔意。他的绘画实践和艺术主张开"元四家"先声,并对其后画坛影响深远。

赵孟頫(1254~1322年)字子昂,号松雪道人等,谥文敏,浙江湖州人。

315. 秀石疏林图 卷 纸本水墨 纵27.5cm 横62.8cm 元 赵孟頫 故宫博物院藏

316. 浴马图 卷 绢本设色 纵28.1cm 横155.5cm 元 赵孟頫 故宫博物院藏

赵孟頫的人物和鞍马画取法宋李公麟和唐人,形象准确生动,色彩明艳动人。这幅画以工笔重彩技法表现浴马场景,显得真实和生动。马儿俯仰回转,或静或动,马夫则在一旁精心服侍。通过人与马的眼神的传递,将所有的场面融会联系在一起,令整幅画富情节性。马的线条流畅而有弹性,坡石树草勾皴精致。这里没有刻意描摹的习气,却流露出一些雅逸之气。体现了作者追求的恬静、秀逸、古雅的画风。

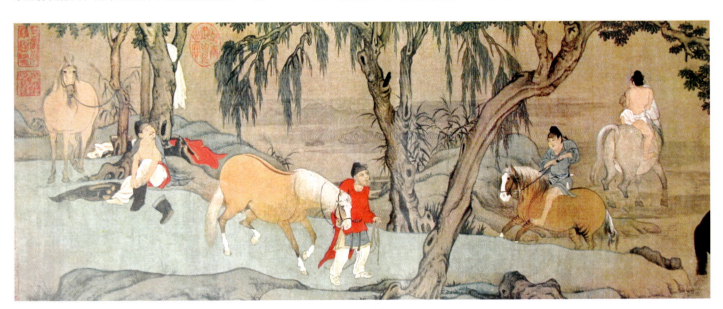

图316 浴马图(部分)

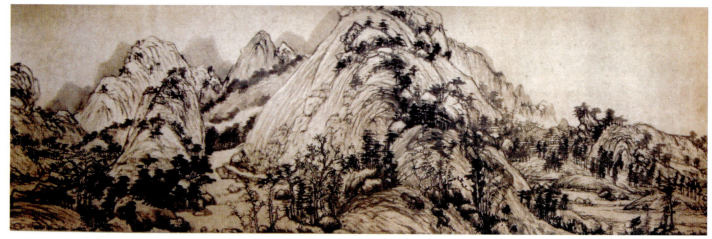

图317　富春山居图(a)(部分)

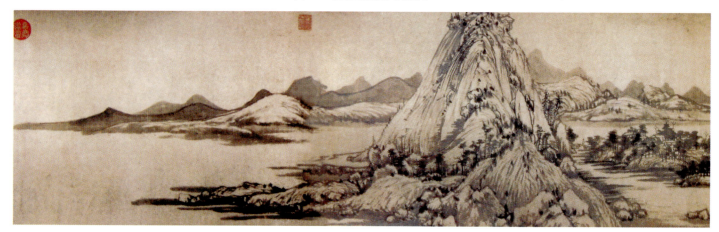

图317　富春山居图(b)(部分)

317. 富春山居图　卷　纸本水墨　纵33cm　横636.9cm　元　黄公望　台北故宫博物院藏

这是黄公望最著名的一幅作品，历数年而成，完成时已年近80。画中描绘了浙江富春山一带的秀丽景色，山峦起伏层叠，平坡点缀着村舍，湖面如镜，惟有几只渔船在其中荡漾，俨然陶渊明的桃源之境。作者师承董巨又能从中形成自己风格，笔势雄秀，笔线疏朗，气格淡雅而骨气苍腴。长短披麻皴与干笔皴擦、湿笔渲染相结合，完美地表现了山石的纹理，富有浓淡、干湿、横竖、尖圆变化的墨点代表了远处茂密的丛林以及近处虬屈的老松。此卷在流传中历经坎坷，差一点被清初一收藏者投入火中作陪葬品，幸得家人抢出，并将被火烧处剪开，于是《富春山居图》被分为两段，起首一段较短，藏于浙江博物馆，余则由台北故宫博物院收藏。

黄公望（1269～约1354年）字子久，号大痴、一峰等，江苏常熟人。元四家之一。

318. 九峰雪霁图　轴　绢本水墨　纵117cm　横55.5cm　元　黄公望　故宫博物院藏

此轴是作者81岁时的作品。画中皴法极少，山峰纯是空勾。石间只见数笔枯枝，山头仅有几点焦墨，水与天色纯用烘染技法，使满山白雪更显洁白，山峰轮廓犹如剪影般，愈发显出寒崖冻壑之态。作者极善山水经营布置之法，矶头（山头的土块和石头）集聚处形态各异，无拥塞之感；巨石空白间枯枝细木林立，无单调乏味之意；白雪皑皑、荒寒峻峭的山中布置了一排茅屋，顿时透出了生机。从画中沉寂纯净的意境中，我们能感到作者平和、恬淡的心境以及隐逸的情怀。

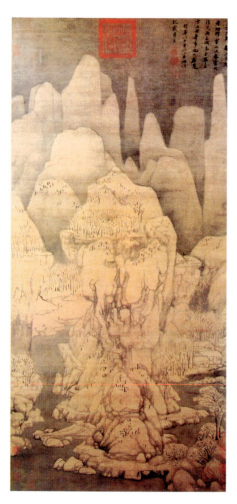

图318　九峰雪霁图

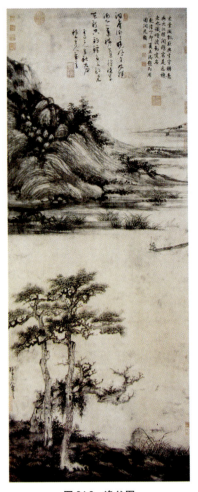

图319 渔父图

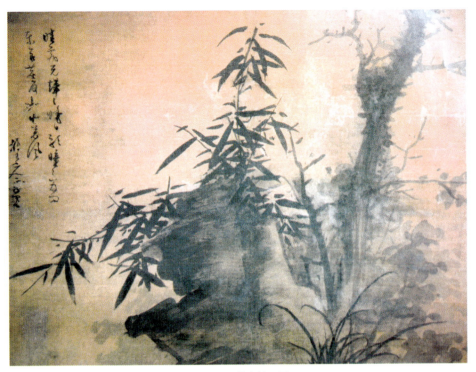

图320 枯木竹石图

319.渔父图 轴 绢本水墨 纵84.7cm 横29.7cm 元 吴镇 故宫博物院藏

此图作平远构图。近景画高松二棵，挺立湖前，另有一树穿插其间。中景画平岗丛树，溪中一人乘舟垂钓。意境清旷超脱，用笔浑圆厚重，墨色苍润。作者常用淡墨湿笔积染，少见干笔皴擦。吴镇为元四家之一，性格孤高旷简，偏好渔隐主题，作有多幅渔父图，题画诗中有"只钓鲈鱼不钓名"的名句。类似这类作品最可体现作者的处世为人态度和艺术个性。

吴镇（1280～1354年）字仲圭，号梅花道人，浙江嘉兴人。

320.枯木竹石图 轴 绢本水墨 纵53cm 横69.8cm 元 吴镇 故宫博物院藏

吴镇一生隐居乡里，不常与官宦往来，是一位高逸之士。他曾说："画事为士大夫词翰之余，适一时之兴趣"。他寄兴写情，将眼中的枯木、竹石化作绢上的墨戏。他的用笔豪迈，墨气淋漓，虽师从董源、巨然，然又另辟蹊径，自成一家。画中的竹叶飞动，如运草书法，随兴所至处又有章法可循。石亦非石，木亦非木，只有他奋笔挥洒时的逸气在各处飞扬。

321.秋舸清啸图 轴 绢本设色 纵167.5cm 横102.4cm 元 盛懋 上海博物馆藏

一阵秋风吹过，泛起层层水波，也吹弯了芦苇及岸边老树。小船顺水而行，舟中主仆二人，眼望前方。人物线条细劲而流畅，设色精雅，整幅画墨气沉郁，俨然董源、巨然风格。作者笔笔精致，各处构图安排也都妥帖，是一位功力深厚、技艺高超的专业画家。

盛懋，字子昭，浙江嘉兴人。

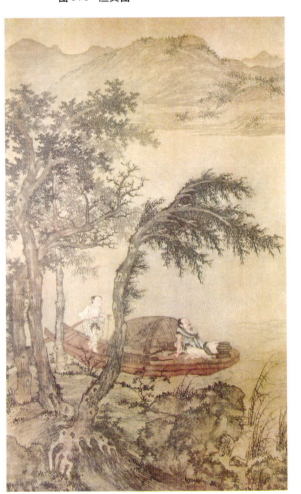

图321 秋舸清啸图

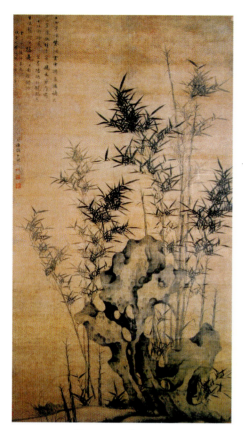

图 322　幽篁秀石图

者很好地表现了这一新老交替的瞬间。

顾安（1289~1365年）字定之，号迂讷居士，江苏人。

323. 清閟阁墨竹图　轴　纸本水墨　纵132.8cm　横58.5cm　元　柯九思　故宫博物院藏

柯九思善写墨竹，融书法笔意入画，显得文雅苍润，风格属文同一派。画中绘墨竹两枝，竿用淡墨直写，在分节处染以浓墨，笔痕圆浑，如使篆法。竹叶分浓淡两层，以淡为背，以浓为面，流露出丰腴而果断的书法笔意。竹下怪石突兀，笔墨润泽而气息淡雅。他对赵孟頫的"书画同源"之说有了更直接的诠释，正如他在画竹心法中所说："写竿用篆法，枝用草书法，写叶用八分，或用鲁公撇笔法，木石用金叉股、屋漏痕之遗意"。

柯九思（1290~1343年）字敬仲，号丹丘生等，浙江台州人。

324. 墨梅图　卷　纸本水墨　纵31.9cm　横50.9cm　元　王冕　故宫博物院藏

王冕是元代墨梅画的代表人物。他曾广历天下，又于元末之际隐居山中，绕屋种千树梅花，以画梅自娱，又以卖画为生。图中的墨梅风格洒脱，花瓣一改墨线圈勾的习惯而用淡墨点点，不露笔痕，却见花朵丰满而又神采奕奕；墨梅的枝干细劲而流畅，笔势向上，显露出蓬勃的朝气，却又不失笔墨的情趣。他在诗中写道："吾家洗砚池头树，个个花开淡墨痕，不要人夸好颜色，只留香气满乾坤"。诗意清新，与画意相符，表达出作者不与污浊同流的志向。

王冕（？~1359年）字元章，号煮石山人，浙江诸暨人。

322. 幽篁秀石图　轴　绢本水墨　纵184cm　横102cm　元　顾安　故宫博物院藏

作者善画风竹新篁，此画是他的代表作。画中的石纹凹凸处多用淡墨渲染，令人感到浓郁的墨气和真实的立体感。几丛新篁从假山前后杂生而出，细瘦的竹竿相互交错纵横，在风中摇曳，显得真实而生动。欣欣向荣又略带书法笔意的新叶，充斥了整个画面，笋叶相伴着新篁的生长而渐渐脱落。作

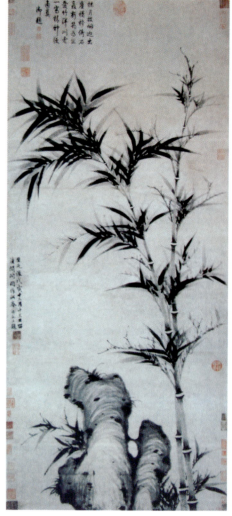

图 323　清閟阁墨竹图

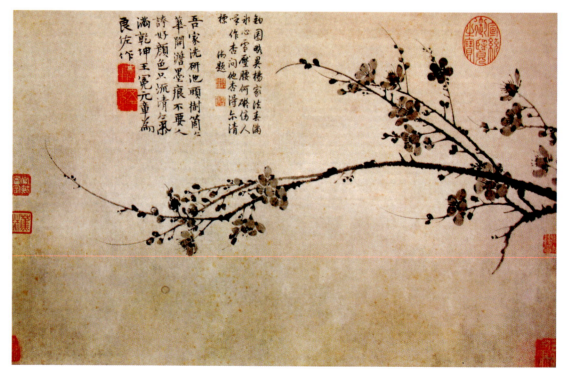

图 324　墨梅图

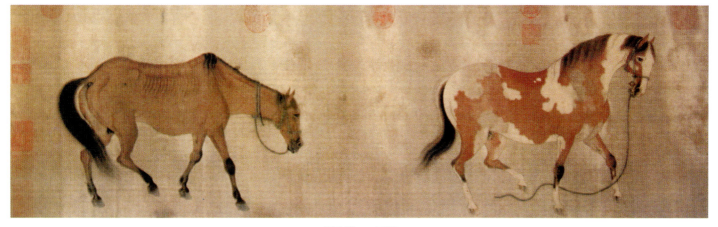

图 325　二马图

325. 二马图　卷　绢本设色　纵28.8cm　横143.7cm　元　任仁发　故宫博物院藏

画中绘有肥、瘦二马，准确的造型、劲健的笔法和清雅的设色逼真地表现了马的形象。肥马皮毛光鲜，精神饱满，瘦马则垂首而立，疲惫不堪，毛色黯淡。初看此图只知作者善于画马，细究题跋才知画家是在借图明志。从肥、瘦两马中作者发出感慨，觉得作官之人宁可"瘠一身而肥一国"，而不应"肥一己而瘠万家"。他要经常地"按图索骥"，引以为戒。

任仁发（1254～1327年）字子明，号月山道人，上海松江人。

326. 溪凫图　轴　纸本设色　纵35.6cm　横47.5cm　元　陈琳　台北故宫博物院藏

作者在秉承南宋院画工细风格的基础上又明显受到元代写意花鸟画的影响。他以松动的线条准确地勾画出野鸭的轮廓及翅膀羽毛，显出较硬的质感，而柔软的头、胸、背部的细小绒毛，则直接用墨点与墨块表现。"工"与"写"两种技法的随意穿插，将一只羽翼蓬松的鸭子描绘得准确生动。除了头部与足部，整幅画几乎不着颜色，显示出秋日特有的清冷。作者曾得赵孟頫指教，受益颇多。据记载，此图是作者拜访赵孟頫时的即兴之作。画幅右上方的芙蓉叶与下方的坡石小草以及粗笔波纹均为赵孟頫所补，仔细观赏，还可看到粗笔水纹下覆盖的细笔水纹。

陈琳（生卒年不详）字仲美，今杭州人。

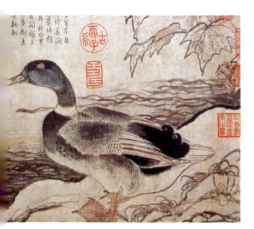

图 326　溪凫图

327. 桃竹锦鸡图　轴　纸本水墨　纵102.3cm　横55.4cm　元　王渊　故宫博物院藏

一只雀鸟站在桃花枝头，正昂首欲飞；桃树下是潺潺的溪流；临溪的湖石上，休憩着一只雄性锦鸡，正低头梳理着鲜艳的羽毛，在它的背后，一只雌性锦鸡，正在这烂漫的春色中觅食。此图的画法由"黄家富贵"的风格变化而成，主要是以"墨分五色"替代了鲜艳的色彩。具体来说，锦鸡的花色羽毛以勾、染、点、描结合来表现，树干与湖石则是连勾带皴，再层层渍染，桃花、桃叶却用没骨法绘成。他的画细腻工整，而又气韵生动，格调清雅，开启了元代花鸟画的新风，对后世影响很大。这是王渊晚年的代表作，体现了元代墨彩花鸟画的风采。

王渊（生卒年不详）字若水，号澹轩，杭州人。

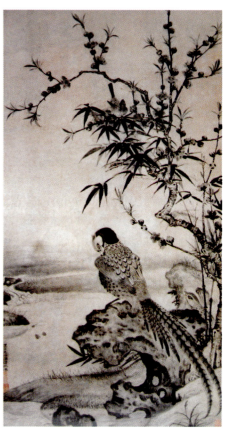

图 327　桃竹锦鸡图

328. 鹰桧图　轴　绢本设色　纵147.2cm　横96.8cm　元　张舜咨　雪界翁　故宫博物院藏

画中，一株老拙而扭曲的古桧挺立在岩石上，苍鹰在枝头昂首独立，目光咄咄，机警而威猛，使得沉静的画面聚积起一触即发的力量。这幅画由张舜咨与雪界翁合作，雪界翁所画苍鹰，工笔设色，羽毛逐片勾线填色晕染，极为工整，堪与两宋院画媲美。而张舜咨画的桧石则半工半写，凝重中透出苍老笔致，是元代的典型风尚。但总的来说，他们的画法都属于工整一路，用色也都比较沉稳，故整个画面仍显得协调和统一。

张舜咨（生卒年不详）字师夔，号栎山，杭州人。

雪界翁待考。

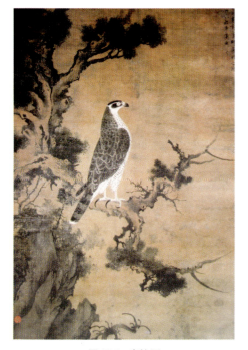

图 328　鹰桧图

151

329. 搜山图 卷 绢本设色 纵53.4cm 横532.4cm 元 佚名 故宫博物院藏

画中描写了二郎神带领天兵神将搜山降魔的故事。此段虽是画卷局部，但已可窥见整卷场面之浩大，足以使人感到惊心动魄。卷中物象形态各异，安排有序，充分展示了作者丰富的想像力。天兵神将的面目狰狞，手持各式兵器，并有猎犬、猎鹰相助追杀；妖魔们则是各种能幻化为美女的蛇、熊、虎、豹、鳄鱼、蜥蜴、猪、牛、羊、鹿等野兽动物。它们手无寸铁，被追杀得魂飞魄散，无处藏身，有的已匍匐在地，束手就擒，且形态可怖。人物衣纹多用细劲的铁线描和游丝描，流畅而刻画入微，山石树木则用粗笔描画，有工有写，丰富多彩。

330. 伯牙鼓琴图 卷 绢本水墨 纵31.4cm 横92cm 元 王振鹏 故宫博物院藏

此图内容源于《吕氏春秋》。据说楚人伯牙善弹琴，而知者少，惟钟子期能深切体会琴中高山流水之意境，成为"知音"，后子期死，伯牙遂终身不再鼓琴。故事歌颂了人间的知交之谊。画中，伯牙端坐在巨石上，双膝间平放了一架古琴，正专注地弹奏，钟子期则相对而坐，低头聆听着无形的乐音，双手合掌作沉思状，与伯牙相互交流着思想与感情。周围的三个小童，或神情木然，或四处张望，全然不理会琴音的玄妙，这便更突出了伯牙、子期二人高山流水，知音相赏的难得。此画人物形象刻画生动而深刻，技法上继承了李公麟的白描画法，只在一些地方略施淡墨渲染，线条笔势流畅，富韵律感。

王振鹏（生卒年不详）字朋梅，号孤云处士，浙江温州人。

331. 挟弹游骑图 轴 纸本设色 纵109cm 横46.3cm 元 赵雍 故宫博物院藏

画中描绘了一位穿著红色长衫的男子，他手执弹弓，骑马缓步走在一株古树下，举首回望远处绿荫深处，若有所寻，又似有所思，耐人寻味。作者的用笔沉着内敛，设色润泽浓妍又颇有士气。赵雍是赵孟頫的次子，能秉承家学，有深厚的传统绘画基础，人物、山水、花鸟俱擅。

赵雍（1289～1360年）字仲穆，浙江吴兴人。

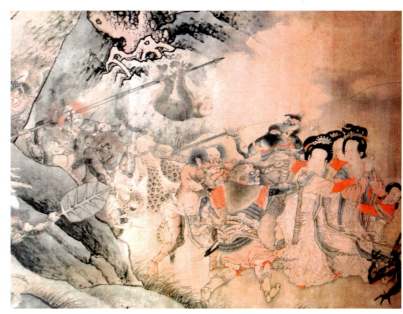

图329 搜山图（部分）

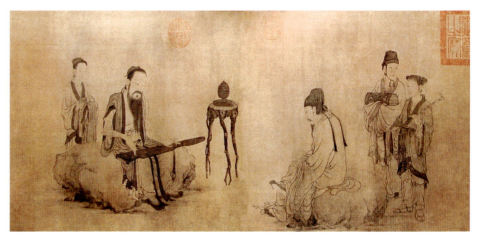

图330 伯牙鼓琴图(a)

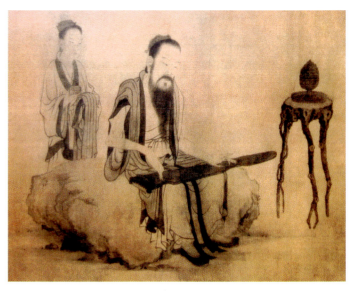

图330 伯牙鼓琴图(b)（局部）

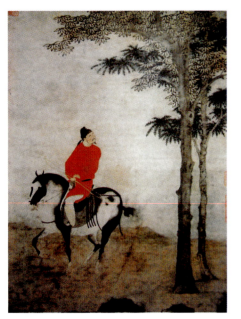

图331 挟弹游骑图

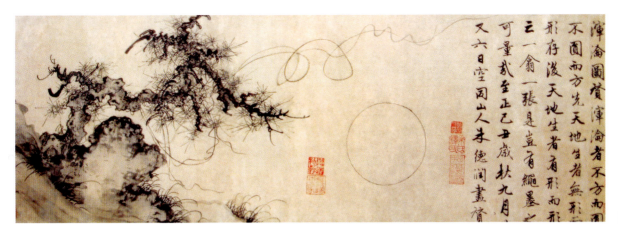

图 332 浑沦图

332. 浑沦图 卷 纸本水墨 元 朱德润 上海博物馆藏

画面中一棵老松立于石坡上，藤蔓牵缠着松干。画家用细劲婉转的线条描写出藤蔓随风飘曳的姿态，景物不多，却有清幽俊朗的境界。作者在画上发议论："浑沦图赞浑沦者不方不圆，不圆不方，先天地生者，无形而形存，后天地生者有形而形亡，一翕一张，是岂有绳墨可量哉"。说得虽玄，而且宇宙的玄奥深邃也远非一枝笔所能尽现，我们却还是能从他的画中感受到一种醉人的意境和极有趣味的笔墨美。

朱德润（1294～1365年）字泽民，号空同山人，河南商丘人。

333. 九歌图 卷 纸本白描 元 张渥

此图是张渥临摹李公麟的作品，流传有多件。这件共为十一段，依次描绘东皇太一、云中君、湘君、湘夫人、大司命、少司命、东君、河伯、山鬼、国殇等。人物面貌清俊，线条组织富于节奏韵律，衣带圆转飘举，不施彩色而光彩照人，颇能得李公麟风骨，这在当时便有公论，所谓"李公麟后一人而已"。画卷前又增加了屈原的画像，这可能是张渥自己的创作，画风有所不同。

张渥（生卒年不详）字书厚，号贞期生，

334. 六君子图 轴 纸本水墨 元 倪瓒 上海博物馆藏

画面近景为平缓的土坡，寒树挺立，远景写平缓的沙洲丘峦；中间留出不着一笔的大块空白，渺无人烟。这种"三段式"构成是倪瓒绘画的一个显著特征，以高度概括的景致来表现简逸、空旷、寂寥的梦幻意境。在这没有人踪鸟迹的萧瑟天地里，土坡上直立的六棵树吸引着人们的视线。这六棵树分别为松、柏、樟、楠、槐、榆。画家写这些树是有一定象征意义的，即如黄公望题诗中所说："居然相对六君子，正直特立无偏颇"。是借六棵树来暗示君子的德行，更是倪瓒一舟一笠隐迹山水间的自身写照。在笔墨上，倪瓒常用折带皴作石、坡，喜用干笔皴擦，用笔轻而淡，松而秀。他在艺术上标榜"写胸中逸气"，曾说："仆之所谓画者，不过逸笔草草，不求形似，聊以自娱耳"。此理论影响深远，他的画则被奉为逸品典范。

倪瓒（1301～1374年）字元镇，号云林，江苏无锡人。

335. 具区林屋图 轴 纸本设色 纵68.7cm 横42.5cm 元 王蒙 台北故宫博物院藏

具区就是太湖，林屋是太湖洞庭西山的林屋洞。本图写林屋洞天胜景。只见重岩叠嶂，层林尽染秋色，湖石玲珑剔透，山路蜿蜒曲折，通向层层洞府。草屋台榭里，有文人读书，仕女倚窗。湖水波光粼粼，一叶扁舟沿岸而行，湖边林中有幽人高卧。这一切都体现了画家对隐居之地的理想。画面构图稠密，但满而不闷，密而不塞。笔墨精细缜密，山石多用细笔解索皴（又称牛毛皴）反复皴擦，郁然深秀。笔力苍老，有内劲，人称其"笔力能扛鼎"。设色虽浓，却有清远之致。王蒙曾有过数十年卧青山而望白云的隐居生活经历，故能万壑在胸，布局造型极变化之能事，技法也丰富多样，功力深厚。

王蒙（1308～1385年）字叔明，号黄鹤山樵，杰出书画家赵孟頫外孙，元四家之一，绘画继承董巨而自出新意。亦工诗文书法。

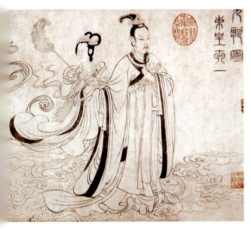

图333 九歌图（部分）

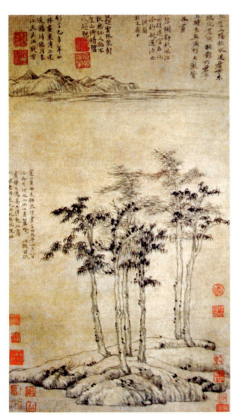

图334 六君子图

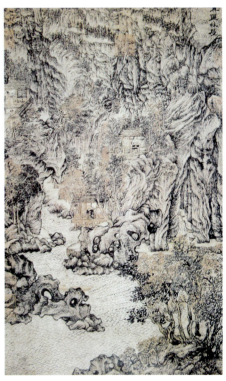

图335 具区林屋图

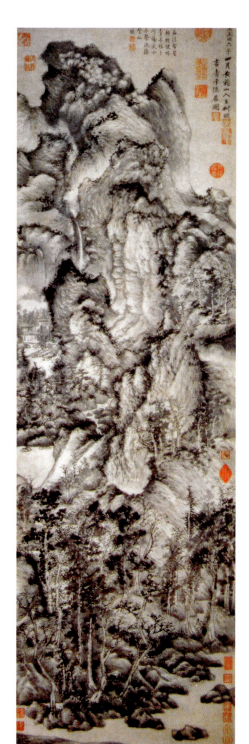

336.青卞隐居图 轴 纸本水墨 纵141cm 横42.4cm 元 王蒙 上海博物馆藏

所画为浙江吴兴西北的卞山。图中重山叠岭，密林深溪，山坡上有草堂数间，内有隐士抱膝倚床，景致极为清幽。画法上多以紧密的皴擦为之，而渲染不多。山石用牛毛皴，或先用淡墨后施浓墨，或先湿笔后用干皴，技法极为多样；山头打点，繁而不乱；山上树木用笔虽简，但却显得茂密苍郁。

337.武夷放棹图 轴 纸本水墨 纵74.4cm 横27.8cm 元 方从义

此图画武夷九曲风光，画中奇峰突起，俯瞰着脚下如土坡似的山岭及落叶般的扁舟，独特的视角突出了峰峦高耸的姿态。画家以草书笔意入画，用笔潇洒而直露，主峰笔道粗阔，遒劲、老辣，气势逼人。土坡用笔则爽快淋漓，处处流露着画家的率真的性情。据画史记载画家师法董巨和二米，并有个人创造。

方从义（生卒年不详）字无隅，号方壶。上清宫道士，善画山水。

338.杨竹西小像 卷 纸本水墨 纵27.7cm 横89.7cm 元 王绎 倪瓒 故宫博物院藏

杨竹西方巾布衣，持仗立于松石间。此图由王绎画像，全用白描手法，造型准确，形象生动传神，衣纹简括，主人公"清廉谨慎"的性格、不肯趋炎附势的气节和情操，跃然纸上。倪瓒为此画补的松石小景，令画中人置身于疏简冷逸的环境中，对于人物精神面貌的表现起到锦上添花的作用。王绎是元代后期"写真派"的著名肖像画家，他的画实践着"彼方叫啸谈话之间，本真性情发见，我则静而求之，默记于心"的传统写真理论，所以他的"写真"特别强调写人物的气质性格。

王绎（生卒年不详）字思善，自号痴绝生，浙江建德人。

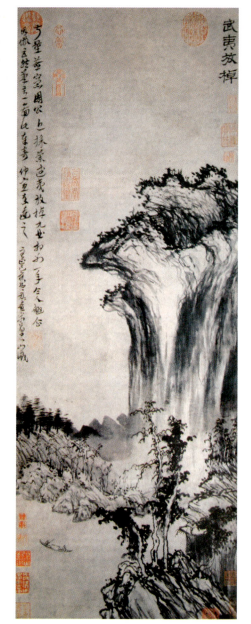

图337 武夷放棹图

图336 青卞隐居图

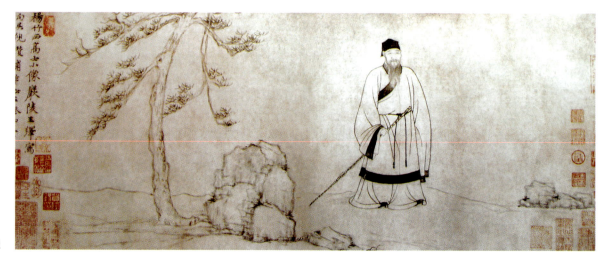

图338 杨竹西小像

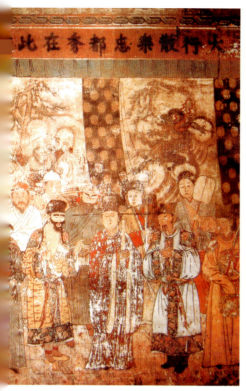

图 339 戏剧人物

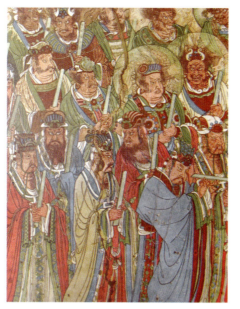

图 340 朝元图（局部）

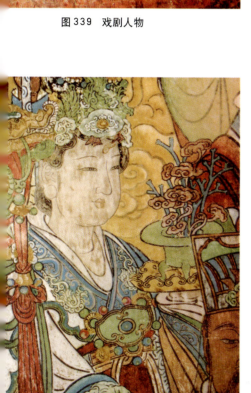

图 341 玉女（局部）

339. 戏剧人物 寺观壁画 纵390cm 横312cm 元 山西洪洞

这是一幅反映元代杂剧演出的壁画，在广胜寺西侧水神庙内。戏台上方砖铺地，上悬横额"太行散乐忠都秀在此作场"，后挂幕幔。一个戏班正在登台演出，出场人物中生、旦、净、末、丑角色齐全。演员都经化妆，可以看出当时已经勾画脸谱，并挂髯口，后排并有鼓、笛、拍板等乐器伴奏。这幅壁画形象地反映了我国元代杂剧的演出形式和极盛时的真实情景，是研究我国戏剧史和元杂剧的珍贵资料。壁画构图严谨，疏密有致，画法以重彩平涂为主，色彩富丽浑厚，线条流畅凝练，人物神态刻画入微，生活气息浓郁生动。

340. 朝元图 寺观壁画 元 马君祥等 山西芮城县永乐宫三清殿

永乐宫原址在山西永济县永乐镇，1959年因三门峡水利工程而迁至山西芮城县现址。永乐宫的创建与道教"八仙"之一吕洞宾有关。吕洞宾是永乐镇人，宋代永乐镇建有吕公祠，金代易祠为观，元初道教全真派得势，就在此地建起大纯阳万寿宫（今永乐宫），成为元代道教全真派的中心。宫殿规模宏伟，沿中轴线建有无极门、三清殿、纯阳殿、重阳殿等，精美的元代壁画就分布在这四座殿堂中，总面积达800多平方米。这是永乐宫三清殿《朝元图》壁画的局部。《朝元图》以南极、北极、东极、玉皇、勾陈、木公、后土、金母等八个主像为中心，描绘了28宿、32帝君、青龙、白虎二星君、天蓬、天犹2元帅以及仙曹、仙官、天丁、力士等共计280余身。主像高达3m，一般群仙均高2m以上。构图恢宏，气势雄伟，人物造型饱满，个个姿态不同，面貌各异，形完神足。以浑圆磊落的线条表现衣纹，既飞舞飘逸，又紧劲严整。壁画采用勾线填彩技法，并施以沥粉堆金，以青绿为主的古朴庄重的画面因此更添华贵气象。

341. 玉女 寺观壁画 元 永乐宫三清殿

这是三清殿壁画中的一位玉女。她在整个壁画中占据着微不足道的一方面积，但仍处处流露出画家在描写时的苦心孤诣。如清秀的眉目，微抿的双唇等等女性特有的动人之处，都在壁画形象的共性中得到个性化的完美的表现，令玉女在温文秀雅中透出可爱。

342. 钟离权度吕洞宾 寺观壁画 纵370cm 横460cm 元 永乐宫纯阳殿

传说吕洞宾出身官宦之家，在唐末考中功名后，未曾上任，云游四方，在陕西沣水河畔遇上钟离权，受他度化，弃官学道，后成为神仙。壁画写景色秀丽的山水间，钟离权袒胸露怀，随意而坐，一副得道人不拘小节的态度。他注视着吕洞宾侃侃而谈，似乎在观察他的反应；而吕洞宾则拱手端坐一旁，双眼凝视下方，若有所思，表面虽然平静，内心却有急剧的斗争，似乎在作入世还是出世的人生抉择。显示画家对人物内心活动的深刻领悟与刻画的功力。

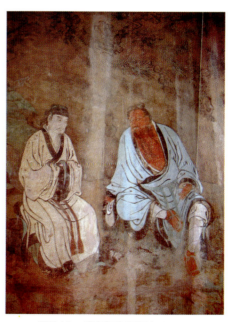

图 342 钟离权度吕洞宾（局部）

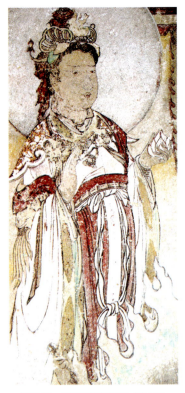 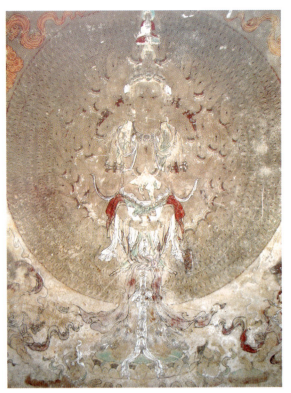 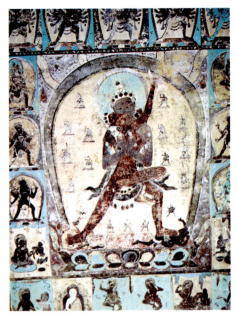

图343 千手千眼观音(a)(局部)　　　　图343 千手千眼观音(b)(部分)　　　　图344 密宗曼荼罗

343.千手千眼观音 石窟壁画 纵203cm 横223cm 元 敦煌莫高窟3窟

《千手千眼观音》是佛教密宗图像。此图画观音及两侧的辩才天、婆叟仙、金刚,空中还有飞天持花供养。观音头戴宝冠,斜披天衣,腰系长裙,庄重地站在莲花上,以密宗常见的十一面出现,每面三眼,每只手上又各有一眼来表现观音的千手千眼。千手千眼组成圆形,犹如背光,使观音像显得更加神圣。在具体的描绘上则采用白描淡彩这一纯粹的汉族传统技法,比如用铁线描勾画面部、手足等,又用兰叶描、折芦描、钉头鼠尾描等多种描法勾勒繁复的衣纹。画面效果丰富,层次清楚,质感鲜明,较一般的密宗画法更为工致。

344.密宗曼荼罗 石窟壁画 元 敦煌莫高窟

"曼荼罗"系梵文音译,意为"坛"、"坛场"。最初是指佛教密宗在修法时防止"魔众"侵入,而在修法场地筑起的圆或者方的土台,以邀请四方诸神来临,并在坛上绘出他们的形象。曼荼罗绘画的规则就是从这里而来。如此画中心描绘现"忿怒身"的佛双身修法图,周围又刻画了显现各种"相"的佛,代表着坛台上的佛像。此画用色极为浓艳,红绿对比构成的斑斓画面给人很强的视觉冲击,似乎透出佛的无限威严与法力,这也是密宗绘画的一个重要特色。

345.供养天女 元 寺观壁画 西藏阿里

这是西藏阿里古格王国遗址发现的壁画遗存,相当于元末时期。自左至右画供香、供花、濯足、供水四天女,全身赤裸,立于莲座,身后有项光和背光。西藏密宗绘画是佛教绘画中独具特色的体系,在敦煌吐蕃时期壁画中可寻到其图像的早期样式,在西藏、青海、内蒙、云南等地寺院则存有大量明清时期精品。

图345 供养天女

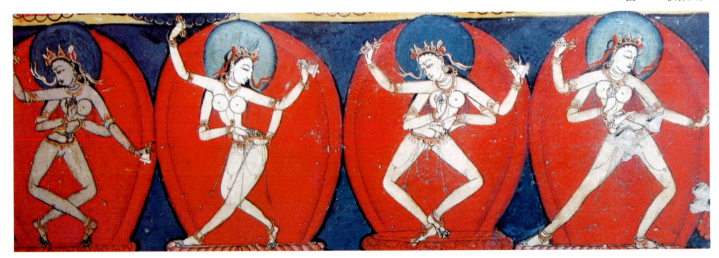

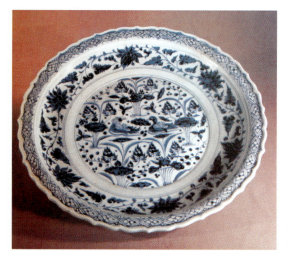

图 346 青花鸳鸯莲纹瓷盘

346. 青花鸳鸯莲纹瓷盘 元 景德镇窑 故宫博物院藏

青花瓷是元、明、清前后六百余年产量最大的一种釉下彩绘瓷器。青花的烧制技法是在瓷坯上用钴料彩绘，然后施透明釉，经高温一次烧成。青花瓷白底蓝花，清新素雅，单纯而精丽，并具笔情墨趣，酣畅自如，深受国内外广泛欢迎。此盘口为菱花形，折沿，盘心平坦，圈足。纹饰三层，外层为菱形锦纹，二层有缠枝莲花六朵，盘心以五组莲花为主题纹饰，莲池中两鸳鸯追逐嬉戏，画面动中寓静，极为传神。盘外也有莲花装饰。

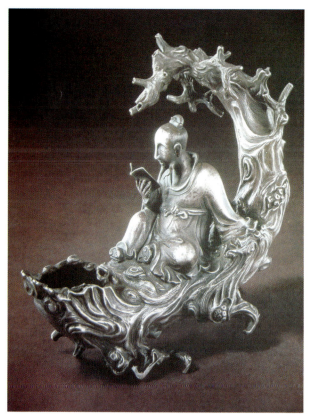

图 347 银槎

347. 银槎 元 朱碧山 高18cm 长20cm 故宫博物院藏

一老者右手执卷，乘槎（即木筏）游弋。此银槎为酒器，全器用白银铸成再施雕刻，槎身作老树桠杈状，树皮肌理塑造细腻，老者的头、手及云头履等都是另铸后焊接而成，但浑然一体，不着痕迹。

朱碧山 嘉兴人，是元代著名的银饰匠师，银槎是他传世至今的惟一珍品，代表了元代银器工艺的高超水平。

348. 栀子花纹剔红漆盘 元 张成 故宫博物院藏

剔红是一种雕漆工艺。其制作方法为将朱漆涂在木胎或底漆上，达数十层甚至数百层厚，然后雕出各式图案花纹。此盘为圆形，圈足，黄漆底，髹朱漆百余遍，盘正面雕刻盛开的大栀子花一朵，枝叶茂盛，构图饱满，雕工精细，刀法圆润，花叶翻卷自如，生意盎然。有针划行款"张成造"。

张成 元代著名雕漆艺人，其风格对后代雕漆有很大影响。

图 348 栀子花纹剔红漆盘

349. 妙应寺白塔 元 北京

元代统治者笃信喇嘛教，在内地也兴建了若干喇嘛教建筑，北京妙应寺白塔即为其重要遗存。这座巨大的藏式喇嘛塔是由尼泊尔著名青年匠师阿尼哥应吐蕃喇嘛教首领八思巴之请设计的。塔基由平面为"亚"字形的两重须弥座组成，塔身为覆钵形，上肩略宽，由硕大的莲瓣承托，塔身上面有小须弥座，再上面是层层收紧的13层圆形刹座，上承铜制宝盖和刹顶。塔高50.86m，全部砖砌，外抹石灰。塔的各部分比例匀称，曲线强劲而优美，造型雄浑，气势磅礴，是历代喇嘛塔中的杰出代表，也是现存最大的喇嘛塔。

图 349 妙应寺白塔

八、明代

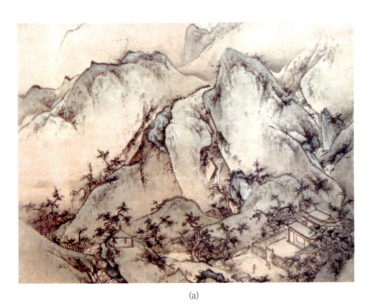
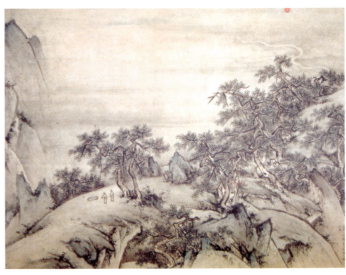

图 350 华山图

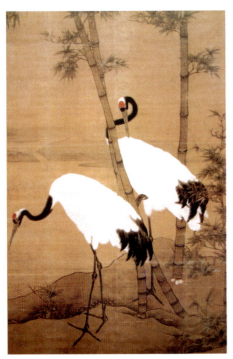

图 351 竹鹤图

350.华山图 册页 纸本设色 每页纵34.7cm 横50.6cm 明 王履 故宫博物院、上海博物馆藏

这套图册共计图40幅,是王履游历华山后所画作品。由于是根据实景创作,所以在构图取景上比较服从自然的面貌,更富真实感,有些画面甚至能指认出是某地某景。这与以往全景式构图大异其趣,也有别于南宋边角山水大片留白或虚化的处理。画面常以中景、近景为主,构图新颖多变。如(b)图描写近、中、远三重出没云层的峰顶,令人恍若置身于云海中漂浮的小岛。在具体技法上,以勾勒为主,多用烘染,少用皴笔,塑造出光溜溜的坚硬山石,与华山的自然面貌颇为相像。凡此种种都体现了他在自序中提出的:"吾师心,心师目,目师华山"的绘画主张。

王履(1332~?)字安道,号畸叟,江苏昆山人。

351.竹鹤图 轴 绢本设色 纵181.2cm 横117.9cm 明 边景昭 故宫博物院藏

这是边景昭的传世代表作品。画面描绘一双闲步于溪边老竹新篁间的白鹤,其中一只低头专注地寻找食物,一只曲颈梳羽,几片白羽散落地上,情态极为生动。三竿老竹,两聚一分,在远处溪岸的衬托下,显得疏朗而富变化,境界清幽。竹子双勾填色,色调雅致;白鹤描写精翎逼真,片片羽翎晕染细腻,一丝不苟,再辅以密密线条丝毛,质感尽现;修长的鹤脚,骨梗有力,表面鳞状细纹也丝毫不遗。画家穷工极致的画法,代表了明代宫廷花鸟画中延续宋代画院"黄家富贵"作风的最高成就。

边景昭(生卒年不详)字文进,福建沙县人。

352.桂菊山禽图 轴 绢本设色 纵192cm 横107cm 明 吕纪 故宫博物院藏

画面上桂树飘香,菊花绽放;桂树枝头,两只八哥隔枝对唱,另一只翘首而望;又有一绶带鸟正欲扑下枝头,与草地上的三个同伴争夺草虫,气氛颇为热闹生动。构图上,禽鸟之间的自然联系,取得了一种内在的和谐和气势的连贯。菊与桂花双勾填彩,八哥、绶带丝毛晕染,描写真实,刻画细致,色泽艳丽,这是他学边景昭的工笔重彩一格的画法,而在配景上又采用了近于林良的从南宋四家继承的水墨苍劲的画法,故而评者称他的画风介于边景昭、林良之间,是与他们二人齐名的明代宫廷花鸟画的代表画家。

吕纪(1477~?)字廷孙,号乐愚,浙江宁波人。

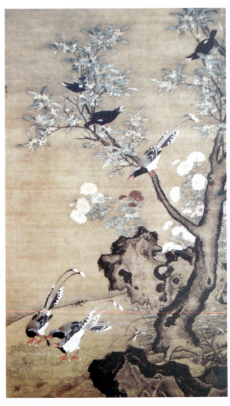

图 352 桂菊山禽图

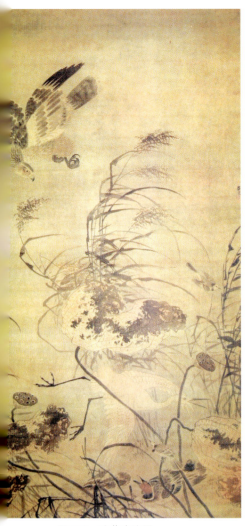

图353 残荷鹰鹭图

图354 山茶白羽图

353.残荷鹰鹭图 轴 绢本设色 纵190cm 横105.2cm 明 吕纪 故宫博物院藏

秋风瑟瑟，荷塘里，荷叶支离破碎，歪斜的荷梗支着干瘪的莲蓬，与丛生的芦杆纠缠在一起。突然，一只被苍鹰紧紧追赶的鹭鸶逃入芦汀杂草中，苍鹰不肯放松半点，仍死死地盯着逃遁的鹭鸶。藏身芦汀的野鸭和鹡鸰惊恐地注视着这场突如其来的灾难，一股肃杀的气氛在荷塘弥漫开来。吕纪在这幅画里更多的是水墨写意的画法，芦草用错落纷披的笔法，顺着风势撇出；苍鹰和鹡鸰的羽翎笔笔清晰，鹭鸶则只勾不染，只有莲蓬用工整细致的勾勒笔法。吕纪工写俱能，尤善两者结合。

354.山茶白羽图 轴 绢本设色 纵152.3cm 横77.2cm 明 林良 上海博物馆藏

林良传世作品以水墨写意为多，格调雄浑而潇洒，题材则常为鹰、雁等禽鸟及灌木丛林、芦荻野草之类。此幅却为工笔重彩，具宋院体风格，画史上评他"着色花果翎毛，皆极精巧"。

林良（约1436～1487年）字以善，南海人，宫廷画家

355.河塘集禽图 轴 绢本设色 纵152cm 横56.5cm 明 林良

萧瑟秋风掠过荷塘，吹弯了芦苇，吹残了荷花，吹枯了荷叶，荷塘一派残败凋零之状。然而大小各种禽鸟却兴高采烈地聚集在一起，热闹非凡，充满生命活力。只见有的追逐嬉戏，有的窃窃私语，有的在向同伴炫耀着抓来的小鱼，而两只硕大的芦雁则在水里争抢着一茎荷梗。用笔潇洒奔放，墨色变化自然，是一首对自然生机的赞歌。林良在写意花鸟画的发展上，有继往开来之功。

图355 河塘集禽图

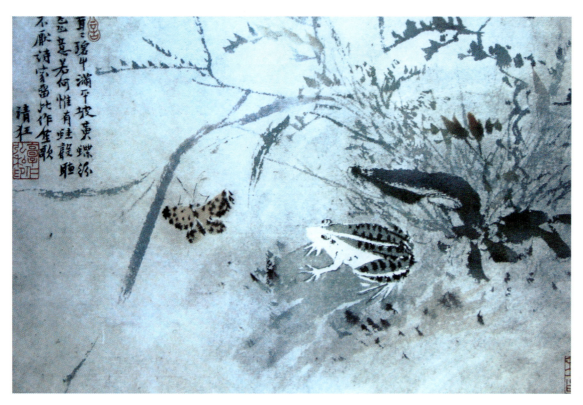

图356 杂画册（之一）

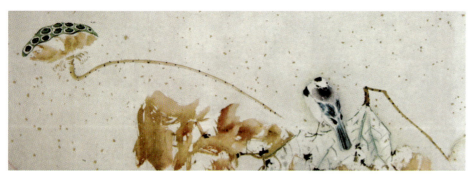

图357 花鸟草虫图（部分）

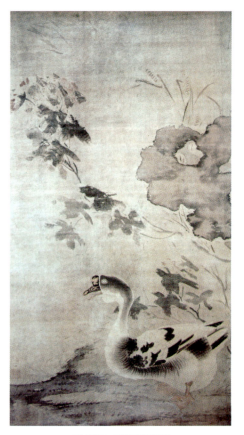

图358 芙蓉游鹅图

356.杂画册 册页 纸本设色 明 郭诩 上海博物馆藏

这套图册共8页，其中既有花鸟，也有山水、人物；有仅用水墨的，也有纯用彩色的，从中正可比较画家不同题材的不同画风。这里选择的是一幅纯以色彩点染的夏塘景色，自题"茸茸碧草满平坡，黄蝶纷飞意若何，惟有蛙声听不厌，诗家留此作笙歌"。物象用笔简括，色彩响亮鲜活，满目生机和野趣。尽管画家用的是率意泼辣的笔触，却也明显地在粗放中带有几分收敛，区别于某些浙派画家一味追求放纵而显得狂乱躁动的作风。

郭诩（1456～约1529年）字仁弘，号清狂，江西泰和人。

357.花鸟草虫图 卷 纸本设色 纵23.5cm 横533cm 明 孙隆（龙） 吉林省博物馆藏

长卷共5段，分别画瓜鼠、紫茄、莱菔、鹡鸰秋荷、青蛙睡莲等，其间杂以各种野花野草、小昆虫。经画家巧妙设计安排，自然界那种充满生机的美丽景象跃然纸上。本图为长卷第四段，画一只鹡鸰站立于残荷叶上缩瑟回顾，左方斜倚一枝莲蓬，景虽小却趣味盎然，很好地表现了秋日荷塘景色。构图新颖别致，形象准确概括，神态生动，用笔简练泼辣、洒脱、自如。孙隆擅长花鸟草虫，在宋人没骨画法基础上别开蹊径，丰富了写意花鸟画表现技法，对后世有很大影响。

孙隆（15世纪，生卒年不详）一作孙龙，字从古，号都痴，江苏常州人。

358.芙蓉游鹅图 轴 绢本设色 纵159.3cm 横84.1cm 明 孙隆（龙） 故宫博物馆藏

水边石旁，芙蓉盛开，一只狮头大鹅悠然自得地缓缓行走在湖边。湖石渍染而成，玲珑剔透；芙蓉纯以笔蘸色挥就，率真自然；游鹅则先用细笔勾勒，然后渲染毛色，墨色匀润灵动。整幅画刻画细致又不失洒脱，设色清淡雅致，布局稳中求变。孙隆善用没骨法，据说得自北宋徐崇嗣的创造。他的画风在院体花鸟盛行的当时，除经常与他探讨画艺的宣宗皇帝朱瞻基外少有相近者，然而对后世的没骨及写意花鸟却有很大的影响。

359.鹰击天鹅图 轴 绢本设色 158cm 横89.6cm 明 殷偕 南京博物馆藏

飞禽相搏这样的凶悍主题在爱写闲情逸趣的文人画家的作品中是不多见的,这位画家却抓住老鹰袭击天鹅的瞬间仔细描绘。只见芦荻摇曳的野荡中,硕大的天鹅被老鹰抓住头部,生生地从半空拽下,鹰爪深深陷入鹅头,天鹅无能为力地哀鸣,束手待毙。天鹅和老鹰不仅在体量上十分悬殊,而且画家在具体刻画时也很注意两者的不同:天鹅羽毛丰厚,长颈巨蹼;老鹰坚翅硬羽,尖喙利爪。两下对比,突出了老鹰凶猛精悍的捕猎者角色,鹅身与倒垂的长颈构成的倒三角的态势,更增添了画面的紧张动荡的气氛。

殷偕(生卒年不详)字汝同,江苏南京人。

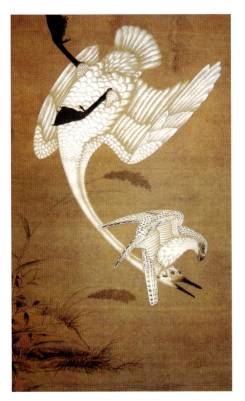

图359 鹰击天鹅图

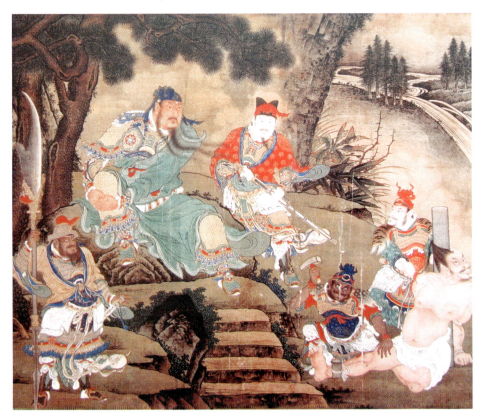

图360 关羽擒将图

360.关羽擒将图 轴 绢本设色 纵200cm 横237cm 明 商喜 故宫博物院藏

此画内容来自三国演义。画面中,关羽抱膝泰然坐于松荫下的土台上,赤面凤眼,美髯飞动,身躯魁伟,神采奕奕。一旁黑脸周仓持青龙偃月刀侍立,另一旁关平拔剑待命,台下两军士正捆绑侧首怒目的赤身敌将。作为主人公的关羽比其余的人物要大一些,这是传统的处理方法,藉以凸显关羽的神威。背景则以大斧劈画山石,显得坚硬如铁,流水奔泻而来,极有气势。整幅画色彩鲜艳,红、黄、绿、金,各色饱满,夺人眼球,体现了明代浙派、宫廷派人物画气势霸悍,色彩明快的特点。

商喜(生卒年不详)字惟吉,河南濮阳人。

图361 春山积翠图

361.春山积翠图 轴 纸本水墨 纵141.3cm 横53.4cm 明 戴进 上海博物馆藏

春雾蒙蒙,山色空灵,山前巨松虬曲,山头丛树青青,清新的景致令人神往。一老翁在携琴童子的陪伴下,拄杖行走在山间。画家出色地运用了"水晕墨章"的技法,山石用笔亦皴亦染,浑然一体,将刚劲的用笔与柔和的墨色融合在一起,表现出笼罩在轻淡雾气中的山石质地坚硬而又清俊的韵味。戴进主要学南宋李唐、马远画风,但这里山石的感觉在马远明净爽利、笔画简练的基础上,又吸收了北宋郭熙一路画法,从而形成了他画中的既放纵洒脱而又湿润空蒙的面貌。

戴进(1388~1462年)字文进,号静庵,浙江杭州人。为"浙派"开创者。

图362 达摩六祖图（部分）

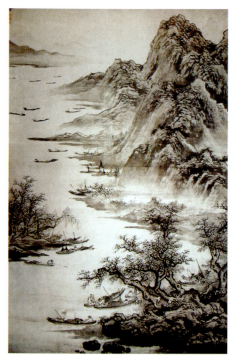

图363 渔乐图

362.达摩六祖图 卷 绢本设色 纵33.8cm 横219.5cm 明 戴进 辽宁博物馆藏

取材于佛教故事。画面中，峻石挺拔，溪流奔泻，一派清幽的景象。六位佛教禅宗祖师达摩、神光、僧璨、道信、弘忍、慧能同处一个画面上，完全打破了时空的界限。但很显然，画面又以这六位祖师为中心来分段，分别讲述他们的事迹。画面这种既相互联系又彼此独立的结构，使我们在展开画卷的同时似乎也翻开了佛教禅宗发展的历史。

这是画家早期师承李唐、刘松年风格的典型之作，线描勾斫顿挫劲健，酣畅连贯，无论人还是物的刻画都一丝不苟，井然有序。戴进是明代最著名的职业画家，各科兼长，笔墨也富变化，在明代前期的画坛影响较大。

363.渔乐图 轴 纸本设色 纵270.8cm 横174.4cm 明 吴伟 故宫博物院藏

山岭由近及远渐次延展，坡脚伸出水面，造成曲折蜿蜒的形态。在这碧波晴岚的水光山色中，遍布着忙碌捕鱼的小舟，近水湾的高树下，几位老翁闲坐舟上高谈阔论，乐而忘返。这里的坡石用浓墨勾皴，质坚而角硬，高树粗壮有力，中景山岭的皴笔复杂多变，墨色透明，画面有很强的空间纵深感。相对吴伟作品一贯作风，这幅画虽然尺幅巨大却画得比较严谨、温润，表达出主题——"渔乐"的怡然情调。除善画山水外，吴伟也长于人物，并擅作鸿篇巨制，是明代中期继戴进之后的浙派健将，曾入宫廷锦衣卫，并被授予"画状元"，声名显赫。

吴伟（1459～1508年）字士英，号小仙，湖北武昌人。

364.醉樵图 轴 纸本水墨 纵101cm 横34cm 明 吴伟

画中，一醉汉将柴担搁在一边，立于枯树老崖下，双手打胸，两眼斜窥。人物栩栩如生，头、手、足及眼神都搭配得非常和谐。人物脸部和躯体部分采用勾描和皴擦烘染技法，而衣服则用粗笔画出。不论人物造型还是笔墨都达到较高的水平，是吴伟人物画之精品。画中人物的孤高傲世及冷视一切的神态与作者的人生态度颇为一致。

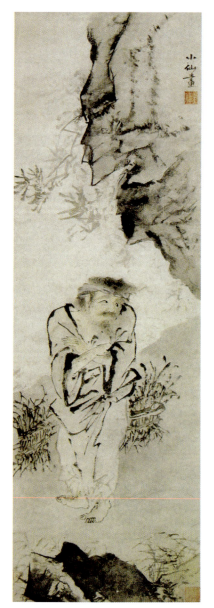

图364 醉樵图

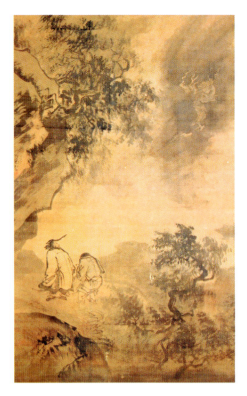

图365 起蛰图

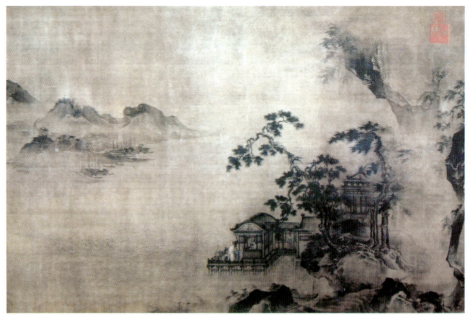

图366 江阁远眺图

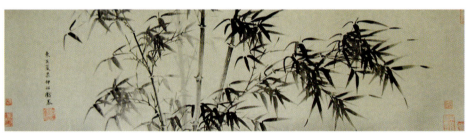

图367 淇水清风图

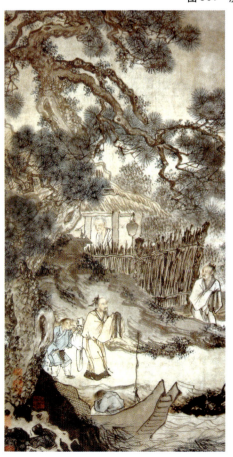

图368 柴门送客图

365.起蛰图 轴 绢本水墨 纵167.5cm 横100.9cm 明 汪肇 故宫博物院藏

蛟龙踏乌云飞升，势如雷电，一时狂风大作，天色骤变，石壁上的老树、土坡上的杂草等，在狂风的肆虐下摇摇欲坠。山路上被狂风急急推着走的翁仆二人，显然被这骇人景象所震摄。画家以狂飙式的笔触和泼墨法染乌云、写老树、皴石壁、勾杂草，从而生动地表现出此画的豪壮气势，使画面益发紧张而神秘。对此，汪肇也颇为自得，他称自己的笔意飘若海云，因而自号海云。

汪肇（生卒年不详）字德初，号海云，安徽休宁人。

366.江阁远眺图 绢本设色 纵143.2cm 横229cm 明 王谔 故宫博物院藏

画面右侧山壁峭立，石崖嶙峋，虬松竟在这嶙峋石头上扎根。左侧江面豁然开朗，波纹细如鳞片，水天交融，浑然一色；远山灵秀，城廓隐现其中；舟船泊于岸边，一位白衣高士站在水榭上，极目远眺，画面意境深邃。画家细致地描写江畔一隅，松针勾画缜密，石面皴笔规矩，楼阁用界画法，雕栏飞檐毕其工致，连水榭里的景象也无一疏漏。而占画面大部分的水面、天空则不着一帆影鸟踪，开阔的空间留给观者无限遐想的余地，颇得南宋院体山水处理的奥妙，被誉为"今之马远"。

王谔（生卒年不详）字廷直，浙江奉化人。

367.淇水清风图 卷 纸本水墨 明 夏昶

水边峻石旁，一阵清风袭来，几竿秀竹叶斜枝弯，姿态秀妍。湿润爽利的笔法不仅令竹叶晶莹透明，也使整幅画有湿淋淋的清爽之感。画家所以能轻松驾驭画面，正是他对自然细致观察后，成竹在胸的结果，他曾说"仆喜好写竹，恨不得其妙，留心三十余年，始知一二"。时人对他的墨竹极为欣赏，有"夏卿一箇竹，西凉十锭金"之说。

夏昶（1388~1470年）字仲昭，号自在居士，江苏昆山人。

368.柴门送客图 轴 纸本设色 纵120.1cm 横56.9cm 明 周臣 南京博物馆藏

画中，草庐伴巨松而结，月上树梢，主人出门送客，依依不舍，这正合着杜甫诗作《南邻》末句"相送柴门月色新"的诗意。画中松树用笔苍润，土坡勾皴明泽，小草随意撇出，流露出清冷的韵致，显示这是一个风清月明的夜晚。从画家的笔墨风格上也可看出他深受南宋马远、夏圭的影响，但画法较为严整。他的风格在当时颇有影响，"明四家"中的唐寅、仇英都曾得其传授。

周臣（生卒年不详）字舜卿，号东村，江苏苏州人。

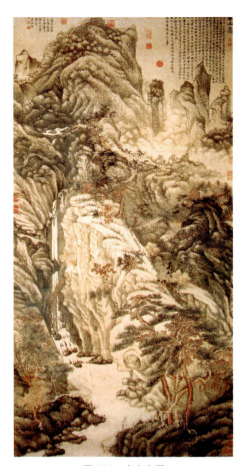

图369 庐山高图

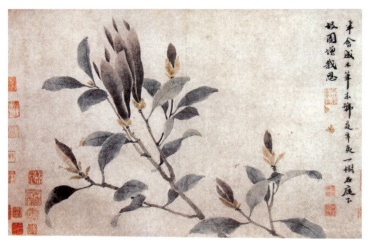

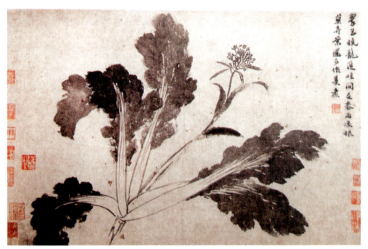

图370 辛夷墨菜图

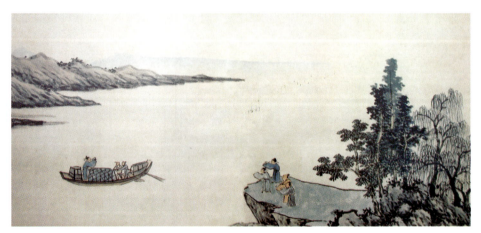

图371 京江送别图（部分）

369.庐山高图 轴 纸本设色 纵193.8cm 横98.1cm 明 沈周 台北故宫博物院藏

此画是沈周41岁时为他的老师陈宽70寿辰所作。画家借万古长青的庐山五老峰的崇高博大象征老师的人格，从而来表达他对老师的崇敬，同时也体现了作者自身的思想与人格。整幅画鸿篇巨制，立意不凡。画面上山石层叠，雄峰突兀，银练飞挂，草木葱茏，激越、豪迈的气势回荡山间。在沉沉的山石间，耸起的一壁白石山崖，有如玉璧闪烁在夜色里，为深沉浑茫的山岭带来灵动与空明。一位老者独立巨松下，仰首兴叹，人物虽小，却是点题之笔。整幅画用笔虬密干渴，牛毛皴、披麻皴并用，莽莽苍苍，雄浑朴茂，有王蒙笔意，是其中年力作。沈周为继浙派后在明中期兴起的吴门画派公认的领袖。

沈周（1427～1509年）字启南，号石田翁，江苏苏州人。

370.辛夷墨菜图 卷 纸本（分设色、水墨两段） 每段纵35.2cm 横59.7cm 明 沈周 故宫博物院藏

吴派花鸟画的最大贡献在于摆脱了以往文人画题材的局限，从而促使文人花鸟画真正确立。此卷前一段画设色辛夷两枝，后一段写水墨野菜一棵；前者用没骨法，描写精细而不失灵活，设色沉稳素雅，后者带有水墨写意的笔法，菜叶饱满而又滋润。两者画法虽不同，但浑穆蕴籍的气息是一致的，并且都是以简练的笔墨写出了物状的精微，足见作者不仅山水画成就卓著，花鸟画也同样高妙。这与吴门画派的另外三位代表画家文征明、唐寅、仇英一样，成就都不限于一种画科，他们四人又被合称为"明四家"。

371.京江送别图 卷 纸本设色 纵28cm 横159.2cm 明 沈周 故宫博物院藏

画面描写直奔主题，景物相当简单，构图也极为平稳。江流天际，黛山远映，堤岸上柳树成荫，江上轻舟催发，朋友们作揖相别，感慨万千，正所谓"黯然伤魂者，惟别而已矣"。丘峦简括的皴笔粗壮老硬，使得离别的气氛更加沉重、苍凉。此画风格与《庐山高图》迥异，当时沈周已明显受到吴镇的影响，笔力趋于老硬，墨色则趋苍润，刻画也变得简练起来，画风转为粗放一路。

372. 秋风纨扇图 轴 纸本水墨 纵77.1cm 横39.3cm 明 唐寅 上海博物馆藏

一位体态轻盈、手执纨扇的年轻女子婷婷玉立，脸上流露出一丝淡淡的忧伤，似在感叹韶华易逝，青春难驻，就如手中的纨扇，终究难逃被摈弃的命运。在她身后，疏疏落落的竹叶在秋风中摇曳，几块清峭的湖石垒在土坡边，为画面烘托出一种萧索冷寂的氛围。画家才情盖世，然而际遇坎坷。此画似乎正是画家饱经世情炎凉后的心灵写照。

作者山水以周臣为师，学马远、夏圭一路；人物则以宋人画为宗，长于设色。此画虽为墨笔，却神完气足，是唐寅仕女画的代表佳作之一。这种兼工带写仕女画新格，对后世影响深远。

唐寅（1470～1523年）字子畏、伯虎，号六如居士，江苏苏州人。

373. 落霞孤鹜图 轴 绢本设色 纵189.1cm 横105.4cm 明 唐寅 上海博物馆藏

画中一书生凭栏而坐，遥望天际云霞幻灭，孤鹜独飞，萧索苍凉的景色令人不禁思绪纷纷，慨叹起"时运不济，命运多舛，冯唐易老，李广难封"，这正暗示了唐寅的际遇，书生似乎就是他的化身。山石坚凝峻厚，丛林覆盖山顶，山脚水阁隐于垂柳浓荫中，清气满卷，扑面而来。画家对南宋李唐、刘松年的画风及元人逸气兼蓄并蓄而形成自己的面貌，所以他的风格虽为院体，却带有文人画气息，显得更为文雅俊秀。

374. 枯槎鸲鹆图 轴 绢本墨笔 纵121cm 横26.7cm 明 唐寅 上海博物馆藏

画面描写小雨过后，鸲鹆歌唱枝头。笔墨劲秀潇洒，用笔不多，但极传神。唐寅与沈周、林良等人为明代花鸟画向水墨大写意演变作出很大贡献。

375. 孟蜀宫妓图 轴 绢本设色 纵124.7cm 横63.6cm 明 唐寅 故宫博物院藏

这是唐寅工笔仕女画的杰作。画中四名相互对语、姿态婀娜的宫妓着道人衣、戴莲花冠，却又浓妆艳抹，这正是西蜀宫廷荒淫萎靡生活的缩影。宫妓脸部用"三白法"（额、鼻、下巴用白粉晕染）细腻地晕染，表现了她们冰肌玉肤的天生丽质；高耸的乌黑的云髻，描绘精致的冠子和衣裳的花纹，更衬托着宫妓的美艳。画中有作者题诗："莲花冠子道人衣，日侍君王宴紫薇，花楠不知人已去，年年斗绿与争绯"。唐寅在他的绘画中经常会流露出那种悲凉的心境。

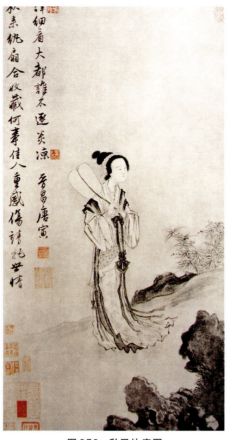

图372 秋风纨扇图

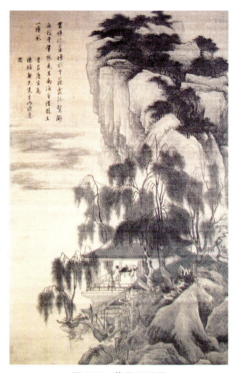

图373 落霞孤鹜图

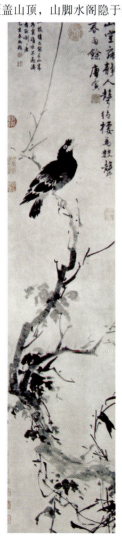

图374 枯槎鸲鹆图

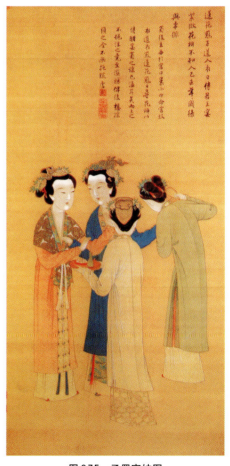

图375 孟蜀宫妓图

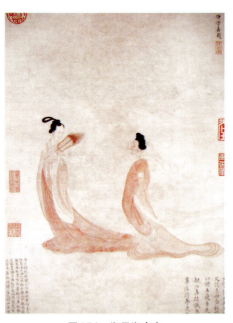

图376 湘君湘夫人

376．湘君湘夫人 轴 纸本设色 纵100.3cm 横35.5cm 明 文征明 故宫博物院藏

此画根据屈原《九歌》中《湘君·湘夫人》篇创作。湘君湘夫人为湘水之神，或谓尧的两个女儿，长者娥皇，次者女英，同嫁于舜。此图为文征明48岁时所作，是其早期仅有的人物画名作。人物仿东晋顾恺之《女史箴图》，衣纹游丝描，衣袖飘举，造型文秀，设色古雅，画法精工。文征明出身仕宦，为明中期吴门画派主要代表人物，书画造诣深厚，绘画技艺全面，因其寿长，又加上一门子侄多位画家，学生也众多，均承其画风，故其影响深远，直至清代。

文征明（1470~1559年）初名璧，字征仲，号衡山居士，江苏苏州人。

377．真赏斋图 卷 纸本设色 纵36cm 横107.8cm 明 文征明 上海博物馆藏

草堂、长松、湖石，溪水环绕，石桥横卧，竹园幽幽，远山青青，何其幽静雅致的去处。草堂中二人对坐，既是赏画，更在赏景。画家以《真赏斋图》命名的画共有两卷，均是为精于鉴赏收藏的好友华夏所作，此卷是他80高龄时的作品，然而细秀文静的作风一如既往。尤其难能可贵的是，大至丘峦草堂，小到人物须眉，无不谨严刻画，更有满卷苔点无数，笔笔劲秀。此画的山石皴法，是从董源巨然、元四家演化而来。文征明的画风以文秀为主。这种画风不仅影响了他的家人、后代，更辐射到一大批吴门画家，他也因此成为继沈周之后的吴门画派领袖。

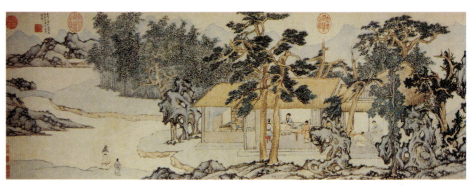

图377 真赏斋图

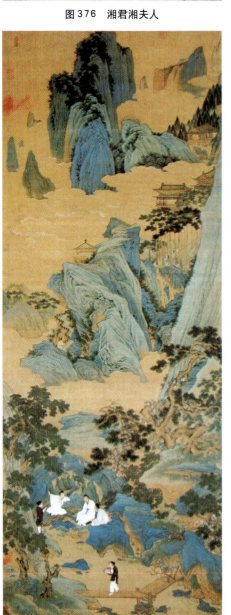

图378 桃源仙境图

378．桃源仙境图 轴 绢本设色 纵175cm 横66.7cm 明 仇英 天津艺术博物馆藏

仇英的绘画风格以秀雅纤丽的院体著称，而从中又常有一种飘逸优雅的气息。此画是仇英青绿山水的代表作品之一。图中，楼阁掩映在青山白云间，三位白衣高士于洞中空地聚坐憩息，洞外虬松苍翠，杂树缤纷，清流贴身而过，一派人间仙境，世外桃源景象。山石勾画精细，层层晕染，一丝不苟。画家缜密的画风源自赵伯驹、赵伯骕的青绿山水，对刘松年的画风也有所继承，是明四家之一。

仇英（1494~1552年）字实父，号十洲，江苏太仓人。

379．人物故事图 册页 绢本设色 明 仇英 故宫博物院藏

华清宫端正楼丹柱雕栏，石基刻花，精致而华丽。院中垂丝海棠开满枝头，牡丹含娇绽放。宫女们或持镜或奏乐，或浇水或采花，或闲立或戏猫，杨贵妃则在悠悠乐声中对镜梳妆。一切都经画家精心描写，丰富而有序，画面中洋溢着几乎乱人眼目的流红溢翠。用精工典丽来形容他的人物画风真是再合适不过了。这套册页中除"贵妃晓妆"这

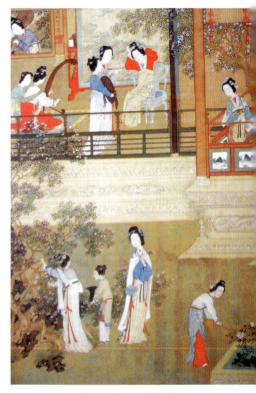

图379 人物故事图（之一）

样的历史故事外，也有寓言传说、文人逸事、诗词意境等，均是画家的得意之作。

380. 葵石图 轴 纸本水墨 纵68.5cm 横34cm 明 陈道复 故宫博物院藏

陈淳的画单纯明朗，蕴籍含蓄，题材大多是庭院中常见的花木，有一种闲适恬淡的意趣。此图画秋葵一枝，衬以湖石、兰草、风竹，画法为双勾与点染结合，笔墨简率放逸。

陈道复（1483~1544年）初名淳，号白阳山人，今苏州人，出身仕宦之家，随文征明学画，中年后，笔墨放纵，诗文书画显示出鲜明个性，一般被认为与徐渭共创大写意水墨花鸟画，并称"青藤白阳"。

381. 松石萱花图 轴 纸本水墨 明 陈道复

太湖石位于画面正中，用写意画法，墨色变化丰富；松树挺拔舒展，撑满画框；石后画有萱花、兰草，正如对他画风评论所谓的"一花半叶，淡墨欹毫，疏斜历乱之致，咄咄逼真"，显得潇洒飘逸，前后形成鲜明对比。

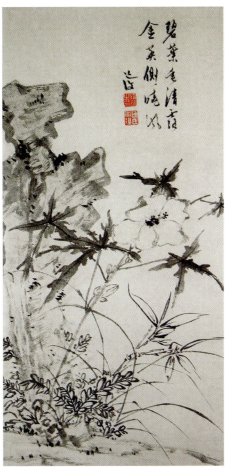

图380 葵石图

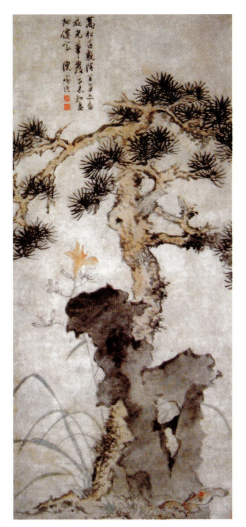

图381 松石萱花图

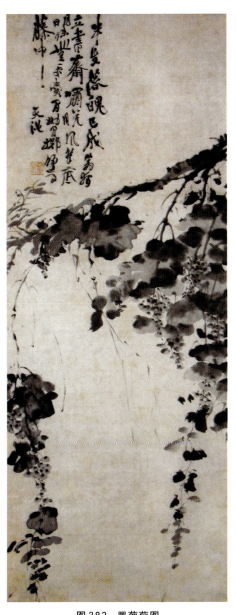

图382 墨葡萄图

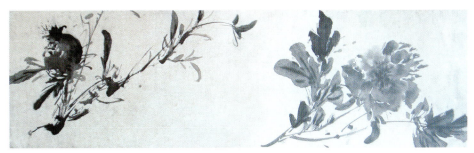

图383 杂花图（部分）

382. 墨葡萄图 轴 纸本水墨 纵165.7cm 横64.5cm 明 徐渭 故宫博物院藏

此画为徐渭的代表作之一。一株老藤，满枝繁叶，掩盖着串串丰硕的果实。画家在画中题诗："半生落魄已成翁，独立书斋啸晚风；笔底明珠无处卖，闲抛闲掷野藤中。"作者自比葡萄，才华埋没尘世，抱负不得施展，在痛苦中度日如年。抑制不住的怨愤悲怆的感情化作倾盆骤雨般的大写意笔墨，冲击着观者的心灵。

徐渭（1521~1593年）字文长，号青藤道人、天池山人，浙江绍兴人。

383. 杂花图 卷 纸本水墨 纵46.6cm 横622.2cm 明 徐渭 故宫博物院藏

此卷画多种花卉，纯以墨笔挥洒，浓淡混杂的叶片和飞扬舞动的枝藤，错乱纷披，无拘无束，如疾风骤雨般铺展开来，全不理会破笔散锋的锋芒毕露。迅疾的行笔中，墨色自然渗合，变化无尽，酣畅淋漓，达到画家追求的"不求形似求生韵"理想境界。历来把青藤（徐渭）与白阳（陈淳）相提并论，然两者区别也显而易见。后者蕴籍含蓄，文雅冲淡；前者则是将胸中怨愤直泻笔端，泼辣豪放，汪洋恣肆。他的画风开花鸟大写意之新径，对花鸟画变革作出重大贡献。他的这种具有撼人心魄力量的画风备受欣赏，直至近代齐白石仍自称"青藤门下一走狗"，其影响深远可见一斑。

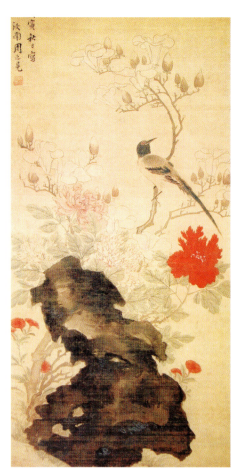

图384 牡丹玉兰鹊石图

花卉争奇斗艳的面貌。为获得对象的生动之状，画家在家中栽种了各种花卉，蓄养了众多禽鸟，朝夕观察写生，故动笔即具生意。

周之冕（？～约1619年）字服卿，号少谷，江苏苏州人。

385.秋兴八景图 册页 纸本设色 纵53.8cm 横31.7cm 明 董其昌 上海博物馆藏

此为其中一景。在画面下部，丛树列植于平坦的土坡上，树叶浓淡疏密变化有致，浑圆的山岭被一道厚厚的白云隔断，画面上除此之外，别无他物，境界极为疏朗。山石在米氏（宋代画家米芾、米友仁父子）云山画法的基础上又杂以黄公望一路的披麻皴法，两者有机地融合在一起。尽管是写意的画法，但画家用含蓄圆润的笔致一丝不苟地层层覆加淡墨，墨色丰富而透明，润泽而松灵。山头因此而明洁，树木也由此而松秀，充分表现出秋高气爽的韵致。

董其昌（1555～1636年）字玄宰，号思白、香光居士，谥文敏，上海松江人。

386.昼锦堂图 卷 绢本设色 纵41cm 横198cm 明 董其昌 吉林省博物馆藏

此画据宋代欧阳修撰写的《昼锦堂记》所画，画后有董草书抄写的全文，所以是一件珠联璧合的佳作。画面构图匠心独运，意境平远开阔。远岫近坡，杂树错落，在苍润葱郁的丛树间，点以数间茅屋。全图并无墨线立骨，纯以颜色染成，浓淡相宜，层次分明。树叶用墨点出，有的一抹而过，有的大点横贯，也有"介"字和"个"字点组合，皆自然得体；设色以石青、石绿为主，兼施赭石淡墨，厚重古朴，温润清雅。整幅画把一处典型的南方文人的山间幽居的初秋景色完美地表现出来。董其昌的绘画有两种风格，一为枯笔水墨，一为没骨青绿或浅绛，此幅可为后者的代表作。

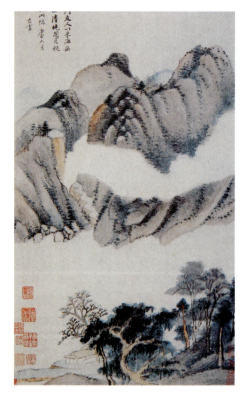

图385 秋兴八景图（之一）

384.牡丹玉兰鹊石图 轴 绢本设色 纵98cm 横47.6cm 明 周之冕

假山石后，牡丹、玉兰怒放，一喜鹊站在枝头欢鸣歌唱，画面春意盎然，充满生机。在具体描绘上，双勾与没骨结合，即所谓"勾花点叶法"。花瓣只勾勒轮廓，叶片用色墨点乱(dū)，再勾叶脉；而假山石则纯以墨笔点簇而成，手法灵活多变，用笔挥洒自如，墨色浓淡相倚，设色鲜妍，真实传神地刻画了

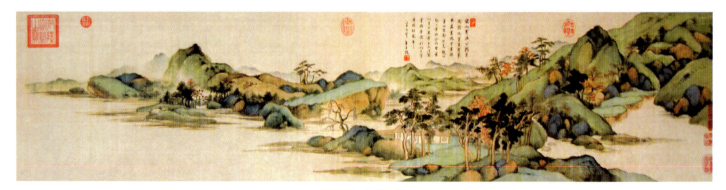

图386 昼锦堂图

387. **王时敏像** 轴 绢本设色 纵64cm 横42.3cm 明 曾鲸

这是一幅清初画家王时敏的肖像画。衣袍线描简洁流畅，而人物面部却刻画得谨细工致，极为写实，依照明暗结构层层晕染，凹凸转折分明。这是画家将西洋人物肖像画的技巧融入中国传统人物画的独创，评者以为"如镜取影，妙得精神"。由于他高超的技艺，有一批画家从学于他，形成以他字号命名的"波臣派"。

曾鲸（1568～1650年）字波臣，福建莆田人。

388. **画像一组** 册页 纸本设色 明 佚名 故宫博物院藏

这组画像反映了当时肖像画达到的高度水平。画家不仅相当准确地把握了人物脸部结构和特征，比例得当，晕染到位，而且很好地表达了人物的思想感情和精神状态。这种画法类似"波臣派"，是一种受到西洋绘画影响的写生画法。

389. **白云红树图** 轴 绢本设色 纵189.4cm 横48cm 明 蓝瑛 故宫博物院藏

此画描绘青山红树、云雾飘渺的绮丽景色，色彩对比强烈，画法工细，富装饰美感。其画法既不同于勾线、填色的"大青绿"山水，也有别于以水墨皴染为主、设色为辅的"小青绿"山水。山石基本不用勾勒，以色彩渲染为主，略施皴笔，使山石轮廓显得更为轻松自然，似乎与山间的白云融为一体，有灵动的妙韵。蓝瑛为武林派的代表画家，他从早年学画开始就兼取各家各派，他的画既有精致鲜丽的格调，又饱含清新文雅的气息。

蓝瑛（1585～1664年）字田叔，号蜨叟，浙江钱塘人。

390. **渊明漉(lù)酒图** 轴 纸本设色 纵137.4cm 横56.8cm 明 丁云鹏 上海博物馆藏

浓密的柳荫下，白衣散发的陶渊明与童子席地漉酒；柳树、雏菊，暗合着"五柳先生"和"采菊东篱下"的诗意；一旁石桌上，书、琴、茶果散放，勾画出隐居生活的悠闲自在。衣纹线条用游丝描和钉头鼠尾描，细劲流畅。画家既学文徵明和仇英等吴门画派人物画的文静细秀的作风，但又能不受束缚，追求高古的装饰风格，如柳树树干的节疤遍体，湖石的扭曲夸张，柳丝与树皮的精工秀巧，以及色彩上的整体处理，都使画面显得古艳雅致，与后来的陈洪绶在形式上有某些相似的妙处。

丁云鹏（约1547～1628年）字南羽，号圣华居士，安徽休宁人。

图387 王时敏像

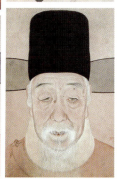

图388 画像一组

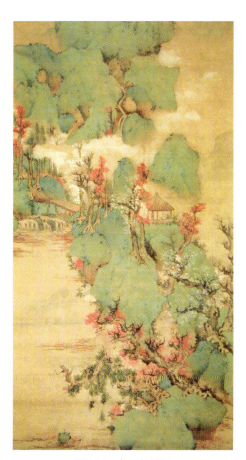

图389 白云红树图

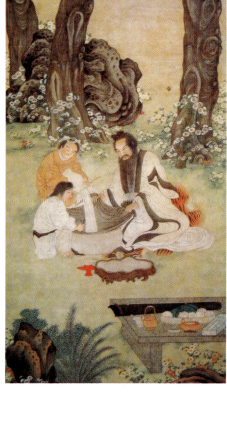

图390 渊明漉(lù)酒图

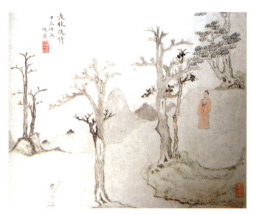

图391 长林徙倚图

图392 藏云图

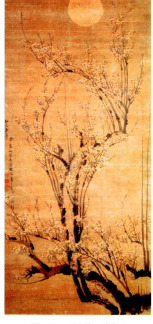

图393 烟笼玉树图

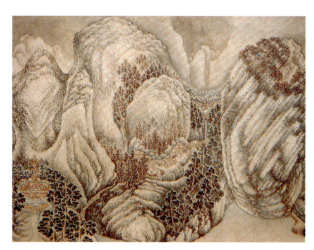

图394 山阴道上图（部分）

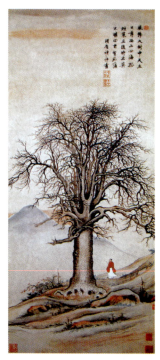

图395 风号大树图

391.长林徙倚图 册页 纸本设色 纵23cm 横31cm 明 文从简 首都博物馆藏

屈原《楚辞》有言："然隐悯而不达兮，独徙倚而彷徉"；陶渊明《闲情赋》中也说："步徙倚而忘趣"。这行行止止之中蕴涵的萧散情调正是这幅画所要表达的。疏疏落落的几棵树木，枝叶俱已凋零，光秃秃地在土坡上伸枝布指，用笔简率干渴；土坡上二人衣饰素淡，行行止止，与萧索荒率的环境融为一体；画面上人物与树木平面化的散布显得天真稚拙，别有一种趣味。由文征明开始，文氏家族的绘画基本都在文征明画法的影响之下，成为整个吴门画派的一个非常独特的画家群体，作为文征明曾孙的文从简也不例外。

文从简（1574～1648年）字彦可，号枕烟老人，江苏苏州人。

392.藏云图 轴 绢本设色 纵189cm 横50.6cm 明 崔子忠 故宫博物院藏

满山奇树异草，云气缭绕。在这鸟兽难觅，人迹罕至的山林中，诗仙在两名童子的陪侍下，盘坐四轮车上，抬头仰观云状。人物造型古朴，衣纹线条遒劲圆润。石块用渍染法夹杂小笔皴擦，团团如云动；云气用淡而细密松动的线条勾出。整幅画色彩古雅，气息清幽，恍若梦幻的仙境一般，与一般的山水画趣味殊异。崔子忠擅画人物仕女，取法晋、唐，意趣高古，当时与陈洪绶齐名，称"南陈北崔"。

崔子忠（1574～1644年）字开予，号青蚓，山东莱阳人。

393.烟笼玉树图 轴 绢本水墨 纵137.5cm 横65.4cm 明 陈录 故宫博物院藏

墨梅题材在明代十分流行，陈录更是个中高手。画中的梅树底部老干粗壮遒劲；中间一段枝干如满月之弓，劲挺而富弹性；枝端新枝尖俏秀挺。画面气势左激右荡，劲力直指霄汉，而散散落落的梅花在劲硬枝干的映衬下，分外娇小可爱。然而画家仍觉意犹未尽，再画一轮明月、一缕清烟，亦虚亦幻，营造出摄人心魄的清幽意境。这幅画从笔墨形式到思想意境都体现着元代文人画的风貌，尤其与王冕的画风相近，这也是明代墨梅题材绘画所共有的特征。

陈录(生卒年不详)字宪章，号如隐居士，浙江绍兴人。

394.山阴道上图 卷 纸本设色 纵31.8cm 横862.2cm 明 吴彬 上海博物馆藏

整卷画构图繁复，层层山岭盘环绕，村庄溪涧忽隐忽现，山头造型奇特别致，时而峻峭奇险，时而卷拔而起，足见画家独运之匠心。整幅画用紧圆密繁的笔法精心刻画，透出谨严的创作态度。吴彬在绘画上不求摹古，形成了自己特异的艺术风格。

吴彬(生卒年不详)字文中，福建莆田人。

395.风号大树图 轴 纸本设色 纵115.4cm 横50.3cm 明 项圣谟 故宫博物院藏

画面正中，一棵粗壮大树兀立，繁密的枝头片叶全无，独特的构图给人以强烈的视觉感受。日落西山，留下霞光一片，远山在暮色笼罩下更显晦暗，一红衣老者策仗立于树下，沉浸在山谷空旷寂寥的气氛中，似有无限情思。大树繁密的枝干前后层次分明，天边霞光与灰蒙蒙的穹顶的鲜明区别，真实地表现了黄昏山谷的景色，显示了画家对自然景色的细致观察。画面右上角自题七言绝句一首："风号大树中天立，日薄西山四海孤，短策且随时旦莫，不堪回首望菰蒲。"诗画结合，强烈表达了作者明亡后的悲愤、孤寂、抑郁的思想感情。

项圣谟（1597～1658年）字孔彰，号易庵，浙江嘉兴人。

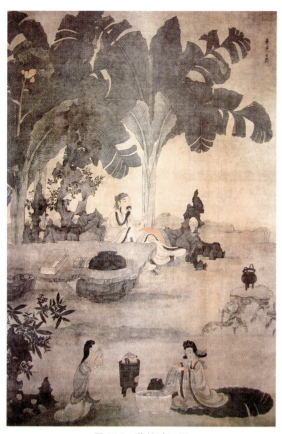

图 396 蕉林酌酒图

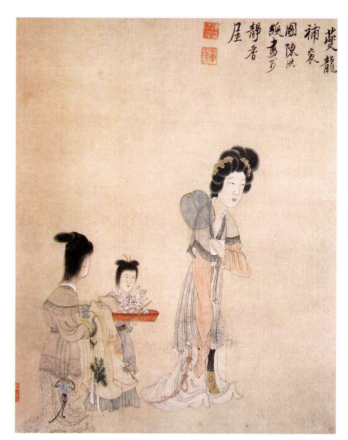

图 397 仕女图

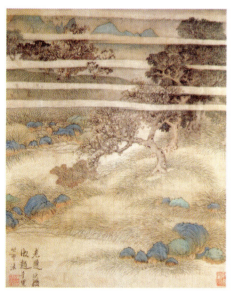

图 398 杂画图（之一）

396. 蕉林酌酒图 轴 绢本设色 纵156.2cm 横107cm 明 陈洪绶 天津艺术博物馆藏

图中画一高士蕉下饮酒，清闲儒雅，悠然自得；前有侍女二人。人物造型作适当夸张，刻画微妙精到，线条细劲清圆，色彩典丽，极富装饰情趣，画面清新古拙，凸现画家孤傲崛强的个性。陈洪绶和崔子忠为明代变形人物画的代表，而陈更被赞为"三百年无此笔墨"。

陈洪绶（1598~1652年）字章侯，号老莲，甲申后自称老迟，又称悔迟等，浙江诸暨人。

397. 仕女图 轴 纸本设色 纵110.5cm 横44.8cm 明 陈洪绶 辽宁省博物馆藏

一持扇仕女含胸弯腰，踩着碎步缓缓走来。后有二位侍女相随，一捧包袱，一拿衣服。人物皆丰颊、小眼、秀口，宛然有情。然而短躯体与大头的悬殊比例，使形象颇为怪诞，这是陈洪绶人物画离俗绝尘的特有面貌。在衣纹方面，流转顺畅，张弛有道，常并排铺叠，又稍作变化，谨严而富趣味。线描吞吐沉着，遒劲连绵，圆转多姿，赋色清丽沉静，形成高古典雅的风格，在中国人物画史上有举足轻重的地位，并成为后世的楷模，影响直至今日。

398. 杂画图 册页 绢本设色 纵30.2cm 横25.1cm 明 陈洪绶 故宫博物院藏

图册共8页，计山水5幅，人物2幅，花卉1幅。此图描写郊野风光：碎石间泉水潺潺；土坡上茅草似绒，杂树丰茂；又有玉带状云掩映树梢，横贯画面；极目之处，丘陵映带，依稀可辨。碎石有勾无皴，以青绿法渲染；茅草以细笔撇出，设淡赭色，颇得自然之貌。树木枝叶俱勾染而成，刻画工整写实。画面不仅意境醇厚，且富装饰性，使作品具有特别的趣味。画家的山水作品数量不多，但以此幅来看，他的山水也同样高妙绝俗。

399. 荷石图 轴 纸本水墨 明 陈洪绶

这是陈洪绶作品中较少见的纯水墨兼工带写花鸟作品。湖石以通常的勾、皴、点法为之，用笔与用墨富于变化，从中似可见其师蓝瑛的影响。然荷叶、荷梗、睡莲和水纹则是其惯用的概括、变形、夸张手法，形象古拙独特，富装饰性。圆形的荷叶与富棱角的石块互相对照，团状墨块与勾皴的线条又形成强烈的对比，使画面富有节奏感和整体感，形成他的绘画独特的趣味与艺术感染力。

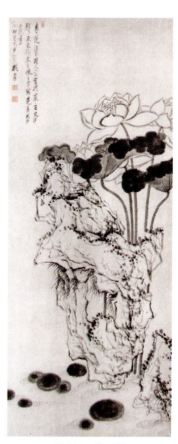

图 399 荷石图

图400 水浒叶子（之一）

图401 西厢记插图（之一）

400．水浒叶子 版画 明 陈洪绶绘

《水浒传》在明代就是一部脍炙人口的小说，这是陈洪绶以小说中一百单八将为题材画的一套酒牌。作品精心塑造了水泊梁山的农民英雄。图为呼保义宋江和九纹龙史进。

401．西厢记插图 版画 明 陈洪绶绘 项南洲刻 原本浙江省博物馆藏

此图为《西厢记》插图之一，名为《窥柬》，描写莺莺拆看张生信柬，红娘暗中识破其心思的情景。人物神情姿态的刻画堪称精妙，红娘身子略略前倾，从屏风后悄悄地窥视，推敲小姐的心思，乖巧伶俐；莺莺立屏风前，看张生手书，亦喜亦忧。画家有意将莺莺安排在花艳叶密、鸟鸣蝶飞的花鸟屏风前，既形成画面的虚实对比，又象征了莺莺心如鲜花怒放般的喜悦，和如繁密枝叶般纷乱的矛盾复杂的心思，更增强了艺术表现力。当然，版画除了图稿作者高妙的艺术水准之外，也离不开刻工的精湛技巧，若论此图刻工项南洲，单从屏风上真切地再现陈洪绶的画风的几幅花鸟画上，就可知其不愧"著名"。

图402 环翠堂园景图（部分）

图403 十竹斋书画谱

402．环翠堂园景图 版画 明

此图为《环翠堂园景图》长卷中的"倚屏石"一段。一奇石伫立湖中，远处仙鹤翱翔，湖上烟波浩淼，湖心亭中宾客云集，杯觥交错之余，凭栏赏玩奇石。湖石玲珑剔透，水纹密织如网，亭台界画严整，人物、仙鹤曲尽其态。画家高妙的白描技法，由刻工黄应祖纤毫毕现的刀法表现出来，评者誉之为"巧、密、精、丽"，正是对二人合作之力的赞叹。

403．十竹斋书画谱 彩色套印版画 明 胡正言十竹斋刊本 原本北京图书馆藏

呈现在我们眼前的俨然是一幅设色国画小品：青青的湖石旁，朱竹三两枝，地上绿草如茵。画面色彩鲜丽生动，衔接自然。这正是《十竹斋书画谱》刻印的高明之处，它创用的饾(dòu)版（一种用木刻套版多色叠印的印刷方法）技术，能极为忠实地还原画稿的色彩层次，是我国版画史，也是印刷史上的一大创举。这套画谱的另一特色是极其注重刀法的艺术性，或疾速，或爽利，或挺劲，激情洋溢，真可谓"刀头具眼，指节通灵"。在书画谱编辑者胡正言的努力下，画家与刻工有机地配合，创作出了这套既体现了绘画神韵，又发挥版画刀法和印刷效果的画谱。

胡正言（生卒年不详）字曰从，安徽休宁人。

图404 天工开物插图（之一）

404.天工开物插图 版画 纵21.7cm 横14.3cm 明 宋应星初刊本 原本北京图书馆藏

此书插图由涂伯聚绘刻，描写的均为当时生产实践的状况。此图为工匠围炉锤锚的场景，数人站在高台上紧拉铁链固定铁锚，台下工匠或持长竿协助固定，或举锤敲击，场面热闹而有序，记录了明代制造铁锚的工艺。此插图不仅有其艺术价值，更有其史料价值，为后世研究明代的生产状况提供了客观的记录。

405.历代名公画谱 版画 纵27cm 横18cm 明 杭州双桂堂刊本 原本上海图书馆藏

这套画谱收录了从晋代至明代的一些重要画家的作品，共一百零六幅。此图为该画谱中第一卷的《斗茶图》，临摹的是传为阎立本的作品。人物分为两组，或斟茶、或品茶。斟茶者一手提壶一手托碗，两眼专注于茶水的满溢与否；饮茶的两人在仔细品味的同时还不忘观察茶水的色泽。结构准确，造型生动，姿态传神，衣纹勾勒

图405 历代名公画谱（之一）

细劲周到，道具繁密严谨，比较忠实地反映了原作的风貌。画谱由顾炳摹写，刘光信翻刻成版画，在当时起到了保存和传播绘画艺术的作用。

406.秦叔宝与尉迟恭 年画 每幅纵92.8cm 横61.5cm 明

秦叔宝、尉迟恭是为唐太宗李世民平天下立下赫赫战功的两位名将。传说唐太宗晚间睡觉时听到抛砖弄瓦，鬼魅呼号，很是恐惧，秦叔宝便与尉迟恭在夜间戎装立于寝宫门外警戒，果然就太平无事了。但此举不能长久，唐太宗就命画工画二将戎装全身像，悬挂于宫门，邪祟随之平息。此后代代沿袭，秦叔宝、尉迟恭就成了门神的化身。这副明代的门神年画中，二将圆眼朱唇，髭髯飞舞，金甲彩袍，腰佩弓箭，果然威猛有力，气宇轩昂。大红大绿，堆金沥粉的绚烂色彩浓郁而淳朴，画法工整而不拘小节，虽原是贵戚朱门悬挂之物，却也表达出劳动人民对美好生活的向往。

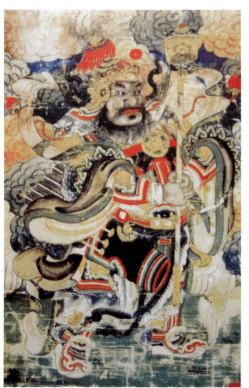
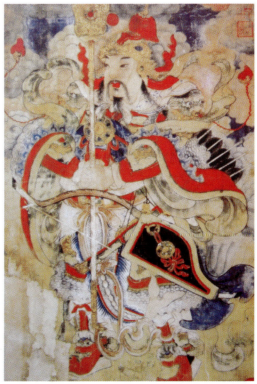

图406 秦叔宝与尉迟恭

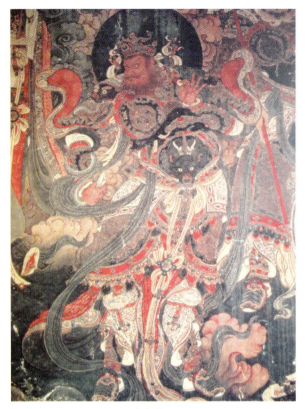

图407 帝释梵天图（局部）

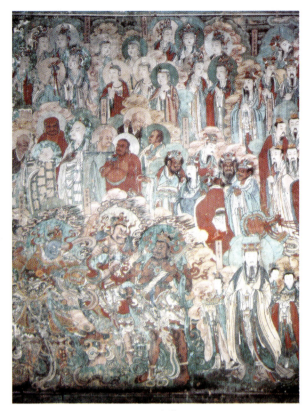

图408 三界诸神图（局部）

407.帝释梵天图 寺观壁画 纵257cm 横195cm 明 北京法海寺

梵天也称梵王，是佛教八大天之一。壁画中梵天作帝王相，身躯伟岸，丰颊长髯，神情庄严持重，此外对天王、功德天、帝母等都有真切生动的描写，性格特征各异，均极富精神。本图为其中的广目天王，姿态生动有力，神情威武。法海寺壁画出自宫廷画家之手，故而完全根据宫廷富贵生活来描绘，线条工整，衣纹繁复，色彩浓艳，气势宏大。

408.三界诸神图 寺观壁画 明 石家庄毗卢寺

进入元、明、清，佛、道、儒互相影响，相互渗透，佛教壁画呈现繁复多样的现象，创造了更富民间气息的形象和构图。神话传说、历史故事、现实生活组合，宫廷、市镇、山野各种人情世态结合，流传在民间的口头文学与具宗教神话色彩的视觉形象结合。现实人物成为宗教壁画的主角而直接取代了神，使寺观神祠成了民间的画廊。本图是一幅水陆画。所谓水陆画，是为超度水陆众生鬼魂举行的水陆会仪式而画的一种画，大约在晚唐开始逐步完备。此图画了500多个不同形象，有佛、菩萨、十大明王、五方诸帝、太乙诸神、日月天子、王宫圣母、十二星辰、往古帝王、忠臣良将等，更有小商贩、小孩、盲人、占卜者、泥瓦匠等，分三层布置，参差有序，前后呼应，完整统一。线条遒劲有力，色彩以石绿为主，明丽沉静。

409.韦驮像 彩塑 高176cm 明 山西平遥双林寺

该寺建于北魏，后经历代修建，现建筑与塑像多为明代作品。此像是千佛殿内彩塑精品。其豪迈开放的形体与竖眉怒目的夸张的神情，突出了守护神的威严强大。

410.明孝陵石驼 石雕 明 南京紫金山

明孝陵为明太祖朱元璋的陵墓。在墓道两侧有狮、驼、象、麒麟、马、獬等石兽六种，每种两对，一对伫立，一对蹲坐，相向排列，造型写实而简朴，整体宏大，局部雕琢细致。

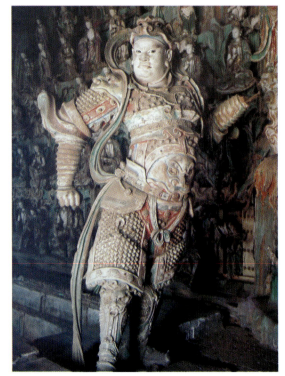

图409 韦驮像

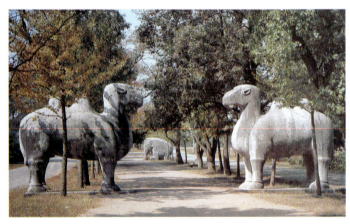

图410 明孝陵石驼

图411 五彩莲藻纹瓷罐

411.五彩莲藻纹瓷罐 高46cm 明 中国历史博物馆藏

"五彩"是青花釉下彩和各色釉上彩结合的瓷器装饰。在"五彩"中，釉下青花和釉上各色处于同等地位，相映生辉，色彩浓艳强烈，又称"硬彩"。制作时以钴料在器表绘制纹样，施透明釉，入窑烧出后，在预留的空白处施绘红、黄、紫、绿等多种色彩，并用褐色勾勒图案轮廓。五彩瓷器以明万历和清康熙年间出品最为著名。此罐腹部绘莲塘、水藻、游鱼等纹饰，五彩缤纷。

图412 斗彩鸡缸杯

412.斗彩鸡缸杯 高3.3cm 明 故宫博物院藏

这件瓷器是"斗彩"装饰。所谓"斗彩"也是釉下青花与釉上各彩结合的装饰品类，与"五彩"的区别在于它是以青花为釉上施彩的主体。这种装饰始于明宣德年间。先用钴料在胎体上勾出纹样轮廓，施透明釉，高温烧成后，在青花线内填上各种色彩，再经低温烧成。以明成化斗彩最为著名。此杯绘兰花、芍药、柱石，旁有雄鸡昂首啼鸣，母鸡啄虫哺雏，画工精细，形像生动，色彩艳丽。此杯在万历年间已价值十万贯，可见其珍贵。

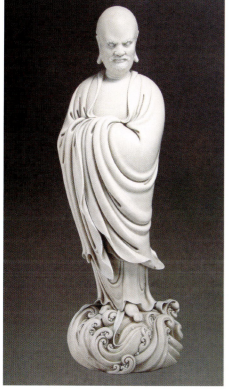

图413 牙白釉达摩立像

413.牙白釉达摩立像 高42cm 明 何朝宗 故宫博物院藏

福建德化窑始于宋，明代以专烧白瓷著称。瓷雕大师何朝宗等刻意追求质地美和雕塑美，创作出一批不朽杰作，此即为其代表作。达摩光头长耳，双手合抱藏于袖中，双眉紧锁，眼睑低垂，向下俯视汹涌海水，充分体现出达摩的仁慈与庄严。立像通体施牙白釉，温润洁净，雕塑手法细腻，线条流畅。

图414 掐丝珐琅蒜头瓶

414.掐丝珐琅蒜头瓶 高33.5cm 明 故宫博物院藏

铜胎掐丝珐琅俗名景泰蓝，先以铜制胎，并以铜丝掐成花纹焊于胎上，再填嵌各色珐琅釉料，经烧烤、打磨而成，也有打磨后再给纹饰轮廓镀金银者。此瓶即为铜胎掐丝珐琅镀金。瓶圆形，下垂腹，细长颈，小口，口下鼓出似球状，俗称蒜头，一镀金龙盘绕于瓶身。瓶通体以浅蓝釉为地，饰缠枝莲纹，腹部饰盛开的大花八朵，花上分别承以轮、螺、伞、盖等八宝，光亮夺目，富丽华美。

415.长城 明

长城自秦以后，各朝都修建过一部分，但完整地留存至今的，主要是明朝修建的长城。它东起山海关，西迄嘉峪关，全长达一万余华里，故后世称之为万里长城。长城的主体是城墙，其构造大多为夯土墙和砖石墙，且建于蜿蜒曲折的山脉分水线上。城墙的高度视地形起伏而定，约3～8m，顶宽约4～6m。城墙上每隔30～100m建有哨楼。烽火台则是报警建筑，建于山岭最高处，相距约1.5km。凡长城经过的险要地带都设有关隘，如居庸关、雁门关、山海关、嘉峪关、娘子关等，建筑都很坚固雄壮。万里长城沿着山脊的高低起伏蜿蜒于崇山峻岭，是中华民族的伟大象征。它无论在工程上和艺术形象上都给人以深刻印象，是世界上最伟大的工程之一。

图415 长城

九、清代

图416 仿古山水图册之一

416.仿古山水图册之一 册页 纸本设色 清 王时敏 上海博物馆藏

王时敏在绘画上完全接受了明代董其昌"南北宗"论观点，以北宋的董源、巨然、"元四家"等所谓南宗文人画家为正宗画派，尤其推崇黄公望，此册就是一幅模仿黄公望（大痴）的作品。虽然自称是"仿大痴"，但实际已是融会各家，而成个人的面貌。笔墨清润、沉静、含蓄、松秀。画中，山头多用横点提皴，显得湿气弥漫，略有米友仁的笔意；结构繁密，用笔枯湿相接，浑浑莽莽，又有些董源和王蒙的特色。王时敏在学习古人方面是极为用心的，他的绘画造诣令他成为当时的"画苑领袖"，以他为首的所谓"正统派"的"四王"对后世的画坛影响很大。

王时敏（1592～1680年）字逊之，号烟客，江苏太仓人。

417.仿古山水图册之一 册页 纸本水墨 纵27cm 横18.3cm 清 王鉴 上海博物馆藏

王鉴和王时敏一样，在艺术上也是学古人而集大成，走着一条所谓"正统派"道路。所不同的是，他在侧重学习"南宗"画家之余，还广泛涉猎宋元各家。从表面上看，山水画发展到"四王"已经形成一个程式，就象此图中描绘的景物一般，几乎每幅山水画大都会出现这样的场景：群山秀出，山峦层叠，丛林茂盛，山樵晚归，急流飞瀑，山林小屋等。而这些，在他们的画里已成为符号，都可从古人原作中抄袭和复制，却与山水原貌无关。他们要表现的是自己主观的艺术趣味和审美理想，而这些又凝聚在笔情墨韵里。所以若要区分他们的风格，就要从笔墨入手。王鉴笔法干净明润、冲和闲雅，以"精到见长"。王翚、王原祁等都是他的学生。

王鉴（1598～1677年）字圆照，号湘碧，江苏太仓人。

418.仿古山水图册之一 册页 纸本水墨 清 王翚

王翚出身绘画世家，青年时以临仿古画谋生，摹本几可乱真，后得王鉴、王时敏指点，又得以博览古今名作，画艺大进。在其60岁时被召主持"康熙南巡图"绘制，历时数年而成，得康熙嘉奖，并亲书"山水清晖"，故其自号"清晖老人"。王翚为清初正统派"四王"之一，但他的绘画吸收古代艺术传统面广，学古而不泥古，有自己面目，他把"以元人笔墨，运宋人丘壑，而泽以唐人气韵，乃为大成"作为自己艺术追求的目标。此图画一雪景，山川一片白茫茫，一群寒鸦向远处飞去，荒寒的意境给人以真切的感受，与程式化的构图显然不同。王翚名重一时，学者众多，形成"虞山派"。

王翚（1632～1717年）字石谷，号耕烟散人，清晖老人等。

419.溪山深秀图 轴 纸本设色 纵95.6cm 横54.3cm 清 王原祁 南京博物馆藏

王原祁是清初"画坛领袖"王时敏的孙子。他喜爱董巨、"元四家"，尤其钟情黄公望的山水画。他精心临习，刻苦研究，而终成一家面目，有"熟而不甜，生而不涩，淡而弥厚，实而弥清"之誉。此轴是作者拟大痴（黄公望）的作品。画中山峦有如"龙脉"般连绵起伏，山中树林茂盛，茅屋林舍错落其间，近岸处的树石疏朗有致，笔墨浑厚华

图418 仿古山水图册之一

图417 仿古山水图册之一

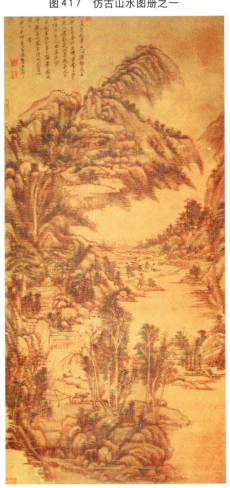

图419 溪山深秀图

滋，被赞为"笔底金刚杵"。他在创作中非常讲究画面结构的安排，注重展示线、墨、点本身具有的美感，而非景物的真实感。用笔落墨圆融凝练，有一种敦厚的气度。他与王鉴、王时敏同属"娄东派"。

王原祁（1642～1715年）字茂京，号麓台，江苏太仓人。

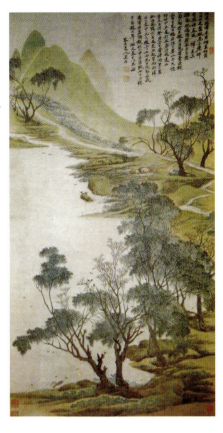

图420 湖天春色图

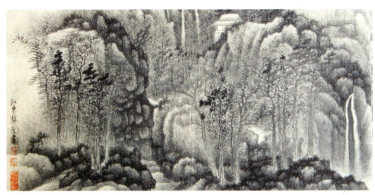

图421 溪山无尽图(a)(部分)

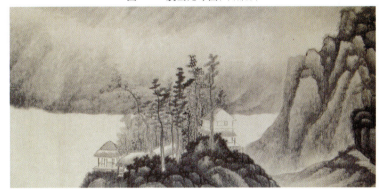

图421 溪山无尽图(b)(部分)

420.湖天春色图 轴 纸本设色 纵123.5cm 横62.5cm 清 吴历 上海博物馆藏

早年，吴历的绘画主要受到"四王"之一王鉴的影响，画风秀丽。之后，受到西洋画风的影响，风格趋于写实。此图是作者为一名耶稣教徒所作。春郊野外，羊肠小路蜿蜒曲折，伸向远方，肥沃的水草在岸边丛生，引来了觅食的水鸟；到处是葱茏绿意，虽无人迹，却富于生机；柳树近大远小，明显是受到西画焦点透视的影响。晚年，他又汲取了元人的笔法，而使笔墨更为醇厚。

吴历（1632~1718年）字渔山，号桃溪居士，又号墨井道人，江苏常熟人。为"清初六家"之一。

421.溪山无尽图 卷 纸本水墨 纵27.4cm 清 龚贤 故宫博物院藏

此图为长卷形式，以平远和深远的构图方法，把丛林、房舍、飞瀑、流泉、水榭、楼阁、云烟等组织成丰富的画面，重山复水，连绵起伏，令人有溪山无尽之感。用积墨画法，成功地表现了江南特有的浑厚苍润、丰茂明丽的秀美景色。具体技法上，画树叶用墨点染，由淡至浓层层加墨，至苍润欲滴为止，充分表现出树叶的层次；山石以墨线勾出轮廓和块面结构，再以干墨多次皴擦，使皴笔与轮廓浑然一体，山石的体积和虚实感都得到真实生动的体现，并收到光影明灭的艺术效果；画水不用细笔勾细纹，而以留白的手法表现。总之，全卷笔墨苍劲浑厚，构图纵横交错，精彩丰富，为龚贤代表作之一。

龚贤（1618~1689年）字岂贤，号半千、野遗、柴丈人，江苏昆山人。为"金陵八家"之首。

422.木叶丹黄图 轴 纸本水墨 纵99.5cm 横64.8cm 清 龚贤 上海博物馆藏

图中写雨后秋山，霜林茅屋，为其晚年精心之作。构图密中求疏，繁而不乱，丛林杂树参差，木叶丹黄相间，溪水平静清澄，一片清幽静寂的深秋景色。此图笔墨比较简淡，笔法富于变化，墨色明净灵动，与作者浑厚华滋、浓郁苍润的代表性风格不尽相同。画上有其自题七言诗一首："木叶丹黄何处边，楼头高坐即神仙，玉京咫尺才相问，天末风生泛管弦"。

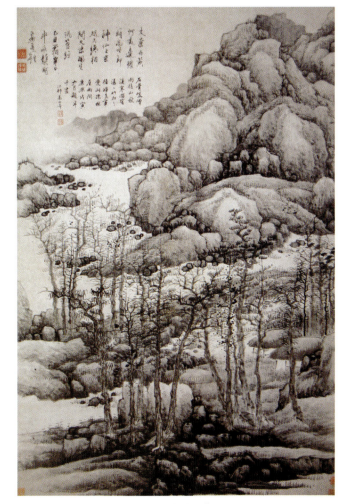

图422 木叶丹黄图

177

423.黄海松石图 轴 纸本设色 纵198.7cm 横91cm 清 弘仁 上海博物馆藏

黄山自古就以雄奇神秀著称，山中多奇松怪石，峭拔峰峦，被誉为"五岳归来不看山，黄山归来不看岳"。这是他以黄山为题材的代表之作。该画皴法很少，笔墨精谨，岩石如遇斧劈，颇得"黄山之质"。弘仁原是明末遗臣，因不愿仕清，削发出家。他曾一度精研倪云林绘画的用笔、用墨，然而他学云林又超脱之，形成自己独具个性的画风。他的构图多取高远、深远之法，结构精严谨细，造型一丝不苟，笔墨清刚奇倔，意境苍凉悲壮，气势伟峻崇高。

弘仁（1610~1664年） 俗姓江，名韬，字六奇，又名舫，字鸥盟，出家后取法名弘仁，号渐江学人，渐江僧，安徽歙县人。为清初四大画僧之一。

424.苍翠凌天图 轴 纸本设色 纵85cm 横40.5cm 清 髡残 南京博物馆藏

此图采用"高远法"，层峦叠嶂，尽收眼底。从山脚开始，一条羊肠细径，蜿蜒曲折而上，至山腰处，有一组楼阁，傍山而筑。茅屋中的闲士，似陶醉在这松风林壑之间，就像是作者自己，在画中畅游。髡残擅学古人而有自家面目。该画以点、线为主，以擦辅皴，层层淡墨之上，以浓墨点提精神，笔墨荒率而雄浑，并以赭石色为基调，用重赭(石)略掺淡花青，令清冷、幽寂的画面蕴涵着一种蓬勃生机。由此也可想见他的性格中存有的积极与豁达。

髡残（1612~约1692年） 俗姓刘，一字介丘，号白秃，石道人，残道人，电住道人，湖南常德人。为清初四大画僧之一。

425.淮扬洁秋图 轴 纸本设色 纵89cm 横57cm 清 石涛 南京博物馆藏

石涛的绘画是中国绘画史上高峰之一。他的绘画和艺术思想给同代及后代画家以极大影响。他以旷达的人生态度置身于山川游历中，感受自然之美，师法自然，以搜尽奇峰打草稿的精神塑造山川形象。同时十分注重艺术形式之美，在笔法、墨法和布局上不落前人巢臼，独辟蹊径。此图画出淮扬山水秋天景色，秋高气爽，意境开阔。

石涛（1642~约1707年）俗名朱若极。又名道济，字石涛，号清湘老人，又号大涤子、苦瓜和尚、瞎尊者等，广西桂林人，明宗室，明亡后为避祸，落发为僧。为清初四大画僧之一。

426.山水清音图 轴 纸本设色 纵103cm 横42.5cm 清 石涛 上海博物馆藏

此画布局新奇：一棵奇松从画幅左边框突兀伸入，在错落纵横的山崖间，如龙飞凤舞。山间瀑布从密密的竹林后面直泻而下，汇成湍急的溪流，冲击山石，发出轰然巨响，动人心魄。两位高士坐在临溪而筑的亭子里，陶醉在这一曲令人荡气回肠的山水清音之中。在形式上，用点技法突出，浓淡、大小、聚散、变化多端的点子分布于画面各处，形成强烈的形式感。

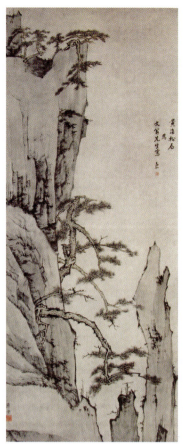

图423 黄海松石图

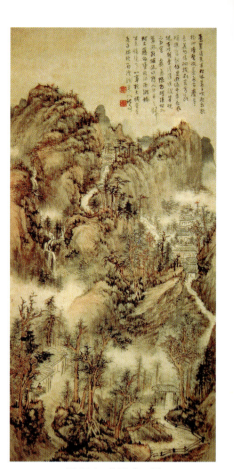

图424 苍翠凌天图

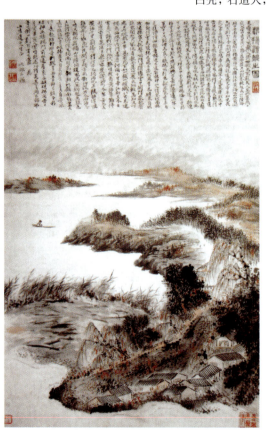

图425 淮扬洁秋图

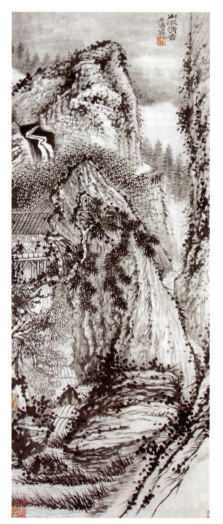

图426 山水清音图

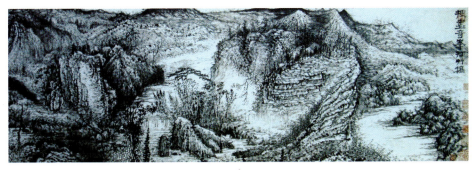

图427 搜尽奇峰图（部分）

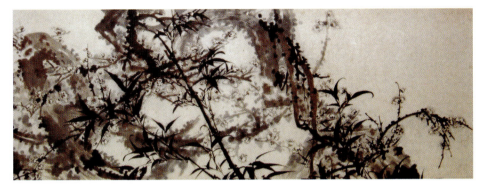

图428 山水花卉册之一

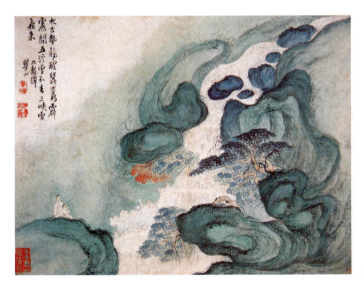

图429 九龙潭

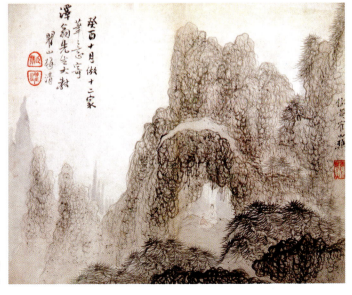

图430 为泽翁仿各家山水（之一）

427. 搜尽奇峰图 卷 纸本水墨 纵42.8cm 横285.5cm 清 石涛

层层山林间，有人拾级而上，有人傍水而居，更有人泛舟湖上，享受这处清凉胜境。该画虽为大自然的写照，但笔墨奔放，使观者在"卧游"之余，还可强烈地感受到画家狂放不羁的性格。构图疏密相间，看似随意勾涂，毫无头绪，一经浓墨提点，即可达到"似与不似之间"的艺术境界。清初画坛，摹古成风，而石涛则较注重生活，着意于写生，认为生活是艺术创作的源泉。他往来于名山胜迹之中，一生画了大量的写生稿，加上他的个人创造，而成就了洒脱淋漓，生机勃勃的艺术风格。他在一方印章上刻的"搜尽奇峰打草稿"，正可准确地体现他在艺术创作上的主张。

428. 山水花卉册之一 册页 纸本水墨 清 石涛 天津艺术博物馆藏

此画以较淡的墨色画梅，枝干似梅又似石，脱略形迹，又以浓墨写竹，龙飞凤舞，交错纷披，乱而不乱，笔势丰富而行走迅速。石涛在我国墨竹史上是一位开创大写意风格的画家，清代最擅画竹的郑板桥对他推崇备至，认为他的画法是"无法之法"，"无法而有法"，难以企及。

429. 九龙潭 册页 纸本设色 纵33.9cm 横44.1cm 清 梅清

瀑布如从天际流下，周围有卷云般的怪石相伴，凉风袭人。岩石边坐着两位白衣人，似在谈经论道。作者善于运用不同的笔法表现黄山的不同气质。画中，他用披麻皴表现山石纹理，笔墨干渴却气息润泽；水纹以细线勾勒，行笔迅速而排列紧密，既表现了急速流动的水势，又富装饰意味。梅清很重视自然景物在胸中的积累，尤其是黄山的风景，在写生过程中，得到不少的启发。他的作品在当时可谓独树一帜，开创了以黄山为主要创作题材的"宣城画派"，并影响了很多画家。

梅清（1623~1697年）字渊公，号瞿山，安徽宣城人。

430. 为泽翁仿各家山水 册页 纸本设色 纵25.6cm 横30.8cm 清 梅清 美国基怀尔藏

梅清是清代山水画宣城派的代表画家，与石涛交游密切，互有影响。他善于从自然汲取营养，黄山之游激发出他奇丽的想像力。他把黄山峰势的惊心动魄，云海的变幻莫测，苍松的千姿百态，一一摄入笔底，焕发出灿烂的光辉，形成他独特的清远、萧散、超逸的画风。本册计仿李成、大小米（米芾、米友仁）、荆（浩）关（仝）、王蒙等，共十二开。此画以纤细紧密而裹动的线条皴出山石，渲染则淡泊明净，一尘不染，笔墨干渴松动中透出滋润、构图取自黄山真景，又夸张变幻，在奇谲的境界中弥漫着诗意，给人以广阔的想像空间。

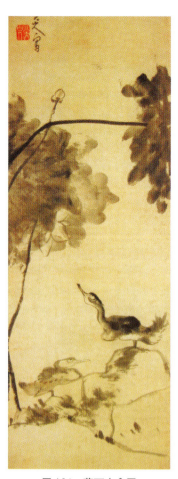

431. 荷石水禽图 轴 纸本水墨 纵171cm 横47cm 清 朱耷 天津艺术博物馆藏

写荷塘一隅，荷花盛开，在荷叶荫盖下，两只水禽立于石上，一昂首，一缩颈，意境空灵，余味无穷。两水禽与画家所画其它鸟和鱼一样，黑圆的眼珠皆白眼向上，斜睨世界，这样的形象正是作者自己的精神和个性的写照。朱耷的花鸟画几乎没有直接的师承关系，他是一位自己创新立派的画家，风格简逸、迁怪、荒寒、孤寂。郑板桥曾题其画说："横涂竖抹千千幅，墨点无多泪点多"。

朱耷（1626~1705年）字雪个，别号个山、八大山人等，江西南昌人。明亡后，作为明宗室后裔的他对于国破家亡的困境，悲愤欲绝，最后遁入空门，并寄情于笔墨。为清初四大画僧之一。

432. 孔雀图 轴 纸本水墨 清 朱耷 上海刘海粟美术馆藏

朱耷看似疯疯颠颠，却将一腔心绪倾倒在绘画作品中，流露出曲折而深刻的寓意。此画上方的岩石呈倒三角形，奇怪的造型显出了作者的强烈个性；象征富贵的牡丹花下，两只呆傻的孔雀蹲在一块头重脚轻的石头上，显得极不稳定，除眼部传神外，代表官位的三根断残的花翎也极有特点。图中写道："孔雀名花雨竹屏，竹梢强半墨生成，如何了得论三耳，恰是逢春坐二更"。它的意思是说，为朝廷效力的大官们，二更天就已等在宫门外，迎候皇帝主子的到来。画与诗结合，强烈地传达出他对清廷走狗阿谀奉承的丑态的憎厌。

图431 荷石水禽图

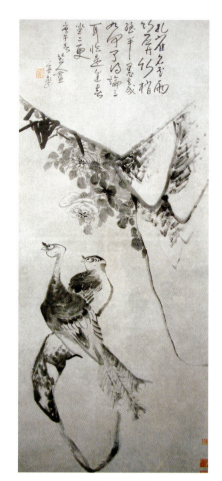

图432 孔雀图

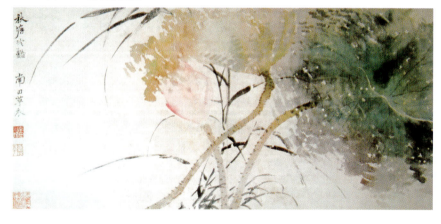

图433 秋塘冷艳图

433. 秋塘冷艳图 纸本设色 纵26.7cm 横50.5cm 清 恽格 美国普林斯顿大学美术馆藏

恽格的花鸟画宗北宋徐崇嗣没骨写生法，以淡彩与淡墨混用，花卉姿态生动，色彩鲜润，此幅为其代表作之一。画中，画家以连续不断的点染形成整片荷叶，叶后的杂草则用笔飘逸，似有几丝秋风凉意。他的画在准确造型基础上巧妙运用水与色，恰到好处地在色中施水，创造了色染水晕的画法，进一步丰富了没骨花鸟画的表现手段。他的画风工整雅逸，清秀柔丽，富书卷气，被称为"写生正派"。又因他是常州人，世称"常州派"。总结作画经验，他认为，除技法上大胆探索外，更重要在于捕捉物象最生动的神情，所谓"作画在摄情"。

恽格(1633~1690年) 字寿平，号南田，江苏武进人，清初曾与父兄组织武装力量抗清，失败后隐居，专心书画。为清初六家之一。

434. 牡丹图 册页 纸本设色 清 恽格 故宫博物院藏

画中以没骨法画牡丹，枝叶不以墨勾，纯用色染，茎脉细劲富弹性，此幅画面构图较为丰实，愈发显出了牡丹的富贵体态。

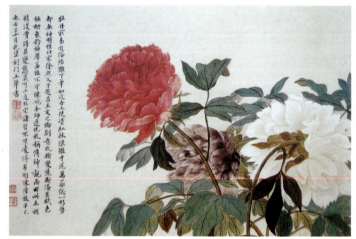

图434 牡丹图

图435 竹荫良犬图

435.竹荫良犬图 轴 绢本设色 纵246cm 横133cm 清 郎世宁 沈阳故宫博物院藏

作者以中国画材料和西洋画的技法创作了许多以当时重大事件为题材的历史画，以及人物、肖像、花卉、鸟兽画，深得皇帝的喜爱和赏识。此图画一只毛色光亮的西种良犬，昂首挺胸地站立在野花盛开的草地上，眼球中的高光隐约可见，精工富丽的画法，颇具宫廷的气派。这种画法因揉合了西洋画中逼真的写实的技巧，而被当时的文人画家嗤之为工匠画。

郎世宁(1688～1766年) 意大利米兰人，1715年作为传教士被派遣来华，康熙、乾隆年间供职宫廷画院，曾参与圆明园的设计工作，他将西方画风与中国用线用墨传统相结合，形成中西混合型技法。

436.梧桐双兔图 轴 绢本设色 纵176.2cm 横96cm 清 冷枚 故宫博物院藏

梧桐、桂花、野菊、玉兔，均为中秋佳节应时之物，所以此作似为节日而作。双兔造型准确，形象逼真，皮毛光洁而富质感，色彩细腻和谐。兔眼有白粉点出的高光，眼神

图436 梧桐双兔图

图437 万寿圣典图（局部）

显得晶莹透明。构图疏密有致，并有较强直观的空间感，这些显然都受到西洋绘画技法影响。

冷枚（生卒年不详）字吉臣，号金门外史，山东胶州人，康熙后期曾在宫廷画院供职。

437.万寿圣典图 版画 清 宋骏业等绘 朱圭刻 内府刊本

这是一种为宫廷服务的版画，它不同于淳朴天真的民间版画和清新典雅的文人美术版画，而有一种刻意求工的记实作风。这类版画的代表作品有《耕织图》、《万寿圣典图》、《南巡图》等。《万寿圣典图》由宋骏业、王原祁、冷枚等绘制，朱圭镌刻，画面极力宣扬了清政府统治下的太平盛世。图中一乘28人抬的大轿成为众人的视觉焦点，造型布局以写实平稳取胜，在宏大的场面中安排了一些可供咀嚼的小细节，令严肃的历史画面显出轻松的气氛。

438.仕女图 册页 绢本设色 纵30.2cm 横21.3cm 清 焦秉贞 故宫博物院藏

两条小船穿行在绿色荷叶间，舟中主仆6人正荡舟采莲，在作者的精工描画下，俨然是一幅艳丽的充满诗情画意的工笔重彩画。然而人物的神态略显呆板，山石皴法少一些笔墨的韵味。作者为宫廷画家，画风受西洋绘画影响较深，并得到当时皇帝的喜爱。

焦秉贞（17世纪末～18世纪初）山东济南人。

图438 仕女图

181

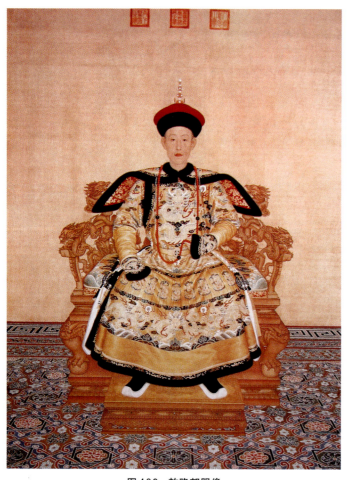

图439 乾隆朝服像

439.乾隆朝服像 轴 绢本设色 纵220cm 横183cm 清 佚名 故宫博物院藏

自从西方传教士将西洋画法带入中国宫廷以后,色彩的明暗、冷暖及事物间的远近透视关系,逐渐被中国画家吸收借鉴,使得不同形式的中西合璧成为一种流行,并受到当朝皇帝的喜爱。历来描绘帝王将相都以线描为主,而这幅画就显得有些与众不同了,从地板的斜向角度可见作者把握透视关系很准确,除人物脸部色彩渲染得较为清淡外,其余衣物各处,包括龙椅、软垫等都极尽描绘之能事,除了绘画工具材料的不同,画面的效果几乎与油画一样。这幅肖像画对帝王的威严与皇室的奢华都作了充分的表现。

440.德禽图 轴 纸本设色 纵173.5cm 横95.5cm 清 李鱓 山东博物馆藏

此图画一大公鸡寻食于秋花和湖石之下,神态悠然自得,画面生机勃勃;用笔纵横驰骋,不拘绳墨而有气势;构图如信手拈来,不多加修饰,富自然天趣。李鱓曾为小官吏,但被两革功名一贬官,故在诗画中常流露出一种仕途失意和孤芳自赏的情绪。

李鱓(1686～1762年) 字宗扬,号复堂、懊道人,江苏兴化人,扬州八怪之一。

441.风松图 轴 纸本设色 纵159.5cm 横59.2cm 清 李方膺 南通博物馆藏

此图画大风中的松树。自上而下,一气呵成,富动感气势,令人如见风势,又闻风声,而正是在劲风中更显出松树的不屈精神。作者为人傲岸不羁,作画不守绳墨,纵横跌宕,意在"青藤白阳"之间,善画巨幅,苍老浑雄,墨气淋漓,有乱头粗服之致。

李方膺(1695～1755年) 字虬仲,号晴江,江苏南通人,为扬州八怪之一。

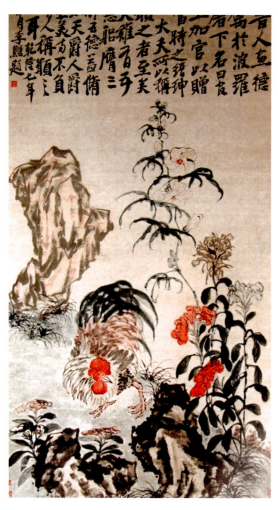

图440 德禽图

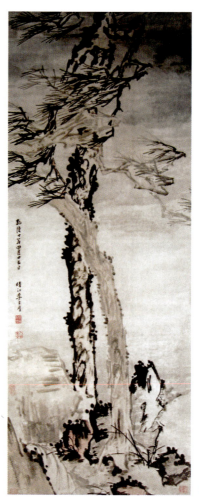

图441 风松图

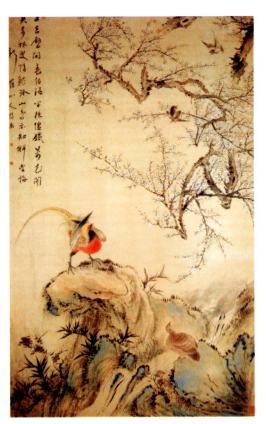

图 442 山雀爱梅图

442. 山雀爱梅图 轴 绢本设色 纵216.5cm 横131cm 清 华嵒

此图画的是山间大好春色。只见溪水淙淙，竹绽新篁，半树梅花烂漫开放，两只山雀在枝头欢呼雀跃，引得一只色彩华丽、姿态优美的锦鸡抬头仰望，似在感叹小小的山鸟亦解爱梅。画面颇饶情趣，又耐人寻味。作者人物、山水、花鸟全能，尤精花鸟，兼工书法，重视写生，构图新颖，形象活泼生动，用笔松秀灵动，设色明丽，画面机趣天然，有一种柔和、蕴藉、闲逸的韵味，对清代中期后的花鸟画有很大影响。

华嵒（1682～1756年）字秋岳，号新罗山人，福建上杭人。

443. 墨梅图 轴 纸本水墨 清 汪士慎 辽宁省博物馆藏

以墨画梅，对于表现梅花的风骨真是再适合不过，历来是文人画家画梅所喜爱的形式。作者以墨笔画出梅花的枝干，用细笔圈出花瓣，又施浓墨点苔，显示了梅花特有的清韵。画家以画梅著称，画风清淡秀雅，他在54岁以后，双目相继失明，但他却觉得"从此不复见碌碌常人，觉可喜也"，并尝试用手摸索写字作画，还自诩"工妙胜于未瞽时"，充分体现出他倔强不屈的精神品格。

汪士慎（1686～1759年）字近人，号巢林，安徽歙县人，"扬州八怪"之一。

444. 自画像 轴 纸本设色 纵131.3cm 横59.1cm 清 金农 故宫博物院藏

一秃头长髯老者，正拄杖慢行，这就是金农73岁时为自己所作的自画像。画中金农头大身小，脑后留一小辫，殊觉古拙可爱。他在诗文中列举了人物写真的传统，后提到他用水墨白描法为自己画像，是为了远寄老友，聊表思念之情，并相约"他日归江上，与隐君杖履相接，高吟揽胜"。作者将这种思想化入纸墨之间，便成就了自画像中不似常人而有高迥出尘之气的面目。金农学问渊博，修养高深，善诗，精鉴赏，工书法，中年后始学画，因而他的作品中自有与众不同的视角和意韵，笔墨拙朴，布局构图别出心裁。为扬州八怪中之最怪者。

金农（1687～1764年）字寿门，号冬心，杭州人，为"扬州八怪"之一。

445. 采菱图 册页 纸本设色 纵26.2cm 横35cm 清 金农 故宫博物院藏

此图描写江南水乡采菱时节的情景。姑娘们成群结队地荡舟河塘里，边采菱，边欢歌笑语，充满诗情画意。作者用花青染远山，赭石涂沙滩，又用红色点出衣裳，设色清雅，笔墨简括。在构图上更是新颖别致，天际大片空白处，以其别具一格的书体满题赵孟頫采菱诗，既丰富了画面的疏密与色彩对比，更使观画者视线更集中于菱和水面间的采菱船。金农书法，自创一格，号称"漆书"。

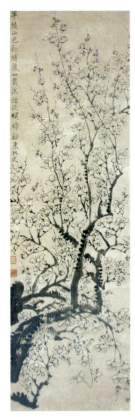

图 443 墨梅图

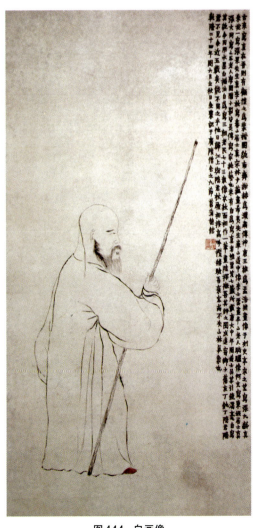

图 444 自画像

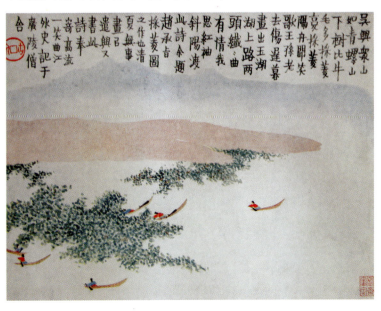

图 445 采菱图

446. 醉钟馗图 轴 纸本设色 纵57cm 横39cm 清 罗聘 故宫博物院藏

钟馗醉眼惺忪，衣带尽宽，一靴脱落，在两个小鬼搀扶下正欲过桥。4小鬼颇为紧张的神态和钟馗浑然不觉的醉态形成鲜明的对比，别饶情趣。人物衣纹夸张，风格突出；山石多用水墨冲撞，形成石纹肌理效果；树叶花草则用没骨法绘制。作者是金农的学生，特喜爱画"鬼趣图"，除了造型奇拙，不守古法之外，画中经常会流露出他对社会丑恶现象的愤懑之意。

罗聘（1733～1799年）字遁(dùn)夫，号两峰，安徽歙县人，"扬州八怪"之一。

447. 仕女图 轴 纸本水墨 纵113.8cm 横45.9cm 清 闵贞 上海博物馆藏

图中仕女曲眉、凤眼、小口、丹唇，姿态娇弱，神情慵懒，这是那个时代人们的审美情趣所追求的美女典型，一种带病态的美。只见她倚立于苍老虬曲的松树边，两者互相对比映衬，显得新颖别致。闵贞所画人物造型准确生动，衣纹流畅，笔墨奇纵。作品以粗笔写意为多，而此幅则属严谨清丽之作。

闵贞（1730～?）字正斋，江西南昌人。

448. 兰石图 轴 纸本水墨 纵187cm 横110.3cm 清 郑燮 天津艺术博物馆藏

兰、竹、石是作者喜爱的绘画题材。他经常以不同的题款来配合他的作品，赋予同一题材以不同的意境或思想内涵，经常是有感而发，随兴所至。郑燮曾任七品知县，由于为民请命而丢了乌纱，便以"难得糊涂"为座右铭，沉浸于艺术创作之中。他提出"眼中之竹"——"胸中之竹"——"手中之竹"的创作三段论，是艺术创作的重要原则，在当时提出来，难能可贵。郑板桥也以绘画作为谋生手段，公开贴出润格，收取稿费，类似他这种带有文人气质又有商业目的的绘画，已从局限于少数文人自娱自乐的文人画，逐渐扩展到了普通市民所能接受的文化层面上。此图以兰、石为主，略间以墨竹，布局严谨，风格清高拔俗。

郑燮（1693～1765年）字克柔，号板桥，江苏兴化人，"扬州八怪"之一。

449. 钟馗图 轴 纸本设色 纵101cm 横115.5cm 清 黄慎 扬州市博物馆藏

画面上钟馗独倚老树，以警惕的眼神注视前方，画意静谧中略带紧张。黄慎是扬州八怪中最善画人物者，多取材神仙故事、民间传说和文人士大夫生活，也画社会下层如渔樵乞丐等，表现出封建社会晚期的人生诸态和世间万象。用狂草笔法作画，纵横挥毫，气势豪爽，但有时失之粗俗。

黄慎（1687～1770年）字恭寿，号瘿瓢，福建宁化人，扬州八怪之一。

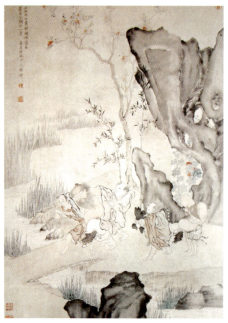

图446 醉钟馗图

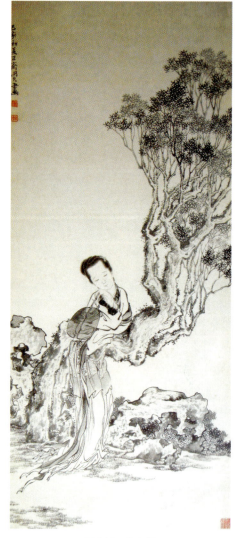

图447 仕女图

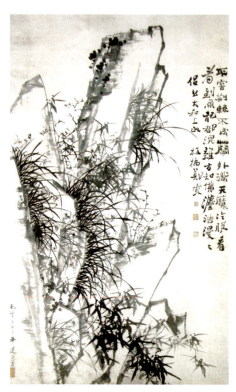

图448 兰石图

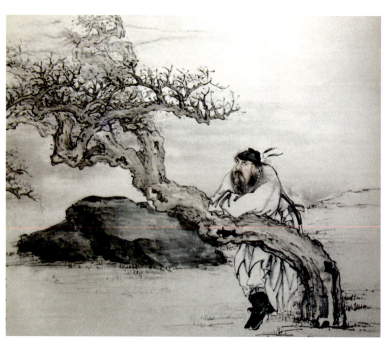

图449 钟馗图

450.**蕉月图** 轴 纸本设色 纵150cm 横48.3cm 清 高凤翰 山东省博物馆藏

此图以淡墨渗和淡彩作蕉叶,形象灵活多姿;背景天色大片渲染,使月亮如玉盘般明净;画幅中有多处在浓淡墨色缝隙间露出的白色,令人有一种光的感觉,更加强了月光倾泻、花叶暗香的境界。高凤翰的绘画以山水花鸟为主,苍劲老辣,阔略豪纵,不拘成法,中年以后,右臂因冤狱致残,改用左手作画,在运笔造型上有一种与众不同的风貌。

高凤翰(1683~1748年)字西园,号南村,山东胶州人,画家、篆刻家。

451.**满眼秋成图** 轴 纸本设色 纵70.5cm 横38.4cm 清 高其佩 故宫博物院藏

高其佩被认为中国画坛上指墨画确立者。由于工具材料的变化,使其画产生新的艺术面貌。他的画风格简练苍劲,皆信手而成,他自谓指头画得自梦授。此图画一茎成熟的稻穗,上爬有一只螳螂,画面极为简洁地表现了秋收时节的景象。劲利的稻茎显然是用指甲勾勒,而饱满的谷粒则用指头点成,表现恰到好处,自然天成,且比之用笔别有一种趣味。

高其佩(1660~1734年)号且园,今辽宁铁岭人。

图450 蕉月图

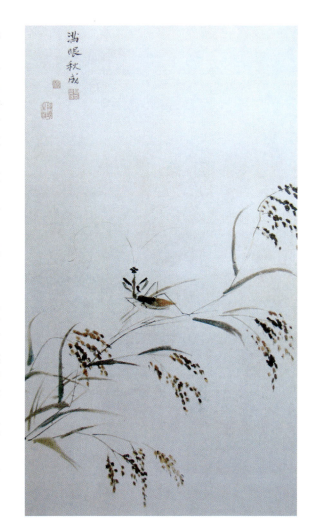

图451 满眼秋成图

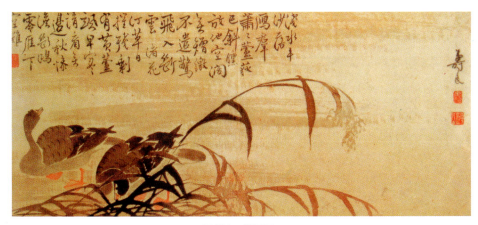

图452 芦雁图

452.**芦雁图** 册页 纸本设色 清 边寿民 四川省博物馆藏

作者擅长泼墨芦雁,形象生动而笔简意足。秋天,"浅水平沙落雁群,萧萧芦荻已斜曛",两只芦雁立在浅渚,一雁扭首回望,一雁低头觅食。墨色的浓淡变化,区分出了芦雁不同部位的羽毛质地;芦叶则直以墨笔撇捺,表现了它在风中的柔姿;远处以大笔淡墨轻扫,渲染出浅水岸边的湿润感觉。整幅画水墨滋润,富于野趣。

边寿民(1684~1752年)字寿民,后以字行,号渐僧,又号苇间居士,特擅芦雁。

453.**蓬莱仙境图** 轴 绢本设色 纵266.2cm 横163cm 清 袁耀 故宫博物院藏

水涛汹涌,几只海鸥在浪尖飞翔,远处雾气蒙蒙,似与人间隔绝。蓬莱仙岛之中,高山峻岭,紫阁琼楼,近处岩边,群松虬结,有山间曲径通向幽亭,高人隐士策马归。袁耀作品工整华丽,场面宏伟,景象壮丽,与其叔(有谓其父)袁江的画风大致相仿。在"四王"山水统治的清代画坛上,他二人堪称楼阁界画的佼佼者。

袁耀(?~约1778年)字昭道,江苏扬州人。

图453 蓬莱仙境图

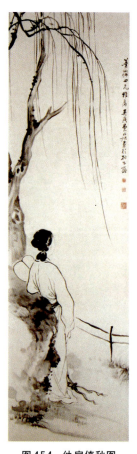

454.纨扇倚秋图 轴 纸本水墨 纵149.8cm 横44.5cm 清 费丹旭 上海博物馆藏

画面左边画一高柳和一大石，水墨交融，忽虚忽实，言简意赅。它们的存在好象正是为了能让佳人倚靠。已是秋天了，落光树叶的枝条在风中飘荡，远景一片空白，给人以广阔的遐想空间。美人体态婀娜，手执一柄纨扇，举目远眺，好似有着无限的愁怅，整个场景显得寂静而清冷。作者将书法笔意溶入画中，气息婉转流畅，衣纹简略而恰如其分，体现了他精湛的绘画技能。费丹旭曾卖画于江浙一带，擅画人物，花卉，尤其精于仕女画，用笔流利，飘逸，设色素淡，造型苗条清丽，略带柔弱病态美。

费丹旭（1801～1850年）字子苕，号晓楼，浙江乌程（今湖州）人。

455.五羊仙迹图 轴 纸本水墨 纵178.5cm 横67.5cm 清 苏长春 广州美术馆藏

传说古时候，有5位骑羊的仙人，手执谷穗，在广州播下了五谷，从此这里兴旺起来。题款中写道，"五羊仙牵羊，蝗神骑驴，分野之下，能修德政，则蝗神逐蝗于柳，种种兆年丰，九谷遍阡陌……"。据此想像，画中6人，除5羊仙之外，另一人大概就是蝗神吧。人物多用焦墨，落笔草草，线条遒劲而又疏密相间；构图奇特，人物很大，几乎塞满整个画面。他的作品已经冲破了传统画法的束缚，用笔构图皆极有个性，自成一家，有高逸出尘之致。

苏长春（1813～约1849年）字静甫，广东顺德人。

图454 纨扇倚秋图

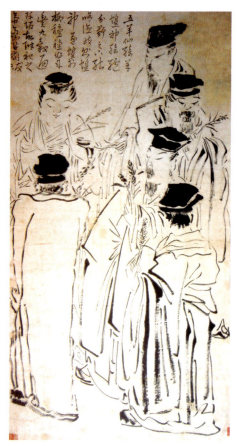

图455 五羊仙迹图

456.富贵白头图 轴 纸本设色 清 居廉

此图画的是牡丹一丛，盛开于湖石间，红、黄、粉、紫，色彩纷呈，上有白头鸟一对，并有蜂蝶翩翩起舞，一派欢乐喜庆气氛，应是喜事的应景之作，象征富贵和白头偕老。居廉善写生，得恽南田遗意，笔致工整，设色妍丽，并自辟蹊径，首创在色彩将干未干之时，用没骨法注入粉或水的所谓"撞水"、"撞粉"技法，清新活泼，颇有几分西洋水彩画意味，开岭南画派先河。高剑父、陈树人等岭南画派代表人物早年皆曾拜其为师。

居廉（1828～1904年）字士刚，号古泉，广东番禺人。

457.红叶苍鹰图 轴 纵168cm 横78cm 纸本设色 近代 高剑父 广东省博物馆藏

已是深秋，霜叶红透，在淡墨画就的大树干上，作者又用浓墨刻画了一头背侧而立、窥视下方的苍鹰。凶猛锐利的双目、坚硬有力的喙和尖利嶙峋的爪刻画得简洁而传神；苍鹰全身的羽翎则用变化丰富的笔法和墨色加以精心的描写，显得细腻而逼真。浓墨与淡墨、彩色与墨色的强烈对比使画面奕奕生辉。

高剑父（1879～1951年）原名仑，字爵廷，广东番禺人。为"岭南画派"代表画家。

图456 富贵白头图

图457 红叶苍鹰图

图458 五色牡丹图

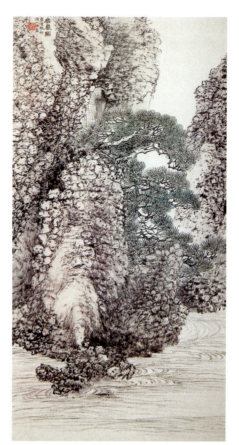

图459 积书岩图

图460 剑侠传（之一）

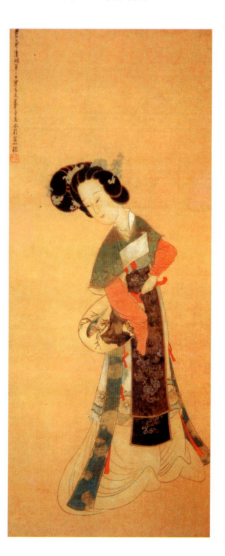

图461 瑶宫秋扇图

458.五色牡丹图 轴 纸本设色 纵175.6cm 横90.8cm 清 赵之谦 故宫博物院藏

画中绘有红、紫、黄、白、朱五色牡丹，花繁叶茂，色泽浓艳，气势轩昂，充分展示了艳冠群芳的花魁的丰姿。画家笔法多样，枝干如写篆隶，笔势遒劲，花叶圆转，叶脉精劲，巨大的湖石墨法多变，气势与牡丹相当，从中足见作者书画功力之深厚。他的恣意画风和用色胆量对后来的吴昌硕和齐白石有直接启发。

赵之谦（1829～1884年），字㧑叔，号悲盦、无闷，浙江绍兴人。

459.积书岩图 轴 纸本设色 纵69.5cm 横39cm 清 赵之谦 上海博物馆藏

此图画的是积书岩的景色。溪流急湍回旋，山崖峭壁间生长着一丛苍翠的古松，山腰处有一穴洞窟，洞内有横竖交错的天然石纹，远望就像是堆积着书卷的藏书库。山石皴法松秀，笔法纯熟老练，有王蒙与石涛之意，气势磊落，又因山石皴法形似骷髅，被冠以"骷髅皴"之名。赵之谦博学多才，诗、书、画、印皆精通，并能融会贯通。在他的书画作品中经常会出现沉郁、浓厚的金石味。篆刻作品则如他自己所称的"使刀如笔，视石如纸"。后世海派画家如任伯年、吴昌硕等人都曾受到过他的影响，因而有人称他是"海派之祖"。

460.剑侠传 版画 纵17.6cm 横11.2cm 清 任熊

任熊的绘画风格出自陈洪绶，画风高古。他在清代版画史上的贡献巨大，有四部版画作品传世，它们分别为《列仙酒牌》、《于越先贤传》、《剑侠传》、《高士传》，均由蔡照初镌刻。《剑侠传》描绘历史上的剑仙侠客35人，共33幅图，此幅是《兰陵老人》。画中的7把匕首在老人手中接传，宽袍大袖随着匕首的飞转而相互牵动，极具气势；人物神态自若，表现出身怀绝技的自信；衣纹线条圆转、流利，用笔的顿挫感明显。

任熊（1823～1857年），字渭长，号湘浦，浙江萧山人。

461.瑶宫秋扇图 轴 绢本设色 纵85.2cm 横33.5cm 清 任熊 南京博物馆藏

此画集中体现了中国古代仕女画的审美特征：柳叶眉、丹凤眼、樱桃小口、鹅蛋脸，姿态娴雅，气息静穆。她手中捏着一把红柄纨扇，画家几乎与画人物同样着力地描绘了扇中的树枝、鹦鹉、假山石，虚幻的景物增添了画面的意境。人物设色古艳华丽，线条刚劲，组织富装饰性。任熊的绘画取法明代陈洪绶，而又有变化，是"海派绘画"代表人物之一。

187

(a) (b)

图462 花鸟四屏（之一）

462. 花鸟四屏 轴 纸本设色 （每幅）纵140cm 横37.5cm 清 任薰 广州美术馆藏

任薰是任熊的弟弟，为"海上三任"（任熊、任薰和他们的学生任颐）之一，以陈洪绶为师而成自家面目。他经常会用瘦硬如铁丝般的线条以及浓艳的色彩勾染景物，画面显得严谨密实，富装饰性。图a画一鸡站立于岩石之上，旁有牡丹相衬；图b画荷塘，莲花盛开，鸳鸯戏水。

任薰（1835～1893年），字阜长，又字舜举，浙江萧山人。

463. 酸寒尉像 轴 纸本设色 纵164.2cm 横76cm 清 任颐 浙江博物馆藏

此图作于1888年，是任颐为吴昌硕所作肖像中较为精彩的一幅。从非常精致的脸部刻画中，我们可以感受到人物从内心深处透出的孤傲，其神情与他所处的社会地位与衣饰相比，显出许多的不协调，这便会令人联想到题款中的"酸"字。作者在技法上，巧妙地将"写意"与"工笔"糅合在一起，在描绘其官服时纯用墨色渲染，而忽略其繁琐的细节部分，形成与脸部技法的强烈对比，在欣赏完技法转换的同时，也使观者的视线更集中到脸部。作者擅肖像、人物、花鸟，取法陈洪绶，也曾受西洋画风的影响，造型能力极强，在这方面，往古及同代画家皆难与其相比。他的画笔法生动，赋色明艳，构图新颖，白描传神，雅俗共赏，卖画海上，声誉赫然，是海上画派的代表人物之一。

任颐（1840～1896年），字伯年，号小楼，山阴（今浙江绍兴）人。

464. 女娲炼石 轴 纸本设色 清 任颐

此图与《酸寒尉》作于同年，这是其创作成熟高产期。画中女娲坐于一堆巨石边，除脸与头发表现出女性的柔美外，可以说整幅画就是两座嶙峋峥嵘的山石，甚至女娲衣服的造型与衣纹的勾勒比之山石更觉坚硬。纵观任颐所画人物的衣纹，这是非常有特点的一幅，是否任颐有意把女娲本身与补天之石等同，立意在炼石即炼己，补天即献身。

465. 牧牛图 轴 纸本设色 清 任颐

枯树昏鸦，夕阳西下，牧童正赶牛回家。牛背坚实隆起，犹如一座山峰，牧童仰望着栖息在枯枝上欲飞的鸦群，若有所思。任伯年擅画人物，题材极为丰富广泛，状物造型似可随手生发，富高度的概括能力，线条流畅有力，一气呵成，略无一点凝滞。其绘画工力可谓登峰造极。

图463 酸寒尉像

图464 女娲炼石

图465 牧牛图

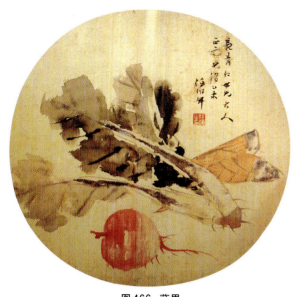

图466 蔬果

466.蔬果 纨扇 绢本设色 清 任颐

此图画青菜、萝卜、冬笋等冬令菜蔬，想来是作者按主顾需要应时令而作的小品。这是作者后期简淡风格的作品，随意摆放，朴实自然，寥寥数笔，清灵淋漓，气味沉酣，生动描写了实际生活感受。

467.松鹤延年图 轴 纸本设色 纵184.5 cm 横98.3cm 清 虚谷 苏州市博物馆藏

作者将松、鹤、菊等象征长寿的物象安排在同一画面上，使之洋溢着一份浓厚的祝寿色彩，这种题材的选取，正是海派绘画能雅俗共赏的原因之一。作者以淡墨劲笔勾勒菊花，并点染藤黄；再用没骨的方式，随性挥就叶片的转侧姿态；松枝则以干笔淡墨描画，似断非断，气息连贯；松针间混以朱色，墨彩交杂，增添了秋意。仙鹤一足前伸，一足挺立，气象不凡；朱砂色的顶冠，浓黑的尾羽，以及大面积的白色的背部，与周围各处的细碎笔墨形成强烈对比，引人注目。虚谷为海派中具有代表性的画家之一。他的风格受到浙江、华岩等影响而自具面貌，造型单纯，喜用枯笔偏锋，线条短而直，纷披离落，多飞白，设色清淡，有极强的艺术个性。其作品宏观醒目，细察见味，评论称"画有内美"。

虚谷（1824~1896年），僧人，俗姓朱，名怀仁，号倦鹤，又号紫阳山民，安徽歙县人。

图467 松鹤延年图

图468 金鱼图

468.金鱼图 册页 纸本设色 纵34.7cm 横40.6cm 清 虚谷 上海博物馆藏

金鱼、松鼠等是虚谷最喜爱画的题材之一，虽为出家僧人，但从画中仍可看出他对生活真挚的热爱。他手下的金鱼有些与众不同，常取迎面向观者游来的角度，令人有身临池边观鱼之感。金鱼的造型基本成方形，再加以巧妙的点睛，瞪大着的眼睛不由使人想起八大山人笔下那白眼看世界的鱼与鸟。

469.墨竹图 轴 纸本水墨 纵107cm 横65cm 清 蒲华

此图以草书笔法写竹，虽率意而法度井然。蒲华自小家境贫寒，刻苦自学，能诗，工书画，一生贫困潦倒，以卖画为生。花卉墨竹为其所长，擅用湿笔软毫，铺笔直扫，水墨淋漓，笔力雄健，气势磅礴，为海上画派代表画家之一。

蒲华（1832~1911年）字作英，浙江嘉兴人。

图469 墨竹图

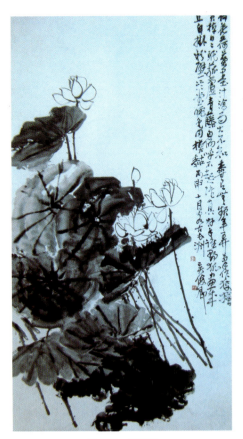

图470 墨荷图

470. 墨荷图 轴 纸本水墨 纵179cm 横96.1cm 清 吴昌硕 上海博物馆藏

历来中国画家多爱画荷，有的据实写来，惟妙惟肖；有的仅用荷来托物言志，着力于表现自己的主观感受，甚而至于只是寄托一种笔墨情怀。吴昌硕画的这幅荷花图正是后一种。此图以泼墨法写荷叶，墨色明净而华滋，浓淡富于节奏变化，几朵荷花用线勾写，轻松随意，不妖媚，不娇柔，正如画家在自己的诗里所表达的追求："离奇作画偏爱我，谓是篆籀非丹青"，"墨池点破秋冥冥，苦铁画气不画形"。吴昌硕是继任伯年之后海上画派的又一杰出代表，是诗、书、画、印四位一体的写意文人画传统的一代宗师。他善于以篆籀法入画，苍茫老辣、雄健大气。他的这种写意画风，在近代中国画坛有极大影响。

吴昌硕（1844～1927年）原名俊，又名俊卿，字昌硕，号缶庐、苦铁、大聋等，浙江安吉人。

471. 桃实图 轴 纸本设色 纵128.2cm 横34cm 清 吴昌硕

吴昌硕的绘画得力于他的金石书法功底，画中处处充满着一股雄劲苍古的生命力量。这种力量不仅表现在笔线上，还可见于墨、色间。此画是作者为友人贺寿之作，寓意吉祥，果色鲜艳，色、墨溶为一体，气息连贯，充分体现了吴昌硕绘画成熟时期的老辣风格。

472. 葫芦图 轴 纸本设色 纵120.5cm 横44.7cm 清 吴昌硕 上海人民美术出版社藏

画中，三只赭黄色的葫芦在墨叶丛中忽隐忽现，颜色的冷暖分出了它们的老嫩；墨色的浓淡分出了不同植物的茎叶，藤蔓飞转牵绕着，如瀑布般从顶部奔腾而下；洋红色的北瓜更增加了画面的生趣。墨、色辉映，在画中奏出起伏跌宕的旋律。左下角的题款"依样"，隐去了"画葫"二字，寓意诙谐，表现出了作者的文人气质。

473. 丁敬、邓石如篆刻 清

丁敬，字敬身，号砚林等，浙江杭州人，篆刻"浙派"的创始人。其形式上主要受汉印方正一路的影响，刀法上则继承了明代的切刀法，因此他的作品既在形式感上显得端庄整肃，又有古拙朴实的线条美感。其后有黄易、奚冈等人追随，并成为"西泠八家"创始人之一，影响了整个印坛。

邓石如，字顽伯，号完白山人等，安徽怀宁人。他是清代著名的书法篆刻家。篆刻宗明代何震的"皖派"，篆法上得力于小篆，而更着意于夸张变形流动奔放的韵致，刀法上则以冲刀法为基础，在苍劲中又有流转多变之姿。邓石如影响巨大，他的这一派被称作"邓派"。

474. 赵之谦、吴昌硕篆刻 清

赵之谦在书法和篆刻方面有精深造诣，在邓石如和碑学派的影响启发下，对于秦汉玺印、宋元朱印、皖派篆刻均有深刻研究。取材广阔，意境清新，刀法简练而传神，自成一格，对篆刻艺术作出重大贡献。

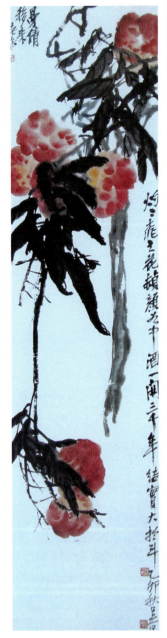

图471 桃实图

吴昌硕篆刻艺术与他的书画一样，有着巨大影响。他的刻印在书写上有别于以前的大家，再加上用钝刀切石，故其作品清新爽辣，大气磅礴，令人回味无穷。吴昌硕篆刻的线条富有变化，边线处理巧妙，开拓了篆刻艺术的大写意风气。

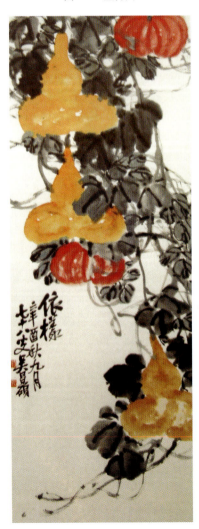

图472 葫芦图

图473 丁敬、邓石如篆刻

图474 赵之谦、吴昌硕篆刻

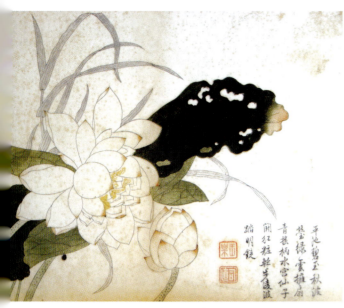

图475 芥子园画传

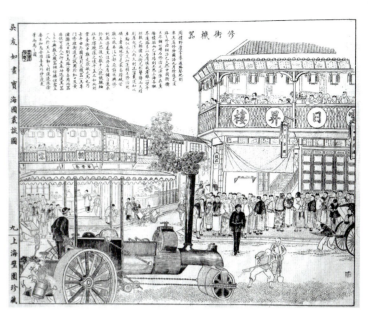

图476 修街机器

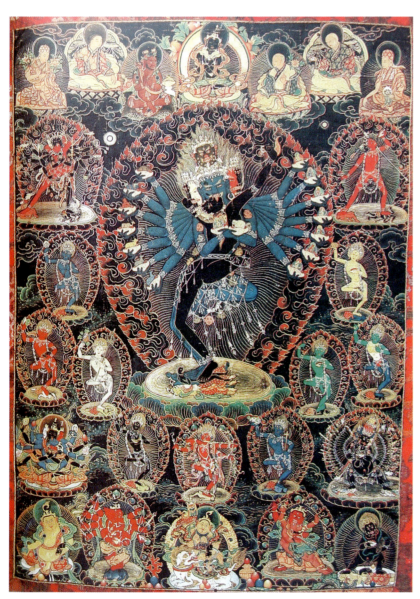

图477 唐卡

475. 芥子园画传 版画 清 王概等绘

《芥子园画传》分初、二、三集，分别为山水、梅兰竹菊、花鸟草虫，主编者为王概，因在戏剧家李渔位于南京的别墅"芥子园"所刻，故得名。画传在绘、刻、印三方面都达到了卓越的水平。此书集中国绘画图式与语汇之大成，成为一本影响极为深远的中国画技法教材。此外，它还是一部可供艺术欣赏的诗画谱。此图画盛开的荷花与花蕾，墨绿色的荷叶自然舒卷，整幅画线条秀劲，色彩清雅。

476. 修街机器 点石斋画报 石版画 原稿由上海博物馆藏

石印技术于19世纪末从欧洲传入中国后，促成了画报的诞生，《点石斋画报》是中国当时最有名的石印画报。创刊于光绪十年（1884年），与中法战争形势有一定关系。画报每月出版3期，前后印行共十余年，至1894年甲午战争后停刊。画报内容多为时事新闻插图和社会生活众生相，对处于封建末期的清廷的黑暗腐败和帝国主义的侵略行径有所揭露，在一定程度上起到鼓舞民心作用，但也有宣扬封建迷信等内容。所画常参用西方透视法，构图紧凑，线条流畅简洁，对以后的年画、连环画、插图颇有影响。主要执笔人为吴友如，后发展为有十几名成员的吴友如画室。此图报道当时在上海租界用进口机器修路的新闻。

吴友如（约1850~1910年），名嘉猷，苏州吴县人，早年曾在苏州桃花坞画过年画，后定居上海。

477. 唐卡

"唐卡"为藏语音译，意即藏族的卷轴画。这是藏族绘画的一种特殊形式，形制大小不一，以布或纸料为底，上涂各种矿物颜色绘制而成。形象逼真，精微细腻，色彩艳丽。画面内容多为各种神、佛、佛经故事，也有天文、医学图像等。常悬挂于寺庙或经堂内，用于宣传宗教教义和装饰寺庙佛堂。

478. 福寿康宁 年画 纵34cm 横59cm

清 天津杨柳青

　　杨柳青位于天津之西，交通方便，商业发达，这里成为北方年画生产重镇。杨柳青年画题材广泛，佛像神码、民间习俗、历史传说、戏曲故事、美人娃娃、风景花卉等无所不包。画风则受宫廷绘画影响，线条精工，染色鲜艳，风格细腻。这幅年画借蝙蝠、桃子比喻福寿，比喻居家福寿康宁，寄托了人民群众对美好生活的祈求和祝福。

479. 女十忙 年画 纵21cm 横32cm

清 山东潍坊杨家埠

　　画的形式为小横披，多贴于炕头墙上，又名"炕头画"。图中描写妇女一年中主要活计：纺线、织布、做衣裳、教育子女、侍奉双亲等，表现妇女勤俭治家的传统的美德。

图478 福寿康宁

图479 女十忙

480. 长阪坡 年画 纵28cm 横46.8cm

清 山东平度

　　故事取自《三国演义》。三国时，曹操攻刘备，刘备火烧新野后，败退至长阪坡，与其部下和家属失散，赵云舍生忘死，冲入曹营，救出刘备夫人和部下，后夫人因伤不能行走，乃将其子阿斗托于赵云，自己投井自尽。赵云怀抱阿斗，突围而出，把阿斗交给刘备。画面将复杂的情节以独幅画的形式表现得一目了然，构图饱满，场面热闹，人物众多，主体突出，色彩艳丽，富装饰性。只见赵云在画面中央左攻右突，勇武异常。历史故事年画与同类题材的戏曲一样，深为广大人民群众所喜闻乐见。

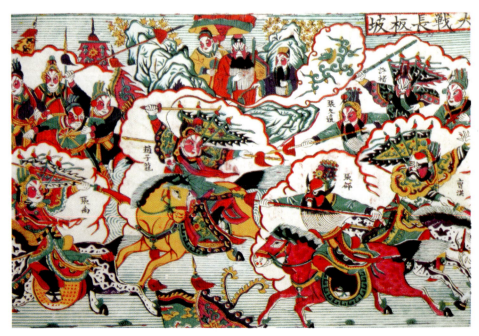

图480 长阪坡

481. 春牛图　年画　纵29cm　横22cm　清　山西新绛

《春牛图》是农事历画的一种，图上印有春牛与芒神，它可告诉农耕之早晚。若芒神在牛前，表示"立春"节气在腊月中，春来早，宜早耕；画中的芒神立于牛后，表示"立春"在正月中，冻土未解，不宜早耕。芒神如赤一足，履一足，表示风调雨顺，要是芒神加履，就表明这一年雨水较多。另外根据农历干支计算，从初一算起，初三日若为"壬"，初九日若为"丙"，谐音为"三人九饼"，表示着五谷的丰收。画面下方画三人持饼，旁边写有"三人九饼，五谷丰登"，指的就是这个意思。这幅年画以木版套色印刷，在构图时趋于平面化，俗丽的色彩，简单的人物造型，有效地传达了耕作的信息。

482. 灶君　年画　纵34cm　横28cm　清　山东潍县

旧时人们认为灶君掌管一家祸福，农历十二月二十三日是灶君上天向玉帝述说人间情事的日子。在这天，每户人家准备了丰厚的供品款待灶君，以乞来年的福运。画面两层，上层为灶君与其两夫人，下层为一现实家庭。老小6口，穿戴整洁，康乐融融。供台上正焚香上供，供品丰富，一派过年气氛。画面两侧有八仙人物作饰，上端有"二龙戏珠"图案，中间印有"二十四节气表"，对旧时农民来说约相当于今之年历。

图481　春牛图

图482　灶君

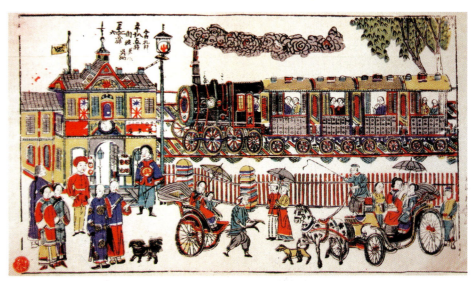

图483　上海火车站

483. 上海火车站　年画　纵27.7cm　横48.5cm　清　苏州桃花坞

火车头喷出滚滚浓烟，好象是空中一朵停顿的乌云。画中视觉冲突随处可见：清兵与洋警察，拉车的和赶着豪华马车的人，穿著长袍马褂、拿着扇子的人和洋装洋服、戴着洋帽的人等等。这一切都构成了清末沦为半殖民地后的上海地区在中西文化撞击下形成的一道特殊的风景线。桃花坞年画内容以戏文、历史故事为多，并喜欢表现繁华的城市面貌和市民生活，画面朴中带雅，鲜明强烈。

484.八桃过枝纹粉彩瓷盘 高4cm 清 天津艺术博物馆藏

粉彩始于清康熙晚期，而以雍正粉彩最著名。所谓粉彩是在原来的五彩绘料中加入玻璃白粉，用笔涂绘出浓淡色调，再以低温烧成，有粉嫩柔和的效果及深浅晕染的立体感。此盘成对，专为宫廷喜寿筵宴烧造。里外均绘果实累累的八桃过枝，胎薄釉润，色彩浓淡适宜，柔和典雅，如同一幅精美的没骨绘画。

485.珐琅彩人物图瓶 清

珐琅彩始烧于清康熙年间，产量极少，完全是宫廷的垄断品。它是将用在铜质器物上的彩釉料彩绘在瓷胎上。由于是将选自景德镇的上好瓷胎送北京，由宫廷画家彩绘，所以特别细巧精致，俗称"古月轩"产品。

486.白菜式翡翠花插 玉雕 高25cm 清 台北故宫博物院藏

手工艺品中的玉雕和牙雕因材质昂贵，加工靡费，多为皇家、贵族享用。这座仿白菜外形雕刻的翡翠花插造型逼真精细，虽取材日常蔬果，却仍强烈地流露出清代宫廷艺术繁复华贵的特征。

487.大阿福 泥塑 高24cm 清 无锡市泥人研究所藏

大阿福是无锡惠山泥人的代表性产品。据民间传说，古代惠山毒蛇猛兽为害，后上天降下一对名沙孩儿的人形巨兽，勇猛健壮，威力无比，猛兽见其皆俯首贴耳，从此人们得以安居乐业。为纪念其功绩，并祈求驱邪得福，有人就创作了两个怀抱青狮的健壮儿童形象的泥人，取名"阿福"。此件大阿福，空心薄胎，采用双片模制作，产于乾隆年间。

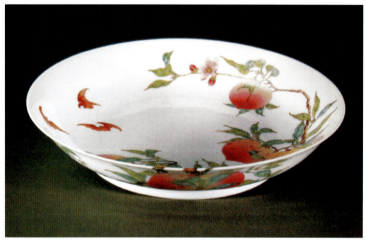

图484 八桃过枝纹粉彩瓷盘

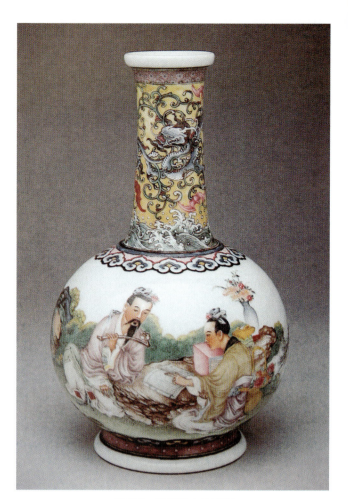

图485 珐琅彩人物图瓶

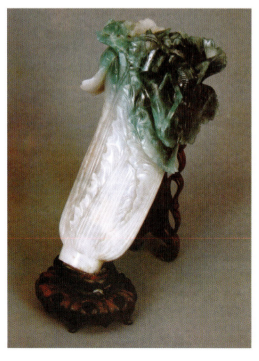

图486 白菜式翡翠花插

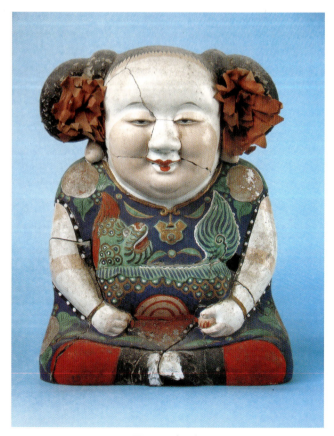

图487 大阿福

图488 大禹治水

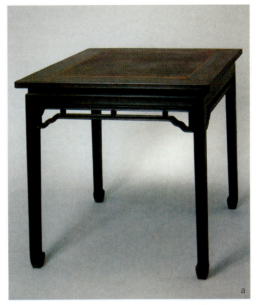

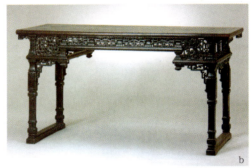

图489 明清家具

488. 大禹治水 玉雕 高224cm 宽96cm 清 故宫博物院藏

这是我国古代最大的玉雕，陈设在故宫乐寿堂。它是由乾隆皇帝在位时亲自筹划的浩大工程。这项工程历时十余年，辗转新疆、北京、扬州，用新疆名贵玉石，在扬州由成千上万匠人参加，投入十万计工作日，才得以完成。作品以内府收藏的《大禹治水图》为稿本制成。采用剔地起突的做法，结合原材料形状，灵活安排山水人物，有险峻的山岩峭壁，有沉郁的古木苍松，甚至还有神仙鬼怪。详尽地表现了人们在崇山峻岭，开山引水的壮观景象，集中体现了中华民族的智慧、力量和创造精神。

489. 明清家具

明清两朝是中国家具史上的黄金时代，这一时期的家具在造型、装饰工艺、材料等方面有不少新的创造。

明代家具以简洁典雅著称，多用紫檀、花梨、红木等质地坚硬、纹理细密、色泽光润的木材制成；造型刚柔相济、曲直相间、方中有圆、圆中带方；讲究线条美、外形轮廓美和材质纹理、色泽美，给人以古雅、大方、精美的艺术感觉，既实用又美观。

清代家具在继承明代传统基础上，风格有明显变化，造型庄重，体量宽大，气度宏伟，雕饰华丽，集装饰技法之大成，如出现雕漆、填漆、描金的漆家具和繁缛的雕刻镂空木家具，并利用玉、石、珐琅、贝壳等镶嵌工艺。但清代有些家具功能异化，成为个人身份、地位、财富的象征，尤其是宫廷家具，造型趋向复杂，装饰过繁过滥，破坏了家具的整体感、统一和谐感，这种趋势到清后期更为显著，但广大民间家具则少有此病。

490. 将军 明 皮影 陕西华阴

皮影艺术是一门集绘画、雕刻、文学、戏曲表演等于一体的综合性民间艺术。它历史悠久，在宋代已发展兴盛，清代达到鼎盛，几乎遍及大半个中国，形成各种不同地方特色。制作皮影的材料多为牛、羊、驴皮，经加工成半透明后，刻成各种形象，再染以彩色，形象类型基本上与戏曲舞台上的对应。此影人为将帅造型，头戴帅盔，身穿旗靠，脸谱为大黑，在戏文里多用作勇猛刚正之人物。

图490 将军

图491 蝶恋花

491. 蝶恋花 剪纸 纵43.3cm 清 山东黄县 山东美术馆藏

胶东风俗，姑娘出嫁前都学剪纸、刺绣、缝纫，故当地剪纸工艺发达。这种细密的窗花剪时除上面一张熏样外，下面只垫二三层薄红纸，故纹样细腻不走样。此件为清末作品，采用花灯形式，花纹流苏打刺，从而增加了色彩的浓淡层次，使剪纸更显得丰富华丽。

492. 凤穿牡丹纹织金锦

清代纺织工业创历史最高水平，政府在江宁等地设置织造衙门，大批能工巧匠入官营工场作工，为皇家织造丝织锦缎。清代织物不断创新，织工方面，注意适应服饰要求，纹样也新颖别致，龙、狮、麒麟等百兽，凤凰、仙鹤等百鸟，梅、兰、竹、菊等百花，还有八宝、八仙、福、禄、寿等应有尽有。多以写生手法为之，色彩艳丽复杂，图案纤细繁缛，层次丰富，富于变化。此锦也充分体现了这种特点。

图492 凤穿牡丹纹织金锦

图493 故宫太和殿

493. 故宫太和殿 清 北京故宫

太和殿是紫禁城最重要的大殿，位于紫禁城的中心，代表封建王朝的最高权威。每逢皇帝登基、完婚、做寿、每年重大节日或朝廷大事，皇帝必亲临此殿，举行隆重仪式，接受百官朝拜。太和殿在明代称奉先殿，建于公元1420年，但建后第二年即遭雷击而全部焚毁，后重建。太和殿为重檐庑殿式9间殿，清重建时改为11间，为我国现存最大木结构建筑，面阔64m，进深37m，包括3层汉白玉石栏，总高35m。红墙、黄瓦、白栏杆，由灰色广场映衬，在蓝天下显得庄严崇高，神圣不可侵犯，帝国的威严懔然而生，对人的心理产生巨大的震撼力。

图494 天坛祈年殿

494. 天坛祈年殿 清 北京

天坛创建于明代，其中主要建筑祈年殿在清代因遭雷火焚毁，后按原形制重造。天坛是明清两代皇帝祭天和祈祷丰年的地方。天坛由祈年殿、皇穹宇、圜丘三座建筑组成。整个建筑群由围墙环绕，占地2.7km²。北墙呈圆形，南墙呈方形，象征着天圆地方。祈年殿是一座圆形平面的大殿，上覆三层蓝色琉璃瓦圆形攒尖屋顶，鎏金宝顶，朱红的柱子和门窗，屹立在3层圆形白石台基上。院外是一片苍翠茂密的参天古柏，庄严肃穆静谧，使大殿仿佛矗立在蓝天和林海之中，给人以超凡脱俗、与天融为一体的感觉。封建帝王对于天坛的建筑设计要求，最主要是在艺术上表现天的崇高神圣和皇帝与天的密切关系，例如大量圆形元素的运用，附会了古代"天圆"的宇宙观，蓝色琉璃瓦顶象征着蓝天，柱子栏板等的尺度处理等都与节令天时相联系，这一切都给建筑蒙上了一层神秘的色彩。

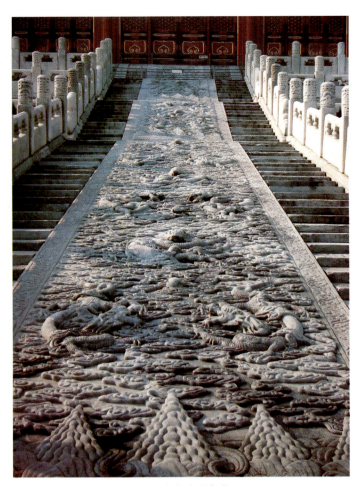

图495 保和殿御道

495. 保和殿御道　浮雕　北京故宫

在故宫三大殿南北正中的上下台阶中央，是专供帝王出入的所谓"御道"，皇帝进出皆由轿子抬着经过。此为保和殿御道，由三块巨石组成，其中最大的一块长达16.57m，重200多吨，上雕宝山、波浪、祥云，有9条巨龙游弋其中，人称"九龙戏珠"。其刻工精巧，形象生动，代表着明清雕刻艺术的高度水平。

496. 颐和园　清　北京

清乾隆年间，弘历为其母60寿辰，大兴土木，建成清漪园，后为八国联军焚毁，光绪中叶，慈禧挪用海军建设费二千万两银子修复此园，并改名为颐和园。颐和园占地约3.4km²，它利用昆明湖和

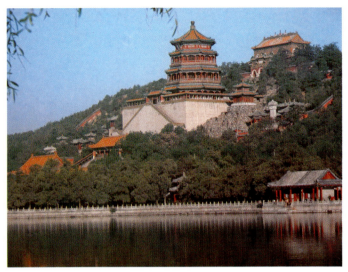

图496 颐和园

图497 布达拉宫

万寿山作为湖光山色基础，大体分为宫廷区和苑林区两大区域。宫廷区建筑群布局严谨，采用封闭和对称的院落组合，具宫廷气概。苑林区以万寿山和昆明湖为主，其中湖水占全园面积的78%，站在万寿山佛香阁向下望去，只见湖水浩渺，一道长堤把湖面分为三个大小不一的水域，三个湖心岛象征着中国古代传说中的蓬莱、方丈、瀛州三座神山。颐和园长廊是全国最长的游廊，长达728m，共273间。排云殿和佛香阁是全园的主体建筑，其中佛香阁高38m，八角4层，为全园最高点。颐和园广泛汲取江南园林的特色，既有皇家园林的富丽堂皇，又有江南私家园林的优美清雅和富于变化。

497. 布达拉宫　清　西藏拉萨

布达拉宫始建于公元七世纪松赞干布时，现在的建筑是公元1645年（清顺治二年）五世达赖喇嘛时期建造的，工程历时50年。这是一组大型寺院建筑群，是藏族同胞的圣地。布达拉宫依山构筑，重叠而上，层层递进，殿宇覆盖了整座山，形成巨大的梯形建筑群，雄伟而壮丽。外观13层，实际为9层，东西长360m，南北厚140m，最高外距地约200余米，就建筑的体量来说可能是全国之冠。主体建筑分红宫和白宫两部分。红宫主要是大经堂和存放历代达赖灵骨塔的大殿。萨松南杰是红宫最高宫殿，内供有乾隆画像和汉、满、蒙、藏四种文字的皇帝牌位，达赖喇嘛每年新年都要来此朝拜，以示其对皇帝的臣属关系。白宫是寝室、餐厅、会客室、办公室所在地，人称日光殿，陈设极其豪华。传说布达拉宫有999间房子，进入宫内如入迷宫，不辨东西南北。松赞干布的修法处是一个岩洞式建筑，至今保存着据说是吐蕃时代的松赞干布和文成公主的塑像与遗物。围绕全宫有很厚的石城墙及城门，宫墙最厚处有5m，到宫顶收缩到1m，藏族工匠对砌墙有着熟练的技巧，砌缝平整，收分准确，部分墙体还灌了铁汁，使之更为坚实。

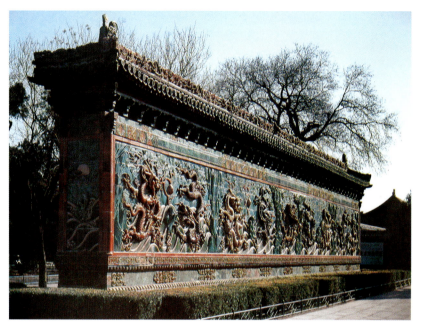

498. 九龙壁　浮雕　高665cm　宽2586cm　清　北京北海

这是一座彩色琉璃砖影壁，现在北海公园内。底座为青白玉石台基，上有绿琉璃须弥座。壁面前后各浮雕有形态各异的9条大龙，翻腾于云水之间。影壁用424块预制的七色琉璃砖砌筑而成，色彩绚丽，古朴大方，是清代建筑与雕塑艺术相结合的杰出范例，也是古代琉璃建筑珍品。

图498　九龙壁

图499　苏州园林

499. 苏州园林　清

明中叶以后，为适应官僚文人优游林下和巨商富贾生活享受之需，在江南文化发达、商业繁华的城市，私家建造园林之风日盛，其中以苏州和扬州声名最大。这些私家园林多是住宅的一部分，在规模和气派上虽难与皇家园林相比，但它善于在有限空间内通过修建墙、廊、屋、宇，改变地势地貌，来分割空间，划分景区；通过叠石、引水、植树、栽花等造景方法，以及巧妙的借用周边景致的方法，构成丰富耐看的景观，小巧精致。它又善于融合绘画、诗歌、书法、工艺的效能，成为多种艺术的综合体，笼罩着浓郁的文化氛围。造园家们在园林中又总是设计出一条曲折连绵的观赏路线，把各景点穿连组织起来，使园林景色发挥最好的艺术效果。拙政园、狮子林、留园、网师园等是苏州四大名园。

500. 徽派民居　清

从明中叶到清乾隆年间，徽州地区徽商崛起，经济文化繁荣。衣锦还乡的富商大贾，不惜重金置宅院、修祠堂，在歙县、休宁、绩溪、黟县等地出现了很多住宅群。清末以后，徽商一蹶不振，徽州村落建设也随之停滞，并渐衰败。但这些古村落有许多至今仍保存完好，层楼叠院，鳞次栉比，青瓦白墙，高大堂皇。其最显著的特点是以天井为中心的内向四合院，四周高墙围护，俨然似古堡，以狭长天井采光通风，与外界沟通。徽派民居建筑重视环境选择，强调砖、木、石建筑材料自身的质地美，以黑、白、灰的层次变化组成单纯统一的建筑色调，而不施丹青，朴素自然，处处表现出中国民族传统的审美心态。在房屋造型上则充分运用整体与局部、点与面、虚与实、疏与密的对比统一，给人以赏心悦目的视觉享受，如大面积的高墙与嵌于其上的精雕细刻的门楼造成的疏密对比，镂空的花窗、隔扇的广泛运用形成的虚实对比，以及刚性的砖石与柔性的木材形成的刚柔相济等等皆是。在徽派的建筑艺术中更体现了儒家思想，如在空间组合、比例尺度中体现的三纲五常等封建伦理道德，以及在木、石雕中直接表现的忠孝节义故事内容。

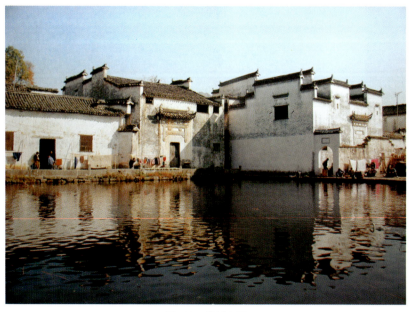

图500　徽派民居

第四部分 复习思考题

一、**看图说明**：作品名称、作者（或发现地区）、时代。

（任选30图）

二、**填空**

1. 以运用＿＿＿＿制石器和发明＿＿＿＿为主要标志的新石器时代，约开始于＿＿＿＿年前，它是远古时代经济文化发展的新起点。

2. 新石器时期文化遗址在全国各地均有发现，黄河流域主要有＿＿＿＿、＿＿＿＿、＿＿＿＿、＿＿＿＿等文化遗址；在长江流域主要有＿＿＿＿、＿＿＿＿、＿＿＿＿等文化遗址。

3. 中国新石器时代绘画艺术主要体现在彩陶的装饰纹样上，以＿＿＿＿文化类型和＿＿＿＿文化类型最为杰出。

4. 《舞蹈纹彩陶盆》出土于＿＿＿＿，属＿＿＿＿文化类型。

5. 我国新石器时代的岩画发现地区广泛，主要有＿＿＿＿、＿＿＿＿、＿＿＿＿、＿＿＿＿等地。

6. 先秦时代包括＿＿＿＿、＿＿＿＿、＿＿＿＿、＿＿＿＿等时代。在先秦时代的造型艺术中，＿＿＿＿艺术占突出地位。

7. 中国青铜器发端于＿＿＿＿流域，青铜是＿＿＿＿与＿＿＿＿的合金。比之红铜，其优点是＿＿＿＿和＿＿＿＿。

8. 我国先秦时代的青铜器分＿＿＿＿、＿＿＿＿、＿＿＿＿、＿＿＿＿等四大类。礼器包括＿＿＿＿、＿＿＿＿、＿＿＿＿、＿＿＿＿等。

9. 先秦时期制陶业在新石器时代的基础上继续发展，商代的＿＿＿＿陶和商周的＿＿＿＿瓷是这一时期制陶业的两项突出成就。

10. 商代晚期青铜器最有特点的纹饰是＿＿＿＿纹，又称＿＿＿＿纹。

11. 秦汉时代自＿＿＿＿年至＿＿＿＿年，这是中国民族艺术风格确立和发展的极为重要的时期。

12. 两汉陶俑简洁生动，总的看来，西汉陶俑长于刻画＿＿＿＿，艺术手法趋向＿＿＿＿；东汉陶塑题材＿＿＿＿，形象愈加＿＿＿＿。

13. 《击鼓说唱俑》是＿＿＿＿塑，出土于＿＿＿＿；《马踏飞燕》是＿＿＿＿雕，出土于＿＿＿＿。

14. 西汉末年到新莽时期，瓦当上出现＿＿＿＿、＿＿＿＿、＿＿＿＿、＿＿＿＿等四神纹饰，形象矫健活泼。

15. ＿＿＿＿时期，原始瓷发展成真正的瓷器，这是我国陶瓷史上划时代的伟大成就，也是我国古代劳动人民对世界物质文明的一项伟大贡献。

16. 秦汉时代青铜器朝世俗日用方向发展，＿＿＿＿和＿＿＿＿成为两项最大宗的实用

工艺品。河北满城出土之鎏金_____灯，堪称当时工艺雕塑典范。

17._____、_____、_____并称为我国古代佛教石窟艺术的三大宝库。

18.敦煌石窟最初开凿于_____时期，现有壁画洞窟约_____个。在北朝时期壁画内容以_____故事为主，唐代则以_____画最为流行。

19.麦积山石窟位于_____省_____市附近，始凿于_____时期，其艺术风格有异于云冈、龙门，呈现出_____风格。

20.敦煌莫高窟佛教造像多采用_____加_____形式，称为_____。

21.唐代工艺品中成就最为卓越的首推_____。

22.中国古代绘画分_____、_____、_____等三大画科。

23.中国人物画比之山水、花鸟画是发展最早的画科，在唐宋时期发展到顶峰，此后逐渐走下坡路。在东晋时人物画已经成熟，代表画家有_____，其代表作品（传）有_____、_____、_____等。唐代主要人物画家有_____、_____、_____、_____等。五代画家顾闳中所作的_____图是中国人物画史上的杰作之一。在宋代_____和_____题材成为人物画创作的主要内容。北宋画家_____创作的_____图是中国风俗画的杰出代表。北宋画家_____把白描画法提高到人物画创作的一种独立形式。南宋画家_____所创_____描法对后世写意人物画的发展影响巨大。

24._____时，山水画逐渐从人物画中分离出来，成为独立画科。现存最早一幅山水画是_____代_____所作的_____图。五代、北宋初是山水画鼎盛时期，代表画家有_____、_____、_____、_____、_____等，他们的山水画创作以写_____为主，在构图上取景广阔，有大气磅礴之势，称为_____山水。南宋四大家为_____、_____、_____、_____，他们在山水画坛上创造出_____的新风格，山石喜用_____皴，构图上创造出_____的特点。元代是山水画又一高峰，其特点是_____，代表画家有称为元四家的_____、_____、_____、_____。明代吴门四家为_____、_____、_____、_____。明末，_____等人力倡"南北宗"说，崇南贬北之风从此风靡山水画坛。清初是中国山水画又一高潮时期，势力最大的是号称"四王"的_____、_____、_____、_____，代表清初革新派的画家有号称"四僧"的_____、_____、_____、_____。还有以_____为首的金陵八家。

25.五代花鸟画出现了所谓_____与_____两种不同风格。中国花鸟画在五代两宋时期以_____形式为主，取得辉煌成就。元代发展了_____形式，文人画"四君子"题材盛行。明代花鸟画向写_____方向发展，尤其是被后人称为"青藤白阳"的_____和_____，开创了花鸟画的水墨大写意风格，对后世影响很大。

26.古代佛画主要流派有_____创造的张家样，_____的曹家样，_____的吴家样，_____的周家样。

27. 唐代创造了"浓丽丰肥,雍容华贵"仕女画形象的是_____和_____两位画家。

28. 中国宫廷画院开创于_____时期的_____和_____。_____代是古代宫廷绘画最为繁盛的时期。

29. 宋代山水画家_____所绘《千里江山图》堪称中国青绿山水画之典范。

30. "米氏云山"创造者为_____和_____父子。

31. _____绘画在元代绘画发展中跃居重要地位。

32. 赵孟頫在艺术上强调书法与绘画的关系,其著名的一首论画诗:"石如_____木如_____,写竹还于_____通,若也有人能会此,须知_____。

33. 中国画论中的"六法"是_____时_____在_____一书中提出的,其内容为_____、_____、_____、_____、_____、_____。

34. 明末,董其昌在系统总结文人画历史经验过程中,提出_____说,他提倡的美学观念产生了深远的影响。

35. 明代晚期出现的木版年画热潮至清代方兴未艾,并在全国形成若干生产中心,其中最著名的有天津的_____、苏州_____、山东_____。

36. 陈老莲与徽州版刻名手黄氏合作的版画,成就异常突出,其著名的版画作品有_____、_____、_____、_____、_____等。

37. 宋元雕塑以写_____手法与精雕细刻为特点,宗教艺术进一步_____化。

38. 宋代寺观雕塑中最具特色者当推苏州_____、山东_____的罗汉和太原_____侍女像雕塑。石窟造像主要有四川_____,而杭州_____宋元造像则是古代江南石窟中的突出作品。

39. 宋元时期工艺美术以_____最为辉煌。

40. 宋瓷官窑有_____、_____、_____、_____、_____等五大名窑。历史上_____被称为瓷都。_____被称为陶都。

41. 东晋时期"书圣"王羲之最具代表性的作品当数记永和九年文人雅集的_____。

42. 龙门石窟中北魏时期开凿的古阳洞大小佛龛旁,大多有"造像铭",多为字体典雅的_____体,被称为_____。

43. 唐代书法楷书成为主流,重要书法家有_____、_____、_____等,草书则以_____、_____为代表。

44. 河南登封_____塔是中国现存最早的寺塔。

45. 河北赵县_____桥建于_____代。

46. 中国古代单体建筑以_____结构为主,建筑大体以_____、_____、_____三部分组成。

47. 北宋定县开元寺塔又叫_____塔，是最高的古塔，为_____结构寺塔。
48. 建于辽代的山西应县佛宫寺塔是现存最早最大的_____结构塔。
49. 建于元代的北京妙应寺白塔是_____式佛塔。
50. 世界三大建筑体系为_____、_____、_____。
51. "海上画派"主要画家有_____、_____、_____、_____、_____、_____等，前期代表画家为_____，后期代表画家为_____。
52. 清末，石印技术传入上海，出现石印画报，其中最有名的是_____画报，主要执笔人为_____。
53. 驰名中外的珐琅彩瓷器盛行于_____时代。
54. 明清营造的私家园林中，以_____、_____两处声名最大。
55. 今天的北京故宫是在_____代_____城基础上开始改建与扩建的，其后，历代帝王又不断修建，始具今日规模。

三　单项选择题

1. 彩陶《舞蹈纹陶盆》出土于：a 青海　　b 陕西　　c 河南
2. 《步辇图》作者是：a 阎立德　　b 阎立本　　c 吴道子　　d 尉迟乙僧
3. 湖南长沙出土的《人物龙凤帛画》是哪个时代的作品：a 春秋　b 战国　c 西汉
4. 青铜器中的"罍"是：a 酒器　　b 食器　　c 水器
　　　　　　"簋"是：a 酒器　　b 食器　　c 水器
5. 云冈"昙曜五窟"开凿于：a 北魏　　b 东汉末年　　c 唐
6. 龙门奉先寺《卢舍那大佛》塑造于：a 北魏　　b 隋代　　c 盛唐
7. 《笔法记》作者是：a 荆浩　　b 郭熙父子　　c 石涛
8. 指墨画创始者是：a 高剑父　　b 高奇峰　　c 高其佩
9. 嘉峪关六座壁画墓属哪个时期：a 魏晋　　b 汉代　　c 隋唐
10. 画像石兴盛于：a 秦　　b 汉　　c 唐
11. 《昭陵六骏》是哪种类型雕塑：a 圆雕　　b 高浮雕　　c 浅浮雕　　d 平雕
12. 五台山佛光寺正殿是哪个时代的建筑。a 汉　　b 北魏　　c 唐　　d 宋
13. 秦始皇陵兵马俑，被誉为"世界第八大奇迹"，它发现于哪一年。
　　　　a 1954　　b 1964　　c 1974　　d 1984
14. 元代永乐宫壁画，其规模宏伟壮丽，为世所罕见，永乐宫地处我国哪个省。
　　　　a 河北　　b 山东　　c 山西　　d 河南
15. 从绘画题材看，《清明上河图》应属于：a 风俗画　　b 历史故事画　　c 山水画
16. 《林泉高致》作者为：a 荆浩　　b 宗炳　　c 郭熙父子

四、多项选择题

1. 下列新石器时代文化遗址，在黄河流域有：

 a 仰韶文化　b 红山文化　c 龙山文化　d 河姆渡文化　e 马家窑文化

2. 下列新石器时代半坡型彩陶的代表性作品有：

 a《三纹鱼盆》　b《四鹿纹盆》　c《舞蹈纹盆》　d《人面鱼纹盆》　e《涡旋纹瓮》

3. 下列青铜器中，酒器有：

 a 鼎　b 角　c 鬲　d 斝　e 簋　f 壶　g 觚　h 尊

4. 唐代绮罗人物画家张萱流传下来的代表作品有：

 a《簪花仕女图》　b《捣练图》　c《虢国夫人游春图》
 d《挥扇仕女图》　e《游骑图》

5. 唐代以画马著名的画家有：

 a 阎立本　b 曹霸　c 韩干　d 韩滉

6. 宋代文人士大夫绘画渐成潮流，其代表人物有：

 a 苏轼　b 米芾　c 李公麟　d 文同　e 扬无咎

7. 清初，著名和尚画家有：

 a 石涛　b 八大　c 弘一　d 髡残　e 虚谷　f 弘仁

8. 文人画中的"四君子"画是指：

 a 松　b 石　c 梅　d 兰　e 竹　f 水仙　g 菊

9. 下列画家中，属"扬州八怪"的有：

 a 金农　b 郑板桥　c 李鱓　d 黄慎　e 李方膺

10. 宋代，以下瓷窑烧造的瓷器属青瓷系：

 a 汝州窑　b 定窑　c 耀州窑　d 官窑　e 龙泉窑　f 建窑

五　判断说明题（判断各题正误，并简单说明理由。）

1. 汉代画像石、画像砖的广泛流行，无疑与当时的厚葬风气有密切关系。（　　）

2. 西汉雕塑艺术的成就，突出地表现在大型纪念性石刻及陵墓装饰雕刻上。（　　）

3. "唐三彩"是一种瓷器。（　　）

4. 文人画赋予松、梅、兰、石以道德品格，号称"四君子画"。（　　）

5. 《八十七神仙卷》是宋代武宗元的作品。（　　）

6. 《折槛图》是南宋佚名画家的一幅著名的风俗画。（　　）

7. 青花瓷属釉下彩品种。（　　）

8. 陈洪绶的画造型简洁夸张，具有丰富想像力，其代表作品有"李白行吟图"等。（　　）

9. 明代承继宋代体制，也在宫廷里设立画院。（　　）

10. 明式家具以造型简洁、线条流畅、装饰适度为特点。（　　）

六、简释下列词条

1. "元四家"

2. "扬州八怪"

3. "院体画"

4. "青藤白阳"

5. "昙曜五窟"

七 简述题

1. 青铜器的发展经历了哪几个时期？在青铜器发展不同时期各有什么特点？

2. 以陕西临潼秦始皇陵兵马俑和西汉霍去病墓石刻为例，阐明秦、汉时期雕塑艺术的成就与不同特色。

3. 什么是画像石？什么是画像砖？它们主要表现了哪些题材内容？

4. 西汉长沙马王堆一号墓"T"形帛画表现什么内容？

5. 简述北朝时期与唐代的敦煌壁画在题材内容和艺术表现上之异同。

6. 以云冈昙曜五窟与龙门奉先寺佛教造像为例，分析北魏与唐代佛教造像的时代特征。

7. 浅谈"画圣"吴道子的艺术风格。

8. 五代两宋是唐代之后中国绘画又一灿烂辉煌的鼎盛时期，这一时期绘画领域的许多变化为前所未有，其主要表现有哪些？

9. 简述山水画从荆、关、董、巨，到李、刘、马、夏发生的变化。

10. 五代画家顾闳中的代表作品及其艺术特色。

11. 宋代画家李公麟的艺术特色。

12. 浅析《清明上河图》。

13. 简述文人画的艺术主张及创作特色。

14. 中国古代人物画从技法上分成哪几种？

15. 中国古代山水画传统上分为哪几种形式？

16. 清"四王"与"四僧"的山水画有什么不同点？

17. 中国古代园林艺术的主要特点是什么？

18. "海上画派"与'岭南画派"各自的艺术特色。

八 论述题

在你最感兴趣的古代美术作品中任选一件进行分析与论述。

主要参考书目

中国美术全集编辑委员会编·中国美术全集·北京：文物出版社、人民美术出版社，1989

故宫博物院藏画集编辑委员会编·中国历代绘画（故宫博物院藏画集1）·北京：人民美术出版社，1978–1991

中国历代艺术编辑委员会编·中国历代艺术（绘画、工艺）·北京：人民美术出版社、文物出版社，1994

郑振铎、张珩、徐邦达编·宋人画册·北京：人民美术出版社

中国美术全集编辑委员会编·中国美术五千年（绘画编）·北京：人民美术出版社、文物出版社、中国建筑工业出版社·上海：上海人民美术出版社、上海书画出版社，联合出版，1991

郎绍君等主编·中国书画鉴赏辞典·北京：中国青年出版社，1994 第2版

中国美术辞典编辑委员会编（主编 沈柔坚）·中国美术辞典·上海：中国辞书出版社，1987

中央美术学院美术史系中国美术史教研室编著·中国美术简史·北京：高等教育出版社，1990

刘江主编·美术史论基本知识·杭州：西泠印社，1999

田自秉著·中国工艺美术史·上海：东方出版中心，1985

建筑科学研究院建筑史编委会编（刘敦桢主编）·中国古代建筑史·北京：中国建筑工业出版社，1980

文化部文物事业管理局编（马承源主编）·中国青铜器·上海：上海古籍出版社

青海省文物考古队编·青海彩陶·北京：文物出版社

王伯敏著·中国绘画史·上海：上海人民美术出版社，1982

阎丽川编著·中国美术史略（修订本）·北京：人民美术出版社，1980

徐建融著·中国绘画·上海：上海外语教育出版社，1999

陈传席著·中国山水画史·南京：江苏美术出版社，1988

王克文著·山水画谈·上海：上海人民美术出版社，1993

编后语

本书在编写过程中参考了《中国美术全集》、《中国美术简史》、《中国美术词典》、《中国书画鉴赏词典》等有关书籍、画册及有关杂志、文章（详见所列主要参考书目），并得到陈龙的大力协助。另外，在编写之初还曾有樊晓春、顾建军、高茜、陆权等诸位的参与，在此一并致谢。

高等学校建筑美术系列教材介绍

《素描》（第二版）
同济大学　周若兰　王克良 编著　定价：29元
2004年2月第二版（12141）ISBN7-112-06128-8

本书结合建筑类专业素描教学特点，加强结构素描，强调理解规律，从最基本的也是最重要的基础知识入手，通过对简单的物体写生，进行严格训练，循序渐进，举一反三。主要内容包括：结构素描、明暗表现能力训练、质感的描绘、室内环境写生、建筑与风景写生、表现素描及鉴赏等。

《水彩》（第二版）
重庆大学　漆德琰 编著　定价：36元
2004年2月第二版（12143）ISBN7-112-06130-X

本书主要内容包括水彩画的工具、材料、基本技法、特殊技法、色彩的调配和运用、建筑风景写生及鉴赏等。该书着重介绍建筑风景画的技法，紧密结合教学大纲中建筑风景写生的基本单元及通过各单元的教学示范实例使学生更具体、形象地了解建筑风景写生中如何取景、构图、用色和水分控制等基本知识和技巧。最后通过38幅作品鉴赏，进一步加深对技法的理解和提高读画的水平。

《水粉》（第二版）
天津大学　董雅 编著　定价：38元
2004年2月第二版（12142）ISBN7-112-06129-6

本书主要内容：绪论、水粉画技法、静物写生、风景写生、鉴赏等。本书以色彩变化的一般规律为基础，结合水粉画表现的一般技法、常用技法和特殊技法的应用，作了大量的示范分析，讲解详透，系统全面。为了便于读者学习，本书荟萃了47幅国内名家名作和不同表现风格的佳作，并配文字赏析，以帮助读者进一步认识水粉画和提高鉴赏水平。

《速写》（第二版）
鲁迅美术学院　温崇圣，大连理工大学　姜桦 编著　定价：22元
2004年2月第二版（12140）ISBN7-112-06127-X

本书主要内容包括：绪论、速写的分类、速写的观察方法与表现方法、速写的技法、鉴赏等。本书通过较详尽的描述，使初学者能够较容易地了解和掌握速写的基本画法。文中的插图均以速写的形式出现，文图结合，便于初学者学习和理解。

鉴赏部分汇集了全国各地高等学校建筑学专业及部分美术院校教师和少量学生近年的速写作品，还选用了部分古今中外大量的精彩速写作品，并侧重在技法上作了简要介绍，以供读者学习和借鉴。

《建筑画》（第二版）
湖南大学　张举毅 编著　定价：39元
2004年2月第二版（12139）ISBN7-112-06126-1

本书主要内容包括：建筑画构图，光景布局，色彩表现，环境设置，绘画工具及制作，水彩、水粉及混合画法，喷绘法，马克笔画法，线描画法，钢笔画法，铅笔画法，电脑建筑画及鉴赏等。内容具体，阐述清楚，图文并茂，可操作性强。鉴赏部分选入了国内有关高校师生及设计院设计人员80幅优秀作品，以供学习和提高。

《色彩基础》

清华大学　程远，天津大学　董雅　编著　定价：50元

2003年12月出版（11444）ISBN7-112-05805-8

本书主要向读者介绍了国内外的风格习惯用色、科学色彩、宗教色、国色，色彩的象征，色彩的生理感受，色彩的个性，色彩的基本原理，色彩常识，色彩的对比与协调，色彩的空间关系，形式法则，色彩的意象与构图，色彩的判断、混合，颜色的相互并置及组合，绘画的手法与技法，色块构成，建筑色彩及装饰风格等。

《建筑线描》

清华大学　程远　编著　定价：24元

2005年7月出版（12921）ISBN7-112-

线描是造型的手段和语言，对所有造型设计领域都是至关重要的和必须要掌握的。它可以使你的想象与创造得到更好的实现。由于线描的语言简洁，表达清晰，对建筑设计也具有很强的实用性。

本书从线描的渊源开始，介绍了中国线描和当代线描，线描的工具、入门、临摹、写生；静物线描、建筑线描、植物线描、人物线描；线画结合画法、线描画的想象与创造；线描技巧、线描画的形式与设计等。

《表现素描》

同济大学　吴刚　编著　定价：26元

2005年7月出版（12923）ISBN7-112-06969-6/TU6210

表现素描是传统素描学习、深化与发展，是在明暗素描关系的基础上发挥自我的独立观察与思考能力，充分利用素描的表现方法来探讨各种表达图式，是把传统美术教学对学生写实能力的培养和锻炼提升为对形式、构成、个性、风格的表现和研究。表现素描的学习有助于学生的多元素的视角体验来面对自我的设计实践，为个人的艺术潜能、设计修养的提高开拓一个较为宽广的艺术平台。

《中国美术史图说》

同济大学　周若兰　上海交通大学　陈霆　编著

2005年9月出版（12924）ISBN7-112-06970-X

本书主要内容包括：中国美术史教学大纲、名词解释、图说500幅和复习思考题四部分。其中主体部分是500幅图说。通过直观的图像和浅显明了的说明，阐述中国美术发展演变梗概，解释其基本概念和理论，分析各个时代主要作品内容、形式、技巧、风格、流派及从中体现出来的不同时代风尚、审美特质，并对其作者作简要介绍。